孝武時有張騫廣通

風開空𥁕寓南前

八蠻西窳六戎北震

又狄東勤九夷荒遠

既殯各貢所有張恩

輔世載其德炎既且

伶君蓋其繼連續戎

鳴緒牧守相係

孝武時有張騫廣通
風俗開它幾寓南前
八蠻西羅六戎北震
又狄東勤九夷荒遠

既殯各貢所有張邑
輔世載其德炎既且
矜君蓋其緟纘戎
鴻緒牧守相係

書道會通

"通會之際，人書俱老。"

— 錄自孫過庭《書譜》—

黃瑞南（銘嚴）著

蕙風堂印行

書理心手會通

神經血脈自然外溢

指實掌虛忘情使轉

體現的已是鳶飛魚躍之道

此時點畫眉開眼斂

寫字成了生命逆旅的優游

視覺導引意識

專心致志令人忘憂

筆行墨瀋舒展自如

理想與逼人現實已泯涯岸

此時筆鋒掃向天際

你可把字寫在浮動的雲端

—節錄《庚寅書話》稿—

書道會通目錄

自 序

　　余早年醉心新聞事業，惟在多年擔任實際採訪工作，歷東京、紐約十多年駐外特派員緊張繁瑣生涯，復於調返總社服務後，目睹台灣政局之多紛，已漸不復當年登車攬轡之志。2001年改任管理工作，適逢社內因政黨輪替因素問題紛至沓來，乃萌退意，一再遷延，終於去年初申請退休，隨即搬離台北，移居花東。數月閒適後，早歲心嚮往之而不可得的述作之志，於焉又上心頭，遂決意即以平日書畫心得之論列，作為退休生活之首務。其後戮力經年，乃成本書。野人獻曝固高明難期，舛誤疏漏，更所不免，亟祈讀者諸君不吝正之！

　　吾人出生之五〇年代初期，是一個物資匱乏又思想受囿的年代，而僻處南臺灣之窮困農村，於政府遷台初期所謂的思想禁錮，雖感受無由，但生於赤貧佃農之家，對當時三餐不繼，饑驅餓迫之情景，卻無時或忘。父母竟日方外出謀生之不暇，呵兒護女之責何顧，遂令韶齡長子兼責哺育，日間牽二弟、抱三弟、背小妹四處游蕩幾成例事；而家中清晨所留群兒一日之食，大抵午間即已罄盡，晚飯時攜手窺人廚灶，入夜爹娘田間歸來時兄妹饑啼累亟，早於庭院嗷嗷待哺中相擁寐於地，亦是常事。暗無星光之夜，遭行於父母身前之佃主牛隻觸醒踏傷，更是防不勝防。早年種種窘況，至今仍是揮之不去的夢魘。但當年生活雖苦，所謂「一枝草、一點露」，鄉下亦不見有人凍餒死；依稀童年大部分時間，忘卻饑寒縱情玩樂時，無人管，天地寬，而今飽來回顧，當亦有其真趣，惟當時不覺可貴耳。

　　先父黃公諱銀樹，自幼父母雙亡，微薄之田產竟亦為先祖父母棄世前托孤對象之同村黃氏宗親所奪，與姑母兩小兄妹甚

1

至為其無償傭工牧羊十數年，經多方爭訟始得另立門戶，但已貧無立錐矣。為此，家父一輩子皆為突破命運之困境而掙扎，雖終身勞苦卻一無所成，無可奈何中仍勉力為小子籌措升學費用，無法湊足更親赴當年曾文區所有國校縣長獎畢業生保送就讀之曾文初中，為區區百餘元學費懇求校方特准分期付款，其後每年註冊皆歷經多方交涉，迭呈總務主任批示始得勉強過關【註¹】，初中三年總算在其奮力奔波下勉力完成，並取得高中、師範之考試資格。師校畢業奉派服務偏遠山區，復設法調校北上續考夜大，研究所畢業後考入國家通訊社擔任新聞採訪工作，嗣獲遴派長期駐訪海外。因而，處在後兩蔣之今日台灣，雖也慣聽有人批判早年國民黨踐踏人權、佔盡特權的外省人欺負本省人等言論，但不免惘然自思：固然當年老蔣總統執意所謂反攻大業，沒能全心致力社會照顧，讓許多弱勢台灣同胞不免於飢寒，加上政府畏共備戰實施威權統治所犯諸多錯誤及弊端，值得檢討之處的確不少，有些甚或訴諸抗爭亦不為過，惟事事歸咎威權壓制與族群欺凌，卻讓我這來自鄉下的貧家子覺得未免流於偏激，尤其不能否認的是，當年政府形態固然應受公評，但它至少還能提供一個透過讀書與公平考試機會，讓窮苦人家勉強仍有藉階級流動改變自身命運之環境。相信今天許多同年齡層的人都還會記得：當年人們雖普遍窮困，但在儒家德教氛圍下，一般人時運不濟時之基本持身態度，大抵仍是「自恨枝無葉、莫恨太陽偏」式的虛心自省，較諸今日

¹ 此述此註原非本序之所必需，所以誌此一己之私，乃願世人瞭解先父用心之苦，並知民國 54 年至 57 年間，如今改制為台南縣麻豆國中的曾文初中總務主任郭漢僚先生，對一下營鄉中營村一級貧戶學生之恩遇，為所終生追慕耳。

社會中人生價值觀念混淆，上位者言不顧行，一般人生活必須經歷鋪天蓋地的政治撕裂，忍受無止無盡的嘶吼擾攘，還是較符人類善良本性的。

就序書而言，上述鋪陳固然不盡切題，惟返國以來對當前政治秩序，甚至整個國家社會之風氣、走向，委實感慨良多，心所謂危，才會有這一吐為快的衝動。言歸正傳，針對這本談書道的書，較貼切的論題其實應是：在徘徊兩岸、高唱本土化的今日台灣，做為一個現代人，是否真還有必要習書？一個台灣知識份子今天仍以中華文化傳統作為書道傳習內容是否不合時宜？對於這類問題，一般不假思索就會浮現腦際的答案可能是：現代讀書人當然仍該習書，而台灣人習書，學的當然仍應是中華書道，否則要學什麼呢？惟若有可能，將科目名稱改為「台灣書道」，針對首度政黨輪替後喧囂全島的本土意識，可能會讓某些人覺得順耳一點吧！

道理是否真正如此？且讓我們針對現代台灣人是否必要學習中華書道先作探討，而深思之後筆者認為答案會是肯定的，其理由全在我們今天所使用的文字上：漢字是中華書道藝術之載體，當然就是書法學習的主要內容，它在今日廣袤之亞洲文化圈中，仍居主導地位，而廁身其中的台灣，現下所使用的中文繁體字（有人主張台灣所用文字今天若要與中國大陸的簡體字有所區別，最好稱為正體字，惟名稱雖然不同，所指內容無異，故仍從俗，以繁對簡），更是中華書道自光輝曜天的唐楷確立以來，千年不變的正體漢字。雖說中國大陸人口遠多於台灣，也自我標榜是漢字文化的終極傳承，但中共奉行馬列主義的鬥爭本質，自 1956 年強制採行簡體字對書道傳統的斲傷，復經歷毛澤東十年文化大革命對中華文化的摧殘，其對漢字文化之維護與傳承，不管是單純表面之文字形制或實質內涵之文化

3

神髓，皆不若在台灣中華民國政府一貫堅持中華文化之名實相副也甚明。

尤有進者，即便今天中國大陸之漢字簡化是透過歷史進程的自然結果，其在文字演進意義上更趨方便之一面，早被現代電腦漢字輸入之便利與繁簡字體互轉機制之迅捷所淡化，更何況中共的文字簡化完全透過政治壓制強力執行，其蠻幹硬闖對傳統文化之傷害，這種胚粗形態的簡體字在書道實踐上之無所用武，早就昭然可期，證諸今日書壇確也幾乎無人將之實際施作於筆端，則唯台灣才是全球中華書道實踐上真正體用一致的國家，當無疑議；因此書道推展之發皇，際此特殊時空，確實更對台灣知識份子別具意義！

一般來說，文字只是傳遞思想的工具，但漢字在其發展轉衍過程中，自古即在重視實用價值的同時，自我提昇為線條藝術的載體，因此漢字除了其語文層面上的媒介功能外，還另具透過書道表現華夏美藝傳統的深層文化意義。今天我們可以說，漢字的文化意涵是由思想溝通與藝文美感兩種需求所共同建構，而這種意涵，只有透過書道才能全面落實。人類今天已進步到電子時代，電腦及手機功能幾已全面取代手工書寫，因此就實用價值言，手寫文字似已變得可有可無，惟其能出之以藝術形態，對人類社會另賦特別意義，方有被保全、甚而推展、珍視之可能，而書道正具有這層意義上的不可取代性：書道藝術之發皇，不但將豐厚中華文化傳承之內容，更將增富人類地球村文化藝術之內涵。看！以軟筆尖鋒寫成的漢字，其造形之獨特，筆畫形態之豐富多樣，一字之書幾如一幅圖畫之經營，多麼神奇！其上下粗細、比例虛實、呼應協調、章法安排，處處可見美學上的玄機；而積點畫以成字、累字成詞、疊句成篇後，文學哲趣更是天機洋溢：為文可以讀、為詩可以

吟；頌之可喜、誄之可哀；既可欣賞，復堪裝飾；除了傳達思想，還可表達感情；除了蘊涵品味、更屬藝術創作；讀書人焉能自外於此等高情雅致？因此，中華書道當然值得推展與學習——特別是對今天在台灣安身立命的知識份子而言！

至於名稱問題，相較之下答案反而是比較清楚的：如果所有的台灣人都認為可以自外於中華文化，其書法傳習的名稱當然可以改，但要改也要待其內容特質已與中華書道呈現明顯差距，且具一定水準才能水到渠成。孔子曾說必也正名乎，一切事物順理成章才能名正言順，但要採取行動也唯有時機成熟才能進行。即以上引孔子的話為例，當書法作品內文寫的是「子曰必也正名乎」時，它當然是屬於中華書道的作品；但有一天，有人登高一呼要以台灣母語為書道正名了，其所引用作品內文已是道地的台灣人講的台灣話，比如說，我們不但已把類似上文寫成「凡事攏愛有伊家己的名（台語羅馬拼音為 Huân-sū long ái-ū i ka-ki ê miâ.）」，而且所用的字已都是大家透過教育系統學會、看得懂的台灣字（但至少不能出現類似上面所使用的第一個「凡」字，因為台語的 Huân 音之義為所有一切的意思，其所代表的意義與國語之「凡」並不完全相同；「凡」只是為方便被借用而湊巧音義近似的漢字而已），它才可能是屬於台灣書道的作品。必也真正有能切合表述類似「凡」義的真正台灣字出現，且隸屬一個完整正式的文字教育系統（不能像目前大家唱 Karaoke 台語歌曲時，字幕上隨便拿來套用的零星同音漢字，而是正式透過教育系統讓全民學會習用的正港台灣字），這時真能以我話出我口、以我筆寫我字了（勉強地說中國毛筆這時還可以用，因即便是日本書道、韓國書藝也都還藉中國毛筆為工具，以其筆法為筆法），才真正是正名「台灣書道」的時候到了，這時才真叫水到渠成。屆時有人想否認，說

它不是「台灣書道」都不行。而當這一天真正到來時,說不定台灣人連書道這個漢字詞都不要了,只要叫它「台灣夏日衣(寫字之台語音)」,誰曰不可!

至於是否有必要自外於中華文化,這才是一個真正嚴肅的關鍵論題!蓋要為台灣之諸事正名,所涉多方:台灣在其充滿悲情的歷史命運中,一路走來,既可以是滿清顧臣李鴻章奏章中「棄之可也」的一個他形容為「鳥不語、花不香、男無情、女無義」的蕞爾小島,又可以是台賢連雅堂《台灣通史》裡稱道「開山撫蕃、氣象一新、綱舉目張、百事俱作」的理想之鄉;其後雖經歷了荷人啟之、日人治之的階段,但其社會所傳承的文化風俗,仍然屬於大陸中原的漢字文化;而且在歷經了上半個世紀老蔣總統在台灣以復興中華文化運動遙抗中共毛主席之中國大陸文化大革命之後,台灣更成了中華民族文化的最精粹傳承,經濟發展、教育普及、人文薈萃,儼然歷盡滄桑漢字文化的最後一塊淨土。

台灣人在無情時空之手的推移下,固有其幸與不幸,但如深自省察,當知我輩在台灣所承受的倫理教養、所培育出的處世原則、所珍視的濃厚親情友誼,甚至血統淵源,沒有一項不與中國大陸的中原文化密切關連;台灣人除了少數源自南島的原住民外,即便有近幾代祖先不是直接來自大陸者,其遠祖與大陸的關係也仍都有跡可尋。既然祖宗生我、育我、置我於此天地之中,復飽受原有傳統文化之薰陶,台灣人實無因一時兩岸政治之齟齬,而有欲在精神上自外於此淵雅文化傳承之必要。處今日之台灣,既云民主,行事只宜先求共識:既然無法變更血緣,建構一個新文化也仍力有未逮,遽棄傳統又事涉數典忘祖,若政治上、民主自主的努力之路尚有一線持續之可能,則於本根所植之文化基礎,就應堅忍卓絕持繼之,不應為

逞一時之快而自毀基業，在文化傳承上斷了後代子孫的根！

所以，今天在這個島上的台灣人，仍應傳習其原有的文化，繼續在中華書道上作出貢獻。為傳承這優雅的漢字文化傳統，政治上至少可以暫時順勢推移，期望在北京有足夠的智慧下先不談統一，台北也不宣布獨立，在維持現狀的關係下各自發展經貿，和平共存。衷心希望出現一個真正對大陸展現開放善意的台灣，中國也不再對之以武力相恐嚇；待有朝一日，台灣真能進入聯合國，則同文同種又肯善待台灣的常任理事國中國，一定可以在各種表決中享有一票來自台灣的支持。多年以後，兩岸子孫在沒有國共恩怨情仇的羈絆下，若台灣決定要與大陸統一，大陸同胞可能歡迎且樂與共享大國榮光；如果決定獨立，亦可能享有來自彼岸同血源兄弟之邦的衷心祝福。而在這一天到來之前，台灣絕不自外於中華文化，台灣人絕不輕易棄絕列祖列宗的血祀與傳統，多好！

可惜台灣今天要抱持這種樂觀的態度與期望，必須以中共的善意為前提，而過去的經驗也顯示，我們碰到這種善意的可能性不太大！因而，一些懷有與筆者同樣想法的台灣人，恐怕也只能收拾起這種天真的樂觀，自立自強，支持政府，加強心防，凡事自求多福了。

惟仍衷心祈願，海峽兩岸的人民，有一天能夠同時放下槍桿，一起拿起我們共同祖先所發明的筆桿，共同展開新一輪的努力，再創造書道藝術之高峰！

余於九○年春以不惑之年，始于紐約從十之老人張隆延先生習書，高明得質復縱覽書史筆論後，乃漸省師門「古人雖學行淹博、論書卻常誤後人」之意指。即以筆者自身而論，雖說出自寒門，卻早於志學之齡即有心斯道，亦自忖材非窳下，然

數十年念茲在茲,而終未敢遽然深入者,實以古人之書與論雖備,奈何山高林密復交纏糾葛,令人徒興斧斤難下之歎耳。

　　蓋古來論書諸賢,針對書之為藝,固放言之高論盈耳、援筆之書作滿目,然語多繁縟,立論更有前言不顧後語者,令人鑽之十不二識,或瞻前瞠後,再三而餒,因知習書非徒立志可幾也。經驗顯示,習書之最可恃靠者唯良師與益友,惟師友之得全俟機緣,則平日可時時參酌師法而引以為導杖者,其唯前人之書作與書論矣。惜乎此類述作,雖云盈庭充棟,卻每散零而多紛,更多有未能為後學設身處地而一味恃才騁意信筆立言者,遂令後人臨之而怯,而有志者亦無卜書道傳承之終將何之矣。筆者身受神縈之餘,有鑑徒咨嗟之無有補益,因起「但有所得、誓將慎謹記傳」之思,於古今書道體例混淆、論說糾雜之有效釐清亦冀能有所建言,此乃所以敢不揣譾陋冒然提筆也:蓋寧使當代有鄙其硜砇而哂之者,亦不忍漠然負手、徒貽後人獎掖無從之憾!

　　所憾者,自知於書道理論無所發明,但勤於整理所習,排比論列,勉以分享同好,斯亦康長素「因搜書論,略有引伸,懍子臨池,或為識途之助;若告達識,則吾豈敢」之意也。是為序。

銘嚴　黃瑞南　二〇〇八年秋紐約旅次

緒　論

　　以毛筆為工具書寫漢字的技藝，在我國直到魏晉南北朝為止，向稱為書、書道、或書藝。包括晉代王羲之的老師衛夫人等許多古代書論家，在他們的著作中都明白指稱書道【註2】。這種情況一直要到書學上所謂「晉人尚韻、唐人尚法」中的唐代，才開始出現變化。

　　魏晉南北朝時社會盛行老莊學說，人們習於談玄論道，也將文學與書寫作品視為同是一個完整的有機體，乃一門必須從整體上、意境上、神韻上去把握和體味的技藝。既然書寫藝術蘊含了道家之道，而這個道也正是書家所追求的藝術境界，稱作書道遂也順理成章。一直要到唐代，楷書發展更成熟了，點畫形式日益豐富，結體方法日益複雜，書界人士開始嚴格地講求用筆、結構、章法上的關係，書道進入了所謂「尚法」時期，技法理論上智永的永字八法、歐陽詢的結字三十六法等也陸續出現，一些人才開始針對模稜兩可的書道名稱之對進一步推展這項技藝的可能影響有所考量，認為這名稱叫得迂闊，既易使概念流於模糊，又使傳習難以精確掌握。

　　從文字表面意義言，「道」字意味本就較理、法為精深博大。道為萬事萬物之理的根源，理為法之母；研幾萬物【註3】，自應因法悟理，由理致道，但書道藝術的發展進程，順序則似非如此。書道是從一開始追求普遍意義的實用上，逐步走向具體意義上書法內容之充實，最後才專注於藝術美之追求的，也

2　衛鑠《筆陣圖》曰：「心存委曲，每為一字，各象其形，斯造妙矣，書道畢矣。」

3　《易》云：「夫易聖人所以極深研幾也；極未形之理曰深，動適微之會曰幾。」

難怪當年唐人會認為道字空泛有礙論述,將之改稱書法,認為非如此不能明確標指其所要強調的書寫技巧與教習法則,書道這個名稱遂因而逐漸被書法所取代。吾人在一千多年後的今天回頭檢視,漸窺全豹之餘,也才真正能體會此一名稱之改變,其實反映的反而是思想認識上的倒退。蓋若名副其實,則改稱書法的當年書壇,書家觀念將由整體的觀照變為偏重局部,由理想的追求變為較重現實,由重視內涵變為更偏於形式,追求目標將由理想偏向技法;而整個發展情況對書道之為藝術而言,確也漸有精道漸弛而專務細節的趨向,已寓老子所謂「為學日益、為道日損」的嬗變之失。

惟事實上是,名稱被取代之後,書法一詞卻仍同兼新舊之義:新張的名稱固懸有強調技法之鵠的,實踐上內容其實換湯不換藥,仍概括其原稱書道時的整個實質內涵,只是側重之焦點有了變動而已。也因此,歷代許多著名書論家及書法家,於論著中沿稱書道者仍大有其人,包括唐代草聖張旭、書論家張懷瓘、清代書論家包世臣等,著作中皆仍以「書道」為稱【註[4]】。

漢、唐之際,中國人的毛筆習字藝術,隨著留學僧傳到了日本,日人將之沿稱書道,並在他們珍視且有計劃地提倡推廣下,風靡至今;而隨著日本比中國為早的國際化,日本書道自也廣為世人所知。因此世界各國早在未瞭解中國書道之前,就已先入為主地認為它是大和民族獨有的寫字藝術,KAN-JI(漢字)也被認為僅是日本文字中繁古字形部份的名稱,並未能在

[4] 元鄭杓《衍極》引述張旭回答顏真卿說:「妙在執筆;如錐劃沙、如印印泥,書道盡矣」;張懷瓘於其諸多論著中也頻稱書道,直到清代最著名的書論《藝舟雙楫》作者包慎伯,其答二三子問篇中仍曰:「書道妙在性情,能在形質,然性情得於心而難名,形質當於目而有據。」

他們腦海中與中文產生任何關聯，「書道」這個名稱於是成了國際間對日本毛筆墨書藝術的專稱。在這種情況下，若說尊重今日社會國際村藝術發展之現實，則毛筆寫字的藝術今天在華人社會叫「書法」，在日本叫「書道」，在韓國叫「書藝」，在越南叫「書法」，似已約定俗成，沒有改變的必要；但筆者個人還是認為，如欲窺一藝一技之全豹，今天我們即便不把毛筆寫字之道視為一項學問而統稱之曰「書學」，則至少稱「書道」較稱「書法」為周全。因為道與法這兩個字，不管在字義或實質層次上，畢竟都不相同：道高於法，尤側重其藝術高度的部份；法屬技的層次，偏重來龍去脈之探究與技巧法則之講求；書是藝而進乎道者，當然應正名為「書道」。

而且，既然人類都已經把全世界視為一個整體的都會或村鎮了，則住在這個村子東邊的亞洲人，方傾全力在整個村子中廣倡毛筆字藝術都來不及，還怕什麼叫同樣名稱可能與誰產生混淆，又那有閒情計較什麼稱呼專屬於誰、稱什名字才是誰的藝術呢？針對地球村的人類藝術成就，近來有句話說得極具格局氣魄：「人們今天只會注意是什麼樣的旗幟插上了高峰，至於它是誰家的或誰插的，根本不是問題的關鍵」，一般人才懶得聞問哩！

本書是筆者提早退休之後一年多來用心之所得，逐標其名曰「書道會通」，除了上述考量，還兼攝了唐代草書大家孫過庭「通會之際，人書俱老」名言之精義【註5】，在個人時不我

5 見九章孫過庭《書譜》譯文：「思通楷則，少不如老；學成規矩，老不如少。思則老而愈妙，學乃少而可勉。勉之不已，抑有三時；時然一變，極其分矣。至如初學分布，但求平正；既知平正，務追險絕，既能險絕，復歸平正。初謂未及，中則過之，後乃通會，通會之際，人書俱老。」

予的深切感懷中，希望讓自己半生寫字經驗及心得能有所作用，聊盡學書人之一份小小責任；而在探詰書道義法之餘，仍欲堅持援引古稱，固執之中實寓正名之思，自認並不唐突。

漢字的書寫原是漢民族以毛筆書寫其表象文字的一種意思表達及思想記錄形式，爾後隨著先民努力成果之累積，復經多次衍化，代代承襲，層層傳播，在亞洲已成了文化根源上互有關連的中、台、日、韓、越等國人民在國內及其各自海外僑居地的一項藝術創展活動。若在實用上，依寫字之表意及傳訊層面上的功能來說，則在人類書寫工具幾已全為硬筆，甚或為電腦所取代的今天，以毛筆做為書寫工具確實已不能經濟有效；但作為一項代表東方的特殊技能及藝術而言，則它在今日的世界村裡不但無法被取代，其重要性甚至可說是與日俱增，值得進一步努力推展，以增富全人類文化之內涵。

也許有人會說，在人類科技藝術的日新月異正帶來更大的進步化與國際化的今天，在一切都追求全球化、尖端化的大纛之下，書法這種舊傳統裡早已過時的東西應可丟棄了，其實不然。因為所謂的全球化、國際化，正是人類在擁有頻繁暢順溝通能力的前提下，所進行的一項蒐羅全世界各民族特性以成就全球人類共同特性的努力。在這項藉著突出、表彰各個民族各自的人文特殊性，以宏揚全人類豐富的文化廣泛性之總體努力中，反而凡是愈帶特殊地方性及愈富單一民族色彩的東西，愈具有其世界性意義上的意涵；書道之所以應予珍視、之所以日漸被重視，其理在此。

書道之實踐，今天不管在國內或是在海外，早已不再只是一項識字活動或寫字方法訓練了。其操作意義已開始從識字層面上被抽離，正逐漸從肢體技巧的統合訓練，昇華為審美情操之增益，成為其創作者可被依循藝術標準來衡量，以展現其藝

能、人格修為的一套完整實踐操作。

　　進一步檢驗這項操作理念，我們甚至可以說它不但能提供全球具中文根柢者一套可涵泳終身的人文修習目標，更可提供全世界一套可能必要時抽離其文字符號屬性，讓不認得漢字的人也能欣賞、甚至共同參與的藝術創作形式。惟時至今日，這種理念雖已被充分體察，卻因修習中華書道所需的基本條件博涉多方，入門不易，進境尤難，因此除了一些具有充分動機、真正想以書道實踐來成就自己的有志之士外，一般來說，要想晉身此道可謂礙難重重。

　　今天在國內，如果問許多人為什麼要學習書法，其理由大抵不外：一部份人是在家長特別安排下去學習的，這些家長希望他們的孩子能多才多藝，使有助於升學甄考，不致在開始與人競爭時就先輸在起跑點上；另一部份人可能純粹是羨慕別人寫得一手好字，因而也想透過書道學習把字寫好；若是中、老年人則極可能是想為退休生涯培養一點消閒才藝。個中固然可能還包括一小部份人確實想在這一領域用心投入，甚或期望有朝一日成為書法家，或至少在世界村文化氛圍裡，深入認識自己族群這項優越東方傳統技藝，使未來能在有機會時一展身手，或在與他民族人士交往時，享一份亞洲人難得一有的驕傲，盡一份東方知識份子的責任等。惟不管動機是什麼，既然已動了學習的念頭，而且又正閱讀本書，就讓我們互相鼓勵，好好把握這個機緣。看完這本書未必就能把字寫得更好，但至少它會增進你對書道的認識，將你帶上一定水平，使你在跟各式各樣的習書者、甚或書家溝通對話時，不致心虛；至於是否能成為書法家，那是另一個層次的問題，除了苦心孤詣，更需特別資質與機緣。

　　起步學習之前，也許又有人會先想要理解整個社會民生與

書道的關係。其實我們的社會中，書學修養固然可有可無，但有總勝於無；寫過毛筆的人自亦不少，惟若稍加探究其與書道萌啟互動關係之實際，可知他們十之八九都是在國民基礎教育階段開始的一系列求學生涯中，因學校課程安排才被動甚或被迫與之接觸的。在這種極端缺乏動機的情況下，不可諱言地，書法學習對一般初學者而言，的確構成了一項沈重的負擔，不過勉強在應付而已。另一原因也許是大家都知道其學習過程冗長乏味，未來實際生活中又不太可能有實用機會，加上整個學習牽涉層面太廣，不用心難有所得，全心投入又難度過高，例如筆順問題，即便自小經歷目前教育系統的人都可能還有困難，遑論未受過中國語教育的老一輩人或外國人，更不用說影響整個書法學習成果的關鍵之複雜，還牽涉那麼多其他學養與生活體驗上的因素了。

也因此，雖然一般人都知道愈是年輕學習愈快，效果愈好，但談到書道實踐與書藝涵泳，反而可能是稍有年紀、更有人生閱歷者較有心情接觸，也更容易上手。換句話說，在目前這個電化娛樂主宰了大部份人的休閒生活，以致剝奪了人們對其他嗜好的需求與培養的時代中，在這個制式教育正逐日減少年輕學生基本書寫練習機會，電腦與其周邊玩具又漸支配整個青少年層自由時間的環境之下，書之為藝反而是年紀稍長者才覺更易親近、更好入門，它也可能讓迫近退休者更願意投入，以之為生活排遣與修身沈潛的最佳選擇，其理如下：

一、從學習者個人條件而言：髫齡習書固然成效較佳，但隨著時代的變遷與教育內容的衍進，今天我們期望一個生活習慣上已習於電視電玩、學習心態上重外語輕國文、又日常使用電腦做作業的學生，能如早時童生般終日與筆墨為伍，經歷臨摹、鉤填、影書、描紅等過程去學會並習慣毛

筆之使用、並應用於實際生活中，無異天方夜譚。即便一些有心的家長依時下重視兒童才藝之習尚要求子女學書法，亦將如鋼琴舞蹈、心算跆拳與其他時髦才藝科目一般，一遇困難或發現沒有天份就淺嚐輒止，或在升學壓力及其他無法分心情況下不了了之。但稍有年紀的人就不同了：他們一般都對書法學習上所需的背景條件，包括國學基本知識、人文生活經驗等，有更深的認知，又透過現實的生活經驗，對毛筆字的實用性有更深的體會，知道一個「人書俱老」的書家，是少數還可期望能在今天這個懼老、厭老社會中稍被禮遇的人物。這種嚮往可能使他們更有動機利用休閒時間進行學習，並持之以恆。尤有進者，部份歷經職場酒食徵逐的退休人士，面對書法涵泳之定靜沈潛，還可能有助於他們在心理上適應日常生活的歸絢爛於平淡。而這個時候，他們大半輩子的漢字硬筆經驗及在書寫上所養成的習慣，也會對他們在學習上的擇帖與定型有所助益；而古人所謂書家應兼文墨之特性，更可能讓他們覺得不但還有用武之地，且在書法之路上佔盡便宜。此外，一般上了年紀的人還可能對書道之習懷有可能有助於養生健身的期望，讓他們學習起來更興致勃勃，事半而功倍！

二、從書道本身之特性而言：書法學習除了起步階段的執筆濡墨基本動作對所有學習者難度相同外，其進一步學習所需的身心與理論上的認知要求，則成年人在學習過程上的掌握，是兒童或青少年難以企及的。固然學習心理學說兒童是一張白紙，他們在學習過程中較易心悅誠服地全盤接受而產生許多學習便利，但書法學習本身具有其不同於其他種類學習的特性，足使其害反成其利：譬如人生多年在書

寫經驗上所形成的習性與定見，表面上看來並非什麼好事，但這卻是兒童在書法學習過程中要花很長時間才能養成的。也許有人會質疑這種成人經驗的品質，認為這類固習對他們書法學習的影響未必是正面的。針對這點，筆者認為只要能有自知之明，即使影響不全正面也無大礙，而且說不定這些定型經驗，會使例如寫字歪七扭八的人，因而決定往墨象變體的書型攻習，還更能協助他們擇定較易實踐的努力方向哩！此外，透過同樣的用筆訓練，他們也能較年輕者更容易窺知自己未來成就的極限。這時如果看出自己大有可為，甚至有希望成為書家，將有助於其個人書路特性與風格的早日擇定、自信的增長，並自我激勵，使更能在努力過程中克服種種困難，堅持下去。而發現自己天分不在於此者，若能因此令他們在書法學習之路上，及早日息了與人爭勝之心，充分享受習書之樂，由是得以輕車緩帶，從容進行，完全以消閒養性為目標。這時，說不定這種沒有功利企圖的心態，反而無心插柳柳成蔭，更易終底有成哩！

理解成人習書的優勢，對年長者當會產生鼓勵作用，有助學習之進行。時代進步到今天，生命之效速固非昔人所能想像，然所謂進步亦僅能衡以聲光訊電之科技產能，其於人心與生命意義之影響與評價是否真有大進步，答案大抵仍在未定之天。即以青年立志而言，生活豐足者未見得定非貧寒者所能比，只是饑寒不一定能啟發所有年輕人的心志罷了。再以構成社會基層之中產階級言，一般人對早日結束繁忙職場生活的想望，在速效社會中更可能為預見退休生涯之無聊嗟歎所終結。台灣目前已逐漸步入老人化社會，如何有效培養嗜好以免人們隨著退出職場而生趣漸失，甚而成為社會問題，不但政府有責

任協助未雨綢繆，面臨退休者自身亦應先有必要的心理準備。本書之命名，所以會以孫過庭「人書俱老」之通會為期，就是希望能對已成常態的懼老社會價值標準有所匡正，並對這個年齡層潛在習書者之心理建設有所裨益。

唐人李濟翁在其著作《資暇集》中，曾解釋「窮措大」一詞云：措者醋也，蓋士人治生不以利，乏利則窮而峭酸，世復以士流冠四民之首，衣冠儼然，黎庶望之有不可犯之色，犯之必驗，比於醋而更驗，故俗稱貧士為窮措大。筆者向不以此解為然，蓋措、醋其實不必相干，因另解之曰：「君子固窮，窮措大者乃君子居貧，仍不妨其舉措大事也」，而且徵之古人自以為有得。余生也貧，一向而窮，然雖自幼肚腹常空，早年猶孜孜欲為大事，於今忖之當亦屬窮措大之流者也。平居讀史，每至《後漢書》＜范滂傳＞：「滂少厲清節，桓帝時冀州盜起，以滂為清詔使案察之。滂登車攬轡，慨然有澄清天下之志。後以事為宦官所怨，誣言鉤黨，坐繫獄，事釋得歸。靈帝時大誅黨人，詔急捕滂，滂自詣獄，遂被害。臨行與母訣曰，滂歸黃泉，惟大人割不可忍之恩，勿增感戚。母曰，汝今得以李（膺）杜（密）齊名，死亦何恨。既有令名，復求壽考，可兼得乎。行路聞之，莫不流涕」，輒掩卷太息。感慨之餘，胸中亦時縈懷范滂心志，懸以為大丈夫立身處事之極則。顧自志學之齡習書以來，實心踐履之餘，平日亦不免對書壇人事有所月旦，今近耳順之年，依一向所謂「舉措大事」之標準衡之，則兩岸三地近百年來之書壇，真正可被評價為能為書道舉措大事者，僅得台灣的于右任（1879-1964）與中國大陸的沈尹默（1883-1971）兩先生而已。

于、沈兩先生終身之書道成就，確實名至實歸，理當於書道歷史長廊中附驥（李）斯、（蔡）邕、張、鍾、二王、鄭

（道昭）、永（禪師）、歐、虞、褚、李（陽冰與李邕、李世民、李隆基、李煜、李建中等），孫（過庭）、旭、顏、素、柳、楊（凝式），蘇、黃、米、蔡（襄與蔡京）、趙（佶、趙構與趙孟頫）、祝（允明），文、董、（王）鐸、鄧（石如）、何（紹基）、吳（昌碩）諸賢之後，同垂不朽。析論兩人之生平與成就，依地理可謂一北一南，述法源則一碑一帖，談兩岸則一此一彼，論書藝則一為金戈大戟之標草、一為溫文爾雅之楷行，講事功則一為彙整草則創新書體、一為傳演筆法長垂典範。要之，皆能身負絕藝，又願以金針度人，於書道傳承之關鍵上起大作用，誠可謂清代以後百年書壇之冠軍也。惟若全依兩賢所成卓絕事功，則吾人雖心嚮往之，捫心自忖，恐將心起永生難臻之歎而止步縮手矣。所幸成事雖分大小，任事之誠則一，這也是國父孫中山先生告訴我們「要立志做大事，而一件事只要努力從頭做到尾即是大事」的道理。準此，則匹夫亦可以有立志，吾人也才敢於欽慕兩賢書道志業成就之餘，以行動實際參與基礎書道之推廣工作，並自我勉勵云：「希望藉淺明書道資訊之整理與提供，能吸引更多人參與，並鼓勵多以書道嗜好作為退休生活之選項，讓更多退休者的後半段人生，活得更精采！」

有鑒於稍上年紀才開始習書者，心態上可能不同於年輕學習者：他們不但較有能力自判是非，更可能在知其然後，仍有欲知其所以然的需求，因而本書在一開始為書道學習下定義、或內文中解說各項術語時，即儘量廣羅資料提供參考，並對較複雜論題反覆說明，註釋不厭其詳，但針對見解紛歧或論據難斷之處，卻雅不欲越俎代庖，輕易代下結論。之所以僅提醒問題之重要性並提供充分資料，答案留待讀者自行酌擇，原因在此。

第一章　學習內容

　　人類從他們的老祖宗開始，現實生活中即遑遑於如何有效表意與方便記憶上的追求，因此一旦文字出現，設法運用周邊所有可能工具、來把事情寫記下來的嘗試機制，就同時啟動了。久而久之，各社群內自然而然形成了一套各自的書寫方式與規則，並逐日在各個民族裡滋長累積，不但衍成日常生活實踐中的重要活動，甚且還在各個文化內部潛化昇華，成為各自民族意識中的一部份概念。而描述有關這些書寫的資訊累積，就成了各自語文的書寫之學。鑑於語文形式有別，實際操作上彼此不同，加上各民族對待語言文字態度互有差異所形成的傳統不一，各自的書寫學門因而各富特色，內涵有別。在東方，特別是中華書道講述的漢字書寫藝術，就與西方人的書藝有著極顯著的差異。

　　西方人用以表達他們書寫實踐上的專門詞彙，大低僅 writing（書寫）、copying（抄錄）、calligraphy（書法）、penmanship（書技）、chirography（筆跡）、cacography（此字有寫不好與寫不對兩義，在字形不漂亮的意味上與 calligraphy 相反；在拼寫錯誤上與 orthography 相反）等，自東西文化互有接熔後，西人平日習藉 calligraphy 一詞來表示東方的毛筆書法，上焉者稱中華書道為 Chinese calligraphy，平常則有以 brush writing 口語表意者，其在書法上所能、所欲表達的觀念，幾乎全與中國人講書道之美的層次完全無涉。西方人講書法，所關切的只是硬筆抄錄技巧及書寫方式上寫得對不對及如何去「漂亮地寫」而已，嚴格說來其意義只停留在中國人講「書工」的層次上，但這卻是他們對整個書法的所有概念，中國人則不然。中國人因為書寫工具上的特殊，及整個社

會對掌握知識、記錄權利的知識階層的尊崇，其傳統累積下來在看待書法的整個觀念上，可以說已與西方人天差地別。

鑑於西方在書寫上沒有相應於中國的書寫工具，在中國毛筆被西方人勉強以 brush（刷子）來翻譯的情況下，只要想像他們如何以油漆刷或西洋油畫用的扁平畫刷的概念來理解中國的毛筆、想像他們心目中認為用這種刷子沾墨水會產生什麼樣的書寫效果，而這樣產出的書作，又怎麼會跟創作者識見的高下、資訊的掌握、學識與藝術上的權威、人格上的修養與人生態度上的成熟度等有任何關連，就可以想見西方人若不是真正對東方社會及書法在其人文中的特殊地位有深入的瞭解，則他們對中國書道作品的形式與實質內涵、對書道藝術在社會文化中所扮演的角色、以及東方書法家在社會中的獨特地位等，無法有適切的理解，是絕對可以想見的 —— 特別是在中華書道理論經數千年累積、又經近代人不斷增益、其操作與實踐已在藝術層次上獲有高度評價的今天。

其次，因為中華書道處理的素材是漢字，而這種象形文字的起源與圖畫息息相關。針對這樣的文字來源，我們想要真正理解它，就要先釐清它與其所具繪畫特質的關係。中國從遠古就有書畫同源的理論，其書道表達內容與素材的本身，從一開始就是由圖象而來。理論上，原始社會漢人的繪畫意識一定早於其文字形制，漢字是在具繪畫特質的簡化物形以記錄物事的操作過程中被發展出來的，因此其書道實踐的本質，關鍵著這種抽象圖形簡化和記錄過程的進行。但雖然從同源出發，且後來發展成制式的中國繪畫裡面也確實蘊涵書法因素，但書法藝術在中國歷代書家的實踐努力下，卻早已是獨立於繪畫之外的一門藝術，而不是它的附庸（部份人會有附庸印象可能從國畫中常有題簽的表面印象而來）。

　　蓋文字從一開始，其產生就是為了記事，而生活現實上簡便化的需求，使它必須邁向日漸簡化的抽象符號。雖然它從圖畫而來的特質使其象形性仍部分存在，但既為文字，就有其必須朝向概念性簡化的命定，其必然趨向規範化與抽象化、及與繪畫因存在目標不同而必須產生的區隔，乃使之與繪畫藝術間的關係漸行漸遠。雖有人說「書法始於實用，借用了形象，無意中撞入了藝術的門庭」，但這說法太粗糙 —— 書法之所以能在與繪畫分道揚鑣的同時，又拾回其原與藝通的特性而獨立發展成一門藝術，其實靠的是中國儒道社會視文字為神聖，及統治階層試圖藉文事籠絡士子以便利其統治的催化。就是這種社會文化特質與政治因素的相互影響，使得一種有利於文字逐日昇華其精神層面的文化雰圍逐漸形成，這種環境加上毛筆柔軟特性的本身與原具不穩定特性的墨色變化特別利於書者情緒之表達，在這些特殊書寫功能的推波助瀾下，透過知識階層專業性舞文弄墨的長期累積，中華書道於焉成形。

　　所謂特殊書寫工具的推波助瀾，指的是中國毛筆在構造上的獨特性。中國古代的人稱他們所用的毛筆為「毛錐子」，這管毛錐子的主體是圓的，卻在頂端匯為一撮可四面出鋒的尖穎，中華書道、東方書畫就全拜這管獨特軟鋒的操作變化而產生【註[6]】。至於這樣形制的筆是什麼時候開始的，言人人殊：有謂是秦朝大將蒙恬所造；有謂鑑於出土之甲骨文或碑板上早有未經鍥刻之書丹（古人刻骨雕碑之前大抵先於其上書丹，即以硃筆在甲骨、石板上先寫成字，讓刻工據以鑴刻以求不失真，書丹一辭發展到今天，已被用來作為書寫碑誌的代稱），

[6] 蔡邕《九勢》云：「惟筆軟則奇怪生焉。」

可見使用金甲文字之晚商應已有筆的存在【註[7]】。各種看法雖說莫衷一是，但至少東漢蔡倫造出第一張宣紙時【註[8]】，類似今日樣式的毛筆應已定制登場。上述舞文弄墨的歷代專業抄寫員或書家們，以毛筆加上原在繪畫領域就已可分五彩的墨，在又特具暈染效果的宣紙上進行操作所發展出的一整套知識與技法，對書道藝術之所以能被肇造，可謂扮演了至極關鍵的角色。

　　書藝的成形，同時也反饋了中國的繪畫藝術：書道藉其筆性特殊的毛筆之運，不但其線條處理之逐日成熟，幫著界定了中國繪畫的特性與發展方向，其與繪事在操作上的巧妙結合，更拓展了中國繪畫的內容與技巧，因而在中國藝文發展史上，書道與國畫向來糾纏不清，特別是宋代文人畫興起後，兩者更緊密結合，其水乳交融，終至於被合稱為「筆墨藝術」。筆者忖測：此當其輸日後所以能與西方繪畫共同產生影響，在扶桑衍生出前衛書道、墨象派書道等表現形式之根源，亦今日書壇諸多新表達形式所以繽紛發展之契機。

[7] 還有更早的說法，謂早商銅器上氏族文字畫上隆起之圓點胖劃，只有類似今天毛筆形制的東西才有辦法造成，因此認為早在商之前即可能已有類似的毛筆之用，只是形制沒有今天進步而已。其發展之實際大抵應是：在還沒有紙的較前期漆書時代，人們可能是用削成尖端的小木棍或竹棒，蘸著濃稠汁液在各種質料的平板面上寫；其後隨著石墨的發現，乃將之研成粉末調水代漆、或易之以紅礦硃水，硬棍子亦逐漸改進為在叉開之小棍上夾著以獸毛紮成的筆頭，以之去蘸可代漆用的原型墨汁或硃砂水來寫；然後經過不知多少年代的改進，筆頭越做越精，直到秦將蒙恬集其大成，做出了今天毛筆之原型，後世乃以始製毛筆的功勞歸之。

[8] 一九八九年甘肅天水放馬灘漢墓中發現了比蔡倫早兩百年以上的西漢初期的紙質地圖殘片，可見西漢或更早應已有紙。

　　惟在這種炫目繽紛中，有志於書道者仍應認清書道的本質，創新時才不致迷失——中華書道乃是以傳統漢字及其文詞為表達素材的書寫藝術，它一開始就不是中國繪畫藝術的變種或附庸，因此書道的未來發展，精神上絕不能完全脫離書道之優良古典傳統，形制上也不能繽紛到與繪畫毫無區分。書壇創新人士更須切記，這一項秉於傳統的藝術，數千年來前輩們努力累積下來的成果已約定俗成地奠下其規範，完全背離這個規範固然也有可能創造出好東西，但若失其原味，就已經不是書道，而是另一個新的藝術品類了，這是吾人際此凡事都須追求創新與超越的時代，有志推展較符合潮流時尚新書風的人，在努力過程中一定要有的警覺！

　　尤有進者，中華書道藝術是中國歷代文人累積之功，所以今天我們談書道，才會不只談他們概括出來的一系列中國方塊字的書寫理論及操作準則，還必須涉及這些文人在創作過程中展現的藝術修為、人文精神與才情韻度。清代劉熙載在其《藝概》中即指出：「書者如也，如其學，如其才，如其志，總之曰如其人而已」，可見它不但是藝術高度上蘊育出的符號藝術創作表達方式，更是一種能反映出創作者的精神、氣質、學問、修養，復能為整個社會凸顯時代特徵，藉以形塑當代人文風氣的全套藝術體現。惟這種繁複與優雅，早期在西方人對之尚未理解，而西方的人文科學、藝術思維卻又對全球藝術享有壓倒性影響力的時代，世人僅見日本書道，中華書道無法在世界藝術殿堂完整呈現並享有其應得的重視，這種客觀劣勢之導致確也無法避免。即便是今天，雖說全球交流的便利已使情況大獲改善，但西方人對中國書道，定然仍無法像我們自己這樣對之有深刻的理解，整個情況仍亟待我們自己去開展與改善，都是所有立志一窺中華書道究竟的人，首先要有的體認。

　　至於書道實踐的內涵，可以說所有與用中國獨特的毛筆書寫中國方塊文字過程中相關的一切理論、方法與欣賞上的細節等，都是中國書道這個科目的學習內容。尤其甚者，自從唐代書法家張懷瓘在其傳世之作《書議》中提出「書家應兼文墨」，及宋代大書法家蘇東坡在其詩文指出的「退筆如山未足珍，讀書萬卷始通神」，在書史上獲得廣泛回響後，所有中國文學、詩詞、音樂、美術及人文藝術上的知識與修養，都被認為是有助於書法藝術修為之孳乳，書法的學習範圍也因而被無限擴大，成了中國知識份子的一項終身學習目標。宋代大書家黃山谷論書以韻勝為重，曾以之批評當年奉皇帝命令編著《淳化閣帖》的王著，說他的字雖工卻病韻，原因完全是因為讀書少的緣故。清代大書法家何紹基在有人請教他書法時，也常以他自己作的一首書法詩為答：「從來書畫貴士氣，經史內蘊外乃滋，若非拄腹有萬卷，求脫匠氣焉能辭」；歷代文人筆記中類似這樣以「多讀書」回應求教者如何習書之論調，處處可見，足值吾人深思。

　　至此，讀者如果還未能完全體會識見、學養對書道學習的重要性，則近代書論家柳曾符有篇研究結論似可予以補充。他說：「從王羲之《蘭亭序》及顏真卿《祭姪稿》之所以傳世來看，書法家似乎首先該是一個思想家，以他的作品表達對人生、對社會的思考和認識。創作必須是源於感情衝動，衝動必然有思維，有思維才會有文字；既為文字就必要有感情，否則，書寫將只成為習慣性的技術動作。」柳文強調書寫內容才是書寫表達時最重要部份，不管說法中不中肯，書寫欲求有效表達其內容或詩或歌，唯有作書者技巧熟練，才有餘裕能以之表情達意，確不容置疑。而一旦感情迸發，沛然而出的文思與高妙書技相邂逅，其書文並茂的高明產出，定能具足中華書道

的特色，這樣產生的作品才足以感動人，才足以傳世。惟以這樣的相對關係去要求書法技巧與書寫內容，雖然標準可能太高了點，但習書者仍應多予體察，有所自我期許。

　　我們今天研習書道固然要注重平日之讀書與修養，但事有先後，當務之急仍是要先能掌握書道學習的本身。書道含概書理，書理則蘊涵了書意與書法；亦即習書之道側重心理層面時固要偏重書意之講求，而側重物理時，我們所追求之書法學習，內容還是偏重在筆法、墨法與章法上。書道是以毛製軟筆沾墨汁在各種書用紙帛上進行文字書寫以表達情意的一整套藝術操作，其狹義的學習定義因此大抵不出用筆取勢、結體布白、墨法肌理與氣韻風格四項【註[9]】範圍，惟因廣義的書道已範屬美育，不但書意上要及於情感之表達，筆墨上也要求達到線條藝術的境界。

　　線條藝術質量的高低完全取決於用筆，而用筆之主要關切在行墨，講求的是如何有效役使筆鋒去殺紙【註[10]】、如何有效注墨入紙以使點畫圓潤，這方面的成就書史上最以宋代尚意的大書家為代表。宋四家中米芾就曾強調「書非徒以使毫，使毫行墨而已」，就是認為即使能正確執筆、有能力掌握中鋒用筆，解決的也只是行墨的問題而已，還有更重要的筆勢、筆意

[9] 張懷瓘《書論》云「夫書第一用筆、第二識勢、第三裹束。三者兼備，然後為書。」；近代書家胡小石雖將之強調為筆法的用筆、字法的結體、章法的布白三項，但內容也大致相同，筆者綜其弟子張隆延平日之論書，益之以第四項曰墨法的肌理。

[10] 書道術語，殺紙意為所書寫的字一筆一畫寫下來，筆墨好像已經把紙的組織破壞了，好像筆鋒已殺進紙裡、並將筆畫嵌入紙張內一般，唯具高度書技的書法家能有這樣的筆力期待與火候。

上的講求在後頭。蓋唯有在得筆之正確筆勢下，筆才能在紙上有效結體【註[11]】，作好點畫穿插以成字屬篇、得意通韻，以達胸臆之抒。換句話說，米芾認為字的好壞最後取決於筆勢的奇縱疾徐；唯有能和諧掌握筆鋒與筆勢兩者的關係、能具體體現點畫位置的適當安排，並在安排中賦其勢以神趣上、意味上之別具心裁，在奮筆抒情的過程中，全以藝術角度作為抒情表意之著眼，才算真能掌握寫字這門工夫，而這正是米芾作書所以能奮筆如刷、書作所以氣勢磅礴又富激情的理論根源。大陸書法家沈尹默生前喜與青年談書理，其講論著作中所以常強調初學最重用筆，並進一步將用筆細分為筆法、筆勢與筆意三層次來幫助習書者深入體會筆鋒之技巧，應是掌握了這個層面上的訣竅後之深切用心。

其實，用筆除了講求筆鋒之有效來去、輕重緩急外，古來研究筆法，內容還概括了各種筆法理論分析、演進歷史及其在各種書體上的應用，以及筆在執、使、轉、用諸原則中筆鋒運動之空間形式，亦即如何正確執筆，如何提得起筆、如何在轉處着力、並如何以之去適應不同的筆意與筆勢，來達到心目中想要的點畫形象、樣式、精神等之有效呈現。可惜古人從未清楚地標出用筆上法、勢、意的明確界限，綜其各有所見的諸多立論所得，亦大抵不出近代書畫名家黃賓虹平素所強調的「用筆須平，如錐畫沙；用筆須圓，如折釵骨，如金之柔；用筆須留，如屋漏痕；用筆須重，如高山墜石」範圍，因此在這方面理論的進一步發明、確立與重組上，確實尚有待後人更去深究與發揮，期能早日理出一套周全完整的系統。

[11] 字的結體講的是如何從藝術的視角，而非從文字學的角度，去總結出適當的規則來在紙上有效地進行造形。

　　其次是字的結體【註12】，指的是具有美之特質的文字在單字結構上，應如何從藝術的視角進行點畫的排列穿插、俯仰向背等問題。再其次是布白，講的則是行氣之貫串及通篇章法上的疏密相間、大小錯落、計白當黑、印章布列、整體美感等原則，及其施之於各種書體上須注意及強調的特點等，處理的已完全是書法作品的空間構成形式。若再進一步講到風格，則傳統書論大抵藉由分析吾國歷代書法名家字體上之筆趣、作品章法及傳世碑帖特徵等，來探求一篇佳美書法文字必具的特色，進而論及不同書法風格的特質及其於各種書體上施行創作時所需的要件與注意事項等，前人在這些相關講述上之分門別類尚稱周全，本書從之。

　　習書除了上述的要能綜括點畫用筆、結體取勢、章法布局諸重點，取其精要再透過實踐，以有效執使轉用完成優美之結字【註13】、和諧通篇之章法，特出其典雅之風格外，有心人應

12 結字即結體，若勉強再與結構作區分，則結體側重的是字態中宮內緊外鬆或外緊內鬆等意態上的表現強調，所謂大字密不透風、小字反而寬疏可走馬等，與結構側重有形點畫聚合上獨體字、合體字如何構建等，亦可稍有區別。

13 用筆上即以橫畫為例，筆法為其用來有效作出橫畫之方法與順序，即先以逆筆直入、筆著紙後筆鋒以腕暗轉九十度、勻力鋪毫向右行筆、至畫末輕提上折再下按完成收筆；筆勢上作橫畫時筆鋒先起於空間、亦即筆鋒由右下方向左上方搶過、筆尖著紙後繼續再略向左搶、再折疊其稍彎曲之筆鋒略為用力下按、略頓即挫收筆，橫畫作畫時逆鋒要輕，隨即豎筆下挫做到橫畫豎入筆，在筆鋒右行過程中須提按依弧線慢進，此時應將注意力放在畫之上緣，注意其斬決整齊，下緣則會因漸提漸按而自然形成弧線，楷書橫畫不是絕對的平，大抵要向右上斜五至十度；筆勢為筆行向背趨勢（筆勢分向背，是方筆圓筆之所由生也，其向與背都是圓線條，但曲度極小，

更進一步要求於過程中依己心之所尚，深入體察諸如行筆緩急上之起倒收束，筆觸字韻上之起止頓挫，行腕運氣上之疾澀縈迴，墨法控制上之濃淡濕燥等個中三昧。此外，在習書臻一定程度後，若能多讀法帖與充實自己各類科學養，復為自身書技之修為踵事增華，於書作有形、無形體勢中設法進一步融入旋律與節奏概念，更懷有未來將賦賞己書者於藝文美之外能昇華至類同欣賞音樂、舞蹈的感受體驗【註14】之志等，則其所考究的已非僅止於作品成敗，而是置己身於書家地位追求之大志向了，其勉之！

習書真要立定大志向，通過初期自我檢驗者固有資格開始依自己理想進行建構，但要注意志向一旦立定，就要驅迫自己凡事取法乎上，此時當知書作最貴氣韻，而氣韻之得，天資佔

基本平直，此南齊王僧虔所謂纖維向背毫髮死生也。圓筆的筆勢作順時鐘方向旋轉，方筆逆時鐘方向旋轉，由於手臂生理構造之限制，順時鐘方向下筆著紙後多呈方筆，逆時鐘方向易成圓筆，但由於臂腕是在空間中運動而非僅於平面上運動，所以方圓會時有錯綜，有時並非截然），筆意上則勒畫之作不得臥其筆、須中高兩頭下、以筆心壓之、再卷毫右行，意態上要如疊畫魚鱗，一鱗成後復一鱗地向右慢行，行筆貴澀而遲，惟要勻；筆意上又要照顧到衛夫人所謂橫如長空之千里陣雲、隱隱然其實有形，或張旭所謂每為一平畫皆須縱橫有象等，足見其繁。

14 書法作品構圖有其節奏感，行筆亦然，以一個長筆畫為例，其起筆因為意在筆先的考量，及為使作書態度從容起見，必然不能快，到了筆畫中段因線條流暢明快的要求，要毫不猶豫地一氣呵成，因此行筆要快，到了結尾因收束上含蓄圓滿的要求又要慢下來，此即筆畫之作在行筆上體現節奏感之實例，而這節奏感的體現過程即已蘊涵有旋律的概念，有足夠學養去將這類概念應用於使毫行墨上，將使書道之實踐更趨高層次。

了極大分量，這也是筆者所以認為立志之前自己要先再三拿捏的原因。書道上所謂氣韻，關係著書作點畫、筆勢、結體、布白等綜合呈現在畫面上時相互作用上和不和諧的問題。南朝謝赫在其《古畫品錄》云「氣韻，生動也」；北宋郭若虛在其《見聞志》亦云「如其氣韻，必在生知，故不可以巧密得，復不可以歲月得，默契神會，不知而然也」；董其昌更在其《畫旨》中明白指出，「氣韻不可學，全係天授，是生而知之者，唯一可有助者唯讀萬卷書、行萬里路耳。」落實而言，就是一個書家書作是否能成傳世佳構，其關鍵全在活潑的生機與空靈的氣韻之上，即整個作品綜合呈現上所產生的具象與抽象相互映象間的關係，到底是和諧還是矛盾的問題，這方面關涉的就全是作書者天生是否具藝術修養細胞的問題了。西方美學有藝術欣賞上所謂共鳴之產生，乃是由於人腦的藝術細胞能與藝術標的產生品質相近似、甚至能合而為一的共效 chemical（化學成份）而來的理論，明白地說，就是其能否共鳴全看創作者腦海中主觀與學養所培育出的美、醜之感應細菌，其品質是否合於藝術水平或高於其上；一個不具此等天分質量的藝術工作者是無法創作出具藝術水準作品的，即便偶而有之，亦只是運氣好碰上而已。而這種評量觀點，不止適用於藝術創作者，其在藝術評論者與欣賞者身上皆然。

倘如是，則作品在欣賞者腦海中的感應與回饋和不和諧，將不僅只是作者一方才氣與努力結果止於何處的問題，否則結果就是對牛彈琴，因此它也牽涉到欣賞者藝術修養細胞的品質問題，也關係到欣賞者腦海中主觀與學養所培育出的美醜感應細菌，到底有多少、其影響力是作用或作祟了。這樣的高標同時明白顯示：創作與欣賞是同具雙向特質的感受活動。因而，即便一個並未立志要致力書道實踐者，只要他想以藝術欣賞上

的通人自期，也應對書法有一定程度的認識與參與，絕不能自外於書道學習。這個觀點若能有效發揮推廣，將成未來普遍化推展現代書道努力上訴求的重點，只是陳義較高，社會上一般人在感應與迴響上，可能和之者寡罷了。

綜上可知，書道之實踐，除了關係學習者書技、書理上可衡量的有形成績外，其實更關係著一個人藝術欣賞與美學修養上的進境，甚至蘊涵了其對建構更和諧、圓滿人生能力的增益，其用可謂大矣哉。已故的現代書畫家馬壽華曾說過：「一個人要欣賞藝術，他必須是一個真正具有審美修養的人；一個具有藝術修養、擁有美的嗜好的人，他的道德將會是崇高的，即便不全然，他審美上的修養也將為他帶來行為上的潔癖，至少許多低級趣味對他就不會發生作用」，可見透過書道實踐去鍛鍊修養與品德，也成為書法學習上一系列重要內容中的一個要項，而這時所謂習書已非只是拿筆寫字，其更有求之於筆墨之外者的自我惕厲，將使書道之習更具廣泛、積極意義，只是書道實踐基本上還是拿筆寫字之學，初學宜先以用心講求筆法做為敲門磚而已。

第二章 執筆與健身

　　書道之習首重筆法，筆法講求之道就在能否對筆法有確實的理解並正確地學會筆法之實際應用。但在認識與運用各種不同筆法之前，首先要知道的當然是要如何正確拿筆，否則將如學習手鎗射擊時，儘管把瞄準要領背得滾瓜爛熟、也已知道如何在射擊的瞬間瞄準摒息，並理解火藥擊發後產生的後座力會是什麼景況，也掌握了如何肆應之道，但卻根本連鎗該怎麼拿都還沒學過，一切都是空談。一個習書人唯有先學會正確的執筆方法，才有辦法拿著筆去實際講習筆法；而透過對筆法的逐步認知，才能進而瞭解各種筆法在不同書體上如何應用、適應及其他相關課題，書道實踐才能真正循序漸進地展開。

　　學習如何執筆，首先會碰到的問題就是毛筆柔軟的特性，蓋一切執筆法上的講求，目的就是為了要使之能有效指揮這管尖軟的毛錐寫字，而在當今一般人只熟習硬筆書的環境下，要適應軟筆書寫，對一個從未有過書法經驗的人而言，的確構成一項困難的挑戰。

　　宋代書法家蘇軾在其《東坡文集》論書中，針對執筆之法，曾引歐陽修的執筆名言說：「把筆無定法，要使虛而寬」。他更針對古來要求運筆要隨時保持筆正、中鋒的講法，指出其應有的正確理解：「方其運也，左右前後不免欹側，及其定也，上下如引繩」，認為運筆本來就是要左右擺動的，要求隨時中鋒根本是無稽之談，能在筆停之時保持中鋒就很好了。這種對書道「筆正」的務實理解與平實的用筆要求，全不故弄玄虛，最令後代書家信服【註[15]】。 蓋對專家而言，世上之

[15] 趙子昂亦云執筆只要掌握「指實掌虛」的原則即可；大陸書家祝嘉甚至說，執筆只要拿著筆寫字時，筆在手上不掉下來即可。

事只須談目標，如何去達到目標並沒有一定非怎麼做不可的法則；更進一步說，這就是佛家所告誡的「一有定法，就是死法」，所以東坡先生要大家先做再說，別一開始就被自古以來眾說紛紜的執筆法上許多諸如隨時須心正、筆正等要求所迷惑，一上來就先把自己給困住了。

但對初學者來說，無定法卻也意味著讓人無所適從。記得亦有書法家就曾告訴學生說：「拿筆的要求是只要筆不掉下來就行」，初學當然不能無所謂到這個地步。因此要求初學者開始時先認定一種明確的執筆方法，藉古人累積下來的經驗做為起步的基礎，確實有其必要。只是在要求的同時，也要讓他知道：萬一練習的結果，他無法完全做到、或只做到一部份，其他部份怎麼努力都還是會打折扣時，也不必太介意：因為在漫長的書法學習之路上，這點小挫折絕對不是世界末日，都還有其他辦法可以補救，只要能堅持學習下去就行。

第一節 五字雙鉤法

執筆法是以手指執定筆桿之法，自古以來執筆之手的五指（本書依序稱姆指、食指、中指、名指、小指；古人則姆指稱大指、食指亦有稱頭指者），各種配置的方式都有，可分以食指、姆指尖共同夾筆（其餘指頭輕鬆捲曲在筆桿下不去管它）的兩指法；以食指與中指相併再和姆指以指尖夾筆的三指法；以食指、中指、名指相併與姆指共同夾筆的四指法，及再將小指也輕搭上來一齊用的五指法，蓋古人寫的是小字，執筆之法大抵以自然輕鬆為尚，取其靈便好使即可，如何取捨並無大礙。

惟鑑於書道理論之與時俱進，執筆能五指共用一般被認為在後續發展上較具展望性較能適應未來，因此採用者最多。五指執筆之諸法中，自古即有二王傳下、又經唐代陸希聲闡明發

揚的五指分別擫、押、鉤、格、抵的五字雙鉤法。這種執筆法五指之用各以一字描述，俗亦稱五字撥鐙法【註[16]】，但因這種稱法易將這本為分述五個指頭在執筆動作中各自職司的五字，誤導為筆法中與描述轉指之用類似的撥鐙法，故本書不作此稱，並呼籲書道同仁今後講筆法時全將撥鐙這兩個字視同轉指筆法，永杜混淆。五字雙鉤法即唐韓方明在其《授筆要說》中所謂的「雙指苞管、五指共執」，這種執筆法因便於有效緊執用力，因此雖稍複雜卻被公認為是初學者最好的入門起手勢。其法是執筆時依「指實（密）掌虛」的原則，先在心中將右手姆指外之的四指想像成兩組（食指與中指為上組、名指與小指為下組）以利學習操作。開始時平坐安足，平抬起右臂（至明顯空出腋下之程度）再舉起右手掌心向著自己，食指與中指併成的上組須將食指尖稍退至近中指第一指節處，再使名指與小指搭併的下組稍彎曲後縮，於上下組間空出一個缺口好讓直立的筆桿放進來卡於其間，再將指關節上撐的姆指搭上來，並只以姆指尖肉觸筆，然後將夾好筆桿的四指（小指依在名指下不

[16] 沈尹默說此法與宋代盧肇傳授林蘊之「推拖撚拽」撥鐙法（用筆法）全然無涉，只是後人將林蘊這四個提手旁的字構成的四字筆法，即所謂的以指挾物撥燈心的筆法，誤與五字執筆法的五個提手旁字混淆，遂將五字法亦安上撥鐙兩字而訛誤至今。考之書史，最早把撥鐙四字訣與執筆五字法混為一談的是南唐李煜，《唐詩紀聞》講到陸希聲時只記載五字法，李煜的《書述》始將五字扯上撥鐙，而元代張紳在其《法書通釋》中遂誤引《翰林禁經》中的這種說法，明白指出擫、押、鉤、格（格古亦有叫揭者）、抵之法謂之五字撥鐙法。惟五字撥鐙執筆法實為轉指最易之實用法，與轉指用筆之推拖撚拽事實上亦同為觀念，因此它們被混為一談並不令人意外。鑑於今日的書道氛圍是反對轉指的，因此可避免的話就沒有必要惹此塵埃，何況它講的是筆法而非執筆法，故談執筆法時不予提及。至於撥鐙五字如何運用於轉指，後文將有更詳細之解釋。

觸筆），順勢自然向內縮緊（使手成上豎圓拳狀，從上看虎口拳眼呈略鳳眼狀，拳中則虛空可容物），穩妥地夾卡住筆桿。五指的分工是食指尖肉協同中指尖肉，與姆指尖肉共同夾定筆管，其各指不同職司的撅押鉤格抵五字分別為：姆指司撅，以指節尖左半端肉全力壓按筆管；食指司押，以第一指節左側肉拱靠之拘束力固定筆身，惟其指尖半環筆管之同時亦與中指同司鉤意；中指則全司鉤，以第一指節肉從外向內鉤住筆管並從外環施力，與由下而上之名指指甲背一起卡定筆管；名指司格（或作揭），卡挾筆管的同時出力外拒來自食中兩指內鉤之力；小指司抵，雖不直接碰觸筆管，卻緊靠名指輔助之，期同以此兩指之力抵拒上述彼兩指巨大內鉤之力。

此時若精確檢視手指與筆桿間的正確位置關係，乃食指第一指節指側肉、中指第一指節正面與姆指指尖肉共同夾住筆管，另組相併之名指與小指合力從下往上，以名指指甲頂住筆管，整個手掌形成一個中間可容下一個乒乓球大小的中空。惟執筆前須先確定掌腕關係以定手型，正確的腕掌關係是昂腕豎掌，即把手肘橫平抬置在右胸前並豎起手掌，使手掌與腕關節到肘關節間叫做肱的這段手肘成約九十度角＜附圖一＞。這種坐著憑桌寫字的姿勢，即是一般書道術語所謂的腕平掌豎，他們的腕平說法並非一般按字面理解的掌與腕平撐；一般掌腕平

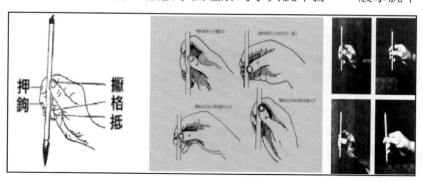

附圖一　執筆法

撐與肘一起橫在胸前在他們來說已類似迴腕。本書為使能符合字面之義，改稱昂腕豎掌，而他們講的類似迴腕的姿勢才是本書稱的腕平，這種腕平是本書描寫站立寫大字時無桌椅可憑坐的執筆方式。這裡講的他們，指的就是一般書中使用的書道術語，因一般書道術語是照搬古人的說法，而古人寫字有極長的一段時間是無几可憑、甚至無椅可坐的，故不能昂起手腕豎掌寫字，所以古人當然說寫字要腕平掌豎；此外，上面提到的類似迴腕，也只是說腕平的樣子大概像迴腕法執筆時手腕平撐的樣子而已，並非真正指清代何紹基迴腕執筆法的迴腕（何紹基的迴腕法手腕形狀與此固然也差不多，但何的整個平舉的手臂卻須全力前撐再向內圈捲回扣後橫撐在胸前，姆指之外的四指也全像食指般齊列筆管外與姆指對立，手掌一反常態地向左又內捲，是極不自然又耗力的姿勢，論者所謂因難見巧者也【註[17]】）。此時手指執筆的實際形狀是：姆指隔著豎立的筆管與食、中兩指的中間處位置相對立，三指彼此形成一股三個方向相對之的力量共同將筆管夾住（筆管被夾之處即書道術語上所謂的管執，指的是去筆頭之高下；夾的位置大約在筆管全長的三分之一至三分之二間變動，一般管執分為上中下三執：真書小字靠下攏叫下執，行書、大字從中執，草書須上執始見靈

[17] 何紹基為了自立門戶，獨創迴腕法，即姆指與其餘四指對立夾住筆管，使虎口成圓形之狀，復肘臂高懸，臂與腕平，然後迴腕內扣，掌背朝左（一般執筆法朝右），將運腕之靈便置之死地，反能做到通身力到，腕平鋒正。這種執筆法運腕十分吃力，但卻可保持中鋒入紙，有效避免一味平直光滑，因為想偷懶平滑一下都不可得，即一般評論所謂的因難見巧。何比喻自己執筆法已如飛將軍李廣之猿臂善射，因自號猨叟（傳亦寓有效法歐陽詢之意，世傳《白猿記》隱諷歐母由猿得子，致唐時有以猨譏歐者，傳後世以爰名字之書壇人物，常寓冀得歐力之半之深義），其字則以有效運指、提按得力而自然遒虯，樸拙中帶有篆意，奇崛生動。

動始能工，即寫小字時夾筆處近筆毛，中字、大字、草書則依次上移），下面頂上來的名指與小指亦相緊靠，小指是在不碰著筆管的情況下協助名指從下方負著筆管，亦即以兩指之力同時從內向外頂住筆管，以抵消食、中兩指鉤管之力。

再更簡單地說，雙鉤執筆也可先將食指與姆指形成圓圈狀，將筆管捏在兩指尖端的指肉中，中指再稍伸長搭上使稍鉤住筆管，內鉤的力量則被名指用指甲端從內側往上頂住筆管的方量抵消，惟因中指內鉤力量較大，名指才須小指再靠上來助一臂之力；而小指雖沒接觸筆桿，卻仍須與其他三個手指緊靠以求能更穩固。惟雖說指實的原則要求四指密切相併以產生最大的穩定力量，實際上指頭間仍可稍疏朗不必靠太緊，以備必要時筆管的調動應酬之需【註[18]】。執筆時要求筆管稍與鼻準相對，是要使寫字時能行間直下，無有欹曲之患，惟實踐時不必太過執著於對準，稍偏右亦無妨。之所以須要虛掌實指，是因指不實則顫掣而無力，掌不虛則窒礙而無勢。此法執筆雖然五指都用上了，但因外人看起來好像只上組露在外面的食、中兩指鉤住筆管，故稱雙鉤法【註[19]】。另有只以兩指著筆者，因外

[18] 明朝書論家豐道生曾在其《書訣》中詳述曰：「雙鉤懸腕者，食指中指圓曲如鉤，與姆指相齊，而撮管於指尖，則執筆挺直，大字運上腕，小字運下腕，不使肉親於紙，則運筆如飛。」所謂不使肉親於紙，乃提腕懸肘之謂也。

[19] 雙鉤法執筆時，食指與中指兩指與姆指共同拿定筆管，姆指司擫，食指司押拘束筆身，惟食指亦稍外鉤，亦有與中指共司鉤之作用，三指與名指一起卡住挾定筆管，在轉指之用上即可輕易轉動筆身，共卡筆管專司格（或作揭）之名指，在轉指中起的作用極大，可做三指輪動筆管時不動的基座，是轉指時筆行之準繩；清朱履貞《書學捷要》更指出，即便作擘窠書納巨筆（擘）於整個虎口（窠）中時，仍要屈名指以司揭，不能四指齊握。

表看起來好像只以一指鉤著，故曰單鉤法。單鉤寫小楷極靈便，最適合古時科舉考場或讀書筆記多字之用，但若欲進一步視書為藝事並深入廣涉，則較欠實用【註20】。初學者如尚未養成任何習慣，最好採用執筆穩定性較高的雙鉤法。

至於五字雙鉤所以俗稱五字撥鐙法，其撥鐙強調的是這種執筆法中執管的姆指、食指、中指操控捻動筆管的反復來回動作，因這種令筆管轉動以利書寫的捻管動作，極似古人所謂「推拖捻拽」的轉指之法，所以產生混淆。蓋宋代盧肇發明的推拖捻拽四字訣撥鐙法，比擬的是古人以指執尖物撥燈芯而來【註21】，與我們現在談的這個與之字面相似的五字撥鐙法所撥之鐙不同。五字法所以俗叫撥鐙，比擬的是騎兵戰馬之馬鐙【註22】，其動作的形象出處乃是古匈奴人騎馬作戰的辦法：將從馬頭引出的兩條韁繩繫於馬腹左右之兩鐙上，好讓騎

20 單鉤法食指同時司押與鉤，與司擫之姆指共同拿定筆管，中指司格，或逕與名指、小指一起捲垂於筆執之下，格不格甚或觸不觸及筆桿皆順其自然。單鉤法自由靈動，但只適合寫小一點的字時使用，寫大字則欠穩定，古來名家唯宋代蘇東坡以單鉤作字。理論上單鉤無法轉指，因若只以兩指輪動筆管而只以中指充當基座、甚或毫無基座支撐點，行筆的穩定性是不夠的。

21 盧肇托言此法傳自前輩古文八大家之首的韓愈。所以謂撥燈芯，蓋因古鐙、燈兩字相通，而針對所擬燈芯之撥，《論書剩語》中亦有「南唐後主撥鐙法，解者殊鮮。所謂撥鐙者，逆筆筆尖向裡，則全勢皆逆，無浮滑之病矣，學者試撥燈火，可悟其法」之記載。

22 元陳繹曾《翰林要訣》執筆法即指出「鐙即馬鐙，筆管直則虎口間如馬鐙也，足踏馬鐙淺則易出入，手執筆管，淺則易撥動」，其說法尚未深入真正以馬鐙操控之意象，只用來比喻三指拿筆要淺、如人騎馬只能以足尖處置鐙口，以方便轉動而已，直至近年，大陸書論家孫曉雲才明指其為騎兵戰馬之馬鐙，是用之以為操控馬行之方向者。

馬者用雙腳來控制馬頭左右轉，以便空出兩手來拿武器作戰。這個動作放到實際執筆中就是以姆指控左鐙，食指、中指、名指控右鐙，整枝筆就像馬頭一樣在四指的調動下左右轉動、縱橫進退悉聽指揮。這種情況下要筆左轉時，筆管會從姆指的上節根部轉至頂端、使力的是食指的中節，食指令筆管稍向左傾，此時掌心稍朝下，食指呈吹笛子時的撅笛之狀故稱撅。要筆右轉時，則筆桿從姆指的頂端轉至上指節根部，姆指使力壓，此時掌心稍朝上、筆桿稍向右傾，因姆指呈古人畫押（打姆指印）之狀，故稱押；鉤則是以中指朝內向上鉤起令筆下行。欲筆上行則名指朝上頂，便為格；小指雖然沒有直接參與動作，但因仍必須抵著力小的名指、隨時施力協助同進退，是為抵。撅押鉤格抵五個字分別指五個手指頭在筆執中各自的動作特質。這樣的執筆不但能牢牢地把住筆管，把字寫好，在腕肘不動的情況下五個指頭中管撅、押的兩指還可以左右橫向轉筆，管鉤、格、抵的三指則可使筆縱向上下來回，而筆轉到盡頭也必然往回轉筆，這一左一右、一上一下的全套操作方法，最是以手指轉動筆管的最有效操控方式，正是古人所講五字撥鐙執筆法之真義。固然，古來許多書家反對轉指，即便今日書壇的整個氛圍也仍如此，絕大部份的書家仍是堅決反對轉指轉筆，理由是轉筆會洩去許多筆力，但質疑這種說法的聲音也從未停止過。

針對該不該轉指的討論，我們要先知道古人的坐姿，乃類似今天日韓人士仍保有的跪地而坐的「跽坐」姿勢＜附圖二＞，今天我們習慣的垂足坐姿始於唐代、但憑桌坐椅則是入宋

附圖二 跽坐圖

以後才逐漸普遍的。《歷代社會風俗事物考》云：「席地之風，歷三代、兩漢，至晉而更；跪坐之容，歷三代、兩漢，以迄唐約數千年，至宋而革」【註23】，可以說唐代或宋代以前的古人，日常的坐姿都是先跪後坐的跽坐，除了部份身份特殊者外，大抵是不能如今人憑桌坐椅的。史載趙普在家款待宋太祖趙匡胤，都還坐地吃肉【註24】，連位高權重最受寵信的大宋宰相，家中都尚無桌椅待客，可見一直要到宋代中葉以後人們興為高坐，始有高几、高案之出現，讀書寫字諸般動作，才

23 《風俗事物考》云：中土截至漢代仍室內舖筵使無隙地，於其上設較小薄筵曰席，一席可坐至多四人（此管寧所以能與共讀之華歆割席也），以長者領席端，人多過四人則長者另席；喪家亦專席，人有過或有丁憂則不正席以見意，曰側席；席以東向為尊（故稱西坐東向之師曰西席），主人西向（坐於東，因有做東之語）事之。至於所謂坐則視膝，乃謂坐則須以股跪坐足上，稍欲致敬則股離足豎上身曰膝席（亦稱跪、跽），稱不敢當則避席（離席伏於地）。古人因下衣不全（古人不著內褲，深衣或長袍內只縫兩個圓褲管，即所謂脛衣，漢時才將兩條長管在腹前處縫起且另穿，此即開襠褲之始也），不併腿跪坐則露下體，故箕踞（雙腿前伸平坐）、蹲地皆不敬，此所以孔子杖扣原壤脛、張良跪為黃石老人納履之故也。須至東漢始有板牀之設，然牀上坐姿仍一如往常，仍赤足連牀於薄席上跪坐，至晉始於牀上設茵褥。而隨著佛教之東傳，以麻繩連綴兩相交橫木、可張合之胡床傳入，始見歷史上漢靈帝喜胡床胡坐、世宗在城下據胡床督戰攻城之記載。然胡床平日張掛於壁間，仍非今凳，只能蹲足據坐，還不能如今人之椅上垂足坐，史記唐肅宗登牀捧其睡著之愛臣李泌首置於膝，可見坐牀也仍跽坐不垂腳，須至宋初才有稱倚卓之桌子出現、才見皇后可坐金漆椅、宰相可以几子進之記載。惟是時，陸放翁之《老學菴筆記》仍稱：士大夫家婦女坐椅子几子，人皆笑其無法度，可見當時桌子、椅子之罕見與可貴。

24 《聞見錄》云：「宋太祖雪夜扣趙普門，設重茵地上，熾炭燒肉。」

得相因以變。這之前既然連桌、椅都非當時一般人可得,就更別說像今人一般地伏案工作了。《古代書法辨偽》的作者倪文東也指出,「宋以前的人寫字是席地而坐的,一手拿簡冊,一手懸肘揮寫,後來用了高桌子,手和臂的姿勢以及執筆的方法才隨之改變」,因此中國人在宋(對高官貴族言,再早也許勉強可推至唐)之前有相當長的一段時間是在手臂、手腕沒有任何憑藉下、席地而坐或盤腿高坐進行書寫工作的,要到宋代垂足而坐、憑桌寫字逐漸流行,懸腕正鋒執筆才真正普遍,筆心硬毫也才不再是絕對必須,新制的無心長鋒散卓筆才得以應運而生,而以散卓筆之軟鋒書字,執筆著紙時當然就不可斜了。這個事實使得宋代以前的人寫字時轉指成為不可禁,因為一手拿簡冊(即便有侍書者雙手代捧簡冊,紙也是斜的,而要在斜面的紙上求筆鋒能正面著紙、使筆鋒各種角度都能自行彈回而不礙筆勢,筆執也就必須是斜的,這就是為何執筆古斜今正的道理)、一手拿筆,對一般人而言,允許轉指是較有可能在坐地且毫無憑藉的情況下順利書寫的。因此今人對古人轉指的態度就應開明一點:我們只能說,在今天可以垂腳坐椅、靠在桌上以軟毫筆書寫時不應轉指,但不必去反對生活條件不同時代的人轉指。

　　然而儘管長鋒羊毫、坐椅憑桌之說,對近人用筆之不必也不應轉指的理論與實際,似已提供了極佳論證基礎,但衡諸清代碑學大興後創採「逆入平出」筆法之鄧石如,卻又顯得不盡確然。開創皖派(鄧派)篆法、一手掀起篆隸中興的完白先生,用筆以「雙鉤懸腕、管隨指轉」為要領,終身寫字都以執筆要運指、行筆必絞毫著名。包世臣在其《藝舟雙楫》公開鄧石如的新筆法後可謂石破天驚,影響之大不容小覷,前仆後繼者包括何紹基「運肘斂指、提筆便絞」的迴腕法、張裕釗指能

轉筆的「名指得力」之法、沈曾植運筆如飛的「側管轉指」之法等,而當年執書壇牛耳的劉墉(宰相劉羅鍋),實際作書也「左右盤開、管隨指轉」,這些人所以進行筆法實驗,其轉指之目的全為獲取碑碣之沈雄筆力,因此逕稱轉指必洩筆力之結論,實亦未必周全可靠!

但我們若如就此推測古人不禁轉筆確有道理,大家卻也不要忘了書史上一個盡人皆知的故事:王羲之在獻之小時候習書時,有一天偷偷地從獻之身後想抽掉他的筆,抽不動後講了一句話說:獻之這小子將來書法一定會有大成。筆抽不掉就是獻之寫字時隨時都緊執著筆,而手指隨時緊執著筆,寫字時就勢必不能轉指,可見高明如書聖者,也認為只要不轉指,習書就有大成的機會。這故事也是發生在沒有桌椅的時代,因此,寫字不管坐不坐椅子,轉指到底好不好可能本來就見仁見智,值得作更深入的探討。

畢生力主寫字必須全身力到的大陸書家祝嘉針對轉指就指出,執筆要指實掌虛是古人寫字本來就一直這樣實踐的,王羲之說寫字「屈曲真草,皆須盡一身之力而送之」,要如此只有確實做到指實才行,而指實勢必無法轉指,這也可由上面他抽獻之筆的故事得到印證。「可見在唐代之前古人寫字並無運指之法,運指之論起於唐代科舉取士,重視書法,只求小字勻整便為中式,小字運指為便,因此運指之風漸盛,古人腕肘並起、全身力到之法就漸漸不被注意了」。為了快速寫出規矩的字來應付考試,特別寫的又是小字,將腕靠在紙上藉以固定是最方便而有效的,但腕不動的話若指再不動怎麼寫字呢,就只有運指了,他認為這才是指運之所以會應運而生的實際情況。

古今強調寫字運指一定會影響字之力度表現的人,經常舉宋代大書家蘇東坡與清代書學理論家包世臣為例,說他們寫

字、論書的成就固然很高，但寫字傷於婉麗，古文「麗」有附著的意思，意即他們病在把手腕放在桌面上寫字。針對這一點，祝嘉認為毛病就出在他們主張「把筆虛而寬」、「管隨指轉」，因此不得不把腕放在桌上求得一個支點，而把腕放在紙上寫的結果，就是把筆力給洩掉了。

大書家沈尹默也反對轉指，但他的理由不是說轉指會洩漏掉筆力，而是說要寫好字必須靈動運腕，整個寫字過程中腕是隨時在調整運動的，而既然專管運筆的腕經常是動的，則管執筆的指必須是靜的才好控制，若兩者都是動的，所有的動作變得都沒有一個憑依的準據，勢必無法將筆鋒控制得穩而準，所以不能轉指。事實上許多書家也指出，指動了筆一定左右搖擺，筆鋒就不易中正，既然連固定的手指操控筆鋒都不易隨時求得正鋒、轉指的手指想求正鋒不是緣木求魚嗎？因此，轉腕的同時不應連指都轉！這些說法當然都值得參考，但參酌時也有必要計入各個不同時期人的不同物質生活條件。

依筆者多年寫字累積的心得，執筆時姆指外之四指在筆管另邊的排列最好是呈鋸齒狀，而非齊列，亦即須將中指稍下移，使筆管前之中指較上面的食指突出一點點；同樣的在筆管下的最後兩指，緊靠著無名指而不碰到筆管的小指，也須稍稍斜下伸，使比無名指更內彎一點點。如此，則四指雖互相倚靠卻仍稍有挪動餘地，行筆會因而較靈巧且方便調動筆管；但這種執法依反對運指者的說法，其缺點是：不注意筆一著紙五指即應掔緊發力而固定不動的人，可能無意間會偷偷運指，則雖有靈動之便，卻已洩掉部份筆力了。許多書家反對轉指都基於筆力會被洩掉的理由，唯有上述沈尹默的意見針對的是難度上的問題，他認為在腕指都動的情況下要求準確地控制筆鋒，這種高難度的運筆可能會挫折初學者的信心，這意見較容易理解

也較能讓人接受。但我們對此也可另有考量，那就是高難度不見得就是不可行；試看古今中外那一種叫人佩服的技藝不是高難度的呢？古代名將各有其不是難使就是超重的武器，但他們那一個不是在各自使用的兵器上神乎其技呢！

可見古今許多書家所謂轉指即漏洩筆力的理論，是否正確的確有疑問，至少還未有較科學的陳述或切實的數據出現。況且，即便筆力真地部分被洩去了，是否字的好壞就真受影響了、或稍受影響是否就絕對是不好的影響等等，依筆者看，許多人雖號稱書論家，針對這點卻都只是人云亦云，至少目前都還沒有定論（甚至習書到一定層次進入開始求突破的階段，筆者認為都還可以大逆不道地懷疑：書道難道捨棄筆力的追求之外就毫無其他出路了嗎？而屆時這還可能真是大哉問，真地問出新的理論來哩！），因此執筆只要好使筆，即筆勢能順利開展和運作、且筆鋒便於運轉即可，不必有太多其他的顧慮，古來許多大書家，包括東坡先生、清道人等，也都曾這樣主張過，不是嗎？

也許有人會再問，古人在沒椅子的魏晉時代不是早就力主不轉指了嗎？他們甚至有執筆要能「搦破管」之說，強調把筆一定要用力，謂若指不實、把筆寬，則寫字一定失敗，這點要怎麼解釋呢？筆者認為我們可舉違反這些原則的蘇東坡、鄧石如、何紹基等書家，卻都還能千古留名做為回答的例子；其中蘇東坡還特別針對王羲之抽獻之筆的故事，作了書法心理學上更深一層的理解：「獻之少時學書，逸少從後取其筆而不可，知其長大必能名世。僕以為知書不在筆牢，浩然聽筆所之，而不失法度，乃為得之。然逸少所以重其不可取者，獨以其小兒子用意精至，猝然掩之亦不能撼也，其意未始全在把筆。不然，則是天下有力者，莫不能書也。」

43

　　而在書寫之實際上，針對腕、指之必然需要協調合作，轉不轉指似也有其不必偏廢之實質。主張轉指的近人沈曾植（寐叟），曾在其《茵閣瑣談》中指出，「章程寫經之書以細密為準，確宜用指；碑碣摩崖以宏廓為用，則宜用腕。因所書之宜適，而字勢異、筆勢異，手腕之異，由此興焉。由後世（習書者）言之，則筆勢因腕指之用而生；由古初（垂範之書家）言之，則腕指之用因筆勢而生也。」他強調字因大小、筆勢之不同，一定會有用指用腕之異，立論略同於近人沈尹默講「結構生用筆」、亦講「用筆生結構」之說法（此處之結構即筆勢上之要求，詳見註 80）。蓋用筆最貴腕指之協調共力，每一佳點好畫，皆是兩者巧妙合作的結果，只是字太小時，因腕之動作偏小，不易覺察而已。書論家柳曾符對此，也曾針對清代以用指著名之包世臣與沈曾植書寫之結果指出，兩人字上的成就差距全肇自懂不懂腕指之協調：「包世臣轉指，因腕不能配合而失敗，沈寐叟轉指同時用腕，所以成功」；他強調世間所有書作，只能因其情況條件之不同，造成腕指配合上一定的差異而已，不能執言一定不可轉指。筆者認為這種看法立論中肯，足供參酌。

　　的確，世間許多事在談到方法時不應太執著。金剛經云「法非法，亦非非法」，佛亦云「不可說，開口便錯」，吾人談書道時所提及的一大堆方法，只是為了讓初學者可以有個開始之道，所謂「說一個方法（a way），是為了起頭（start）而已，不是唯一的神法（the way）」。因此，筆者認為以上相關問題要如何拿捏，最終仍要靠讀者自己去判斷，而比較保險的建議是：寫字時儘量採撅押鉤格抵的雙鉤法執筆，自己寫字時儘量腕肘並起且不要轉指，但卻不要批評別人寫字執筆法不對，或轉指就會陷於萬刼不復等。　而且，即便不認同腕指合作說，而自己行筆有時也確實稍微轉指了，既然已經小心注意都

還發生，只要發生是出於自然需求，就應可被允許，不用再強調對與錯或自找麻煩，須知不管用什麼方法，能寫出有神氣的好字才最重要！

　　除了執筆，其他身體部位如何配合，初學者可依頭正身直【註[25]】、臂開足安之原則，挺胸正坐於桌前，胸距桌沿十公分左右，鬆肩再將雙臂自然置於桌上、安妥雙足，依上述執筆法檢查五指位置及指間三種力量（上面的食指與中指是否用與對面姆指相等的力量共同夾住筆管；下面的小指有否協助無名指從後面撐著筆管、同時發出適當力量去抵拒上兩指將筆管向內鉤之力；五指有否各協其力共同輕鬆地撐握住這管筆）是否完全符合要求，再將執筆之手掌豎立【註[26]】並將筆管拉至臉孔正前面對準鼻樑稍右處，在頭頸正直且鬆膀不聳肩的情況下將手肘抬成水平（注意使腕關節與肘關節處同一水平上，此時豎掌的要求使手掌被迫上昂，手臂經絡反紐，肘下筋絡會產生被拉緊了的不自然感覺，坐書時有這種感覺時是昂腕，立書時腕與掌可稍平撐而成腕平掌覆，惟此時不再會有拉筋的緊迫之感，書時就要靠自我調整注意勿放任鬆懈了），一切穩當後再稍稍地肘不動只動腕地懸空正反畫圓圈，或腕不動用手肘及整個臂膀作前後左右的擺動（此即腕肘並起之法，亦即清代書論家錢魯斯所謂「腕指皆不動，以肘來去是也」），並儘量熟習這種相關位置與感覺，使成為自己每一提筆寫字即會自然出現的習

[25] 期能長時間寫字不駝背，保持寫字過程呼吸通暢，眼睛又能以正確視角看字查照帖子。

[26] 掌豎後腕平或仰腕，其要求隨寫的字大小、執筆之上下而有別，愈小的字執筆愈下則掌豎愈明顯，如寫更大的字時，尤其是大到必須站立書寫時，整個形狀已趨腕掌平撐，總之要視實際情況需要而定，不能死執字義。

慣動作。而實際寫字時，更要注意兩腳支地向下緩穩出力，按紙的左手也要出力，集中全副精神做到全身總動員，同時還要注意肱與腕不向左前斜伸（反而是肘關節要稍向右前突出並放空腋下），因為這樣筋就不會緊，就不得力；還要注意隨時把腕收近來，使橫於胸前，如此筋才真能緊挈，以此寫橫畫，將可體會前人所謂的鵝掌撥水、鳥爪劃地之姿，最為得力。

上述之敘若仍感未足，對執筆想作更深入的理論探源，則有清乾隆朝大書論家程瑤田在他《通藝錄》中的這段文字，彌足參酌：

「字是筆寫出來的，而筆要靠指來運，然後以腕運指、以肘運腕，以肩運肘，這一系列肩、肘、腕、指之運，都在右半身，但這整個右半身的作用，其實靠的是左半身（的左手據於桌之力）來運作的；左右兩半身加起來的整個上半身的作用，則是靠著下半身的運作而來，下半身主要的力量則來自兩腳。兩腳安放在地上，腳姆指下鉤使如木屐之兩齒般確實著貼在地，這就是所謂的下半身已成確實之體，有了這個據於地的下半身實體，就可據以來運上半身這個沒有憑靠的懸虛之體。其實說上半身是沒有憑靠的虛體也不盡然，它也有其靠實的地方，那就是它那穩定地以左手臂安置在桌子上的左半身，而與其連結的是下半身以兩腳代表的兩實體。這樣就形成了三個實體去共同運作右半身那個沒憑依的虛體，但雖說右半身是最沒依憑的虛體，一旦它能正確利用前述三個實靠，它卻又變成是最堅強的實體。在這種情況下肩去運肘，肘再去運腕，腕再運指，在在都是以有憑依的部位去運作靈動無憑之體，而被運作之虛體，其實也只是外表上看起來沒直接憑依而已，透過正確運作後精神上它仍是實際有力的，這力來自前述三個可據以生力的實體共同在可運作的至虛中，將前面所有的力融結凝聚的

結果，而在這樣一層透過一層的作用之下，虛的指就變實了，其實聚之力若依古代傳下來的理論去實踐，據說是可以大到把筆管捏破的。這樣的指也變實了之後，虛的就只剩下筆了，然而這筆雖說是虛，難道它是獨自孤懸的嗎，當然也不是，它仍會透過連結而來的力變實的，而這樣作用下來所產生的力，當然能使寫出的字力透紙背。而它原本就具有的虛之本質，又提供了精氣周流紙上空間的可能，這種情況下的巧勁之得，不但能使地上跑的變得可以疾馳無蹤，令人不可企及，其神妙有時更宛如天馬行空，已能騰雲駕霧，絕不只是會在地上跑而已了。」【註[27]】

有了以上的充份認識，習書者學會如何安好身基、如何有效執筆後，已可濡墨調筆，準備真正開始寫字了。這時就要注意每次一開始寫字，要先將整個毛筆的筆頭在墨汁中浸透，而隨後的書寫過程中則只須於筆渴缺墨時，筆尖部分再沾墨舔筆即行。至於腕肘擺置的問題，古人說小字可枕腕（腕著紙只指

[27] 《通藝錄》之原文：「書成於筆，筆運於指，指運於腕，腕運於肘，肘運於肩。肩也，肘也，腕也，指也，皆運於右體者也，而右體又運於左體。左右體者，體之運於上者也，而上體則運於下體。下體者兩足也，兩足著地，姆指下鉤，如屐之有齒，以刻於地者，然此謂下體之實也，下體實矣，而後能運上體之虛。然上體亦有實然者，實其左也。左體凝然據几，與下二相屬焉。由是以三體之實，而運右一體之虛，而于是右一體者，乃至虛而至實者也。夫然後以肩運肘，由肘而腕而指，皆各以其至實而運其至虛。虛者其形也，實者其精也。其精也者，三體之實之所融結于至虛之中者也。乃至指之虛者又實焉。古老傳授，所謂搦破管矣。指實矣，虛者惟在于筆矣。雖然，筆也，而顧獨麗于虛乎！惟其實也，故力透乎紙之背；惟其虛也，故精浮乎紙之上。其妙也，如行地者之絕跡；其神也，如憑虛御風，非行地而已矣。」

與小部份的腕在運作，惟有時可變相以左手掌枕在右手肘下）、中字須懸腕（即以肘為中心運腕與指，亦稱提腕）、大字則懸肘（如將懸腕稱提腕時，此處也可稱做懸腕，作法是以肩膀為中心運臂及腕與指，站立書寫時更須如此），蓋以字形大小作為判斷是否懸腕或懸肘、及做為決定筆管要執在什麼高度的依據，是古今書法通則。終身汲汲於書道推廣的沈尹默，一向提倡不管字形大小、凡書皆須懸肘，認為只有這樣才真正能取得筆力並揮灑得開。沈尹默解釋說他的主張絕非師法清代何紹基之用迴腕法來故意因難見巧，而是實際上不懸肘只懸腕，那懸腕是毫無實際意義的，因為行筆限制仍在，筆力還是使不出來。吾人認為這是個值得採行的建議，學書者若能確實執行，絕對有益無害，雖然剛開始時難度較大，但取法乎上至少成效乎中，養成習慣以後一切將可由難趨易；且若習慣將小字如大字般處理，小字將筆筆中規中矩且更見筆力，而這好習慣也會對習者終身的書法之路大有助益。驗之清代著有《續書法論》之書論家蔣驥一再強調的「寫字只有懸腕執筆才見高明、若腕肘不能離桌，筆力就永遠無法全到筆端」說法，與沈老可謂是如出一轍【註[28]】，都呼籲習書者一開始就應取法乎上，可說是英雄所見略同。

[28] 蔣驥云「作小楷能懸腕已非下乘，惟能懸臂（肘）則神氣愈靜，非端坐不能為此。初學時右臂橫案而不著實以虛其中，則通體之力俱到筆尖上。積習久之，才能肘腕虛靈，出於自然，無庸勉強。若右肘憑案，過於著實，則只有腕力到爾。至於搦管，初學亦以適中為主，過高則易失勢。」（蔣驥為清初金壇善書蔣氏之第三代，蔣家四世以知書善書留名書史，分別為虎臣蔣超、湘帆拙存蔣衡、赤霄蔣驥、仲叔蔣和。超多集傳世字帖、以得人壁間一字必鈎勒存之聞名書史，衡與同鄉王澍合著《分部配合法》傳世，該書以專講結體著名，和則輯有《書法正宗》四卷。）

　　須要注意的是，以上詳述的執筆上的指掌關係，針對的最是初學者，蓋初學者必須規規矩矩地靜坐桌前，依循這套頭正身直、鬆肩張臂、手開足安的身體姿勢，使寫字時整個人從頭到尾氣息暢通、觀察字帖與察看自已寫出的筆畫關係位置時，視角也才會正確，並可同時檢驗自已有否指實掌虛、腕肘並起，真正做到執之緊、運之活，落筆時確實五指齊力。但這些極度的瑣碎要求，在習書到了一定的程度、成績達到一定水平後，就可以不必斤斤計較了。屆時只要依平時養成的良好習慣，自然做去即可，否則寫更大字體、甚或必須站立著寫字時可能將手足難措，更不用說還有書家要現場演示、或有些人須酒酣耳熱才能有神來之筆時要怎麼辦了。須知天下各種不同事情碰到各種不同情況都各有不同的適應方式，沒有一樣是能死守不變的。古人特別強調「腕平掌豎」，但這只是站著寫字時較適用，吾人坐著寫小字還是昂腕豎掌好，可見所有考量都要依實際情況而定，不可只在字面上執著。坐著寫字或身體其它部位有所憑依時，腕掌關係如何，甚或是否要轉指見巧，固然還都有規則可循且可嚴格要求，但到了站著寫字，或全身毫無一點憑依時，可能各人就個人條件就必須各有各的適應之道了，特別是提特重的大筆寫擘窠大字的情況下，有人非要五個手指頭一把抓不能寫時，他要這樣做是沒有人能干涉也不須禁止的。只是有一個注意事項，寫字的人一定要牢記在心，就是將來有一天若你已成了人家口中的書法家了，就非得要注意使自己在大庭廣眾中寫字時，整個姿勢不要太難看才行！

　　至於行筆要巧，要真正表現筆力就得平日多下功夫，絕不是只拿起筆寫出字來或作出點畫組合而已了，這中間關係到一系列巧力的運用，既不能不用力，又不能下死力，而是要在筆的行與駐、提與按、疾與澀、虛與實、藏與露、陽剛與陰柔等矛盾對立間有效調合，把握力的巧妙應用才行。習書唯有痛下

決心下苦功通過這一關，才有機會晉入書法家的藝術層次，至於其他微枝末節，譬如說到了這個階段是否仍要禁絕轉指、是否什麼一定要怎樣，是都有斟酌餘地的，但這些都是後話。

第二節 臨池健身

　　針對許多學習書法的人所期望的健身效果，吾人大抵可以說，要透過書法實踐去做到健身，除了喜書者臨池之際，因專注而忘憂、可以消除心理壓力外，其所憑藉的是書寫過程中每天的有恆運動與有效行氣。正確的書法實踐過程中，只要能忘我、放下自己，真正做到與字同達筋、骨、神、氣備全，過程中體內就自然會有內在勁力周流全身，實踐所得，作品會有筆力，身子可健筋力，絕對是可以期待的。惟這種勁力之出、筆力之得，絕非靠奮力捉筆或是刻意做作所能取得，正如清人包世臣在其《藝舟雙楫》中所言：「余既心儀遒麗之旨，知點畫細如絲髮，皆須全身力到。始歎前此十年學成提肘，不為虛費也」，必需熟練技巧、有效提腕與懸肘，更須用意深切至誠，始能有得。

　　綜觀歷代書法家與習武者的相關立論，他們在詮釋勁力之用時，大抵一致認為：勁力要有效發揮，須仰賴全身各處之力能有效貫串融會，如同包世臣在其＜答熙載九問＞中講的：「學書如學拳，學拳者身法、步法、手法，扭筋對骨，出手起腳，必極筋之所能至，使之內氣通而外勁出。予所謂臨摹古帖，筆畫地步必比帖肥長過半，乃能盡其勢而傳其意者也。至學拳已成，真氣養足，其骨節節可轉，其筋條條皆直，如對強敵，可以一指取之於分寸之間，若無事者。書家自運之道，亦如是矣」。可見武術與書法兩者之間不僅都強調勁力、注意到勁力是否能巧妙靈活地運用，更都要注意料敵摹帖時，能否觀察精到，掌握要害。

　　此外，書法之道也一如武術之道，除了勁力之發外，還要注意到氣與意之用，這種說法雖涉玄虛，卻是道理精要。蓋書法中提、按、頓、挫等在行筆使氣上所需要的技巧，其實等同於武術中透過踢、打、拿、摔等勁力表現所需的技巧。所謂意通於心，習武者須以心行氣，蓋心為發令處，氣為奉令而行之所，一舉一動先要用意不用力，意到而後動，如此方能意到氣生、氣到勁至，久練後自能收斂入骨，達到行氣深入的功夫；書法上所講究的意與氣之使亦然，字的氣是書者心意透過線條的律動而傳達出來的節奏，此即元代書論家陳繹曾所闡述：「書不獨稽其點畫也，亦想見其高山流水之志。窗明几淨，氣自然清；筆墨不滯，氣自然和；造化尚古，氣自然古；幽貞閒適，氣自然澹。」想成為這樣的書法家，筆墨技巧的應用上最後就還要更上一層樓，須能在比較高的層次上達到善於使氣、用意之境。

　　綜之，中國拳腳歷來強調以氣功為終始之則，在外為拳，在內為氣，書道亦然，氣脈是維繫書作整體章法的生命線，氣脈不連貫，就無法構成書藝上所謂渾然天成之美，此亦張懷瓘推崇王獻之的字能血脈一貫所以彌足珍貴的道理【註[29]】，值得習書者注意。而書法實踐過程能否正確行氣，其關鍵則與執筆之正確與否至為密切。因此，吾人在習書入門之初須先用心於執筆、運筆法的正確，並於臨書時隨時檢驗發力過程是否適切，使能產生期望中的效果。這雖是書法研習至一定程度後才需關心的事，但初學若能略窺一二，於書道實踐初階時即亦步亦趨，當可為未來藉習書達健身目標之奠基，增加助益。

[29] 張懷瓘《書斷》云：「字之體勢，一筆而成，偶有不連，而血脈不斷，及其連者，氣候通其隔行，惟王子敬（獻之）深明其指，故行首之字，往往繼前行之末。」

　　要求書法之實踐過程能行氣健身，其要約言之為：要求自己以愉快的心情臨池，好整以暇地磨墨備具，正確執筆、濡墨後端坐清慮，藉凝神以達忘我；作書時虛掌實指，讓正確執筆的手指專司執筆，只以腕、肘運筆（如此自然已無轉指之餘地），原則上把握到古人所強調的「指司執筆，執欲其死；腕司運筆，運就其活」。執筆寫字時掌指與筆的關係理論上應可像武俠小說中的武器判官筆一般，固定不動有如以鐵鑄就（須注意這只是理論上的強調，正確執筆法指的也只是執筆的外在形式，要位置、樣態關係上均能正確而固定，此所謂死也。其實寫字在筆未著紙勁力未發前，指掌與筆管間要一直保持著輕鬆自如，只在筆將觸及紙前之空搶、及著紙運行瞬間，才發力掣緊，筆一離紙或完成收筆動作後即又應放鬆如故，因為唯有如此，手才有辦法持久執筆寫字。所謂執筆欲其死，其著眼只是整個過程中要注意彼此相對位置之固定不動及發力時能著紙如刻而已，若手指從頭到尾死力執著筆，即便有大力人受得了，執筆之力也僅止於筆管上，反而是書論上所禁忌的執筆拘攣了）。如此，則用力運腕下筆時，形態固定的豎立之掌才能逼使手眼骨向下，反紐及筋，復抽掣肘及肩臂；抽掣既緊，腕復虛懸，通身之力就能直奔腕指間【註30】， 而此之同時，平置的雙足為反彈通身而下之大力，也會自動平開用力、產生雖坐猶站的蹲馬步效果，而按案固紙之左手也要隨時配合、作出翼如的平衡之勢，以平衡使力之右臂，使全身之力能平正流注於豎鋒之筆端。能如此，則以這股力量配合頓挫澀逆之筆法去破

[30] 這是針對筆陣圖盡全身之力送之的作法，但也有人指出書法上所謂的筆力不是這樣表現的，而是靠用筆技巧與點畫形態來達成的，他們批評：提倡用全身之力行筆者，是將屬於心理學範疇的筆力之力，誤會為物理學範疇的體力了，此說似甚有參考價值，筆者認為兩者相權，若同時既為字之佳也為身之健，兩說皆各取一半可也。

空、殺紙，寫出的字就不會有筆力不沉勁的問題，而同時整個
過程中忘我勁氣可能全身周流，會有健身之助是可以預期的。
以上論述，徵之上述書法與武術理論之相互關連，驗之專意擘
窠大字書家或有清隸書大家如何紹基等自述他們書寫通篇之
後，雖嚴冬仍汗溼夾衣，及自古書家大抵長壽之事實，可謂信
而有徵。

　　所謂自古書家大抵長壽，即以唐代這個一向為日本效法對
象的強健皇朝為例，其數據的確可謂是信而有徵：有唐十七個
皇帝的平均壽命是四十五歲，而其五大文學家包括李白、杜
甫、白居易、韓愈、柳宗元等平均壽命是六十歲，四大畫家王
維、李思訓、韓滉、周昉等平均五十七歲半，五大書法家虞世
南、歐陽詢、褚遂良、顏真卿、柳公權等則平均約七十九歲，
其中還包括褚遂良因諫唐高宗李治立后事結怨武則天，被最後
變成皇帝的武氏迫害而死於六三之齡；顏真卿則於七十七歲時
在安史之亂中奉令往說叛軍結果被叛軍絞死，否則差距還將更
大【註[31]】。近人書論研究者高尚仁近年在其《書法心理學》
中，亦自「生理」心理學出發，透過研究與實驗數據證實，使
用毛筆練字在減少心跳次數、減少呼吸次數、降低血壓指數及
促進腦壓鬆弛上，均比靜坐、太極拳等活動效果好得很多。即
便這個取樣未能完全讓人信服，書家長壽在理論上也還有其他
根據：西方醫學一向認為老人要長壽，養生之道在於必須能排
除其孤獨感，特別是剛從職場退下來的人，最好是再打起精神
從其他可以專心致志的工作中尋找健康，而針對智慧漸圓、體
力漸衰的人生常態，書法學習恰是最符合這種條件的嗜好選
擇。特別是書道實踐重視審美情操中的習靜工夫，而心靜血壓

[31] 參見李天民《書法知識與欣賞》156頁。

自然降低則盡人皆知、此正王羲之所謂的「快然自足，不知老之將至」之寫照，當然會有助於長壽。美人保羅・立柏氏亦曾在其「書法可以養生」一文【註[32]】中指出，書法家之所以能長壽，醫學上主要的理論根據是他們能將神經與動作上的昇華付諸視覺性的表現的緣故，其結論也值得參考。

以知識份子談習書與健身之旨，沈尹默雖意見較保守，卻足為適當補充：「寫字時必須端坐，脊梁豎直、敞胸放肩、兩腳平安於地，使身體各部份保持正常活動關係，不讓失卻平衡，然後能血脈暢通、呼吸平和、身安意閒、動靜協調，使眼前手下一切微妙動作隨時能照顧周到。在這種情況下伸紙習字，才能漸入佳境，字之形神點畫才能獲得適當觀察與安排，此時連同人的身心各方面也都同時獲得適當的安排了。如能如此每天抽出固定時間練習，不但身體有好處，還可同時培養出一副善於觀察、考量、凝靜判斷的頭腦。程明道曾說他書字時甚敬，非是要字好，蓋此即是學也，由此可見以這種執事敬的態度，對學書者的好處。」宋代的大書家米元章也說，他一日不書、便覺思澀，更證明習書不僅是有關身體的活動，也是關於精神的活動。這些言論參之近年長庚醫院孫達明醫師的證言：「寫字過程要求集中精神排除雜慮，並藉筆端輸送意力於點畫間，最能自然地通融全身血氣，並透過不是生硬的調整方式使體內各機能柔和，有助於大腦神經的興奮抑制與得到平衡，尤其它還透過手部與腰部肌肉的鍛鍊促進血液循環與新陳代謝，使習者更甄長壽。不少療養院曾試用寫字、太極拳及釣魚等休閒活動治療神經衰弱患者，結果也證明寫字的療效最好」，可知書道有益身心健康，應是可以相信的。

[32] Paul Reps，參見《今日世界》164 期（1959 年元月刊）。

第三章 用筆與永字八法

　　書道首重筆法，各種書體在筆法上固然各有其特殊要求，但總體而言，它們在筆法上仍有其通則。我國文字的演進由繁趨簡，篆較圖畫文字而言已是一種簡化、統整與進步，隸對篆、楷對隸亦然。但相反地，用筆之法卻與時俱進，隨著文字之簡化越來越繁複。針對筆法的需求，歷來有此一說：篆書只講起止，要求的只是隨時以中鋒正行於起、於轉、於止的一種筆法【註33】；隸書講橫平豎直，要求的是兩種筆法，雖然唐人韓方明說過永字八法＜附圖三＞

「起於隸字之始」，但所謂隸法，即便再加上後來八分隸書的撇、捺等，也不過數種筆法，須是到了楷書階段，才真正用齊八法【註34】，甚至認為八法俱全都還不夠，還須要增加戈法、乙法等；這也是雖說誰創八法說法不一，（元李溥光《雪庵八法》說起源於蔡邕、王羲

附圖三 永字八法

33 古代剛開始用筆時，筆只是竹上束毛便利書寫而已，因此篆字筆畫肥瘦均一，轉折無稜角，只要注意起筆蠶頭，綜之其實只有一種筆法；今人以現代毛筆寫篆字實較古人困難多多。元吾衍曾記載古人有燒剪筆鋒以寫篆之法、清代金農之漆書等，即其實例。

34 一般說法謂後漢秦隸轉變為漢隸之際，筆法已漸趨齊備；至於針對為何說八法而不說其他的幾法，近人周汝昌認為：依米芾曾講過的別人寫的字只有一面而他自己獨有四面，以及古人早就有的八面鋒之說，既然有可向八面出鋒的筆法，則後來書家將之衍成有八種筆法的理論，應亦堪稱順理成章。

之，宋陳思《書苑精華》說來自隋僧智永，宋朱長文《墨池篇》說創自唐代張旭，無有確考），但大抵還是認為一直要到楷書之出，永字八法說才真正成形的道理。總之，在漢隸、八分演化至楷、行的書體改革中，書道筆法上確實體現了新的擴張與發展，而永字八法正是這個隸法全面躍向楷法階段中，筆法新嘗試的經驗總結。而之所以採永字為訓，有人說是因為有天下第一行書之稱的王羲之《蘭亭序》，行文之首以永字開始；又有謂是為紀念王羲之七世孫永禪師，因為書史記載智永始弘八法，為楷、草定則。

吾人在探討永字八法之前，不但先要對漢字先上後下、先左後右、先外後內的筆順原則【註35】有所理解，更要對書家教導如何以筆寫出這些筆畫形狀之基本運筆名詞預作熟習，俾能因熟生巧，觸類旁通。鑑於古人慣用一些類同作學問方式之形而上的形容詞闡述筆法，讓未入門者乍讀可能就先一頭霧水，加上著書立說可能想留文名於後代，多增駢文儷詞、或競創新詞以示高明【註36】，以致常令初學者一見就頭大、因理解困難

35 筆順的問題本國人可能習而不察，但它對外國人書法學習者卻特別重要，須特予指導使有所遵行才能進行構字，否則將永遠停留在照帖描字的階段中；惟對一些造型較奇怪的漢字、及左撇子寫字者，筆順上的要求似可不必太嚴格。

36 近人余紹宋於其《書畫書錄解題》中亦批評云：「各法各種名目俱立，有本於前人者，有自創者，令人不甚以為然。蓋無論何法，簡則易行，筆法一科，古來所傳既已各持一說，茲復再立名目，更涉繁瑣，徒令學者目眩神昏，不知所主。若曰必如是而始能作書，則用其法者書無不佳，亦無是理，故亦姑為聊備一說而已，未可墨守也。昔陳眉公（明陳繼儒）謂古人論書有雙鉤、有懸腕等語，李後主又出以撥鐙法，凡論此，知不能書，政所謂死語不須參也」，對古人立論態度的描述，可謂十分貼切。

而心灰意冷，斷了進一步深入學習的念頭，情況正如米芾「歷
觀前賢論書，徵引迂遠，比況奇巧，或遣辭求工，去法愈遠，
無益學者」的貼切批評，因而學書過程中初學者的心理建設極
為重要。初學者應可如此理解：古人專家對每一個簡單的運筆
動作所以用盡了最細膩、週全的詞語來描寫，就是怕我們看不
懂，只是他們一番好意成了求全之毀，我們才乍看之下常會摸
不著頭腦而已，其實也沒那麼深奧，只要有好的師父指導，一
經點破並不困難；而若萬一他們所寫的真是那麼困難理解，則
正所謂的死語不須參，弄不清楚時可以先不必理會，繼續練習
才最重要！疑問可放著等將來有機會再問，若沒有機會完全搞
懂也就算了。

　　設若這麼說明還是未能令大家放心，則下面的比喻應可讓
大家真正安心：寫字就好比我們用筷子吃飯，拿筆有如拿筷
子，怎麼使用筷子其實亦應有一套筷法（譬如教外國人如何拿
筷子夾東西就有），我們因從小就會使用筷子固然不必人教　，
但可以試想這一套筷法，它在夾物時可分乾溼，夾乾的東西時
更分揀、扒、翻、刺、撥及許多其他與人爭食時更細膩的動
作，從有湯的容器中夾東西則又有另一套撈的方法，夾滑的東
西、夾花生也不一樣。這些筷法若想用文字正確周全地表達出
來，就如要設計一套程式讓機械手臂拿筷子依指令進行細節動
作一般，可以想見這一整套依座標軸模式的操控指令，將會是
一套多麼繁複的程式呀！如果你初學筷子，必須看著這些文字
按圖索驥去學，才能吃東西，光只弄清楚筷子翻法的文字描
寫，就該會是多大的困難呀，但它其實就是你我每天吃飯時翻
一塊魚、挾一塊肉時所作的簡單動作而已。古人留給後人的筆
法描述，大概就是把我們看成像機械手臂一般，必須有詳盡指
令才會動一般地在指導吧？這樣一想，即使看不懂他們寫的筆
法指導，我們應該還是敢拿起筆來寫字的。

第一節 筆法簡介

常見於古人行筆記載中的筆法相關名詞，經常是「筆」、「鋒」兩字可以互代，筆法講論更常見轉（筆行改變方向）、用（不同運筆方式）等詞，因此除了筆與鋒甚至有時還可以「用」字來取代。譬如古人說筆之正用、側用、順用、逆用等，亦可說成正鋒、側鋒、順鋒、逆鋒，有時甚至用正筆、側筆、順筆、逆筆來表示。因此，只要解釋用詞之一種，其餘大致應同理可知。本節所介紹的筆法，內容包括了筆之起收、提按、方圓、疾澀、中鋒側鋒、藏鋒露鋒、轉折頓挫、蹲筆駐筆、揭筆啄筆、滑筆澀筆、起筆迴筆、峻筆緩筆、搶筆挑筆等，還將旁及其他相關書法理論上較難懂的術語。鑑於項目與數目繁多，為節省篇幅，較不常用的、或一看即可一目了然的，擬予略過不提。

宋代書論家朱長文編集書法文獻時，曾對當時各種筆法的考證有過難曉之嘆，近人周汝昌也對筆法的古今之隔閡，感慨極深。綜合他們的看法：我國從六朝至唐代累積傳習之筆法，已失傳於宋代，書法史其實應以宋為分水嶺，以前席地盤膝而坐或跽坐一手拿紙一手持筆是一種筆法，以後坐椅垂足在桌上寫字則又是另一種筆法。也因此，同一筆法在理論上可能兩期的說法不一、但經不甚了了的宋、元、明、清歷代書論家你來我往地夾雜引述，相互間可能產生混淆，幾乎已是無可避免。雖說這類混淆，到底是完全基於宋代普偏桌椅之用對寫字姿勢的影響呢，或是還有其他什麼我們尚未明瞭的因素呢，我們並未確知，但情況變得複雜混沌則是事實。前人既多世授筆法履有失傳之歎，後代復有寫字姿態不同之變化影響，今天我們處理這種混雜就只能盡力廓清、或在某一個程度上依靠文獻記載去摸索了。整個探究的過程中，有時所碰到的問題難度極高，

有的即便能透過較好的唐人墨跡來加以觀察印證，甚至都還不一定能率然斷定說，這個筆法一定就是那個古人或那本記載中所談的同個筆法、而且得一定要怎樣解詮釋才對。因此，我們今天談筆法或其他相關的書法語彙，一定要先存「必須以客觀為前提、再瞭解時代之先後次序，博採眾說並多做比較」的觀念，才可能會有較周全的認識。茲依此原則，簡介常見筆法名詞如下：

1. 起筆：起筆即落筆，指的是筆鋒落下前後的情況，也是每一個點畫執筆開始書寫時的情況。點畫之用筆大抵分圓筆、方筆與尖筆。書法上方筆、圓筆最常見，尖筆則只甲骨文、簡帛書上才較明顯，隸書之橫畫不落在強調位置時亦常出之以尖筆＜附圖四＞。

附圖四　陶文尖筆

 起筆的方式則大抵分為藏鋒落筆法與不藏鋒落筆法。所謂藏鋒起筆，就是所有點畫之起均先作逆鋒動作，再依橫畫直落筆、直畫橫落筆原則，開始依其筆畫所要求的方向行筆。有關起筆逆鋒與收筆回鋒，依今人李郁周的解釋，這兩個動作全由筆畫進行中自然的承上啟下動作而來，其所表現的完全是筆行不可或缺的呼應作用，只是在形態特質上有時僅是筆在空中運行必有的動作，不全然是紙上非有不可的實際點畫形狀而已。他說漢字第一筆通常起於格子之左上方，而書寫預備動作筆的位置不是在上一個字筆畫結束時的右下方，就是在甫將移至的新字格子中央上方，因此筆動之始自然須由中間或右方往左移至下一字之筆畫起處，此種自然動作就是逆鋒；而一畫之筆行盡處大抵在右，要移至下一畫、或下一字之起始，筆在空中亦必然須由右往左移，此種自然回移動作即是回鋒，根本不須多作強調，只要讓它重疊在來時筆畫

之上即行。米芾的無往不收、無垂不縮、及古人所說作書須筆筆藏鋒都應如此看待，只是這藏鋒有時是藏於空中，不是非藏於紙上不可罷了。這種說法固然言之成理，但較屬物理分析層次，全依此說有時甚且讓人產生用逆、藏鋒僅及於筆之鋒勢與筆力之外在形態而已；惟書欲入妙，事有更涉心法層次者，亦即藏逆之理有必要更予深入：蓋用逆已涉筆心之轉換，事涉篆分之秘，須亟視之。因此寫字時只要一起筆，即便是極小的一點，或須露角順鋒之心字鉤畫，或急速緊促之下筆，雖有時只以空中搖筆代逆起筆之空搶，也都要紮實做好起筆動作。而所有這些操作，都須預先胸有成竹，落筆才能斬釘截鐵，表現出筆畫上的乾淨俐落。其次是不藏鋒落筆法，這種起筆是較自然隨便的起筆，還可依其下筆點與筆行起點是否重疊而細分為露鋒落筆法與順鋒落筆法。露鋒法除了甲骨上刀刻及陶玉上書丹之跡的自然尖鋒，亦常於行書側鋒取媚或一般故意顯露鋒芒以見精神時（例如清代趙之謙書）用之；順鋒落筆法則一任自然，常因落筆點與行筆點一致而不見其鋒尖，這種筆畫作時不強調逆鋒亦不刻意露鋒，點畫平穩自然。書家只有在進臻人書俱老之境時，才可能不刻意講究起落筆卻能筆行平和中正，並富天機野趣，書聖王羲之行、楷筆法皆臻化境，其筆畫形狀大抵若是。【註[37]】

2. 收筆：是筆畫結束動作之統稱，收筆之法依各種書體、不同書趣之要求之不同，而有迴鋒法、平出法、飛法、頓法、駐法、衄法、提法等，不一而足，大抵帶有停的意味的筆法都可用於收筆，惟收筆即便依前條李郁周之看成是行筆啟下的

[37] 有關起筆，王羲之云「起筆者不下，於腹內舉，勿使露筆，起止取勢，令不失節」，講的是不刻意藏鋒，而能使筆鋒自動藏於筆腹、點畫之內，自然而不失節。

自然動作，其停的動作也仍要做到確實，絕對不可因它只是筆畫續下之動作而馬虎。收筆通常以迴鋒護尾行之，其法乃行筆至筆畫尾部反收其筆鋒，做時一定要含蓄而乾淨俐落【註38】。護尾古亦稱縮穎，古人認為用筆之所以要強調筆勢之反收，意在顯示行筆仍有餘力；北宋米芾行筆之無垂不縮，無往不收，即是從藏頭護尾之說擴展而來。此外，習書者在迴鋒收筆的理解上，也要特別注意它與折鋒之法雖頗類似，卻仍有收筆側重點畫之完足、折筆則側重轉換之鋒向上的微妙區別（詳見筆法 24 折筆）。

3. 迴筆：運筆已上行而返下、已右行而返左謂之迴筆，大抵在點畫終止時欲使筆畫完足且能將筆力包藏點畫之中、或補填點畫氣與墨之不足時用之。回鋒用轉，古人為藏鋒、為水墨不足、或為補缺時固均略行迴筆，惟若將其範圍縮小而只使用在起筆、收筆處時，筆毫一伸即縮則又稱衄筆，須強調其逆意；若迴筆之用是為加重其水墨之潤澤，則行筆須緩，使與已下之墨相互有效融通【註39】。此外，迴筆也兼具李陽冰垂露口訣中所謂的「殺筆縮鋒、無垂不縮」之樣態，惟此種特性的迴筆已類縮筆之用。

4. 縮筆：斂而自束曰縮，縮筆者行筆前預想其限，自斂其力而節其形，不使有過之謂也。書字時縮筆得其力者可收謹拙之功，前條中李陽冰所謂「殺筆縮鋒、無垂不縮」是也，惟若使用不當，則其於字的氣格表達上，可能因過份拘攣而有筋力、氣脈之傷，因此在臨摹字帖、創造作品時，須亟力避免這方面的不良影響。惟筆法中亦有故意縮筆取勢者，其法乃

[38] 有關收筆，宋代米芾所云「無垂不縮，無往不收」，正是收筆、護尾之極致；東漢蔡邕《九勢》稱：「護尾，點畫勢盡力收之。」

[39] 亦即解縉論書法所謂「衄之使之凝」之義。

行筆中在建構一個字間架的當下，為強調特殊筆勢的考量，特別故意斂短一個筆畫原來的長度，以畜助下一筆畫之勢。縮筆之用出現歷史極早，有書論家指出古文字中之戰國文字，即已存在有許多橫畫縮筆的現象。

5. 中鋒：即正鋒或筆之正用。中鋒執筆時要腕豎管直，使筆毫的主鋒豎立而行，做到所有筆畫映照著光亮看時，中心都有一縷濃墨在正中間；而即便是筆畫屈折處，墨痕亦當在其中，不能有偏側之處出現，才算正確使用中鋒。筆寫中鋒要注意行筆時，逆入後即將筆鋒與筆行方向調成一直線（即所謂的一百八十度角，與側鋒入筆之四十五度角及偏鋒之九十度角有別），再使筆鋒於正中順行。如何做到這點是筆法講究上最重要之處，近代書家沈尹默認為只有行筆中隨時注意懸腕、懸肘，且要在筆鋒運行間不斷輔以提、按、起、倒等動作適度地調整筆鋒方向，才能做到筆筆中鋒。在實踐上首先手指要執定筆使之不動，行筆時運筆是以整隻手而非以指運筆，此即所謂的要做到提得起筆。其要求上雖然筆不一定要離紙多高，但一定要懸腕、懸肘。此外，中鋒另有一種完全依「中」字字義作解釋的說法，認為中鋒行筆即是筆毫使用時，最多只能使用全毫之半（最好還須在三分之一至一半間，絕不能為平鋪紙上求萬毫齊力之說所誤，而用力壓筆鋒著紙），為的是要使整個筆毫所蓄之墨皆備其用。持此說者強調：如此用筆再加上執筆正，筆鋒自然中【註40】，似亦可

40 有關中鋒用筆，沈尹默指出管正非中鋒，中鋒難，筆筆中鋒更難，只能以腕運求之，意指執筆後只能運用靈活的腕行，將每每要走出一點一畫中線的筆鋒，以提按起倒的動作設法使之返回到中線才行；提按起倒四個動作在筆運中不能劃分開來，它要即提即按，即按即提，隨倒隨起，隨起隨倒，更要在提按中有起倒、起倒中有提按，似行還止，似斷還連，注意漸字之用，且當筆著紙後如此動作

聊備一說。字用中鋒自古即為書壇所奉行，惟清末李瑞清卻指出「凡書無所謂中鋒、偏鋒，即便王羲之的字，也筆筆都是側鋒」，而歷代也有不少書家認可這種說法，認為字怎麼寫好看就可以怎麼寫，不一定要有什麼定法。作此看法者強調：古人書寫皆用直筆，一直要到王次仲造八分後，才有側法出現；《古求真錄》一書更指出，中鋒、偏鋒之辯是明代有人故意為攻擊祝枝山編造的，目的在評譏祝枝山近視、寫字手不能高懸，但結果卻是無心插柳，反而引起當年書壇講論中鋒的熱潮，而且歷朝不退，其實古本無之。書中並指出「蘇黃全是偏鋒，旭素時有一二筆，即右軍行草亦不能廢，蓋正以取骨、偏以取態，自不容已也」；另《藝概》一書亦說，書其實無所謂換不換鋒的問題，所謂中、偏鋒之別，其實也只是筆心方向轉換的問題而已【註[41]】，這些說法固然都值得參酌，但恐都有誤將側鋒說成偏鋒之嫌，因為用筆上中鋒與側鋒之分，全在側筆取勢後，其手腕之運能不能做到使筆鋒自行轉正的問題上，筆者亦認為這才是能否中鋒用筆的關鍵，非徒在筆拿得正不正、鋒是不是在點畫正中上計較也。大陸書家啟功也同樣強調，講中鋒不必如許多人說得天花亂墜，只要寫字時筆頭正、筆毛順，能做出兩邊光滑又有一定筆力的筆畫就行了。

6.　側鋒：乃側勢，是筆之側用。側鋒起筆時筆管斜立而筆尖偏

要連綿不斷、無一瞬息可以停頓。此即董其昌所謂「作書須提得起筆，自為起，自為結，不可信筆」，個中的自為起，講的是筆要自起自倒；自為結乃引米芾之「無垂不縮、無往不收」，講的是自收自束。

[41] 《藝概》云「筆心帥也，副毫卒徒也，卒徒更番相代，帥則無；論書者每謂換筆心，實乃換向，非換質也。」

外，取勢之瞬間筆尖側向橫掃在筆畫之上緣（豎畫為左緣），筆毫的腹部在下緣（豎畫為右緣）摹擦，藉落筆方向與筆畫走向不相重合之直接運筆，造成毫端偏處點畫一側而與筆畫方向參差之尖角。蓋執筆正則圓筆，作點亦圓，側筆而微倒其鋒，自然出現方筆，其點亦露角出方，清朱和羹《臨池心解》所謂「正鋒取勁，側筆取妍。王羲之書蘭亭，取妍處時帶側筆」是也。這種筆法最初是在隸書向楷書演變時形成，能使方筆字體增添瀟灑妍美的神情。各種書體除篆書行筆外，其他點畫行筆都略帶側勢，故不只是永字八法的點叫側，幾乎其他橫、豎、撇、捺的藏起、藏收都須用側來取勢，以求氣勢之峻拔跌宕，惟勢成馬上轉換為中鋒，亦即晉人所謂「下筆時筆鋒稍偏側，落墨處即顯出偏側的姿勢，韻味涵泳」也。【註[42]】馮武《評蕭子雲十二法》則指出「側者取勢也」，認為側鋒乃筆鋒轉向正鋒前的一個過程而已，與中鋒不即不離，與偏鋒有別，習書者切不可將兩者混淆。側鋒與偏鋒之別，在於偏鋒以筆畫之偏扁為目的，而側鋒以最終轉向正鋒為目的；偏鋒是筆入紙以後即橫掃，筆鋒所指的方向與筆行方向成九十度角，而側鋒則是四十五度角入紙後迅即將筆鋒調向零度，即使筆行向與正鋒穩合之一百八十度方向靠攏，以儘快達到（回復）正鋒為最終目標，因此，「側鋒之筆在取側勢下筆之後、和到達筆行正鋒之間的這一過渡階段，筆鋒是偏側的，如果從筆毛靜止狀態來說，它和偏鋒除角度不同外幾無區別，但從運動狀態來說，它是正向著筆鋒之正轉換的瞬間，因此不但不能叫它偏鋒，還應該把它算在中鋒的範圍內，是中鋒運筆過程的組成部份；惟亦不

[42] 王羲之云「側筆者乏，亦不宜抽細而宜緊」；此外，畫論中有「畫蘭葉用側筆、畫竹葉用折筆」之說，亦可做為論側筆之參考。

能叫它中鋒，只能叫它側鋒；中鋒全是因側勢的出現而產生的解決手段，所以它不可能離開側鋒單獨出現【註[43]】，而這可能就是清道人所以說王羲之筆筆側鋒之真義。針對偏鋒、側鋒之有別，宋陳思《書苑菁華》也謂「側不得平其筆，當側筆就右借勢而側之」，勢成迅即回復正鋒，與偏鋒橫勢行筆到底確實不同。

7. 偏鋒：偏鋒是以筆鋒偏側取勢之法，作橫時不採一般橫畫筆鋒先豎入筆再調成橫向，而是筆鋒一豎入紙後立即橫掃，筆鋒所指的方向與筆行方向成九十度角，與側鋒之四十五度角入紙後即調為橫向正鋒行筆不同；它行筆時，筆尖始終固定在點畫的一邊不變，其點畫形狀是：上邊（豎畫為左邊）由筆尖造成，平滑斬決，下邊（豎為右）則靠筆腹滑行，易成鋸齒狀。須知筆法上與正鋒、中鋒相反的是偏鋒，而非側鋒，側鋒只是筆行上起始時的一種取勢而已。

8. 順鋒：順者從也、承也、不逆也，行筆遵行原有之筆行方向，筆鋒依原向與筆行成一百八十度角入紙，並不橫生枝節只依原筆勢而行之謂。凡作筆畫逆入平出，筆鋒逆紙而入轉為正鋒後平鋪筆毫而行的運行狀態即為順鋒。

9. 逆鋒：點畫起筆之法，蓋欲藏頭起筆須用逆入之法，欲下先上，欲右先左，以反方向起筆。用逆鋒作字，字才能具有蒼勁、老辣的意趣。清代劉熙載稱「要筆鋒無處不到，須是用逆字訣」，行筆之所有筆勢皆須逆入而反收，蓋逆則強健得勢，收則顯示筆有餘力；收即回鋒，護尾也，逆而重頓即蠶頭，皆藏鋒也。惟作逆行筆須巧，筆筆有逆意卻能書呈中正和平氣象，最是書學努力目標。

[43] 參見柳曾符《書學論文集》之「側鋒探源」篇。

10. 藏鋒：作書運筆時，將筆毫的鋒芒隱匿在點畫中叫藏鋒，所謂藏頭護尾【註[44]】，點畫出入之跡欲右先左（即逆鋒），至終回左亦爾，此亦可視為同屬李郁周起筆收筆承上啟下自然動作說之類。王羲之曰「用尖筆須落筆混成，無使毫露，亦即築鋒下筆皆令完成，存筋藏鋒，隱跡滅端也。」其進一步的涵義為將行筆的氣力運到筆端並使留駐於筆畫中，使每個點畫都有含蓄渾厚的意味。為做到藏鋒鋪毫，藏頭時起筆有水平來回、轉圈用筆的兩種逆入之法，須欲下先上、欲右先左，以反方向起筆真正做到所謂的「筆筆逆」；而收筆亦回鋒逆收，則筆畫起收皆逆的結果自然前後皆藏。護尾指的則是行筆至筆畫尾部而反收其筆鋒，即上述之收筆回鋒成逆，亦屬藏鋒。東漢蔡邕《九勢》曾謂「護尾，點畫勢盡力收之」；宋朝米芾所揭櫫的「無垂不縮，無往不收」，即從此擴展而來。用筆能確實藏頭護尾，筆勢逆入而反收，則鋒勢盡藏於點畫之中，作字最為得力【註[45]】。用逆鋒作字，字才能具有蒼勁老辣的意趣，但也要注意不去太故意凸顯，方能顧及筆法十二意中張旭所強調的「鋒」、「力」二訣相調和之斬決，不能因要強調藏鋒、露鋒而違此二意，此即姜白石《續書譜》所謂「不欲多露鋒芒，露則意不重；不欲深藏圭角，藏則體不精神」；亦清代劉熙載所稱「要筆鋒無處不到，須

[44] 書有藏頭護尾，乃作點畫之寫字筆法，亦有蠶頭雁尾、蠶頭燕尾者，專用於指八分書之筆型，然世亦有以蠶頭鼠尾、蠶頭鷰尾指顏真卿楷則者，《卞山志》云「蠶頭鼠尾碑，顏魯公書，在明月峽」；惟米芾《海岳名言》亦云，顏真卿真蹟皆無蠶頭鷰尾之筆，有之乃家僮刻字，故會主人意，修改波撇之所致也。

[45] 針對藏鋒，王羲之亦云「藏鋒者大，藏鋒在於腹內而起」，指出藏鋒的重要，並謂藏後其行筆實起於筆腹。

是用逆字訣。勒則鋒右管左，努則鋒下管上也。然亦只暗中機括如此，著相便非」之真義也。

11. 露鋒：古人有謂藏鋒以包其氣、露鋒以縱其情之語，書寫作出有尖的露鋒筆畫，正與上面講的藏鋒相反，為的是希望得勢逞情或側鋒取妍。此種筆法以行、草之書最有必要，作時特別要注意迅疾取勢，惟露鋒之筆仍不可違藏逆之精義，其起筆之逆為肆應快捷之行筆，可於空中搖筆取勢代之；收筆之露鋒亦須蘊有回藏之意，仍不可信筆縱放。

12. 撞鋒：行書之起筆多用之，可視為是正式的藏鋒逆筆之替代式。行書因行筆迅捷常採空中搖筆、空搶之法，須逆鋒起筆時有時只在空中筆取逆勢後撞紙即行，即是撞鋒，它是較簡易的藏鋒方式。許多筆法在難於理解時若以行書與楷書來互做比較，較易清楚，例如一字的橫畫之始作，楷書須用逆鋒時，行書用撞鋒；一橫畫結束須續作行筆時，楷書用的是折鋒（詳見筆法 24 折筆）、行書用的是搭鋒（詳見筆法 27 搭筆）。

13. 提筆：泛指單純的落筆後將筆上提之動作，提後可逕收或再續書，再續書時鋒尖不離紙即已近似挫筆（詳見筆法 22），因此提筆可包含挫筆，而挫筆不可概括提筆；另有非關實際行筆動作之所謂提筆，講的是作圓筆之書時，不能若方書之重力下筆，行筆要用力而輕，則必須用提，意即將全身的力量運於腕而扼於掌，對筆端之力僅做有限度的輸送，這也正是筆法十二意中的輕字訣，亦即古人所謂的「屈筆」。蓋屈筆必先輕提，以便暗中換筆鋒，筆才易起倒使轉，才能巧妙地作出無頓挫之跡的蕩逸圓書（圓書用提筆，提筆中含，有別於頓筆外拓）。董其昌《畫禪室隨筆》云「用筆之難難在遒勁，而遒勁非是怒筆木強之謂，乃大力人通身是力，倒輒

能起（即作書須提得起筆，運用全身之力於腕部並以強腕運筆，才能真正做到提得起筆，才能遒勁且真正在筆上為所欲為，不是信筆作書而為筆所累）；康有為《廣藝舟雙楫》亦云「方用頓筆，圓用提筆，提筆中含，頓筆外拓，中含者渾勁，外拓者雄強，中含者篆法也，外拓者隸法也。提筆婉而通，頓筆精而密，圓筆者蕭散超逸，方筆者凝整沈著。提則筋勁，頓則血融，圓筆用絞，不絞則瘻；方筆用翻，不翻則滯」，而針對這段話，柳曾符特為指出康有為所講之筆勢，其來源實為筆力，筆勢乃由筆力而生：蓋提筆是用力提、頓筆是用力按、中含是用力收，外拓是用力放，惟提按收放皆要有一相反之力與之撐拒，否則提收就只筆鋒離紙、按放就致筆根觸紙了，其語最是重點。此外，劉熙載《藝概》中所強調的「凡書要筆筆按、筆筆提，辨按尤當於起筆處，辨提尤當於止筆處；用筆重處須飛提，用筆輕處須實按，始能免墜、飄二病」，更是體會提按之筆的要言。

14. 按筆：泛指行筆中配合筆上提後，相對必須有的下按動作。行筆須提按以使筆畫產生粗細曲直變化，行使時特須注意一個漸字，務期作到均勻微妙。惟章草之碟筆可以突然重按，為的是要凸顯章草捺腳誇張筆形【註[46]】。習書人若書寫後發現筆畫突變大小或不自然、不平穩，原因必出於提按，就須由提按中去找原因來改進。前條劉熙載所說凡書要筆筆按、筆筆提，強調的則是作書過程中提按的連續性和必要性，特別其「辨按尤當於起筆處」之強調，正是避免起筆飄浮之警句。蓋按為提之本，筆一動就應寓有以按求穩之筆意。

[46] 張懷瓘《玉堂禁經》云「按鋒，囊鋒虛闊，章草碟法用之。」

15. 坐筆：上述按筆的動作，若不是在持續的行動中進行，而是
　　筆尖停止在一處不動卻繼續用力下按，施作上也全無巧勁，
　　導致整個筆鋒癱臥紙上、嚴重時甚至筆頭幾乎全部死貼紙
　　上，就是坐筆。坐筆大抵是筆勢用盡，幾乎形成無鋒狀態下
　　形成，一般難於收束，作捺時更易成死筆＜附圖五＞。但仍
　　有部分書家以之來製造特殊效果，如鄭板橋六分半書點畫中

就常有之，其適當輕用有時
確收跳蕩回穩之神來筆意，
惟初學者若收筆處使力不
當，筆鋒將如癱死紙上一
般，顯得餒弱虛脫或過份臃
腫，這種坐筆之後若再勉強
揚尖，更將成為拖著腹股般
的不雅捺形，一定要謹慎避
免。

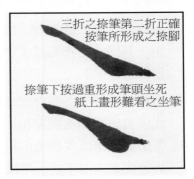

附圖五　坐筆

16. 節筆：每字最後一畫於將結束落腳時（有時是末筆行至適當
　　處已決定要省去其後部分筆畫直接連起下一筆時）筆行故意
　　先重按下，一稍變形即迅速提起，瞬間跳放筆鋒去接續下一
　　字之起筆，這種跳接省節之用筆，就是節筆，有時亦稱跳筆
　　（亦有謂跳筆僅為書寫中筆毫碰到紙張分行凸起摺痕時，因
　　直接越過行線碰彈而起自然跳斷痕跡之現象者）。使用得當
　　不但字末顯得格外精神，與下字亦將有效共生卻不軟連糾
　　結，益增行氣跳蕩之姿。孫過庭《書譜序》書跡幾乎每字都
　　有此味道，其年代稍後之賀知章《草書字經》字蹟，亦有類
　　此神氣者。此即米芾所謂的「作字落腳差近前而直的過庭
　　法」，其法有時再放筆出去時，即呈筆勢暫告切斷的斷筆變
　　形，雖與下字首筆只作意連而已，卻傳達出了精鍊擢拔的效

果。另節筆之節字，若是書論中專講「筆力所以顯者，在其節也」之節，即是強調一個筆畫分成一小段一小段之串接、或其貫連之巧妙關節。這種小段分得愈多，更能得行筆上橫鱗豎勒之筆意，筆畫愈見其力；許多書家常在書作結束時，為強調字力而放力奮行末筆，或強予使力押頓，造成筆斷意連的雄強串跳筆致，亦此節筆之屬。

（韓愈《石鼓歌》有「剜苔剔蘚露節角，安置妥帖平不頗」語，其節角乃指石鼓文字筆畫之方正稜角及屈折處，與此處節筆無涉。）

17. 方筆：與圓筆為對立而互補之筆形，再加上尖筆，就共同組成所有筆形的三個面相。方筆多用折，行筆斷而後起，在筆型上實際是兩次折筆的組合（起筆時筆尖先左上折逆入，再折筆尖逆向左下探，造成筆畫起處上下兩側皆成方角而左側面斬決如切筆形），筆行操作乃作好切面後即頓挫轉中鋒開始舖毫右行，明顯地相對於圓筆之使用絞毫（裹鋒）與提筆。而所謂頓筆外拓，造成的雄強筆畫是隸法特徵；提筆中含，所成勁渾連綿筆畫則偏向篆法。古人所謂「篆圓也，圓其用而方其體；隸方也，外雖方而內實圓」；亦云「真貴方、草貴圓，方筆使轉用頓而以提挈出之，便於作正書，圓筆使轉用提而以頓挫出之，便於作行草，然此僅言其大較，正書無圓筆則無蕩逸之致，行草無方筆則無雄強之神，故須交相為用。」方筆用舖毫，在運筆上其起筆、收筆與轉折處常用蹲法、翻法，使筆毫平舖而開散，並使墨跡外拓，造成尖角顯露或點畫出方為其最大特徵。書家善從字的形體上去講究方圓之用者，大抵都能方中寓圓，圓中有方，因為只有如此才能既有矛盾，又有統一，才能獲得良好的藝術效果。若一味捨方求圓，則骨氣莫全，一味捨圓求方，則神氣不

潤。古人有謂「方不變謂之鬥，圓不變謂之環，此書之大病也」，故方圓常被用來評價書法藝術的優劣。惟晚近書壇亦有人指出：方筆本非毛筆自然操作可得之自然筆形，這種筆畫之成，全因後人學習碑版上刀刻之筆道痕跡、刻意摹擬才演變出來的。這種說法確有其道理，惟即便此說確立、且真正觸到了方筆成形之源頭，它也不損後人千年來強加演繹後，在書道中成就的方筆圓筆說之大功德。蓋這種在今日書道內容中已成鐵律的筆分方圓所衍生的眾多用筆理論，確實已大大地豐富了書道學習的內容，恰如傳聞所謂中鋒偏鋒之辯是為攻擊祝枝山而來之說一般，如果它們原來果真是因誤打誤撞而來，則可慶幸真是無心插柳後堆造出來的書道寶藏哩！其實方圓筆未必就已全括筆法，或能截然區分，因筆形亦有形體似方而使轉仍圓之所「方筆圓用」，仍須注意（詳見註60）。

18. 圓筆：圓筆一如其他筆法，只是行筆時在點畫端部施行環轉而已。圓筆多用轉，行筆換而不斷，筆型上大抵使用絞毫、裹鋒、抽筆、提筆等，惟須注意運筆時筆毫無論在何時何處，均須以巧力巧勢保持圓錐狀而不能散開，以作成圓潤渾勁、無尖角外露之點畫。圓書用提，是以腕力巧制筆力之節洩而成；而又稱「裹鋒」的絞毫，起筆須呈反方向運行，欲上先下，欲左先右，行筆更須隨時寓有筆鋒圓結自轉的筆意。在書寫中凡是取圓勢用筆，時使筆鋒內斂于點畫中間者皆稱裹鋒，如《曹全碑》＜附圖六＞、《石門銘》等字中多

附圖六 曹全碑

用之。惟論及用筆上方筆與圓筆之施，講的就全是筆勢，所側重的是分向背的勢，而非分曲直的形，蓋書法中每個筆畫基本上是由曲度極小的節（組成筆畫之小段）所構成，它若依順時鐘方向旋轉的筆意環旋成畫，則筆勢本身曲勢內聚，著紙易成圓筆；若依逆時鐘方向筆勢環撌成畫，則曲勢外翻，落紙易成折筆，亦即方筆。包慎伯在其《藝舟雙楫》中指出「清黃小仲謂唐以前書多始艮終乾，南宋以後書多始巽終坤」，講的就是唐代以前流行的是方筆之歐體，與南宋後被圓筆之顏體取代後的筆形特徵有顯著的不同（詳見筆法60始艮終乾）。而對此，沈尹默則強調：「方筆與圓筆其實只是筆形上的不同，其在用筆方法上並無二致」；柳曾符亦說：「方勢、圓筆不能單從筆畫之曲直分，蓋此種曲直甚微，可分向背而難顯曲直，特如運筆之筆勢垂直紙面時，則更不見圓曲而但見平直，譬如車輪旋轉皆成直線也，故知方圓全指運筆之勢，兼及收放之力（實亦是勢），勢是變化的，雖有方圓之分，但若拘執於一點一畫之方圓，必致大誤」，皆為可驗之談，徵之書道中所謂外拓與內擫之分，其理亦大抵同然。此外，書道上這個圓字，其實更有超越所謂筆分方圓的深刻意義，此種情況下它的觀照便全在圓滿、完善上。何子貞《東洲草堂文抄》中致汪菊士論書札有云：「落筆要面面圓、字字圓。所謂圓者非專講格調也，一在理，一在氣。理何以圓，文以載道，或大悖於理，或微礙於理，便於理不圓；氣何以圓，直起直落可也，旁起旁落可也，千迴萬折可也，一戛即止可也，氣貫其中則圓。」這種書法觀，值得深入體會。

19. 勾筆：勾筆是書寫速度加快後形成的畫末回鋒，被雅化後都成了楷書筆畫上的固定形式。勾筆後來不但促成了八法中鉤與掠兩個楷書筆形，還衍出楷書筆畫上強調起筆和收筆形式

的書型風尚。米芾在其《海岳名言》中指出「智永八面,已少鍾法,丁道護、歐、虞筆始勻,古法亡矣」,說古人作字原來筆畫並不回勻,可向八面出鋒並從八方取勢去接著寫下一個筆畫,意即不但筆鋒可八面著紙,筆行亦隨時可向各個方向造形,二王字勢(甚至可說到智永為止)皆是如此。但到了唐代,古來點畫清楚的傳統,因書家為逐步提高書寫速度,不但原本太過勻長的篆書點畫被以方易圓、化轉為折而分斷成隸書筆畫;可是隨著書體之衍化,在透過隸草、章草點畫中被強調豎畫懸針垂露而化成楷書的過程中,又將筆畫由斷變連。求快復使得上下筆連接的筆勢痕跡一再被強化,甚至成了規範,最後遂被固定成楷書的趯筆(鉤),而隸書原來直撇畫也上揚成了掠筆。這些變化在歐虞時代的楷書初階時,兩人之筆始勻已肇其端,到了顏真卿、柳公權時,更因桌椅之興使腕肘及紙,運筆漸不靈活,加上勾筆成形後用筆重心移至筆畫兩端及折點,行筆強調提按,柳書最終成就了楷書筆畫兩端雄肆的勁緊書形而大顯於世,但其過分強調起止,流行下來卻也使中截愈變空怯而遭米芾譏為俗書。這種新的楷書形式,固然有其書體發展歷史原因上之不得不然,但若深究其源,書論家認為都是拜勾筆之賜。

20. 裹筆:所謂裹筆就是上一筆的筆勢和下一筆的筆勢相連,藉他畫以成此畫之勢,藉他字以成此字之體的寫字法,是唐代因勾筆之起後產生的新筆法。裹筆與勾筆不同,歐虞雖筆始勾,但上下相承之跡未顯,筆畫仍束身矩步、冠劍不相犯,要一直到褚遂良點畫之縈帶飛動,始啟裹筆之機。惟褚字雖筆畫偶相裹連(如褚書《千字文》中奄字之大一筆而成、分字除八之捺畫外其餘三畫一氣呵成),主要用意還只在險鋒取致,要到徐浩、顏真卿的中唐,才真正行筆時以裹筆側入求姿韻之生動,讓字裡行間看起來更具逆勢、更加雄強。裹

筆看似用澀用逆之法，其實它只是在迅速行筆間於筆意盡處裹著筆鋒續拖以逞強力，並不像逆筆或斷而後起之法能真正以轉折換筆心，只是利用書寫速度的加快，自然地形成上下筆勢的通借而已。顏真卿行書中的裹筆常兩筆、甚至兩字間之連成一氣，筆意中斷減少了，點畫卻能借筆勢中之顧盼揖讓，使其字健者益雄而弱亦媚，如其《祭侄文稿》中首行「九月」、第三行「諸軍

附圖七　裹筆字例
（祭侄文稿）

事」、第四行「輕車」與「都尉丹」、第五行「真卿」等，一字本身之點畫間或兩字間往往連成一氣，不但未見筆意中斷，反更互為作勢，最是顯著之例＜附圖七＞。清包世臣論裹筆極為精到，說他花了二十年時間才學會善用裹筆，卻也因而憬悟其用意傷淺。他指出歷代大書家宋蘇東坡善裹筆斂鋒以凝散緩之氣、明董其昌善裹筆制勝以救敗筆、有清被譽為集帖學大成的傳統書學綜結者劉墉更是專恃裹筆，其字以善搭鋒養機並裹筆作勢著名，可知裹筆確有其實用性。包世臣最後的結論是裹筆已屬取巧筆法、用意淺薄，其非屬上乘，正像王羲之與褚書之別：兩人筆勢皆趨以奇為正之奇宕瀟洒，但他們表現的雄強飛動之意，在褚是以裹筆連勢凸顯；在王則每一筆畫均自為起結，而將強調之重點放在勢斷意連上，被視為才是真正的千古正法（沈尹默亦指出裹鋒、捲毫是主張轉指者喜用之筆法，足供參考）。

21. 頓筆：古人常將頓筆與蹲筆、駐筆（詳見筆法 28、31）一起解釋，因為這三種筆法只是用力程度上有區別而已。頓筆在

元李溥光《雪庵運筆八法》中亦稱之為「疊」，清代蔣和解釋說「筆重按下為頓，用筆如頓，特不重按為蹲」；近人陳康在其《書學概論》中亦云「力透紙背為頓，力比頓小曰蹲，力一到即又再行筆謂駐」。作書者若將力與墨集貯於毫端重重按下，使力與墨產生透過紙背之感覺者謂之頓，其使用大抵在起筆或點畫的收集處。又所有點畫之起始亦須用頓，例如作橫畫時起筆明明在左，但為免露鋒須先向右使筆鋒反向在右方著紙，然後折疊整理好毫尖，才用力將筆按下，如此筆端力與墨全浸注紙上後再行筆作橫，所成之畫才根基穩固不致飄忽無力。頓時驟以指力使筆，方書多用頓筆，蓋以指力作書便於作方筆，有別於提筆便於作圓書；張懷瓘《玉堂禁經》也說「頓筆摧鋒驟衄，努法下腳用之」，意即作豎筆結束時的猛然停住，是單純停住並無作意，乃頓之輕用，力取頓駐之間。書字巧施頓筆最能凸顯書作的安定之感，此即孫過庭《書譜序》中所謂「導之則泉注、頓之則山安」之意。

22. 挫筆：挫筆是頓後轉換筆鋒之揚筆，是運筆動作突然停住以改變方向的筆勢。它與頓筆合成的頓挫，乃頓後再加以微小移位動作，用以彌補提按過程中的不足，使筆法表現更加完美，即所謂頓後用以轉鋒之挫（在詞性上是與抑揚之抑後揚筆相類之相對筆法），指的是頓後以筆略提，使筆鋒轉動、以離於頓處的用筆，行筆在轉角、趯筆時均用此法。惟挫筆宜有分寸，過則脫節，不及則氣促，特須注意。作書者用力按筆之後必需將筆略一提揚，使鋒轉動離開原處然後續作點畫，這種就是本條目稱為挫筆的一種揚筆式，其使用範圍較小，幾乎專用於頓筆與蹲筆之後而極少單獨使用【註[47]】。挫

[47] 作書時單獨使用之揚筆另叫提筆，詳見筆法 13 之提筆。

筆是轉換筆鋒之法，因與折筆相近似，兩者皆屬古人筆法中所謂之撓筆，撓義曲屈，古有撓折之語，撓法即用筆轉折、挫折以轉彎、趯鉤之法（詳見註 74 撓筆之法）。挫鋒不僅用於轉角及趯筆，凡行筆換鋒其實皆可用之，其與折筆真正之不同在於一般折筆在轉角或趯鉤時應先提筆再頓筆再提筆轉鋒、從而改變筆行方向（似顏真卿折法），清代蔣驥所謂「頓挫與提頓相連，欲挫仍須提，既挫又須頓」，即是此意。但挫鋒是行至應轉角時就順勢下按頓筆（似王羲之一拓直下之法），再略略提筆即就勢轉向，乾淨俐落又不脫節，魏碑不少轉角、趯鉤都用這種筆法。周汝昌則謂挫筆乃指立點法，挨鋒捷進、糸下之三點用之，是極短之豎畫收筆法，用筆微帶折反意勢。【註[48]】

23. 轉筆：筆毫運行間順筆毫而迴旋的行筆均叫轉筆，寫時筆鋒在左右圓轉進行間既一線連續又略帶停頓，連斷之間似可分又不可分，在技法上屬撓法之一種。它與折筆相對應時合稱轉折，亦是轉角時變換筆行方向的一種用筆技法，但有別於折鋒，其差別在其彎角是以圓轉法或方折法轉彎之不同，即轉走圓角、折走方角而已。元李溥光《雪庵字要》的運筆八法中則稱轉筆為圍（此圍大抵是行筆有其意而非真做圈起之圍形，點畫收筆時有人即誤以此圍解之，用提高筆鋒圍出一個圓圈再回筆塗滿來收筆，這種收法其實錯誤，因起收之筆本質上均為來回逆挫，筆鋒走到那裡筆力即偕墨藩集於其上，其圓滿的畫末絕不能藉塗抹填描而成，何況圍根本不是這種意思），有圓轉迴旋之意。東漢蔡邕云「轉筆宜左右回

[48] 挫鋒須有分寸，過則脫節，不及則氣促，作法是頓後以筆略提，使筆鋒轉，離於頓處，凡轉角及趯用之。張懷瓘《玉堂禁經》云挫筆，挨鋒捷進是也，綿頭下三點皆用之（糸旁之下三連點也）。

顧，無使節目孤露。」一般真書多用折鋒，草書多用轉筆。
南宋姜夔稱「轉、折者，方圓之法，真多用折，草多用轉，
折欲少駐，駐則有力，轉不欲滯，滯則不遒。然而，真以轉
而後遒，草以折而後勁，不可不知。」今人書家張隆延則將
轉法分為篆法之弧轉（漸漸地變，篆書用之）、隸法之折轉
（突然地變，用於隸書，也叫八分法，即沈尹默所稱之一揚
直下，詳見註 50、76）、與北朝真書之折折轉（連兩個較小
角度的突然變，用於真書、正書）三種。惟轉筆與折筆雖具
不同方圓效果，其實也能同時存在於一種字體的書寫過程
中，且其交替使用還更能豐富書法的藝術性。轉鋒筆改變方
向時所以不停筆只稍提，意在使其產生圓的效果，能有彈性
保持力度且流暢不臃腫。姜夔《續書譜》云「轉不欲滯，滯
則不遒」，強調轉的要領是在轉的關鍵處筆不要停下來，它
只有提、按的變化而無折、頓的處理，所謂折釵股的說法，
取的也就是這個渾厚圓轉的意思。此外，古人說轉筆，有時
有以之簡稱以指轉動筆管之轉指（即指運、運指）者，惟作
這樣的用法時與本條目上述全以腕運之筆法無涉，不可不
知。

24. 折筆：亦屬撓筆之法，凡筆畫起收處為藏頭護尾所作的直接
 來回重疊動作都是折筆，所謂筆欲左先右、往右回左，豎畫
 之上下行筆亦然。折筆其實不是行筆上的獨立運動（因此看
 不到實際點畫），只是點畫出現轉折點時，使著紙的筆毫錐
 面由一側轉換到另一側之運作而已，其動作有如停筆斜頓，
 惟折筆在行筆上須斬釘截鐵、乾淨俐落，以做出方的效果；
 它也是楷書較簡便的不藏頭起筆式（另較繁複的藏頭起筆式
 就是逆鋒）【註[49]】。有起筆不直接重疊而以先反向再向下再

[49]書論有搭折取勢之說，畫論則有「畫蘭葉用側筆、畫竹葉用折筆」
之說，依筆者經驗，表蘭葉之向背亦以轉筆。

斜上之三折筆始作橫畫者，或不蹲而以筆鋒略作弧形提起收筆或趯出者，均是折筆，皆直接、間接折回而不圓轉。鍾繇弟子宋翼被鍾叱責改進後所謂「每作一波，常三過折筆」，講的則是以折筆在一筆中作出方向微變、筆行微頓之變化以凸顯筆行有力、且不輕易滑過之用心。折筆亦是筆畫轉換方向時的一種用筆技法，且專指筆勢折疊帶方者，以別於轉筆，即筆鋒在轉換方向時，由陽面翻向陰面，或由陰面翻向陽面，如其轉角為直角，即為方折（所謂方折肩也）。南宋姜夔《續書譜》中云「下筆之初有搭鋒者，有折鋒者，其一家之體定於初下筆，凡作字，第一字多是折鋒，第二、三字承上筆勢，多是搭鋒。」折鋒利於點畫之強調方勁與創造姿勢。清代包世臣曾於《書劉文清四智頌後》稱讚劉文清的筆法能「以搭鋒養勢，以折鋒取姿」。

25. 絞鋒與舖鋒：前條之裹筆固亦可稱裹鋒，但與此條或稱裹鋒之絞鋒無涉。絞鋒是與舖鋒相對的一種運筆技巧，依書法大辭典解釋「絞鋒是主張運指者的用筆法，用筆類似轉鋒（詳見筆法 23 轉筆）而尤激烈，蓋轉筆多以腕運，動作較緩，而要運指使鋒轉動其動作必較激烈，故能筆毫如絞」。絞鋒起筆時筆鋒絞毫入紙（即以筆尖瞬間抖個小圈逆入，而此圈之抖採逆時鐘或順時鐘方向，亦關係著筆型之內、外弧，詳見筆法 60 始艮終乾）即行，行進中相互包裹之主毫、副毫不斷在巧腕之運下左右旋絞不停前進謂之；反之若以巧勢用力將筆毫適度平舖紙上、鋒正且四面圓足地平穩運行（即所謂少溫篆法），以達到萬毫齊力效果的，即是舖毫或舖鋒；舖鋒筆形趨方，其意在縱（但須注意在舖鋒用筆上的中鋒意味，千萬不可被包世臣所說的筆要平舖紙上誤導，誤以為舖鋒寫字筆毛須全在紙上臥倒，須依沈尹默強調的寫時豎鋒正筆、只以筆尖正頂紙面適度平擦而過，如此才是真正的舖鋒筆法，）。絞鋒是圓筆的寫法，古人亦有將之稱為裹鋒者，

這時千萬不可與上述筆法 20 裹筆相混同，蓋兩者全然無涉
也。圓筆當以絞鋒起筆，行草更須如此。起筆時絞鋒入紙，
其意在擒，俾瞬間能積聚巨大之力，使接下來所有縱行之筆
得以不弱不薄，俾無散緩之病。有論者謂絞鋒是因為筆行由
順鋒漸變為逆鋒時（如行書寫方折肩時），筆鋒必須絞動始
能婉轉而行，因此才叫絞鋒，並謂這種筆法若想純靠運腕來
達成，起筆固然沒問題，但要持續行進的話只能輔以指運，
也就是說絞鋒完全是轉指之法，因唯有筆管隨指左右轉動，
在巧勁之下筆毫才能像合股之繩般扭轉。惟雖說如此用筆可
得其圓，筆力卻已被削弱，筆畫之呈薄而枯最是其病。清代
何紹基迴腕法使的就是絞鋒，識者謂這也是他的字被後人譏
為「好作虛鋒」的道理，但因道州善將通身之力化為氣，行
筆反而因之灑脫得力；一般人未能及此，行絞筆時一定要注
意設法避免字的弱怯之質與枯薄之相。

26. 方折肩：方折肩寫法起於隸，篆因筆畫圓曲勻長而無方折肩
之法。所謂折肩即古之撓法(詳見註 74 撓筆)，乃撓筆轉折
之法，是由橫轉向連接的下行豎之法，可分兩筆轉接之方折
肩與直接轉鋒的圓折肩。方折肩傳統寫法乃於橫畫轉豎畫時
分兩連筆行之，於橫盡提筆暗轉、擺正筆鋒（即挫也）後續
按下行，或橫盡時甘脆提筆輕收，再於其下另起一豎。迨至
楷行，改為只在橫畫末了頓筆後一按即下行其豎畫，此即楷
書之方折肩法。書載鍾繇之書尚翻，其真書亦具分勢，用筆
尚外拓，有飛鳥騫騰之勢，但其折肩時已採橫盡曲筆即轉的
一筆之勢，並不折挫筆鋒；王羲之雖心摹手追，惟因其筆尚
內擫，雖亦橫盡即轉一拓(揭)即下，但拓前有時仍稍折挫筆
鋒使其折角具足筆力（王書有部分方折肩較凸顯筆力者是用
折筆，已近所謂的二筆轉，惟不露痕跡而已）。近人沈尹默
曾說書(尤其草書)有二王一揭直下之法及張旭、顏真卿、懷

素等的非一搨直下法，並解釋說：王羲之的「所謂拓法，就是行筆不一滑而過，乃筆取澀勢之意。王羲之寫字一向反對筆毫在字畫中毫無起伏地『直過』，因此右軍書一拓直下，用形象化的說法就是如錐劃沙」。這種方折筆法轉折有力，常使轉折處呈現方折之上斜角，其後歐陽詢等大抵承繼此法。這種方折肩法對當年隸法而言固屬新法，但在今天來看已是楷書本身的二王舊法，上述唐人非一搨直下法，即是更新了的折肩法，即張旭遇筆鋒轉處輒鈎筆轉角、折鋒輕過之一筆法（亦即《筆法十二意》所云之「輕謂之折」，即字遇筆畫轉角時其由左向右之筆鋒必須先停再折、先將筆尖提起使筆鋒略顧左而向右，再轉而按力下行之謂，此亦《九勢》轉筆條目下所記載的轉筆宜左右回顧之意。之所以要輕過，是因不提筆以輕過則節目易於孤露，輕過寓有隱藏筆鋒的意思）；其後顏真卿承繼張旭這種筆法並將之發揚光大再傳懷素、並經柳公權改良的，就是這種對後世產生絕大影響之方折肩新楷法，只是顏真卿在整個一筆過程中強調其頓轉的按下之力，並因字取向勢而使下努筆畫稍呈彎拗，其方折肩因此更顯得雄強穩重而已。綜上所述可知古來方折肩共有三法，即包括古碑刻上提筆暗轉使其轉角尖銳卻無特殊筆畫肥瘦變化之隸法，和入晉以後鍾繇、王羲之等橫盡即按【註[50]】、有時也再輕挫筆鋒以產生筆力勻淨且彎角順暢之楷法，以及顏真卿、柳公權橫盡即重按以誇張外斜彎角後即用力斜曲而下的新楷法。

[50] 有謂王羲之方折肩法橫盡即按的折轉之法，亦即其沈尹默所謂筆法之一搨直下者，此等說法固然可以理解，惟仍待更深入之演繹，因一搨直下亦被解釋為右軍變元常隼尾波為反捺激石波之楷法進一步深化，詳見捺畫之註76。

27. 搭筆：筆鋒搭下也，上筆帶起下筆、上字帶起下字皆曰搭。它指的是行草起筆及字與字之間的承接順應關係。這種順勢而下，不另用逆勢的起筆稱為「搭鋒」。南宋姜夔稱「下筆之初，有搭鋒者，有折鋒者，其一字之體，定於初下之筆。凡作字，第一字多是折鋒，第二、三字承上筆勢，多是搭鋒。若一字之間，右邊多是折鋒，應（承之筆常）在其左故也。」清代不但蔣和稱「搭鋒，筆鋒搭下也，上筆帶起下筆，上字帶起下字」，朱履貞《書學捷要》更稱「書法有折鋒，搭鋒，乃起筆處也。用強筆者多折鋒，用弱筆者多搭鋒，如歐書用強筆，起筆處無一字不折鋒；宋張樗寮（即之）、明董文敏（其昌）用弱筆，起筆處多搭鋒。」鄧散木評趙之謙書法特性亦曾指出「北碑皆方筆，趙既學北碑自然也都用方筆，但因他起筆全都用搭鋒，不用折鋒，因此他的字儘管筆筆中鋒，看去卻彷彿都是偏鋒橫掃，誤盡許多學他的人」，可見用筆採搭鋒或折鋒作用上分別之大，習者宜多加注意。寫橫劃時搭鋒與折鋒的區別在於折鋒筆鋒有角度變化，而搭鋒只是筆鋒順勢平移過去、沒有角度變化，亦即所謂的順筆、順鋒。

28. 蹲筆：蹲筆一如人以雙足蹲踞支撐全身重量，俾易將全身提起或落下以備轉動之意。它和頓筆一樣常是點畫輕重粗細間的一個過渡性動作，即全身之力透過筆尖支撐行筆轉折或收筆時，為整理筆毫或防止墨力運送未週，須以蹲注之法來瞬間整集筆毛或充足墨汁的動作。蓋筆鋒轉折、收筆時，大抵鋒毛已落伍參差、或墨蓄前端已盡，邊以續行將面臨露鋒或缺墨之失，此時蹲注幾下使筆毫再聚或墨力再集，轉折收筆不但將力墨充沛、且不失中鋒與藏鋒之道。另古人有蹲勢之法，即類似所謂躘鋒（躘字有作足字旁者，亦有寫成足字旁右加存的「跦」字者）之法，講的是欲趲先蹲，退而復

進，亦即唐張懷瓘《玉堂禁經》中所云「蹲鋒，緩毫蹲節，輕重有準是也，一、乙等（字橫畫之末）用之。」【註[51]】

29. 過筆：過筆使筆型態一如蹲筆，是行筆間不提按、不變方向之暫停，較之蹲筆，是蹲用力稍重且有時換向，過筆僅借其駐停復行之筆行節奏變化展其神，有時輕至幾不使力。又有謂過筆者，乃一落筆至首停筆間、或一停筆至再次停筆間行筆之一節，是書道中行筆動作的大概計算單位，其運如折，所謂一畫三過筆，亦稱一波三折，常用作起筆、行筆、收筆統合之概稱，講的是寫磔筆的起筆束緊、頸部提起、捺形舖開等三次轉換筆鋒，而作此用時，過字與折字在意義上幾不稍分；蓋磔筆之異形有金刀之勢，仰筆空駐而下，順指敧磔三面力到，又微駐仰出而潛收，三過筆為的是要展現如水穿澗曲折而出之波勢雄壯。《書法三昧》云「作字之畫，下筆須沈著，雖一點一畫之間，皆須三過其筆，方為法書。蓋一點雖如粟米，亦分三過向背俯仰之勢」，可模其大概。《繪畫寶鑑》亦云：宋唐希雅學李後主金錯刀書，有一筆三過之法，雖若甚瘦，而風神有餘。

30. 搶筆：蹲後斜上急出之筆，其勢急如搶奪，故曰搶筆，多用於點畫收筆處。搶筆之筆行與折筆相似，惟折筆實而緩，搶筆半虛半實而急促，是極其快速的瞬間動作，故又有折鋒筆

[51] 張懷瓘《玉堂禁經》云「䟆（或作足字旁）鋒，駐筆下衄是也，夫有趯者，必先䟆之，刀、一等字是也」，可見䟆與蹲同，䟆鋒即蹲鋒也。另有謂蹲乃言用筆之分數者，曰「古人用筆率不過腰，過則筆毫全展而鋒不能收。用筆分三分，最輕者用一分筆而其書纖勁，曰蹲鋒，例如《禮器碑》、《張猛龍碑》、褚遂良、趙佶、何紹基等。」

法的虛和者為搶之說。法云「折無空折、搶有空搶」，所謂
空搶，乃起筆時於空中以搖筆動腕來調控筆尖入紙之角度
者，它是快速行筆在形勢上已無法再作出逆入起筆動作時，
用以替代逆入藏鋒的起筆方法。清代蔣和稱「搶意與折同，
惟折之分數多，搶之分數少；折之分數實，搶之分數半虛半
實。」對於折與搶在運用上的差別，元代陳繹曾將之細分為
「圓蹲直搶，偏蹲側搶，出鋒空搶。筆燥則折，筆濕則搶，
筆燥實搶，筆濕空搶」，認為不同的蹲筆之後的搶法都不
同，而筆鋒上含墨量的多寡，亦將決定搶筆之虛實。蓋含墨
多時若再用折筆或實筆之搶，必致下墨過多而漲墨，此時只
能虛筆空搶，即在未觸紙前先在空中調定筆鋒入紙方向，快
速著紙即馬上繼續行筆，才能避免多墨之暈漲。

31. 駐筆：駐筆是用力最輕之停筆，它不是一個單獨的動作，而
　　是用於上一個運筆動作結束、下一個動作開始前附著於兩個
　　行筆過程中的一個暫停，此時筆不但不因駐而停、反而因行
　　中有駐形成遲澀之筆，有效蓄勢以準備下個筆勢的開展。駐
　　筆的作用還在於矯正筆行迅速力墨供應不及之弊，但是否使
　　用或何時行之，完全是書道修為及藝術觀點上的主觀，須書
　　人依筆墨修養之高下於行筆間善自決之。陳繹曾在其《翰林
　　要訣》中說「筆尖受水，一點已枯，水墨皆藏副毫之內，蹲
　　則水下，駐則水聚」，其用之謂也。這種技法運筆時若行若
　　住，須體會清代蔣和所謂「不可頓，不可蹲，而行筆又疾不
　　得，住不得，遲澀審顧則為駐」之意。杜之堂亦稱「走而稍
　　停謂之駐，駐非終止也。畫之長短，至此適可，不再行走，
　　稍停其筆而已。」針對駐筆之不同於頓筆，有清四世精研筆
　　法的蔣和之父蔣驥亦云「手不運而以筆按下為頓；運筆時而

意有所顧，因用遲澀出之者謂駐。」【註[52]】

32. 衄（衂）筆：指筆鋒退而復進的筆法，即運筆時既下行又往
上，如寫鉤或點時，原來頓筆後挫鋒下行的筆，又突然逆轉
而上，即為衄筆。它因筆取逆勢，故能增大筆鋒與紙面的摩
擦力，遂使加強又充實的筆力凸出點畫的蒼勁效果。清代蔣
和云：「衄筆退而復進、進而復退」，講的就是這種逆鋒殺紙
的非自然用力，與回鋒的順勢而迴之自然力不同【註[53]】。衄
鋒在回鋒時不提筆轉向回鋒收筆，而是行至點畫終端時立即
逆鋒回筆收束，這樣得到的點畫斬釘截鐵、峻拔緊峭，類似
折鋒卻無迴旋度；王羲之處理長捺時常變其形而出之以衄
筆，其 《聖教序》中多有長捺之後不發波磔而以衄筆代之
者，如天陰舉等字之捺皆是，書家欲草書遒媚，凸顯戛然而
止效果時，尤應重此衄法。【註[54]】

33. 揭筆：自密合中拔起曰揭，其義為有如揭起皮膚上所貼膏藥
片。揭筆是捺後出鋒之法，張懷瓘《玉堂禁經》中說揭筆就
側鋒平發，即人、天之長捺畫之出鋒；清鄧石如以篆法入隸
的橫畫出波，採的就是絕似揭筆之平出法，只是它採萬毫齊
力方式，鋒出任其自然而不聚就是了。前人講揭筆又有短撇

[52] 凡不可頓，不可蹲，而引筆又疾，不得住，不得遲滯審顧則為駐，
大抵於勒畫起止、平捺曲處用之，其法為力聚於指、流於管、注於
鋒。力透紙背者為頓，力減於頓者為蹲，力到底節即行筆為駐。

[53] 蔣和云「衄筆，筆既下行，又往上也。與回鋒不同，回鋒用轉，衄
鋒用逆。」

[54] 衄鋒之狀，唐代張懷瓘《玉堂禁經》云「衂鋒，住鋒暗挼是也，烈
火用之（烈字下四連點）。」而對此，蔣驥亦云「衄者，即米芾無
垂不縮，無往不收之意」，足供參考。

之義，這時它又叫啄筆，古有捺揭之語，捺即磔也，揭謂撇也，蓋古人論書以長撇為撇（掠畫，亦為八分隸書波法之一）、短撇為揭（啄）【註[55]】。又執筆法中名指所司之格，亦有稱揭者，此揭並非筆法故與此處無涉，講的是名指出力向外揭拒筆管之作用。（以上自筆法 24 折筆起，包括搭筆、蹲筆、過筆、搶筆、駐筆、衄筆、揭筆等，依元代李溥光書論的說法，這八種筆法是行筆上的一系列筆法，可獨立出來另看作是筆畫起行終煞之一套完整筆法。）【註[56]】

34. 趯筆：筆鋒上出者曰趯，永字八法中的趯即鉤，是長畫之後附加的踢足，將力由長畫轉向鉤處猛然踢出，須顯力勢，不能緩而無力。豎鉤、戈法、虬法（即乙法，如英文 L 之形，行筆宜緩使形如魚鉤，且強韌可掛千斤之物，褚書多用之）亦皆為趯筆，有書家在分類上甚至將上行之挑筆，也予概入趯筆之列。【註[57]】

35. 趂筆：古趂字原作走部右加歷的「走歷」字，惟今已少見。

[55] 今人周汝昌則謂張懷瓘說揭筆側鋒平發，如人天等字之捺，故知其為捺後出鋒法，但古書作中許多字捺後不出鋒則非揭，如集王之字用筆多內擫，《聖教序》中天陰等字捺後多不發波磔，而收之以衄筆，便非揭筆。

[56] 李溥光在其《雪庵八法》中指出，以筆畫之作而言，折鋒、搭鋒為下筆之始，蹲、過處當審輕重，搶、駐處必宜於著力，衄筆、揭筆為收煞之權，可見折、搭筆總包下筆之兩種起筆法，蹲、過筆用在行筆之中，搶、駐筆是在停筆之後，衄、揭筆總包收筆兩種終法，因此可視為自成一個行筆小系列，另為參酌。

[57] 張懷瓘《玉堂禁經》云：「趯鋒緊御澀進，如錐畫石」，並將一般認為是挑筆之散水點第三筆歸類為趯筆，謂寫此筆須潛挫而趯鋒，要迅趯而捷遣。

趯筆是書寫中全神貫注、謹飭精到的使筆通法，行筆須以通身之力透過毫端注入畫中，要筆力照顧周全而雄強。古人謂八法中之努畫宜用趯筆之法，為的是要使其字有骨體避免失力，因此點畫之行全宜或多或少參用趯法，此義即顏真卿《筆法十二意》中所謂「趯筆則點畫皆有筋骨、字體自然雄媚。」【註[58]】又劉熙載《藝概》中亦針對趯筆云：「篆之所尚，莫過於筋，然筋患其弛，亦患其疾，欲去兩病，趯筆自有訣也」，強調的也是趯筆用筆緊飭而慎圓之特質。蓋趯字本義為行，趯速意為速行，亦含盜行或側行之義，因此由趯字可知其行筆亦寓作字時可逕依書家修為，巧將一般點畫形狀變化角度、方向或形狀，出人以意料之點畫者，寓有以己意營造字構雄奇氣象之意涵，而書家若能妙手偶出奇筆，精到處將於字構雄媚多有增益。

36. 挑筆：較點長、較撇短之向右上、向左下挑起之筆畫皆謂之，如三點水之最下點（即上謂亦被歸類為筆法 34 趯筆者）、立人豎畫接下筆時之順勢上揚筆、提手第三畫及六字左下點之撇出筆（似短撇）皆是，其寫法是先把基礎築好，在做好筆畫完整的堅實基點後，看好方向再從點裡用力向外挑出，動作要迅疾有力；挑筆無右下挑，左上挑一般亦不獨立出現，而是與其他筆畫組合成鉤畫。挑畫落筆一般採露鋒法，不回鋒，與須回鋒之撇畫相比，整個筆畫更簡潔明快，且無弧度。挑筆之挑字，如講的是作為八分隸書字形特徵的左右波挑之挑勢時，其挑之義則略有不同，指的是撇畫左行

[58] 趯字即古之「走歷」字，惟此字在古籍書論中，排版製字工人或抄書人極易將之與字形相似之「趯」字混淆，讀古人相關書論時如其義確有扞格，怎麼讀都讀不通時，可如此注意。

筆道裡刻意斜向左上彎拗之翻飛筆勢的強調，惟八分的這種撇挑須呈左上鉤狀或反翹狀，其稍顯彎軟之形狀則反而是筆法上真正挑筆的行筆之忌，蓋一般講的挑筆，其形狀皆為楔形，乃直挑不彎曲也。

37. 峻筆：峻筆是嚴峻險急之行筆，為的是以快速而險勁之筆補舒緩字形結構上之不足，作用有若筆法 35 趯筆，惟趯重形，峻筆卻更重筆意，強調的乃是筆法所謂「法以緊而勁，逸以險而峻」之勁峻。峻逸之筆較難言傳，未能真正體會時可實際參考《張玄（黑女）墓誌銘》＜附圖八＞、《馬鳴寺根法師碑》兩法帖大部分字形筆道之嚴峻迭宕；韓愈《石鼓歌》「剜苔剔蘚露節角，安置妥帖平不頗」句中所謂的節角一詞，即為特具峻筆意味行筆所成之筆形，他這首詩特別強調

附圖八 張黑女碑

《石鼓文》筆畫之方正銳角或屈折處之折角形狀，其具體例子由十鼓中甲鼓首字內相重的兩個五字形中所夾的許多銳角，或第二個車字的田形左上之方角等，可見一斑＜附圖十九＞。

38. 渴筆：渴者枯無墨也，筆枯少墨曰渴筆，其操控不易，書家為難。李日華《渴筆頌》云「書中渴筆如渴驥，奮迅奔馳獷難制。」蔡邕所作飛白書亦屬渴筆，而今言篆隸書之渴筆者，即俗所謂沙筆也。筆鋒含墨量本已不足，但為勢所迫不能停筆沾墨、或欲故意凸顯特殊筆致效果而強繼行筆者謂

之。渴筆擘窠大字常有之，其法極難，非有足夠經驗必致鬆
俗，未宜多作，作時則宜緊促之。

39. 顫（戰）筆：用筆的一種技法，筆畫呈顫動狀，因要抖動必
致筆鋒左右衝突如爭戰，故亦稱「戰筆」。王羲之云「戰筆
者合。戰，陣也；合，協也。緩不宜長宜短也。」沈尹默所
謂筆行遲澀，如行軍用兵之迂迴挺進，非能一下子直接抵達
之意。要之，即是以顫掣遲澀之筆意，有效表達碑碣筆道之
金石氣者，清道人特將此法發揚殆盡，書跡奇肆可觀，惟亦
有譏為狗牙者。《談薈》云「南唐李后主（煜）善書，作顫
筆摎曲之狀，遒勁如寒松霜竹，謂之金錯刀」。《宣和書譜》
則謂「後主又用金錯刀法作畫，亦清爽不凡，另為一格法。
蓋後主金錯刀書用一筆三過之法，晚年變而為畫，顫掣乃如
書法。」另《宣和畫譜》中亦載「唐希雅初學李氏金錯刀
筆，後畫竹，乃如書法，有顫掣之狀」，晚清吳昌碩金石畫
之竹葉全是此法，惟更蒼勁厚重、更得森然草莽之意。

40. 馭鋒：馭鋒有駕車欲轉向時，於操駕力道上強加扭靠之意
味，施於筆行中則是筆勢依意中（或範書）架構應為已盡
時，稍勉力再向左右或向上下之目標筆道扭靠、亟欲使其與
之產生實質穩妥粘貼關係之筆意。張懷瓘《玉堂禁經》云：
馭鋒，直撞是也，有點連物則名暗築，目、其兩字筆畫搭架
處（如框中分格之格板與框架之接觸處）緊黏之用筆是也。

41. 築鋒：築鋒是確實地以筆鋒於兩筆接著處實力焊連，是馭鋒
之更強調與徹底之實踐；而較之大部分以虛筆構成之藏鋒，
築鋒之力道遠比之實在而具體，要做到筆畫起頭之堅實、筆
與筆連接處確實黏上且黏得妥當、黏得堅實，即顏真卿《述
張長史筆法十二意》所謂「築鋒下筆皆令完成，不令其疏」
之筆，亦其十二意中另指出的「密謂際」，務使兩筆畫銜接

處確實而穩妥之意。築鋒所做成之兩筆相交處，其形狀不但要連成渾然一體，甚至有時要更予強調，還可以台語「打斷手骨（接好後）顛倒勇」之稍顯隆腫意味呈現。

42. 簇筆：簇，攢聚也，叢生也，眾捧群擁也，《書法正傳》云「簇鋒捷進，糸字下三點是也」。群組連續之點或重按筆頭之簇鋒，筆意亟取點畫續行無間之狀與筆老鋒散之用者皆是，其強調時甚至可出之以重複、變形之點畫以誇張字形之繁簇；有時單獨呈現成既非中鋒亦非側鋒形狀，而是使力全開筆鋒後、撇倒重按其成簇散開之筆毫，以筆根觸紙之法以作成有如數支細小中鋒、側鋒同時作用之筆觸。近人書畫家傅抱石書畫所用散鋒逆筆重按疾擦之簇筆法，其筆勢即與以巧勁驟力行筆下的坐筆之疾用類同，可知簇筆之用，其意全在特殊筆道效果之營造。

43. 疾澀：疾指疾勢，與行筆遲速之疾速有別，故疾非僅快速行筆之意，還更強調其筆勢【註[59]】，要在起伏行筆當中做到急遽而有力，亦即筆鋒以沈勁之筆送出時，仍寓操控之餘力，做到清代宋曹《書法約言》所謂「能留不留，方能勁疾」之深意，否則一味剽急，病在滑矣。蔡邕《九勢》有云「疾勢出於啄磔之中，又在豎筆緊趯之內」，強調八法點畫中，啄非疾不能峻，趯非疾不能利，努非疾不能挺健，磔非疾必傷於軟緩，講的就絕不僅是速度之快，還要及其勁利之質了。

[59] 所謂筆勢，晉代索靖形容之為：「凌魚奮尾，駭龍反據，投空自竄，張設牙距」；呂鳳子則云：「力的奮發叫做勢」。勢指動勢，是飛揚的、是躍動的，在中國古人看來，書道之美是發揚蹈厲之美，是龍騰虎躍、令人奮發的力之美；書道的美是一種重勢、重動、重力之美，孫過庭《書譜》中所謂「戈戟銛銳可畏、物象生動可奇」是也。

澀則剛好相反，蓋行筆不滑而有力曰澀，是書家用筆之至要，不澀則險勁之狀無由生。然澀法過遲則失之呆滯。蔡邕《筆勢》所謂「書有二法，一曰疾，二曰澀，得疾澀二法，書妙盡矣。澀勢在於緊駃戰行之法」也。近代沈尹默更進一步強調疾澀之必須相輔互補，云：「一味疾，一味澀，都是不適當的，必須疾緩澀滑配著使用才行。」也就是作澀的動作時並非停滯不前，而是使毫行墨要能留得住。留得住不但不等於不向前推進，反而是要緊而快地戰行；戰行則是有如用兵行軍般審慎地推進，其前進不是毫無阻礙，而是如遇強拒般有時要退卻一下才能再推進，其法亦即《書譜》中所謂的衄挫。書論家有以所謂的如撐上水船來比喻這種情況，說有時雖用盡力氣仍在原處，可謂貼切。而對此劉熙載《書概》亦指出「用筆者皆習聞澀筆之說，然每不知如何得澀，惟筆方欲行，如有物以拒之，竭力而與之爭，斯不期澀而自澀矣」。能速不速，亦叫淹留，其精義就是要使筆能留得住。而針對以上所述，有書論家總括而言指出，所有涉及疾澀遲速等的用筆，基本上都是頓挫的變形。

44. 內擫：擫者壓也，凡用筆筆致緊斂，表達含蓄、字有內斂而靜之森嚴法度者，書道中形容其所用行筆皆謂內擫。內擫法筆力中含，不似外拓筆力之散放，它其實僅是行筆的一種法度與意象，雖在理論上與方筆、圓筆無太大關聯，但卻能造成「骨勝之書」的明顯效果。內擫筆勢大致以翻轉取逆，速度緩而少牽連（較之外拓法則內擫稍多斷筆），且須以靜意行之。一般以之來區別二王書中王羲之的含蓄內斂、骨峻神安、中正流美書風之異於小王者（惟仍須注意並非所有大王書均為內擫，他也仍有意趣奔放屬外拓書風的作品）。唐楷大家中歐陽詢、柳公權等，碑誌中之張猛龍、始平公、楊大眼、啟法寺等屬之。但亦有書家謂篆筆內擫、分筆外拓，指

出凡圓筆收鋒所成之筆畫皆屬內擫，大篆如毛公鼎、楷行如
王羲之、虞世南、黃庭堅等書皆是，可為參酌。

45. 外拓：外拓即外揚（楊），其用筆外擴而開廓，凡筆致鬆
活、散朗多姿、意態豪縱而趨向動感的行筆均屬外拓。依外
形而論，大抵筆致圓轉而順勢、多連筆、收鋒暢速者即為外
拓之筆，古金文如盂鼎、楷行如鍾繇、顏真卿、蘇東坡書皆
外拓。更有論者謂凡作品風格不屬內擫即為外拓，而理論上
外拓也與方、圓筆之用無關，它只是在行筆上較為奔放開朗
的一種風格而已，且一家之書沒有必要全屬一種風格。一般
也用外拓來描述王獻之剛用柔顯、情馳神縱、風流美姿的書
法風格，亦即書道中所謂的「筋勝之書」（惟純以內擫、外
拓區別二王書風亦有其限度，因小王書中亦有內擫含蓄風格
之作品）。唐楷名家中褚遂良、顏真卿、李世民、徐浩、李
邕等，及碑誌中鄭文公、爨龍顏、刁遵、崔敬邕等拓帖皆屬
之【註60】。內擫法與外拓法固然關係著作品的創作態度，制
約著作者情感和意象的表現，但畢竟這兩法仍關係著技巧與
方法，因此審視其區別亦可從技法與點畫所呈狀態與效果來
衡量，綜之則為：內擫筆致內斂，速度慢，形圓而實方，作
時宜斂其情、幽其意、凝其神、緊其指，其關鍵在緊指運靜
上，常常鍛練此法則有助作書之筆力紮實、全力以赴；外拓
筆致鬆活、神采飛揚，書時必縱其情、極其意、鬆其肩、虛
其腕，關鍵最在腕運，速度快，形方而實圓，但作時要避免
荒率、散漫之病，須體會只有緊得住者才真正放得開的道

[60] 有謂虞世南、褚遂良、《龍藏寺碑》等用筆乃介乎內擫、外拓兩者
之間者，但今代書家張隆延指出：方筆、圓筆之外，另有形體似方
而使轉仍圓的所謂「方筆圓用」者，北碑《鄭文公下碑》、南碑
《爨龍顏碑》皆是，可為參考。

理，因此操作時仍宜全神貫注，不因開放而散漫。

46. 擒縱：擒就是筆運要能收得住，使完全在掌控之中。書作起筆時以擒蓄其勢、蘊其力，以作為縱的準備；而縱就是要放得開，把握了表現方向後，就沈雄奔放地爆發其蓄積，一揮而就，隨即勁緊收煞。這個術語是書道藝術技巧表現中的一對矛盾，互相對立又互相成就，凡書須擒得住又縱得開，擒中有縱、縱中寓擒。蓋無擒則點畫不沈實不凝勁，字將散漫而鬆懈；無縱則點畫鬱結，字將不能逸宕虛靈，此亦清代周星蓮《臨池管見》中「擒縱二字是書家要訣，有擒縱方有節制，有生殺，用筆乃醒。醒則骨節通靈，自無僵臥紙上之病矣」之真義。

47. 連帶：連帶講的是點畫間、字與字間的縈帶關係，其明顯之示即叫縈帶或游絲（唐楷字筆畫原各自獨立，要到褚遂良起才漸啟縈帶之機），其不顯者則為筆斷意連。連者謂筆畫間要做到切實連結或筆斷意連，帶者謂前筆帶起後筆、前字帶起後字。書作有良好的連帶關係處理會使點畫間、兩字間形成互動關係，處理得好方能成就揖讓之效、俯仰之美，使彼此成為氣息貫通的有機組合。書法作品重視整體效果，因此也特別重視組織內所有元素的俯仰揖讓，亦即點畫之間要有連帶關係，字行之間要有連帶關係、間架結構上要有連帶關係、章法佈局上更要有連帶關係，如此點畫才能有機地組合在一起以成字，連字以成行，行列更藉之組合成佳構篇章；亦唯有如此，篇章內的各組成份子才能彼此避讓有節，揖攬相連，以「筆雖斷而意連、字雖斷而氣連」的完美組合，形成一篇和諧統一、有生機又生動的好書法作品。

48. 曲直：書法講究橫平豎直之意象，惟其實際之體例上，橫豎之外形則非絕對的直與絕對的平。蓋所有橫豎點畫之作，其

目的無非是要成就賞鑑者心目中的穩妥與美感，而真要能配
合人的視覺心理，則隸書固可衡以橫平豎直，楷書豎畫可直
但橫畫卻必須在五至十度之間向右上方傾斜。若再進一步在
字形結構上詳加觀察，更可發現楷書豎畫其實亦皆稍有曲
度，其區別即是構成楷書兩種代表體勢中歐字的背勢與顏字
向勢的關鍵。楷書的豎畫彎度之別，分別使兩家的瘦字與胖
字呈現了體勢上的截然不同：歐字中如一個字是由兩部分組
成的合體字，則其主豎畫大抵上下兩頭呈相背方向地稍微向
外側出，造成字體向上、下方向伸展為修長字形的感覺，字
趣顯得挺拔而峻利；顏字則剛好相反，其合體字兩部分的主
豎畫皆呈相向方向的兩頭向內彎，造成正方甚或稍短的胖
勢，穩固而凝重。類似例子若習書者能舉一反三，便可窺知
筆畫曲直在字形及字趣上所起的關鍵的作用。

49. 筋骨：形容字之外形，自來習以筋、骨形容其肥、瘦。《說
　　文解字》以筋為肉之力，說所謂筋就是線條緊斂、渾勁內含
　　之貌狀；認為筋本身就是力的表現，並強調這種力是有深度
　　的、偏於內含而不外露之力。骨則有沈括《夢溪筆談》中說
　　南唐徐鉉書法線條映日照之，中心有一縷濃墨，日光不透，
　　即所謂的字之骨。魯一貞《玉燕樓書法》云「骨非稜角峭厲
　　之謂，必也貫其力於畫中，斂其鋒於字裡，則縱橫大小無或
　　懈矣，惟會心於直、緊二字，斯能得之」；劉熙載《藝概》
　　更云「字有果敢之力，骨也」；綜其作用就是今人白宗華在
　　其《美學與意境》所指出的「骨就是筆墨落紙有力、突出，
　　從內部發揮出一種力量，雖不講透視卻可以有立體感，對我
　　們產生出一種感動的力量」。字的筋骨之說，最早見於晉代
　　衛夫人《筆陣圖》。她說：「善筆力者多骨，不善筆力者多
　　肉，多骨微肉者謂之筋書，多肉微骨者謂之墨豬」。宋代書
　　論針對字之筋骨論述最多，並區分書法的線條是由筋、骨、

血、肉四者構成，缺一不可：「蓋其如於人體，分而為四、合而為一也。筋者鋒所為、骨者毫所為、血者水所為、肉者墨所為，而鋒者毫之精，水者墨之髓也。」清朱履貞《書法捷要》則針對其重要性之先後指出「血肉生於筋骨，筋骨不立則血肉不能自榮，故書以筋骨為先」。綜括這些論述，筋骨在書道上真正的體現正是：線條剛勁有力，感覺上有特別的厚度，具中鋒用筆所展現的立體感，能使書作之表現由平面的二度空間進至三度空間。後世稱美顏真卿與柳公權的字，合稱之為顏筋柳骨，就是讚美兩者特質合成的相輔相成之美。斯語始自范仲淹《誄石曼卿文》之「延年之筆，顏筋柳骨。」識者謂，顏書固以肉著稱，然亦非無骨，顏書的骨力其實隱藏在其豐腴的肉中；而柳字亦非無肉，只是露骨較著罷了。

50. 垂露：楷書書寫直畫的一種頓筆法，是古來寫豎之法，以攦挫為工，鍾繇守而不失，以其收筆處以頓駐所造成有如下垂露珠之勢，垂而不落，故名。垂露具傳統之藏鋒筆勢，屬筆畫之縮鋒與護尾，不同於後來懸針之變的外露其鋒。文字早期從解散篆體而隸，隸草而章，章之橫畫波磔化而為八分，章之豎畫復以強調垂勢，變化原來的波挑俯仰之勢而成頓筆重收之垂露，再進一步化成懸針完成楷化，論者以為其過程即是楷書成型之關鍵。

51. 懸針：書寫直畫下端時，使之尖銳，如針之倒懸，故名。它與垂露為楷字成型後主豎畫的兩種表現形體。馮武《書法正傳》稱「將欲縮鋒，引而伸之，須要首尾相等，但鋒尖耳，不可如鼠尾。又按古人寫豎原只有縮穎之垂露法，懸針始於《蘭亭序》之年字，後人遂以為法。」原因是右軍書此序時，發現原本年字以向下頓筆收束，但接著的歲字上三豎畫亦藏鋒（永和九年歲在癸丑之歲字，其上之「止」古寫為

山，是一橫之上三豎畫），與年字之垂露頓相逼，遂改垂露頓筆直下垂針，後人遵此法遂立懸針相承。唐代孫過庭《書譜》就明白指出豎畫須「觀夫懸針垂露之異」，蓋懸針一字只能一次，大抵須是該字的正中、最後一豎才行，惟亦有例外，即邑、卩等部首字如鄧、鄭、即 等，其長豎雖非正中，亦習以懸針出之。

52. 折刀頭：折刀頭筆法是流行於三國時代的書法風格，已漸脫漢隸之儒雅溫厚，開啟碑刻之風。它筆形多方、斬釘截鐵，挑撥平硬且方勁古拙，相對於隸書橫筆蠶頭雁尾之柔美，已是漢隸、八分波磔的極端鋪展頓挫筆法的對應強調【註[61]】，也是魏碑等早期真書筆畫平硬出鋒的雄肆誇張（相對於隸書起筆蠶頭之橫畫的誇張雄強頭部，折刀頭近於楷法

附圖 九 魏初三碑
（左起孔羨、受禪、上尊號）

之造形較一般蠶頭更凸顯其方剛突兀部分），其祖為《魯峻碑》。蓋漢末魏初是隸變楷的過渡時期，當時「採源《西狹頌》的《張遷碑》在用筆方面首開魏晉風氣，流而為魏初三碑（《上尊號奏》【註[62]】、《受禪碑》、《孔羨碑》）＜附圖九＞之折刀頭法

[61] 張光賓《中國書法史》云：吳皇象《天發神讖碑》風貌奇古，篆體隸筆，方圓並濟，其起筆多以「折刀頭」筆法出之，乃三國時代筆法之新風格。

[62] 鍾繇《上尊號奏碑》字形雄強中已稍呈平和。曹魏時禁碑，全國僅

後，再變化為北魏真書《始平公》等碑」【註[63]】，三國碑刻漸承張遷碑遺緒所做的筆法上之突破，其具體表現是落筆逆鋒減少而變以單刀直入，撇捺收筆重頓後迅速提起使成方波，已接近萌芽期的楷書筆法；論者謂魏之《孔羨碑》及吳之《谷朗碑》、《天發神讖碑》下筆之折刀頭，風骨凌厲，是為六朝真書之祖，其中半隸半楷之《上尊號奏》、《谷朗碑》等，已漸啟折刀頭雄虬筆法之雅化，字形上更趨近後世的楷書了。

53. 壁坼：即坼壁路也，比喻筆道效果應如泥牆自然坼裂之痕跡，一一自然而毫無做作之習氣。其意象上所謂的屋壁之坼裂，應如今日講磁器上之冰紋者，表現出的是一種一裂痕導出下裂痕的自然坼突的互為生息之系列裂紋，以此來比喻用筆不可一筆直下，運腕使筆須時左時右頓挫而行卻不可刻意，要巧妙生動而合自然之理。南宋姜夔《續書譜》云「用筆如折釵股、如屋漏痕、如錐畫沙、如壁坼。壁坼者，欲其無佈置之巧也。」

54. 屋漏痕：比喻筆畫完成後形狀應如屋壁間之雨水漏痕，須凝重而自然，故名。這詞強調的是圓筆所成之書在用筆使轉間，能因轉、換之相生不斷，而得形體自然之筆畫效果；吾

鍾繇《上尊號奏碑》與衛覬《受禪碑》兩開國碑是例外，兩碑書風不同，在被廣為效習之下，西晉書家盡出於此兩派。兩人同師蔡邕與劉德昇，衛書筆力驚人，影響及於與其子瓘及索靖（兩人同師張芝，時人謂瓘得伯英筋，靖得伯英肉），成就了北朝雄強書風；鍾書則經王導、王羲之等攜之渡江南傳，成為南書之祖。惟清阮元《南北書派論》則指出，北碑、南帖之分，全在於楷書形成過程中受章草或今草影響之不同。

[63] 語出楊守敬。

人皆知屋壁水滴沿著牆面慢慢流下時，常表現出一種圓活而
又生動的迤邐蜿蜒之致，因此以之來比喻用筆之不可一筆直
下，須運腕時左時右地頓挫而行，以求書法生動筆致的圓厚
縈實，使無鋒芒而少稜角，即所謂的書之篆籀氣也。唐代陸
羽《釋懷素與顏真卿論草書》中載顏真卿與懷素論筆法時，
懷素先稱「吾觀夏雲多奇峰，輒常效之，其痛快處，如飛鳥
出林，驚蛇入草，又如壁坼之路，一一自然。」顏真卿對曰
「何如屋漏痕？」懷素起而握公手曰「得之矣！」，顯見此
語同為比擬筆畫不造作之喻，卻當更為精當，因屋漏與壁拆
雖都是自然痕跡，但在流轉生動的形容上卻更活靈活現，無
怪乎其能使懷素動容、甚且傳頌千古，其作用正南宋姜夔
《續書譜》所云，「屋漏痕者，欲其無起止之跡也。」

55. 折釵股：此語向有二解。一指以方筆寫出的字其筆畫外形峻
利的特徵：方筆之使轉用折，筆道上常產生所謂的斷而後
起，以形譬之即如折釵股，周汝昌說古代婦女髮釵皆有兩
股，折斷時不論其折痕為平齊或斜斷，都會產生方形立角，
一定是尖銳銛利，因以之比擬行筆遒勁、住筆峻潔的筆畫，
亦張懷瓘所謂長毫秋勁、素練霜妍、摧鋒劍折也；又漢隸、
八分發展到魏晉衍成楷書的過程中，其左右波磔有極端鋪展
頓挫，甚至形如斬釘截鐵被稱「折刀頭」者，這些所謂折
釵、折劍、折刀等的說法，指的皆是隸書及其後之楷書等強
調峻利的基本筆畫形狀特色。另一說所指的折釵股，乃是筆
觸、筆調的一種比喻。釵原係古代婦女頭上的金銀飾物，質
堅而韌，後被藉以形容筆畫轉折，雖彎曲盤繞而其形致依然
圓潤飽滿。南宋姜夔《續書譜》曰「折釵股者，欲其屈折，
圓而有力。」馬宗霍在其《書林記事》亦載相傳顏魯公因懷
素學草書于其同學鄔兵曹（彤），乃問曰：「張長史見公孫大
娘舞劍器得低昂回翔之狀，兵曹有之乎？」懷素以古釵腳

（折釵股）對，魯公則曰如屋漏痕，互獲讚賞，可見所指之義相類，講的都是圓轉柔活之狀態。

56. 錐畫沙：唐代褚遂良《論書》云：「用筆當如錐畫沙」，比喻的是一種乾淨俐落的用筆技法。以錐子劃沙，這個沙不是我們想像沙漠中飛沙走石的沙，而是水邊汀洲的潤泥溼地。古詩「芳草萋萋鸚鵡洲」，這沙洲是岸邊水淘澄淨、淤積細泥的平滑溼地，蘇東坡亦有詩中之自註云「吳中謂水中可田之地曰沙」，因此這沙是江南平沙落雁的沙地，不是塞北一盤散沙的沙子，這種淤水砂磧之地面平淨細潤，讓人一看就想在上面畫字，而在上面用如錐的利鋒畫字，筆劃清晰明快將一如徽宗瘦金體，如能鋒入細泥，起止無跡，最收書道真正的「藏鋒」之效【註⁶⁴】。故老相傳褚遂良曾將此法意傳于陸彥遠，陸傳其侄張旭，顏真卿在其《述張長史筆法十二意》中即引其師張旭之語，說師舅陸彥遠於江島見沙平地淨，偶以利鋒畫而書之，見其明利媚好，自茲乃悟用筆如錐畫沙，其真義為書作之每一筆畫均應明快且內含可透紙背之力，惟筆爽鋒利才能真得點畫之美。此外，宋代黃庭堅則解稱「如錐畫沙指鋒藏筆中，意在筆前」，亦可參酌。

57. 印印泥：其意為臨字一定要臨得像，架構字形當如印章印於印泥之相似，惟此語所講的印泥，亦如前條之沙意有別指，講的不是我們想像中的今人蓋印章用的印泥，而是比擬古人

⁶⁴沈尹默解錐畫沙另有一說，云：一拓（搨）直下，指的就是如錐畫沙。平平的沙子上用錐去畫時，一定要反覆用勁周到行之，不可稍有一點畫馬虎，因以錐尖劃沙進行間，若不用緩穩之力向兩側前後推擠、使砂粒後退且真正穩固定位，則錐過沙復落填，痕跡泯矣。用錐畫沙來比喻筆畫的拓（搨）法，即用筆要取澀勢不能一滑而過。其語雖稍涉繁複牽強，亦足供參考。

寄物時用章戳在火漆紫泥上印出戳記以作泥封的情境。古人
透過刻深痕整之火漆章子，要能留下清楚印痕時戳蓋定要使
用巧力來回使勁，才有辦法獲得一個完整清晰、字跡立體之
印痕來，絕不能一戳了事，其比擬之情境一如錐畫沙，只是
錐畫沙講着力以取險勁明鋙之勢，印印泥則不特別重其着
力，而是凸顯其周全照顧細部，務使蓋出的戳記點畫輪廓稜
角分明、且具立體空間感之用筆風格。寫字行筆如果能如印
印泥，發暗勁照顧周全地來回使力，當能有效殺紙、字畫明
確，則字字沈穩有力自然不在話下。【註[65]】

58. 斷而後起：包世臣《藝舟雙楫》云「所謂筆必斷而後起者，
即無轉不折之說也。蓋行草之筆多環轉，若信筆為之，則轉
卸皆成偏鋒，故須暗中取勢、轉換筆心也」。所謂無轉不
折，表面意義說轉折時筆行已斷又以另筆接續再寫，深意卻
是不藉起倒暗換筆心，而是直接換。尤有進者，它還意味著
運筆時要行處皆留，要步步停頓，亦即用筆須澀進之意；斷
亦指筆的停留，不一定要真斷；筆行不但轉折處要停留，畫
的中截也要停留，甚至草、行之環轉處也要有斷勢。這種筆
法，唐人孫過庭《書譜》墨跡中隨處可見，惟大抵皆能儘量
避免凸顯接續或停留的痕跡。但是到了今天，這種行筆技巧

[65] 另有解為寫出的字要好像蓋出的印章般完全一個樣，即要仔細觀察
臨寫、攻習，使一絲也不走樣，此是依今日印印泥情況之強為解
說，並不可取；另有韓玉濤在其《中國書學》中指出，褚遂良此語
乃強調用筆當如篆印般地大書深刻，其中已寓整個唐代筆法大轉變
的先聲，再經陸彥遠由個中悟出欲深刻須用力藏鋒以傳張旭、再傳
的顏真卿又增益屋漏痕之象以授懷素，整個以中鋒用筆為特色的唐
代書法因而成形，看法頗具新意。

更常被誇大來應用，故意明目張膽地在轉折時表現於草、行的迅捷筆法中。他們活用古人轉折之撓、一波三折之訓，以變型拖曳之筆不拘筆勢地轉折救渴、補接點畫（類此之用的筆法若無筆心之實轉，輒近筆法 20 之裏筆矣）。古人謂轉折時須分一筆為數節，並講究筆畫以圓角或方角接合的瀟洒飄逸之美，如王羲之晉風法度筆法嚴整而蕭散，但其澀筆逆進卻仍強調撓折處應互相掩蓋，不可孤露節目或出牙鋒。可是後來部分書家為強調筆行之遒勁及揮洒之自由，不但不拘筆行方向與角度出鋒、還不忌孤節露牙，於筆行折轉、鉤趯或筆勢弩末處，雖已筆墨勢盡但因興意之起，仍以突生枝節或強拖衄揭之筆畫續拖。這種作法是基於欲使點線變化具有強烈節奏美感、結構章法布白只好不受任何界格約束的認知，而所作出的斷而後起之筆，正是「時實時虛，時斷時續，未斷竟斷，天外飛來，如有神助」筆勢之實踐。明代董其昌指出王羲之《蘭亭序》中法書所展現的似奇反正「欲斷還連」，是書道最高神理，後人於之則以橫加補筆、強突續筆為解，期冀營造迤邐遒勁的筆致效果，來達到劉熙載所謂的「草書尤重筋節，若筆無轉換一直溜下，筋節亡矣。必欲筆法氣脈雅尚綿亙，總須使前筆有節，後筆有起，明續暗斷，斯非浪作，故作草必先釋智遺形，乃至於超鴻濛、混希夷，然後下筆。忘我之境，不必作意」。如此作點畫，不但轉折處有停留，畫的中截也多停留甚至作紛節狀，凸顯筆力；清代帖衰碑盛，書家為求雄強筆力紛紛推出新筆法，其中即包括朱昂之（青立）「作書須筆筆斷而後起」之行筆秘訣；清道人也在這波努力中力倡筆力之說，並成為最能以實際行動體現這個道理的書家。惟其書雖佳，卻因未能（或故意不）泯沒其斷筆、頓留之跡，終貽人以「狗牙」之譏。其傳人胡

小石等，亦多方以此法標榜金石氣力，並示人以斷而後起之法，效習者不絕。＜附圖十＞

附圖十　胡小石示人斷而後起筆法

59. 銀鉤蠆尾：蠆音柴，義為毒蠍子，此語是用毒蠍尾鉤之形狀來比喻書道歷史中的一種特殊筆形，以銀鉤指丁、亭、寧等字的趯筆形，蠆尾則指乙、也等字另種不同形狀的趯筆。南朝梁庾肩吾《書品》云「或因挑而還置……是以鷹爪含利，出彼兔毫，龍管潤霜，遊茲蠆尾。」其蠆尾指的是用筆上的挑而還置，意為遇到此種趯筆時必先駐鋒蓄力而後趯出，始能筆短意長、趯力凝注而收毒蠍揚尾之特殊形狀效果也。惟此語並非專指趯筆，西晉索靖對自己的章草書甚為矜恃，常自名其筆勢為銀鉤蠆尾，即是此語出處。索靖是草聖張芝外甥，其書得張之潤澤與流美，人謂「靖得伯英之肉」。索靖傳伯英草法而變其形跡，骨勢峻邁，筆力驚絕，評者甚至師徒互比而以為「精熟至極，索不及張；妙有餘姿，張不及索」，可見其成。傳說歐陽詢出遊見索靖書碑，為宿其旁三日始去，更證其字之精彩迷人，其成就因而被清代提倡南北

101

書派論的阮元推許為北派書法之祖【註[66]】，影響後世書壇甚大。

60. 始艮終乾、始巽終坤：此語在書史上造成諸多誤解，究其源皆因沒弄清礎它指的是寫字的筆勢方向，而非筆鋒所指方向或字的點畫方向。依中國傳統文王後天八卦圖＜附圖十一＞，始艮終乾是

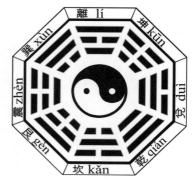

附圖 十一 文王後天八卦圖

[66] 書論有謂隸字變為正書及行、草書是在漢末魏晉之間，其後字分南北派，以東晉宋齊梁陳為南、趙燕魏齊周隋為北，代表人物則以三國時鍾繇、衛覬、張芝等共同領銜並兼南北，其後始分南派為王羲之父子、王僧虔、智永及虞世南，南不顯於隋，所謂江左風流須至貞觀始大顯，疏放妍妙，長于啟牘；北派為索靖、崔悅、高遵、鄭道昭、歐陽詢、褚遂良等，乃中原古法，拘謹拙陋，長于碑榜（有視魏之開國兩碑書風不同卻皆效習者眾，為書分南北派之濫觴，而主張南派應始於鍾繇《上尊號碑》、而北派始於衛覬《受禪碑》者，蓋兩人分別為兩碑之書碑者也；而覬子瓘與索靖同師於與鍾繇齊名之北派張芝，並分別得張書之筋與肉，故將覬父子與靖皆列名北派張芝之後）。張光賓則於《中華書法史》云：三國鍾繇楷法，西晉秘書監立書博，置弟子教習，永嘉亂後即分南北兩系遞相傳承。北方諸胡所據，漢人能書者隱跡不彰，至北魏承趙燕崔悅、盧諶之緒，表現在石刻碑志上楷書樸厚茂美；南方由衛夫人與王廙傳羲獻父子使楷法更為確立，二王楷法經由羊欣、王僧虔、蕭子雲、釋智永遞至唐楷，表現為南派之蘊藉流美。另有云南北派只以其重神韻、魄力之分而言，於初唐四家，師虞永興而參以鍾紹京，以此上窺二王為南派；師歐褚而參以李邕、顏真卿、徐浩，上窺魏北齊諸賢為北派。宋四家蔡黃近南派而蘇米近北派，自後楷法不振，直至元趙孟頫提倡復古，始再振魏晉遺風，但走的仍是唐楷路線。

從左斜下的艮（此處無涉羅盤上之真正方位，因中國古地圖之制南在上而東在左，與今通用之洋制差 180 度，實際方位應左右上下顛倒，坎應是北而震在東才對，惟始艮終乾說只依卦圖談彼此走向關係，故不必涉及真正方位）經最下方的坎而上至右斜下之乾，講的是筆勢旋轉方向的由左向下再上趨向右的旋轉（即是反時鐘方向之旋轉）。清代鑽研筆勢的黃小仲（乙生）曾說：「唐以前書皆始艮終乾，宋以後書則始巽終坤」，指的是唐以前作書筆勢大抵類鍾繇承隸法而來的方折勢，在這種方勢的筆意基礎上，筆畫是依反時鐘方向旋轉的，因而作橫畫若依橫鱗之規，筆意應如不斷畫重疊魚鱗般（如草寫英文 w）向右連畫反時鐘之圓而行，則其所造成的向右上方揚起的筆勢，依人體生理構造，筆行當較無法照顧到橫畫下緣的右下方，故真正寫字時，在筆勢上橫畫要特別注意到由左向其右下角下緣的擴張（豎畫則是注意左緣由上向下的左下方），整個筆畫才能真正周全圓滿。但自顏真卿開始取圓勢作橫畫、折角摒棄鍾法而採轉而不折之勢，舉世風行，到了宋代幾已普及到完全取代鍾法的地步。其圓筆勢之法，筆旋是由左斜上之巽向最上之離再向下至右斜上之坤的順時鐘方向旋轉（如草寫英文 m），橫畫上較照顧不到的地方是整個筆畫的右上方，故實際行筆時，筆勢上要注意到橫畫由左向其右上角上緣的擴張（豎畫在右緣由上向下的右下方），筆畫操作才能圓滿。始艮終乾指筆鋒換向時要依逆時鐘方向作此起彼倒的旋轉以換正筆鋒，筆法上屬外拓型，唐代以前書碑如筆筆橫平豎直的《泰山金剛經》、大部分漢代碑碣等，乃此種筆法之典型；始巽終坤則反是，乃是依順時針方向旋轉換正筆鋒，是筆法上的內擫法，王羲之、顏真卿、柳公權、黃庭堅一路的字屬是。若以運筆的方向言，則艮乾筆勢外弧（反時鐘）而相背，是唐以前宗鍾的楷法；巽坤筆勢內弧（順時鐘）而相向，是宋以後宗顏的楷

法。當代書法家沙孟海稱前者的寫法叫寬畫平結、後者的寫
法叫斜畫緊結，用意與之相似。

　　除了上述這些較常用之筆法與專有名詞，書道自古以來浩
瀚之典籍記載中，還有更多其他較冷僻不常見之筆法，例如疊
筆、打筆、厥筆、蹙筆、押筆、結筆、憩筆、帶筆、翻筆、息
筆【註67】等，更有書道傳習中不同流派對於同一筆法因用法側
重上的差異、或教授者欲出新意另標新名等而來之筆法名稱，
如抖筆、切筆、削筆、點筆、拖筆、掃筆等，可謂不一而足。
這些筆法大抵不是舊酒新瓶，即是古已少見近人更罕有述及
者，初習者遇之，或釐而清之或但存其名而置之皆可，習書過
程大可不必多花力氣於其上。

第二節　永字八法

　　瞭解了古人論書所使用的基本筆法名詞後，我們已有能力
依古人之理解來認識向被尊為筆法典範的永字八法，並期望透
過對楷書這八種基本點畫書寫方法的掌握，進一步依其原則來

67 疊筆：疊筆者時劣，緩不宜長；打筆：打筆者廣度，打廣而就狹，
　廣謂快健，又不宜遲及修補也，《玉堂禁經》右軍云「作點之法，
　皆須落落如大石當衢。又有打點，單以指送筆，似打物之勢，甚難
　用也」；厥筆：厥筆者成機，促抽上勿使傷長。厥謂其美也，視形
　勢成機，是臨事而成最妙處；蹙筆：蹙筆者將，蹙，即捺腳也，
　將，謂劣盡也。緩下筆，要得所，不宜長宜短也；押筆：王羲之云
　「押筆者入，從腹起而押之。又云，利道而牽，押即合也」；結
　筆：結筆者撮，漸次相就，必始然矣。參乎妙理，察其徑趣；憩
　筆：憩筆者俟失，憩之勢，視其長短，俟失，右腳須欠也；帶
　筆：帶筆乃帶起下筆之筆，所謂「帶筆者盡，細抽勿賒也。帶是迴
　轉走入之類，裝束身體，字含鮮潔，起下筆之勢，法有輕重也。盡
　為其著而後反筆抽之」；翻筆：翻筆者先然，翻轉筆勢，急而疾
　也，亦不宜長腰短項；息筆：息筆者逼逐，息止之勢向上，久久而
　緊抽也。

進行點畫作字上的實踐。惟依古人講論的八法內容，它似乎並不僅止於楷書點畫的基本操作方法【註[68]】，還已涉及筆勢。而事實也顯示，不只楷書有八法，每種書體也應有其各自的八法，甚至同一書體中書史上每位可為楷模的大書家的字體，還都各有其自己的八法。因此，我們應以較更原則性的心態來理解永字八法，不必將之完全局限於楷書上。

　　永字八法歷來被推定早在兩漢、六朝時代，就已在大書家間秘密流傳著了，而這個時代固然也是各種書體蘊釀成形的時代，但其時主宰整個書壇的其實是隸書。針對這種秘密流傳的筆法，有記載說曹操的重臣鍾繇，為求一見同代書家韋誕所秘藏的這個筆法而不可得後氣得吐血，其念念不忘甚至於韋誕死後還遣人發其墳墓以求之【註[69]】。而這個不傳之秘的筆法，依書史記載，最後是傳到了唐代書法家張旭的手上後，才被這位楷書兼草書大家公開出來的【註[70]】。更有說法強調永字八法得名是因王羲之習書十五年中偏攻永字、或智永弘演八法而來，是否可信不得而知，但至少我們知道，今天我們習知的永字八法，與漢魏起於隸字的永字八法已有區別，因為隸字之永，其勒筆確實是獨立的一橫畫，而且也唯有這樣才符合規範筆法

[68] 沈尹默認為永字八法全涉筆勢，而前人講論八法卻誤把勢當法看，後人在理論學習上所以常無所適從，這應是主要的原因，這種看法值得參酌。

[69] 此故事載於宋陳思《秦漢魏四朝筆法》中，因書史上廣為流傳，應是確有其事，惟人物可能有誤，蓋依正史《三國志》之記載，鍾繇生卒紀年為西元 151 年至 230 年，享年八十；韋誕為 178 年至 252 年，享年七十五。

[70] 唐人韓方明曾說：「八法起於隸字之始，後漢崔子玉（瑗）歷鍾、王以下，傳授至於永禪師，再至張旭，始弘八法」，認為過程中主要是陳僧智永發其旨趣，弘演八法並授於虞世南等，最後傳到了張旭手上將之公開，自茲廣傳普授，影響遂迄於今。

時，應擇獨立筆畫作為示範之原則。雖說包世臣在其書論中介紹永字八法的點時指出「點在篆皆圓筆，在分皆平筆，既變為隸（指今天的楷書），圓平之筆體勢不相入，故示其法曰側」，指的已是楷書的點法，但綜上可見，我們今天看到的永字八法其實是經歷了篆隸及其他書體後被綜合出來的代表性筆法；今天我們習見的勒和努，在楷書已是以方折肩連起來了的結合筆畫，和努下加鉤一樣，已完全是楷書筆法，但名稱上勒與努卻仍沿分開的舊稱不變，留下了書體上清楚的演化痕跡。

　　八法內容依永字點、短橫、豎、鉤、仰橫、長撇、短撇、捺之筆順，分別稱為側、勒、努、趯、策、掠、啄、磔＜附圖三＞。八法口訣自古以來則以顏真卿八法頌的「側蹲鴟而墜石、勒緩縱以藏機、努彎環而勢曲、趯峻快以如錐、策依稀而似勒、掠髣髴以宜肥、啄騰凌而速進、磔抑趯以遲移」之說，被公認為最能狀其特點。其與歐陽詢「點如高峰墜石、橫如千里陣雲、直如萬歲枯藤、撇如㲉（陸）斷犀象、一波常三過折、撝如萬鈞弩發、戈似長空初月、乙（又稱乙法、腕腳、背拋或虿法）如勁松倒折掛石崖」之八法說雖云各具特點，但其法要仍頗相類似。【註[71]】

[71] 衛夫人《筆陣圖》被認為是中國最早的筆法理論，內及七法，即點如高峰墜石磕磕然如崩也、橫如千里陣雲隱隱然其實有形、豎如萬歲枯藤、戈如百鈞弩發、撇如陸斷犀象、捺如崩浪雷奔、勒連努（即王羲之所說的撝筆，亦即方折肩，講的是兩筆畫之銜接）如勁弩筋節（惟一般認為這七法是唐人偽作，假衛夫人之名只是以利流傳而已）；而依王羲之《筆勢論》則謂點如危峰之墜石、劃如列陣排雲、直如萬歲枯藤、撇如足行之趨驟、捺如崩浪雷奔、側鉤如百鈞弩發、撝（轉折，即方角折與圓角轉）如勁弩折節；師徒二人各有八法之七，須綜之方可得智永所倡之永字八法（李陽冰曾謂王羲之偏攻永字十五年以儲八法之勢，如此則可推知智永八法自其七世祖王羲之來，但王攻永字卻不提倡八法而另創筆勢論，可知永字八

　　永字八法之法要，依《禁經》則詳為：「側不得平其筆，當側筆就右為之；勒不得臥其筆，當中高兩頭下，以筆心壓之；努不得直其筆，當立筆左偃而下，且最須有力；趯須蹲鋒得勢而出，出則暗收；策須斫筆（脆力頓煞之下筆為斫筆，其筆形類如挑筆的始點之築）背發而仰收，兩頭高，中以筆心舉之；掠者拂掠須迅，微曲而下，筆心須至卷處；啄如禽啄物，立筆下罨（音掩，義即網從上迅疾掩覆而下也），須疾為勝；磔則不疾不徐，戰行，欲卷，復駐而去之」，對筆法重點描述更見具體。

　　包世臣所介紹的永字八法，接著上述解釋點之所以謂側後，繼續指出：「平橫為勒者，言作平橫，必勒其筆，逆鋒落字，舖毫（圓書則卷毫）右行，緩去急迴，蓋勒字之義，強抑力制，愈收愈緊；八分書橫畫多不收鋒，云勒者，示畫之必收鋒也，後人為橫畫，順筆平過，失其法矣。直為努者，謂作直畫，必筆管逆向上，筆尖亦逆向上，平鋒著紙，盡力下行，有引領兩端皆逆之勢，故名努也。鉤為趯者，如人之趯腳，其力初不在腳，猝然引起，而全力遂在腳尖，故鉤末斷不可作飄勢挫鋒，有失趯之義也。仰畫為策者，如以策鞭馬，用力在策本，得力在策末，著馬即起也，後人作仰橫，多尖鋒上拂，是策末未著馬也；又有順壓不復仰趯者，是策既著馬而末不起，其策不警也。長撇為掠者，謂用努法，下引左行，而展筆如掠，後人撇端多尖穎斜拂，是當展而反斂，非掠之義，故其字

法只及用筆或運筆之說明，非範示吾國古來傳統講的筆法之最佳選擇，惟因八法被後人廣為流傳遂成濫觴），而依蔡邕《九勢》，則字須上覆下承、轉筆、藏鋒、藏頭、護尾、疾勢出於啄磔之中又在豎筆緊趯之內、掠筆於趲鋒峻趯時用之、澀勢乃緊駃戰行之法、橫鱗豎勒之規；又有謂：側如鳥翻然側下、勒如勒馬用韁、努即用力、趯即跳躍、策如策馬之鞭、掠如篦之掠髮、啄如鳥之啄物、磔如裂牲之筆鋒開張。

飄浮無力也。短撇為啄者，如鳥之啄物，銳而且速，亦言其畫行以漸，而削如鳥啄也。捺為磔者，勒筆右行，鋪平筆鋒，盡力開散而急發也；後人或尚蘭葉之勢，波盡處猶嫋娜再三，斯可笑也。」立論言而有物，可謂精闢。

識者咸認為，古人之所以選擇永字演示筆法，只是因為這個簡單的字包含之筆法較全，比較適合範示運筆而已，但它其實仍未能概括楷書所有的筆法，例如散水法（即三點水也）中末點之挑法、戈字之斜鈎（即所謂戈法）、 乙字之彎鈎 （即乙法，亦稱虬法）等都仍欠缺。書中所載與永字八法有關的筆法之談，王羲之的老師衛夫人可算最早，而她在其論筆七法中有戈法而無趯法，證之永字之豎畫在隸僅在末端斜引成挑而無鈎，可見其所談筆法全源自隸，亦可見晉時已有楷字之戈，當時的人談筆法所以不將戈列入八法只是因永字無戈，而書壇人士為示人筆法傳承淵源久遠歷來皆沿古人以永為訓，永字沒有的筆法因而不去涉及，而永字豎畫帶鈎在楷法中已成定局故不得不予增列遂成今日我們看到的八法，而既然其他永字所無楷法都未考慮予以概入，當然更不會想去概入已是歷史陳跡的甲骨文＜附圖十二＞及其他商周古鐘鼎文字中的肥點胖畫＜附圖十三＞及其他筆形筆法了。

附圖 十二 甲骨文

附圖 十三 鐘鼎文肥點胖畫

　　吾人既然知道永字八法未能全然概括所有筆法，講論筆法卻一開始即提永字八法，原因純然是鑑於書壇習用永字八法來例舉筆法的傳統，且古人針對永字八法的相關書論也已相當周全，是解釋用筆方法之傳統利器，因此才會到今天仍被拿來藉之以利傳習。其實仔細分析永字八法，依其筆行方向當能歸納出更基本筆法的三種類型，就是包括側、勒、策、磔等的右行筆法，包括側、掠、啄、磔等的下行筆法與包括掠、啄等的左行筆法三種，（左行筆法在中國文字中其實只有長、短撇法等左下行方向之畫，可勉強歸類為左行）。歸納結果所以會獨缺上行筆法，反映的即是吾人以右手執筆寫字的必然限制，因此筆者認為為讓初學者更有系統地理解，分析筆法時其實可以這種較科學的自然書寫形態來分類說明，並設法概入戈、乙諸法使更涵蓋周全，不必完全遷就永字八法之成說。

第三節　筆畫分類

　　以字的點畫寫法之形態與特徵，再參酌其使用頻度來分類，中國書法的筆法依序大抵可得橫、豎、點、撇、捺、挑、鈎、弧八種，而其中鈎只附屬在點畫上並不獨立存在，弧法【註[72]】更只是筆行角度異於常態而已，若去此二者，則真正能單獨使用以組成字的就是剩六種點畫。這六種點畫書寫時的運行方向大抵只成兩大群組，一個是包括橫筆向右、挑筆向右上、捺筆往右下的「橫畫右行系統」，這三種筆畫除捺之起筆略輕外，其餘技法要領大抵略似；另一個是包括豎筆往下、撇筆

[72] 弧須順勢而行，保持中鋒行筆，取外柔內剛之勢，寫豎弧鈎時更要明顯不同於折法，弧的地方要略細一些；寫豎畫部份時須漸漸提筆左行，然後順鋒趁勢暗（右）轉，以別於如七字末畫之豎折；豎弧鈎之鈎末形態，歐、顏法與魏碑各不相同，顏有雁尾缺角、魏碑呈滿鈎，惟歐法仍遺八分波磔意，悠雅出鋒斜上飄（參下述四之鈎法分析）。

往下左、點往下右的「豎畫下行系統」，這個系統除點起筆略尖略輕外，技法上也大抵相似。這兩個可以安在數學座標圖上來說明的系統，可說已完全統制了書法結字的體勢，吾人由此亦可明瞭漢字書寫方向是循著向右與向下兩大方向進行的。其中因挑法【註[73]】單純可視如作鉤之法，乃將之與其他如橫與豎連筆之撓筆【註[74]】及方向、形狀與數目各不相同的各種群組之點等，一起打散概入橫、豎、點、鉤、撇、捺六個條目中綜合說明；至於說明中所附的行筆路線圖，鑑於書寫點畫的運筆是一種不可中斷的過程、收筆回鋒基本上也是直線進行或呈折返重疊的射線，其實行進路線本不該有繞圈圓弧之形狀出現，所以用圓圈形狀表現，僅是用以強調筆畫書寫之如鱗圈漸進，或使用挫法、轉法提筆換向時，筆行空中的那些不在紙上出現之筆意而已。這類依點畫屬性區分之筆法，其各種筆形用筆時之特徵，清代笪重光之綜論可謂最能曲盡其妙。他針對這類點畫筆鋒之發指出其必須強調的動作特性指出：「橫畫之發筆仰，豎畫

[73] 挑法有左上挑（不獨立出現）、左下挑（近於撇法）、右上挑（三點水之下點）等，挑畫下筆一般採露鋒法，築好基點、看好方向即迅速短筆挑出，其狀大抵楔形而不軟曲，與撇畫相比則更簡潔明快。

[74] 古之撓即今之轉折，不屬基本點畫，但與大部分基本點畫均有關聯，在王羲之《筆勢論》中排序僅次於橫，可見其重要；王並於啟悟章中詮釋撓法「當須遞相掩蓋，不可孤露形影及出其牙鋒，展轉翻筆之處，即宜察而用之」，可知王撓採用二筆轉之折轉，筆未勾且仍有八面出鋒意，惟接合處相契無痕耳。撓筆即轉彎筆法中使用之挫筆、轉筆、折筆（參見筆法 22、23、24）作彎、鉤之法；彎與鉤都是兩個筆畫的有機組合，其轉折分兩筆之方折法與一筆之圓折法，以橫折時之方折肩為例，其方折法是橫畫盡時不回鋒收筆，而是先提筆轉鋒折後向下行筆；橫折欲內擫時其圓折法則是作橫畫不盡是作橫，而是採近於右平挑之筆法使橫畫左粗而右細似提，至彎處直接轉鋒（稍作挫鋒勢）向下作豎，使轉折處外邊緣無棱角，而內有一角。有關方折肩寫法，詳可參照筆法 26。

之發筆俯，撇之發筆重，捺之發筆輕，點之發筆挫，鉤之發筆利，折之發筆頓、裹之發筆圓，分佈之發筆寬，結構之發筆緊，一呼之發筆露，一應之發筆藏。」而所謂呼應分佈，乃「起筆為呼，承筆為應，有呼急而應遲，或呼緩而應速；使轉須圓，勁而秀折，分佈欲勻，豁而工巧。」笪重光認為一定要有如此認知並以此心態使筆，方許入書家之門。

茲依形狀分類，將六種點畫類型之筆法綜論【註[75]】，如下：

一、橫（包括勒與策，分書橫畫多不收鋒，云勒者示人楷書橫畫必須收鋒）

種類與例字（例字置於括弧內）：長橫（上下母）、短橫（司九也）、趯橫（打孫須）三種。<附圖十四>

筆法要點：作橫畫時筆鋒先起於空中，亦即筆鋒由右下方向左上方空搶作逆勢，筆尖順此逆勢（約 45 度角）著紙後繼續再略向左搶擠實畫端上下肩，此時筆鋒尖端已一部份彎曲，乃折疊其鋒，將筆毫略為用力下按，略頓即挫調整筆鋒方向（使成 0 度或 180 度，即橫畫要進行之向）；亦可出以折筆（即著紙後須再向左輕擠以坐實逆鋒），再勒筆卷毫右行，如疊畫魚鱗，一鱗成後再一鱗地向右慢行。橫畫行筆貴澀而遲，但要勻，過三分之一處開始略往上提（為使中截自然稍細），過大半之後再略向平直回按，到最後蹲挫回折確實完成收筆。作橫時若能腦中聚足長空千里陣雲意象並透過筆意全力趨近之，將更符古人書道意趣上的橫畫之道。實際的橫畫之作，起筆有藏鋒有露鋒，藏時逆鋒要輕，隨即豎筆下挫，做到橫畫豎入筆（其實僅 45 度左

[75] 此處綜論部分參考趙英山分類之法，不再全依永字八法。其實永字有認為只五法者，其說強調趯為筆畫連續之產物，策為勒之半，啄為掠之半；更有認為永字其實只二法者，因分析到底只剩點與勒，其餘皆為勒之不同方向變形而已。

111

右），筆鋒右行過程中則須隨時注意適度提按（這裡講的提按，與前述為使中截稍細的過三分之一後筆略提、過半後略回按之兩字全然無涉，是純為使筆畫本身呈具所謂戰行、或鱗勒筆力之考量者）、且依弧線筆意及約 5 至 10 度間的仰角慢進（因楷橫不是絕對的橫平，且應具弧意）。作橫的整個過程中應將注意力放在畫之上緣，注意其斬決整齊，下緣則會因漸提漸回按而自然形成弧線，最後再用力收筆（惟隸書橫畫、豎畫則要注意真正的橫平豎直，其橫畫平且不收鋒，八分字更要強調主橫畫，這橫不但不收鋒，字勢上還要出波，其波形同於捺畫條目中所講的平捺之波），其結果對初學者看來是一條稍向上斜（楷橫上斜角度約在 5 至 10 度左右）之上平下弧、藏頭護尾之橫畫。惟要注意作漢隸與八分書之橫畫時，筆鋒直接向左逆按即可（即可直接向左做該橫畫的逆入出方動作再向右之本畫戰行，不必如楷之橫畫還要逆筆鋒先向下作豎入筆，行筆之筆形亦以鋪毫代卷毫，此乃隸、楷筆畫起筆之不同，隸楷之直畫是否皆須先橫入筆上的區分亦然），此亦可見隸分確已一變篆法而改用方筆鋪鋒，其實也就是開始運用偏鋒了。

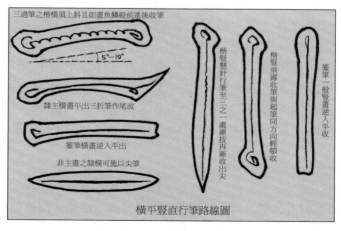

橫平豎直行筆路線圖

附圖 十四 橫畫與豎畫行筆圖

二、豎（即努也，筆管逆向上，筆尖則逆向右下，著紙後勒筆
　　盡力下行，有引弩兩端皆逆之勢）

種類與例字：　垂露長豎（引外國）、懸針長豎（年章
鄧）、上頓短豎（當表山）、下蹲短豎（信從碑）、無頓
蹲短豎（臣住王）、銳豎（即懸針短豎，如南章沖）等六
種。＜附圖十四＞

筆法要點：作豎畫時要立筆空搶，筆鋒由右下方空搶向左
上方，筆鋒著紙後折疊鋒芒略頓（稍向左上輕擠並注意使
筆肚充分照顧到右上肩），然後轉正中鋒直立無曲地緩筆
下行，用盡全力以求能有枯藤老松之蒼老遒勁筆意，最後
左蹲收筆，再將筆循原路向上提回，衄筆完工。作直畫須
注意筆管逆向上，筆尖意向下但整個筆鋒亦逆向上貼，平
鋒著紙後挫筆調定筆鋒進行方向再努力下行，因其有引弩
的兩端皆逆之勢，故名努。直畫之作依《九勢》豎勒之
規，則必須如勒馬般慢放韁繩，古人所以說豎畫要勒，為
的是要書者體會澀寫豎畫時，必須注意要有如騎馬控制馬
絡般全神貫注的筆意，不能一出筆就畫，因為唯有如騎馬
下山路小徑般的緊勒慎放韁絡（今日可意會為駕車下急陡
山路時之緊踏慎放煞車板意味），豎筆慢行，取其勁澀才
能作好此畫。但《述張長史筆法十二意》亦云直如縱，可
見收放之間固然要小心，放時仍要縱力為之，不可只一味
過分小心翼翼，才能筆力入紙，此理有如「不平之平」之
意涵，從不直中求直、仍要全面照顧後全力直縱才能寫出
有力且可觀的直。須特別注意的是：橫豎筆法上勒要立下
筆、努要橫入筆，即作豎畫時一開始筆鋒先要由右下朝左
上進行作逆（即橫下筆前在空中先做橫之逆，要注意凡筆
動皆須先逆，欲筆道輕亦可空搶，但那怕急迫時只能在空
中搖鋒作出逆意，都不可省）、再筆鋒轉右入紙輕頓，再

挫筆調定筆鋒要進行的方向，平筆向下一節一節地奮力下行，但過三分之一處筆鋒漸提，過大半後又漸按（使整個筆畫中部稍細），直到豎末蹲收全畫完成，並於行筆間注意到筆管之反向前逆。楷書一個字最明顯之豎畫常被強調，強調時依收筆方式分為垂露或懸針，垂露為楷書長豎筆型之常態，收筆時藏鋒左蹲再向下輕頓再折筆向上提收；懸針則漸提而收筆出鋒，通常只一字正中之最長主豎畫才化作懸針，惟耳朵旁置右之邑部長豎如鄧鄭等字，雖非正中亦可以懸針強調其出鋒。

三、點 (點勢在篆皆圓筆，在分皆平筆，至魏碑始有三角點，楷書點則採其一般點畫原則之一筆三折，因偏側有勢，其法稱側)

種類與例字：中直點（部分為上頓短豎之變形，如當定庚）、右向點（只流下）、左向點（小豕給）及其他側勢之點組合。<附圖十五>

筆法要點：作左向、右向點先分別由右左反方向空筆上搶，筆鋒在預定作點的地方著紙後再向同方向略擠，調整筆尖使指向其點尖之方向，然後折疊筆尖用力下按作頓筆，復將筆毫向各該方向略行，並以筆腹數次蹲之築成點體，再取側式，轉其毫，最後將筆向原所側之方向提起收筆。其他點法大抵是筆勢、方向上之不同，除魏碑方點可露鋒並作三角形外，其筆過程與外表形狀大抵相類，惟要注意不得平其筆，當側筆就右或就左為之。點勢在篆皆圓筆、在分皆平筆（分隸多點叢聚時可以中宮為中心使成向外輻射之勢），變為楷後因體勢完全不同，不是側向左就是側向右，即便直點筆勢亦然，使筆之法也須一筆三折，所以才另取名為側。除上述依側勢方向大略概括所分之三

種方向之點外，點若依其不同組合與形狀，再依其起筆藏鋒或露鋒、收筆藏鋒或露鋒之不同，可分圓點（完河原）、方點（之下神）、橫點（上貞比）、豎點（字欣懷）、啄點（永之啄如運筆大稱啄畫，運筆小稱啄點）、趯點（即挑法之右上挑，打次流等之左下點即是）等不同形態與方向之點，惟萬變不離其宗，所有點勢之作都要求要顧盼有變化、生氣有險勢才行（如唐楷四大家散水法各有形態特徵，詳為區辨於習字最為有益）。字之安點全依筆順行之，惟草法可注意王羲之「每作一字須有點處，且待全字筆畫總竟，然後安點，其點亦須空中遙擲筆為之」的原則；隸法則有一字眾多之點皆須以中宮為輻輳中心之說，認為所有點皆須向著這個中心，不管它是三點的散水勢、四點同列的烈火勢、或米雨兌爪的兩對三群之點，其安點之方向都須指向字的中心點，亦可備為構字參考（非隸法時，則聚散開合、背向顧盼，或各自獨立皆可各適其宜，惟須使其各具形態）。

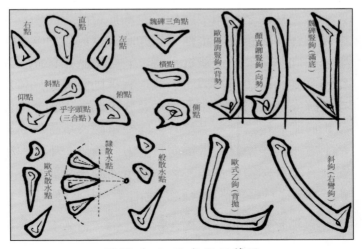

附圖 十五　點與鉤行筆圖

四、鈎（包括趯與所有側鈎）

種類與例字：豎鈎（小味列）、搭鈎（長衣辰）、橫鈎
（又稱挑法，如心必志）、彎鈎（了獨逐）、平鈎（安愛
賞）、外鈎（已見亂）、裏鈎（司門月）、懸鈎（力物
初）、斜鈎（又稱戈法，如戈民戮）、背拋（又稱腕腳、
蠆尾或乙法，如乙風氣飛）十種。<附圖十五>

筆法要點：作豎鈎在豎畫末端聚正鋒毫重蹲後，筆毫順勢
向左上方取澀勢緩緩送出，並漸送漸提，至適當長度收
筆，完成趯尖後將筆尖循原路收回，若緩提可不收鋒，亦
可暗收鋒。作斜鈎要注意起筆時須要再將筆鋒折疊並取藏
鋒使筆鋒全部潛藏，蹲筆趯時筆毫要徐徐向左上方逆行，
斜鈎之作須取正鋒，切不可側鋒或用指，趯意盡，乃潛
收。因鈎勢如人趯腳，其力初不在腳，猝然而起，而全力
遂注腳尖，故鈎之末切不可挫鋒後作飄勢，否則不但有失
趯義，反而類似八分挑法之左上挑矣。豎鈎之作要領雖大
抵如上，但鈎之形態卻是字體上的大學問，最具特色的主
要字體包括歐字、顏字與魏碑之鈎形可謂大有區別：歐鈎
與魏碑在豎身正直之垂露下安鈎時，歐鈎短而含蓄，只在
豎末斜向左輕頓後提筆折正時，於挫筆調正鋒向後左斜趯
輕出，其鈎形清瘦婉轉而潛健；魏碑則豎鋒到底後折筆上
挫換鋒向後用力斜向左上趯，豎底尖滿、出鈎長而勁利。
顏鈎於肥碩豎畫側內弓彎時，向左重頓後折提筆鋒至豎底
稍上處，再挫換鋒向微幅向左上方向趯出，不但左下留有
弧缺且鈎身亦稍帶弧角，鈎勢穩重而圓滿。此外部分人作
鈎時亦有僅於豎畫後頓挫隨即挑出者，亦不可謂錯。

五、撇（包括啄與掠，即掠揭一詞中之揭，古人有短為揭、長
為撇之說）

種類與例字：長撇（今老必尉）、短撇（又稱平撇，如禾曾生水）、豎撇（周月斤盛）、背撇（又稱鐮鉤撇，如大天夫父史）四種。＜附圖十六＞

筆法要點：作撇即掠筆，掠時筆鋒由右下方向左上方空搶，著紙後再略向左上方逆搶，隨即將筆毫按下重頓，作好基礎之逆並集中氣力與墨水後，再取掠奪之急意將筆再向左下方緩筆撇去，至全四分之三時漸提筆毫開始收筆，至適當長度時筆毫完全提起，只剩筆鋒尚在撇畫中，乃將之依原撇畫路徑折回，折鋒提起完成收筆。長撇之筆畫須先用豎法下引左行，而後展筆如掠，略帶左上飄意味，惟不可只向左下方輕易掃去。撇法雖不必太快但絕對不能滯鈍，最須注意筆法十二意中的「決」字訣，但決也不能誤會為快到可用虛尖，總是要筆力完足地送到底再回鋒。啄之短撇只是因長度較短一旦行筆即須開始提而已，其餘仍

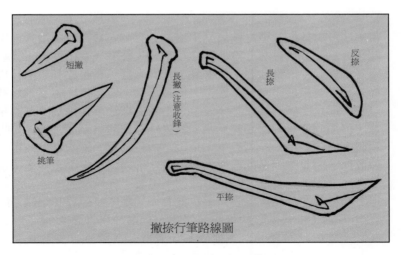

附圖 十六 撇與捺行筆圖

同，惟短撇正因其短小，氣力反而需更集中透出，且筆毫放出後要同力收回，做到所謂欲放而更留，以凝力顯示精神，以符禽鳥啄物銳速之義。撇畫若行速快而露鋒（似短撇者），則反成挑法左下之挑矣（其實挑法筆法全與撇同，惟行筆不收鋒且呈楔形，沒有彎弧之狀而已）。

六、捺（即磔，古人謂此種筆畫斜下者曰磔、橫過為波，亦習稱平捺為波）

種類與例字：長捺（人冬容殊）、平捺（之走通）、短捺（公食長癸欣，其字之短捺畫古書家常作成外形像斜長形水滴狀的長點，即自古被稱為激石波或擊石波之反捺，因其長點之形狀有人將之歸類為點，其實不妥，它其實是短捺之變形寫法，古云：「擊石，缺波也，八分另有隼尾波【註76】」即其分別）三種。＜附圖十六＞

[76] 書史中針對隸楷捺橫之波最早出現之形容，王羲之《題衛夫人筆陣圖後》云「八分更有一波，謂之隼尾波，鍾繇《泰山銘》、《魏文帝受禪碑》中已具此體」。書載：鍾書尚翻，真書亦具分勢，用筆尚外拓，其捺橫之諸種形態中，仍多具隸之波勢者，還呈飛鳥騫騰之勢，即是所謂「鍾家隼尾波」；王羲之楷法慕效鍾繇，雖心摹手追，但部分捺筆則已易翻為曲，減去分勢，其用筆尚內擫，不折而用轉，所謂右軍「一搨直下」是也。換句話說，講的就是捺可有兩種形態，而其筆因乃外拓與內擫筆法之不同：楷中字之非主捺畫最早在鍾書中仍具波勢，乃所謂鍾家隼尾波；其後被寫成激石波之反捺，乃王羲之改易鍾繇之隸形波勢而來。隼尾波形容其如鷹隼尾羽之自然翻飛翹勢，形狀流線而暢達，仍具分勢（參見鍾書三表中《宣示表》款護求、《賀捷表》任表欣、《薦季直表》荒深必諸字），王書重內擫，遂改這類字樣之翻勢揚筆為一按而下之轉筆反捺，即長點狀之激石波也。

筆法要點：筆法是筆鋒由左下方向左上方空搶，著紙後再略向左上方逆搶稍擠實畫端使頭部緊束（此即李陽冰所謂向左掩掠之意），折疊筆鋒使不外露，即取頓勢以正鋒向右下方緩緩運行（注意稍提以作出細頸），進行之際筆管逐漸下按使筆毫漸行漸展，至適當長度後筆毫略一駐筆使成舖鋒，並在做出一方形之捺角後續展筆右行，但已須漸行漸提，至全捺作成時筆毫只留少部份筆鋒在畫中備做結筆收束之用，筆鋒全提起後回折，向左上方提起收筆；捺法一定要按筆舖毫，收處即便是隸用出鋒揭筆（平出法），或另外變法用含鋒的衄筆使之稍細立即收束（羲之法），其舖的意味仍不能少。另特須注意的是楷法與行書捺畫的區別，唐碑楷法捺畫須於舖鋒轉向前停頓做出捺角，行書則無之。古人習將捺筆稱波（分隸則一字之主橫畫或主捺畫須擇一作波，此波講的是勢，但主橫畫波勢之作法上除方向取絕對的平外，全與平捺無異），發波之畫須注意歐陽詢所云「一波常三過筆」，即俗所謂一波三折也；而將短捺寫成像長點一樣的激石波，是北魏許多書家寫作之變體。鑑於楷書的捺畫是由隸書的波畫深化而來（捺是楷書唯一保留八分發波之筆畫，別的楷筆已完全脫去波磔意，唯作捺之法尚用八分波法），楷書結體也因此要遵守隸書雁不雙飛的規則，一個字中不能出現兩個捺，若碰上兩個或兩個以上捺畫時，就要將一個主捺之外的所有捺畫化成長點狀之反捺（即激石波，如容之第五筆、食之最後一筆），這種寫法習慣上起筆可採露鋒，因大部份反捺是接續上方或左方筆畫而來，且筆畫幾乎是起筆後一榻而下力頓即成。作捺時所有的勒筆右行都要注意舖平筆鋒（所謂舖平乃意而已，不能死臥筆鋒於紙），行筆要盡

力開散而急發，尤不可波盡處猶嫋娜再三如蘭葉。【註[77]】

第四節 書作要素

　　書道學習的內容豐富，理論上其學習應是任何角度切入皆屬可行，但實際操作卻須以先具必要相關知識為前提，預知點畫、單字等書作構成要素之梗概，以利掌握。書道實踐的第一步，上列筆法之述只能幫助理解各種筆法本身講的是什麼、知道每種筆法如何造形及如何運用而已；真正筆法研習之要義，還在究明整個連點畫以成字、集字以成行、聚行與段以成篇的執行過程中，行筆如何一氣呵成地以有效提、按、起、倒之作

[77] 波為八分隸最主要的筆畫特徵，採用到後來的楷書中後，亦稱捺為波，然間亦有稱撇（掠）為波者，乃其當年隸形時合體字之左撇亦作波勢留下來之混淆。蓋分書宜左右發波，指的是一字是由兩部份形成合體時，右邊右行的主橫畫或主捺畫要擇一發波，左邊左行的撇畫亦可作一波挑之勢；而八分隸書之所謂「發波」，乃同於講字之「作飛勢」，強調的是字要作出波勢、挑勢或飛勢，這裡的波、挑與飛，講的都只是勢，不是形，這個波與八分主橫畫又叫做波畫全指形狀上的波稍有意義上之不同；之所以會混淆，應是因作波要三折筆，與楷書保留的分書上亦稱磔之捺畫，其行筆也同樣要三過筆發生的。今代書家張隆延指出：「波磔乃聯緜詞，兩字合用時不區分其個別意義而只共指其不平不直之特性；惟若不用於聯綿詞之場合時，兩字在解釋上仍有區別，其分別在於波無尖角、磔有尖角。單稱波時指磔（捺）畫，則波又叫一筆三過（或一波三折），亦如顛掣之金文筆法；若用於稱分字左右發波時，波指的是分字的主橫畫、撇畫、捺畫須作出波勢，這時這波字即有類飛字；云作飛，指的也只是它的勢，不是指形；分字具飛勢，指的是它藉波挑之作所產生的翻飛動勢，而非要求字畫外表形狀柔軟飛飄，故嫋娜作態者全失其義。」

去導正筆鋒，作出意欲點畫，達到合格的書道實踐。蓋書道的筆行之運，有如人之行路，不能也不可脫出自然；人在行動中腳步是自然地一起一落，寫字亦然：筆鋒一用力，下按之瞬間即須寓彈起之意，使筆鋒在著紙之同時，即生提起之力與之抗衡，方不致死泥其上；正中行使之筆鋒，方一倒下便須扶起，不能一面倒，扶起勢盡，輒須側倒以救。學書者行筆中若能隨時有這種一起即倒、一倒即起、才按便提、才提便按的切實體悟，且特別注意到這些動作是在三度空間進行的立體性，將更能接近真正運筆法的實質；熟習並養成這些習慣後，才能真正做到隨時以保持中鋒之筆，寫出具有空間質量感之點畫；這種能預先掌握行筆之本質，透過正確執筆與行筆之法，復能在筆運實踐中獲有適切筆意、筆勢的體驗，就是米芾所謂的得筆。【註[78]】

宋代米芾被公認是書史上用筆、結體及佈白的大行家，因此他強調用筆最貴得筆之言，於書學最關緊要：「學書貴弄翰，謂把筆輕，自然手心虛（與蘇東坡同樣反對古人的緊執筆），振迅天真，出於意外。所以古人書各各不同，若一一相似，則奴書也。其次要得筆，謂骨筋、皮肉、脂澤、風神皆全，猶如一佳士也。又筆筆不同，三字三畫異，故作異；輕重不同，出於天真，自然異。又書非徒以使毫，使毫行墨而已，其渾然天成如純絲是也。又得筆，則雖細為絲髮亦圓；不得筆，雖粗如椽亦扁。」

[78] 得筆則能提能按，能往能收，使轉自如，字跡自然圓潤遒勁，即便細筆亦圓。而為能得筆，米芾更主張習書一開始先要書壁，使習慣懸手提筆作字，久之筆鋒自然中正，自有天成之妙，並稱此正所謂右軍法也。

　　有關得筆一事，米芾強調作書時執筆法是否正確最是關鍵，同時不應以腕著紙，因如此則筆端只有指力而無臂力，寫字者要懸手提筆，力量才能通過手臂，直達並貫注於毫端。在結字、佈局方面，米芾則認為結字要從筆形、筆畫的繁簡疏密以及字的大小來考量；佈局則要從整體的氣勢安排上去著眼。作書小字要如大字，大字要如小字，全無刻意做作又鋒勢俱全乃佳。他還強調字有筋骨之道，認為並不是作字時刻意故作努張，就能使字字有筋骨的，反而是不故作努張，才能筋骨自存。

　　其次，用筆時更有首辨方圓、次辨輕重的原則，務使筆筆所作出的線條，內質寓有筋骨血管所具之血氣活絡、外形則如鋼片發條之彈力屈張，絕不能有類似死蛇蚯蚓或久下鍋麵條之爛軟無力形態出現。此外，作字前要能凝神靜思，預想字形大小、偃仰、平直、振動，令筋脈相連、筆意直下，做到意在筆前的要求，才能真正體會筆法三昧。惟針對這部份說法，沈尹默在其《書法論》中卻指出，這些其實都已牽涉到筆法研究中更進一步的筆勢與筆意【註[79]】層次的問題，純講筆法時不必先有這麼多牽扯，以免揠苗助長。因此，學習者只須先對前述名詞及筆法基礎真正理解，形成概念與認識並熟習之後，才進一步再針對這些書法實踐上能不能寫出真正好字關鍵所在的筆

[79]筆勢的定義是指寫字時毛筆的走向、趨勢，及書法作品的點畫、結構、章法的書法組合形式所表現出來的動態形勢；筆意則是針對整個筆勢設計的想法。蓋意為做任何事情前的一個預先構想，有了想表達的預先構思，要如何表達才有目標，筆勢及筆法之用也才有辦法擇定。惟筆意不必全涉預想或全依預想，臨時起意或行到一半被迫修意的情況也多的是。

意、筆勢，與筆行其他相關論題等作進一步的深入，並將之與
字的結體（結字）、布白（篇章的行氣與章法），及書法筆趣風
格上的相對應關係等，做出有效釐清，切實掌握之後再求融匯
貫通。唯有這種必須嚴格自我要求並循序漸進之體察，始為真
正能推敲出更全面周到書道觀照的度人金針。

　　關於用筆與結體的關係，元代書壇宗師趙孟頫曾於其《蘭
亭十三跋》中指出，「書法以用筆為上，而結字亦須用工。蓋結
字因時相傳，用筆千古不易。右軍字勢，古法一變，其雄秀之
氣，出於天然，故古今以為師法。齊、梁間人結字非不古，而
乏俊氣。此又存乎其人，然古法終不可失也」，明確點出用筆與
結體固然不可偏廢，但仍應以用筆為核心，因為字的間架結構
安排雖然有著它自己的特殊規律，所有的字還都是由基本點畫
累積而成，因此講求如何用筆來有效達成心中所意欲的點畫，
才是書法實踐的基本考量，蓋再好的建築也不能只安置於漂亮
的沙地上，特別是要摹寫前人書跡、欲重現其字形架構之深詣
時，最是如此，此即所謂「用筆生結構」【註[80]】。惟趙松雪雖說
結字因時相傳，認為作書必須考慮到時代審美意趣上的變化，
但不管時髦的字構怎麼變化，貫穿這結體的用筆原則，即所謂
的筆筆中鋒，及透過方、圓筆之擇所產生的中正圓滿的書寫效
果，卻永遠都是書道中不能以其他浮華巧偽取代的重點，須能
真正去確實掌握才符用筆千古不易的道理。

[80] 沈尹默說「用筆生結構」，但同時亦主「結構生用筆」之說，認為
　　寫字一開始因字之結構及大小上的差異，使得其筆勢須有分別，而
　　筆勢不同，用筆上即須有不同之考量，惟這是書家作字之考量；後
　　人摹寫前人書跡，則要從各種相應筆法求原來筆勢，講求的是用筆
　　生結構了。

　　而針對字的結體，明代解縉《春雨雜述》中指出，學書固須行筆以沈著頓挫為體、以變化牽掣為用，二者不可缺一，但以字之結體而論，要把一個字寫好，除了要求寫好字中的每一點畫，將之安排勻稱外，更要全力找出該字的主要筆畫，再有效把它處理得特別精彩，才能帶動全局。結體之法要自古多方，晉代衛夫人《筆陣圖》的七法、梁武帝的《鍾繇筆法十二意》、陳智永禪師的永字八法筆法中皆已寓有結體意蘊，而自唐歐陽詢的結字三十六法與張懷瓘《玉堂禁經》的結裹十法、而元陳繹曾《書法三昧》的結構五十四法、而明高松的七十二法與李淳的大字結構八十四法、而清黃自元的結構九十四法、與蔣衡王澍合著《分部配合法》的偏旁布置一百七十一字例，乃至近人宗孝忱的楷書結構六十四則等，雖不一而足，要之，皆為字的間架、結體、裹束上的點畫安排與體式布置之精要準則。蓋字之結構層面介於點畫與章法之間，以點畫為相對關係的話它可算是個整體，以章法為相對關係的話則仍只是部分，而彼此間互動關係上的特性，孫過庭《書譜》所云「一點成一字之規，一字乃終篇之準」，確為二者間關係描述的最高明體現。

　　世上物事之結構首重均衡，均衡是構建美的最基礎要素。而求取均衡前，固須先理解要有對稱才能平衡的道理，但也要對所謂的平衡不一定對稱有所體會，再透過視覺心理上形體質、量與平衡間感知上微妙互動關係的理解，進一步掌握化均衡以為美的關鍵特性。物理上要求均衡，不但必須使質與量的總和在距離與實質上均不偏向一方，更須藉著質量之互補與相稱作用，使之趨於穩定靜止狀態，字在結體上談其均衡之美時不但道理相同，且還更要強調這種特性在視覺心理上的充分照顧，而上述書史上各種數目不一的結構原則組合，正是各朝代專家們各自在其書道實踐過程中，針對如何求取字構均衡美感

所獲經驗的結晶。唯有掌握了這些字構縱軸線、橫軸線協調統一上的基礎通則，先在結構層次上把字寫正確，才可能再進一步去探求如何利用單字本身上下、左右重心之不統一，在行氣上軸心上重心上的不統一中苦心孤詣地擷取藝術效果上的真正統一，甚至做到王羲之「似欹反正」構字最高神髓上之平衡飛動意。

　　字構在結體上的基本通則，其精要正如《書法三昧》中所列舉：「布置，如中字之孤單，則居中。龍字相並，則左右分為二停。雲字則分上下為二停，衡字縱分為三停。凡四方八面點畫，皆拱中心。喉嚨呼吸等字左短，口欲上齊。和扣如知等字右短，口欲下齊。其大要則先主後賓，承上接下，左右相應，以大包小，以少附多，太繁則刪減，太少則增益，如此而成一字，自然可觀。復如宣尚高向等字，須迴展右肩；如其實貝真等字，則長舒左足；如月丹用周等字，則復峻拔一角；如見目冈內等字，則潛虛半腹；無字四豎，則上開下合；工字並畫，則上仰下覆；如三字，則上畫仰、中畫平、下畫覆，與畺字同；如爻字，則上捺留、下捺放；如茶字，則上捺放、下捺留；如並字，則右縮左垂；如斤字，則右垂左縮。上下亦然，如龜字，下免字可除二撇；如懸字，上系字可除左點；如譬字，則可除上口；如盛字，可除成字中勾；如神字，旁可加一點；如辛字，下可多加一畫；冊門等字，須自立向背；八州等字，皆潛相矚視。字或止一畫一點者，須大書以成其堅立之勢。如昌呂爻棗等字，須上小；林棘羽竹等字，須左瘞之。雖難以枚舉，如此類推，則隨字立意，可知結體之大概矣。」長文多例，要之，其所強調的原則不外：字孤則居中、相並分二停、三部分三停、四面八方拱中心、左短右長欲上齊、右重左輕則下齊、承上接下分主賓、左右相應大包小、繁減簡增少附多、同體上小左宜瘞等。這些都是經過古人反覆實驗後所得之

重要結字規範，除有必要時須作其他特殊考量外，提筆作字最好一體遵行。

　　唐楷在字的結構上最稱嚴謹的是歐陽詢，他為自己筆墨生涯總括出了「結字三十六法」，其條目分別為：排疊、避就、頂戴、穿插、向背、偏側、挑窕、相讓、補空、覆蓋、貼零、黏合、捷速、滿勿虛、意連、覆冒、垂曳、借換、增減、應副、撐拄、朝揖、救應、附麗、回抱、包裹、卻好、小成大、小大成形、小大、左小右大、左高右低、褊、各自成形、相管領、應接。不但分門別類，還精確地例解了佳字結體之法則，其要點綜之大抵為：欲其排疊疏密停勻，則不可或闊或狹；欲其彼此映帶得宜，則須避密就疏，避險就易，避遠就近；字之承上者多，唯上重下輕者頂戴欲其得勢；字畫交錯者須使其疏密、長短、大小勻停；字有相向者、相背者，各有體勢，安排上不可差錯；字之正者固多，若有偏側，敧斜亦當隨其字勢結體；字之上大者，必覆冒其下；字之本相離開者，即欲黏合，使相著顧揖乃佳；字有難結體者，畫多可減，畫少可添，欲其體勢茂美，就不能死守古字當如何書；字之獨立者必得撐拄，然後才能勁健可觀；字之凡有偏旁者，皆欲其相顧，兩文或三體成字者尤欲其迎相顧揖。凡作字，一筆纔落，便當思第二、三筆如何救應、包裝、結裹。其語可謂遍舉精要，學者熟習之後不但足供遵守，為無可參酌之新字自忖間架時，也才不致沒有憑依。

　　明代李淳的「大字八十四法」，雖以更簡要的名目來列舉，包羅卻更廣闊。其名目細分為天覆、地載、讓左、讓右、分疆、三勻、二段、三停、上占地步、下占地步、左占地步、右占地步、左右占地步、上下占地步、中占地步、俯仰勾趯、平四角、開兩肩、勻畫、錯綜、疏排、縝密、懸針、中豎、上平、下平、上寬、下寬、減捺、減勾、讓橫、讓直、橫勒、均

平、從波、橫波、從戈、橫戈、屈腳、承上、曾頭、其腳、長方、短方、搭勾、重撇、攢點、排點、勾努、勾裹、中勾、綽勾、伸勾、屈勾、左垂、右垂、蓋下、趁下、從腕、橫腕、從撇、橫撇、聯撇、散水、肥、瘦、疏、密、堆、積、偏、圓、斜、正、重、併、長、短、大、小、向、背、孤、單等，共計八十四個。他的結字原則自古即以所舉字例精當、法要說明詳盡著名，長久以來普獲習書人士之重視。即以其中分析漢字絕大多數的合體字為例，法要強調若左右平分須用「分疆」原則，例如輔、願、順等字結體原則要取兩邊公平而無讓，使如兩人併立之形；須用「三勻」原則如謝、樹、衛字時，要取中間正而勿偏、左右致拱揖之狀；若強調上下平分，須用「二段」原則，如鑾、需、留等字要先將字視為相等之上下兩半，再較其長短，微加增減；須用「三停」原則如章、意、素字時，字要縱分三截，再考量其疏密，使分佈勻稱；強調偏上時，須採「上占地步」原則，如雷、昔、普等字結字要以上面部分為主體，筆畫開闊而清爽，下面部分儘可窄而畫濁；強調三分而偏下時須採「上下占地步」原則，如鸞（要注意古人分截字形時取形不取義，鳥須再分上下使成兩部分）、釁、叢等字要上下寬而微扁，中間窄而勿長等，可見其詳。

惟八十四法之列例固較歐法、陳法、張法為詳盡，其所概括出的原則卻仍與之大抵相類，可見在結體美感之取法上，古今同然。而除了上述三種文字敘述之結體原則，書論中另有別開生面以部首字例解說的清代蔣衡、王澍合著的《分部配合法》，其為漢字各依偏旁布置所列舉的一百七十一個字例確實做到了圖解詳細，初習者若能按圖索驥詳加斟酌，於腦中先貯足充分而有效之結字原則，自運時作字、結體定可順理成章，甚且多收舉一反三之效。

　　針對結體法要，董其昌更在其《畫禪室隨筆》中告誡習書人，不能只知道要掌握的原則，還要實際去普遍注意所有古人之結字經驗。他說談書能作到米海岳「無垂不縮、無往不收」的八字真言，固然已初步掌握用筆最高原則，但結體能否得勢還在未定之天；結字若不得勢，用筆再好也是徒然。思翁更具體指導習書者應如何深入廣擷古人結體、章法兩層次法要，強調：「要有效結體，可將晉、唐人結字一一錄出，時常參取。古人論書亦以章法為一大事，蓋所謂行間茂密也。右軍蘭亭章法古今第一，其字皆映帶而生，或大或小，隨手所如，皆入法則，所以為神品也，柳誠懸習之，極力變右軍法，乃為有成，此非他道，乃平日留意其章法耳，自今以往，吾不得捨柳法而趨右軍！」其說確有值得今人深思之處。

　　董其昌強調今人不但要廣採古人法，還更要去深入、消化。他說遍覽古人書後可知柳公權（誠懸）終身因知須以書道成就最高標準的王羲之為法，才終能真獲成功，因此後人學柳時不但其認真的學習態度值得效法，柳公權在得王書法要之餘進一步所作的消化努力，才最是值得後人效法的精神。他甚至挑戰今天學王羲之帖的人，明白指出如若他們不能像柳公權一般，不但把王法學得精到、還能趨順時代審美意趣而善變其法的話，則與其學王不得法而徒擁其名，還不如直接學習經過高明消化之柳氏王法更直接而實際，免得平白浪費精神！吾人從思翁勸世這種肯把金針度與人的胸懷，亦可窺知柳書消化書聖所得結體、章法上之緊密勁利，歷來在書史上能獲崇高地位，絕非浪得虛名！

　　有關董其昌推崇的柳公權用筆之法，清初與蔣衡同著《分部配合法》的王虛舟（澍），也曾在其所著《論書剩語》中進一步詮釋柳公權的中鋒觀念：「世人多以捻筆端正為中鋒，此柳誠

懸所謂筆正，非中鋒也。所謂中鋒者，謂運鋒在筆畫之中，平側偃仰，惟意所使。及其既定也，端若引繩，如此則筆鋒不倚上下、不偏左右，乃能八面出鋒。寫字惟有字外有筆，大力迴旋，空際盤繞，如游絲，如飛龍，突然一落，來去無跡，斯能字外出力，而向背往，不可得其端倪矣【註[81]】。此外，結字須令整齊中有參差，不可預立間架，蓋字各有體，長短大小，悉因其體勢之自然，以為消息【註[82]】；有意整齊與有意變化，皆一方死法」，其論柳法用筆之精到，確值習書者三復之。

再其次談佈白、章法與墨法。書道上所謂章法佈白原則，重視的是整件作品通篇畫面上黑白安排是否得當，考量的最是作品整體呈現的行氣與美感。書法作品在被賞析時，很容易因漢字各自獨立成字成義所形成的引人偏重字義考索的欣賞習慣，使對畫面整體佈白及所謂墨分六彩（古人說五彩，此處計入白色增一彩）上應有的注意力被輕率忽略掉了，這是東方欲以西方造形藝術效果看待自己書作時，意識上必須先予自行突破的的心理限制。也因此，作書者在用心經營畫面的同時，不但要設法讓人感受其點畫的立體與生動，還必須針對這弱點在心理層面上有所自我建設。亦即：如欲在畫面上凸顯點畫三度空間感的效果，則不但書作點畫不能只當作平面上的點與線條處理（古人書似只於此端用力），還要進一步透過所謂陽墨陰潘

[81] 意即落筆前空中搖筆，隔空取勢，讓人看不出其所以出力之痕跡，卻能真正得勢。

[82] 此論似與王羲之《書論》所言要意在筆前、字居心後地先在腦中預立間架之論相反，惟正足以補其不足，蓋萬一落筆前突出現與原構想不同的狀況，即可依此原則補救應急，因此不須從其反對預立間架的角度，看死此語。

之法，設法引導賞析者使於空間佈白、形體陰陽及墨瀋效果上因有感受而多作考量（清人書如王鐸似已漸顧及）。作品要呈現空間感，作書者就先要把點畫書寫當成是對各種具狀實體的描繪，心態上要能將點畫看成立體團塊、或細或長的狹小平面與狹長帶狀物來處理，使點能擁有具象、讓畫能象徵立體之轉折邊緣或物件曲線與折線的接合，如此方可期望在表達線條的流轉遒美之餘，還能在點畫結合空間立體效果上藉焦墨宿瀋體現轉折突挺，引導賞析者將注意力從專注漢字點畫上延伸到畫面空間佈白的整體美之上。而以此方式作書，書道破空、殺紙的理論也才不致淪於空談；能如此，則不但透過筆毫錐面的頻繁變動能有效進行筆力入紙，更已藉筆鋒停駐疾遲所造成注墨量的多寡與墨色的深淺變化產生墨色飽滿欲溢或深淺凹突的破空效果，進一步達到真正的精神出紙。蓋書作唯有透過這種藉筆觸與墨色之不勻稱，幻生轉折面之陰影及點畫佔有空間之實體意象，才能使點畫、字體、畫面呈現出立體的雕塑感。而針對這個層次的能否晉入及應用之妙，筆者認為其心源全在作書者能否有此「存乎一心」的天份上，而此亦可印證所謂書家須另有質氣之論。

　　即以遠古的《散氏盤》＜附圖十七＞為例，其奇古之美固然是拜字字行筆皆澀、結構不勻稱之特徵所賜，但更重要的是它佈白上的富於自然錯落之美。《散氏盤》的字在排列上勉強看出有行，但都不甚

附圖 十七 散氏盤

直，橫列亦然，這種布白配合其字形之全依筆畫多寡而大小不一、左右不對稱，整個盤面雖然錯落散置，卻讓人感受到其相互揖讓之疏密有致、自然和諧，進而產生有如音樂「大珠小珠落玉盤」上的感受一般，引導人在賞析時馬上將視覺上的賞心悅目，與其字畫的美感、力感結合。這類深得天趣的佈白之美，強調的雖是自然，但仔細分析通篇文字，卻全是透過特殊行氣與章法安排所臻致，其神妙甚至讓古來許多書法家直截了當地指出：習書若能先學《散氏盤》等於讀書先讀經，是打基礎最好的範式。習書者在學完《散氏盤》後若能一路循序漸進，再學筆畫稍平直、字稍勻稱、佈白已漸富人工之美的《毛公鼎》＜附圖十八＞，最後再進一步學《石鼓文》＜附圖十九＞，把握其筆畫更平直、字形更勻稱，字行排列如見阡陌、佈白整齊，已見宗廟之美的文字排列（所謂宗廟之美即接近今天我們習見的傳統書道文字），等於讀經後更能註疏遍閱而精義著於心，才算真正為終身書道學門之踐履，打下堅實而可長可久的基礎。

附圖 十八 毛公鼎

附圖 十九 石鼓文

　　至於書作上所謂結合音樂、舞蹈之節奏與旋律，已是涉及美學修為的更深入課題，難於言傳，惟有知覺者能充分知覺、體驗之。其實，書作因其表達內容漢字各具字義的關係，其欣賞早就不能如繪畫般可以天馬行空地從任何角度切入；漢字因其書寫有一定的次序，牽涉了時間、固定方向與不可逆順序的上下關係，其安排上的考量早非空間因素可以完全涵蓋。固然長遠以來書道理論上從未凸顯時間因素、僅在碑與帖的形式上側重其對立關係，表面上好像偏重強調碑字重腕的力量而帖字重手指之靈巧，其實個中即已蘊藏空間路線與時間路線上的不同：碑字與碑志呈現重點的篆書與隸書，大抵視字為單位，考量上側重的是空間佈置；但帖與其呈現重點的草、行詩文尺牘，講求字之點畫間、字與字間、字與行間、行與段落間的連結變化關係，考量的已偏重於通篇的順暢，側重的更是線性次序上所產生的時間因素與韻律、節奏效果，在特性上已相當貼近音樂舞蹈、節奏韻律，而這也成了近代書道表現與欣賞上之重要強調；所謂不同的書風，即是由不同書家透過不同手法，在字形大小、線條長短、曲折角度、交錯方式、接合速度及人文意趣上各有特殊考量之操作結果。而這些型式上的節奏，考量上若必須再將字義表達上的文意節奏納入，其類似作曲編舞與演奏發表上之變化多端，自然不言可喻，也難怪鋼琴家傅聰會一再指出，他經常在莫札特、舒伯特的音樂中聯想起書法意象。

　　而針對藝文、書作與音樂、舞蹈之關係，其實古人也非全無感受。早於晉朝陸機就曾在他的《文賦》中指出「課虛無以責有，叩寂寞而求音」、「籠天地於形內，挫萬物於筆端」，教人要從音樂中去聆賞萬物之形色、從舞蹈中去體察行筆之頓挫；近代書家胡小石亦曾紹哥德名言「建築是凝固成形了的音樂」

之精義，具體指出「書乃無聲之音樂，是以空間上之符號，說明作者內心之律動者也。今天之文字皆抽象之符號所構成，書道正是以點畫為本所作的各種排列，利用結構之疏密、點畫之輕重、行筆之緩急，以表現作者心情的」；其高徒張隆延亦倡言書之為用「目可聽、耳可視，以意感、以神遇，見舞劍器可悟筆法，嚮高山聽流水，亦悟書法」；沈尹默更說「世人公認書法是最高藝術，就是因為它能顯出驚人奇跡，無色而具畫圖之燦爛，無聲而有音樂的和諧，引人欣賞，心暢神怡」，可謂皆適切提供了此數者間密切關係之綜括註腳。

時代發展到今天，人類文明已出現所謂「物事日趨融合、物理界線漸泯」的認知，類似認為世界上一切藝術最後都趨向音樂的看法，也漸成全球藝界先進人士的共通認同。其實不但是藝術趨歸音樂，筆者甚至認為人作為人之求生努力、起居修養、見識交際等，一切歸結到最後都無所逃於音樂：蓋音樂不外節奏（Rhythm）、旋律（Melody）、音色（Timber）與合聲（Harmony）之結合，而節奏可視為如人之心跳，代表一個人是否健康；旋律形制外表之各異，可代表一個人的長相特質；音色則是這個人的個性與人格特質的表徵；合聲更成了其人際關係最終是否和諧的檢驗，而這一切的調合，正可詮釋一個健康快樂的人生追求。人生如此，藝術如此，置身藝術範疇之內的書道，當也不可能例外。蓋一切藝術分析到底，都脫不了是運用所有藝術美的基本元素，透過虛實、對比原則所進行的一切行合乎美學品味的安排。準此，則書道不但與音樂通，更與舞蹈、戲曲、詩歌、文學、建築等藝術形式無一不通。以音樂言，旋律以不同音高為結構，作曲不過是依不同音高組成的旋律線以表達心聲為目標，透過決定旋律時值比例及強弱表現的音符（Note）與拍子（Meter）形成節奏，再擇定不同音訊頻譜

（Spectral）上各具泛音特質的音色器具加以表達而已；惟雖說音樂本質上只是趨對立因素於和諧，導上述諸多紛雜因素使臻於統一，但它有效表達的結果，不但本身成了獨立藝術，還可助成一個健全個體願對其置身的外在世界作出積極貢獻與影響的心意，譬如提供了舞蹈藝門以人體動作上美化之精煉，為舞蹈藝術提供韻律上之音響背景等，而這類影響也正是現代書法藝術的自我期許。蓋書道強調的也是協成諸多樣相因素的趨於統一，只不過它的作用對象偏向於靜態的文字線條罷了。因此書道外在形質的發展越來越趨近舞蹈，內在操作的內涵越來越趨近音樂的說法，雖是植基於理論上的推演，但證諸今天許多現代新型式創作藝術作品的發表配置上，已趨向採音樂、舞蹈、繪畫、書法相互結合之形式來推出，可見這推演基礎堅實。

當年貝多芬開未來藝術綜合融一趨勢【註[83]】之先河，結合席勒的詩於其第九號交響樂的嘗試、及近代在其舞台演奏上更有佐之以舞蹈演出者，而終皆能獲得熱烈回響，似乎這新揭的眾藝皆趨音樂的理論才在漸獲證實之中，但其實早在兩千多年前，古希臘學者亞里斯多德就已表達過類似看法，也為此致力提倡音樂教育，看重的正是它對人格均衡、和諧發展的影響。今天音樂教育的進一步與強健體魄復能優雅體態的舞蹈結合，其對全人格教養培成之助益將可事半功倍，自不待言。準此，則與之質能與共的書道藝術之有效實踐，對人類社會完美人格

[83] 德國歌劇大師華格納（Richard Wagner 1813-1883）於其 1849 年所著《未來藝術論》中指出：古希臘一切藝術在形制上，大抵融一不殊，嗣後各成本枝，不免離傷，將來藝術宜有合美，應是朝綜合融一方向發展才是。

教育發展之助成，也將與之無分軒輊，更何況它之被視為藝術學習項目，其學習在過程的特質上還與音樂、舞蹈存在著某種程度的相輔相成：書法能推動人的智力功能中音樂功能的發展，而音樂功能則以書道實踐中筆行節奏之提升書作畫面調性上的靈動為回饋。鑑於今日書壇已開始注意書道美與音樂舞蹈韻律美有效結合之理論強調，未來透過有效實踐，書道推展成果上更高層次的藝術成效收穫將可令人期待：而通過節奏快慢的理念，筆行節奏將更能依之取得參照；通過高昂低廻之旋律組合，點畫姿態及墨色濃淡變化將更有依據；通過韻律的輕重疾徐，適當筆法更可自然派生，這種�富韻律內涵的點畫線條之作，行筆已泯除快板、慢板的分際；其固態點畫形質透過有效書技催化，更將與其動態變化之本質取得平衡。因此未來藉著有效欣賞訓練所培成的還原機制，點畫在賞書者腦海中再度幻化出飛舞悠揚身姿將是順理成章。未來的新書道，將與這些姊妹藝術更緊密結合，屆時她們之間唯一的不同，就可能只剩下外在型態特性上的區別了：即音樂、舞蹈作為藝術，仍具隨時再現之功能，而書法作為藝術，其形式美的體現，卻在書寫的當下即已被固化了。

　　設若再以另個角度觀察，則上述作書者透過點畫，將章法與文義，融入水墨淋灕的節奏、旋律技法所完成的作品，其實也可將之比擬為記錄書家心臟活動的藝術心電圖。書作的構成因素透過行筆運腕與作書情緒的起伏，最後在宣紙上所產出的點畫線條，其實就是書家藝術生命律動的具體呈現：其心靈與技巧的結合，正如同進行中的音樂舞蹈，有起伏、有高低、有收放、有強弱、有緩急，其形制則如流動的曲線圖式，有持久、有斷續、有緊張、有鬆弛，整體態勢上有複雜、有單純，

氣勢表現上更有巨作、有小品，透過這個心電圖，不但能讓人看透作者靈魂內裡的生命交關，也定義了其產出作品予人感受上可能意義之賦予，此時的書作，行書將像浪漫的抒情音樂、篆隸像內斂的古典音樂、楷書像如歌行板、行草像爵士奔放、狂草像戰慄的交響樂，透過目觸為媒介，稼接給有深度內涵的欣賞者以現代書道的綜合藝術體現！

　　換言之，書道之作一旦是透過音樂性與韻律感而產生，它就攜帶了更多感情意象：一個絕妙的字型就成了一個隨樂而舞的動人身姿，一段透迤變幻的線條，也繽紛為依賞析者人生經驗冉冉而來的生命符號。這樣情況下的書道實踐，早與其他門類的藝術共生，勢將賦作品以靈性，提供欣賞者以不同層次的感受，將創作與欣賞一起導引向人類更美層次的一個人生境界。

　　藝術肇源於人，其最終目標也是人，因此可以說，藝術觀照的最終還是人體的總合運作體現，不管什麼門類的藝術都與人體共生，其成就最終也以是否合於人體美為判斷標準。具體而微的書法用筆機理，不但在意象上確與音樂、舞蹈不謀而合，在實體特性上就連古人也將之隸屬於人體動作的一環。以唐代書論大家張懷瓘《玉堂禁經》提出的偃仰向背、陰陽相應、鱗羽參差、峰巒起伏、真草偏枯、邪真失則、遲澀飛動、射空玲瓏、尺寸規度、隨字轉變等的所謂用筆十法；李陽冰《翰林禁經》十二隱筆法所描述的遲筆、逆筆、澀筆、倒筆、轉筆、渦筆、啄筆等十二隱筆法；劉熙載《藝概》所強調的中鋒、側鋒、藏鋒、露鋒、實鋒、虛鋒、全鋒、半鋒等筆鋒八法，加上古人闡述書技所列集的搶鋒、縮鋒、挫鋒、趯鋒、裹鋒、絞鋒、捻鋒、搓鋒、擺鋒、搖鋒、翻鋒、蹲鋒、揭鋒、拽

鋒、打鋒、拖鋒、拋鋒等諸多書論語彙為例，他們在具體的用筆動作上之描述，可謂概括了人體所有的動作，幾乎等同音樂之效與舞蹈之行；亦即古代文學對音樂、舞蹈的描繪，一皆可以書法技巧來取代；此外，書史不但早有張旭稱因見公孫大娘舞西河劍器而草書得其神之記載，稍後復有杜甫稱因見大娘弟子李十二娘舞劍而草書大進、顏真卿也因有感於裴旻將軍奮神舞劍之「滿堂勢」寫出《裴將軍》狂草，而他們的作品也都因此流傳千古；深究之下，書道與音樂、舞蹈之關係，竟然深切若此，可見彼此之藝理相通，本質已然。

　　這也印證了名畫家吳冠中透過藝術所作的觀察。他一再強調「藝術美全從人體而來，此理東、西方皆然。有人說英國雕刻家亨利摩爾鑿出的人體已非外表皮相，其靈感全來自東方的庭園假山石；而中國庭園假山石之美、以及大雕刻家羅丹的表達人體特徵之美，則都得之於對人體蹲、臥、前撲、回顧等生理活動潛在轉化的深入觀察與理解，中國書法也一樣；一撇一捺，騎穩了嗎？跨夠了嗎？或求嚴謹，或愛奔放，這些不同感情的體現，依據的全是人體肌能，是人體美。史載吳道子作畫前要看舞劍、搏擊之術啟發了中國大草書等，這些都不是唯心論，可見造型藝術是離不開對人體美的研究的。」【註[84]】

────────────────

[84] 吳冠中《畫裡陰晴》云「人體之形體結構所交織的形體結構的穩定感與運動感，是造形美感的基礎，他們是基於科學的生理結構的，否則就會站不穩、躍不起；人舒不舒服的感覺與人本身的生理機能結構是分不開的，這是人的自我感受，凡是違反了就讓他們感覺不舒服、就不美了，因此藝術家要研究人體美是基本功，造型美的基本因素，如均衡、對比、穩定、變化、統一等，都存在於人體中。」

　　進一步細論所謂的節奏，則其所展現之特徵上的強弱、緩急、長短等交替出現的現象，固然較常被應用在音樂、舞蹈中，但事實上它存在於宇宙間的萬事萬物裡，是構成一切事物之美的重要因素：樂音聲響之進行有節奏便賞心悅耳，手舞足蹈有節奏更撩心悅目，人為行事有節奏更優雅悅人，四季運行有節奏更增春花秋實之美，其施於書法之實踐過程中的每一環節上亦處處如此：行筆快慢有節奏即筆道順暢，點畫在畫面上的排列組合上有節奏可凸顯更悅人的形式美，筆順的承帶關係上有節奏，則寫字時筆勢上的諸多顧慮自可迎刃而解，行、草之流布、韻味、畫面黑白虛實之節奏更皆如此。在音樂舞蹈的曲式與舞姿中，適切樂句、舞節的工整反複，即構成了所謂韻律模式（melody or rhythm pattern）的反複，是每個優美樂曲舞碼的構成要件，而每一件悅目的書法作品，正也都存在著這種工整基本點畫形式與適切美學銜接角度之反複特質，音樂特性之密切於書道應用，即此可窺見一斑。

　　書道上所謂工整點畫之反複模式，其法則固然與音樂特性有關，但其實更涉及了人類的視覺心理：蓋書法的基本點畫，類型本身就已相當繁複，加上一字之內各筆畫交接角度亦有諸多不同變化，這些繽紛雜亂同時集體並列呈現時，如其出現時不能以工整形態反複之，則每個字本就趨多的點畫形式，再加上各型各樣不同交錯角度，一起彙湊在同個作品畫面上就會變得雜亂無章而難以悅人耳目，這時要能讓人產生悅目感覺的秘密，就存在於這種類同形體及雷同交錯角度的工整反複模式中（依筆者經驗，不管是書是畫，凡要求畫面調子之統一，就必須各構成之局部都有類似的特質才能造成，書法筆調及點畫之銜接角度如此，繪畫亦然，特別是國畫同一畫面中的樹法、雲水法與山石皴法上，最好筆法、形體與接合角度都盡量要有工

整而類似調性之重複形態，畫面才易清爽，而這講的還只是畫面之表象，其實連構圖及整個畫面營造上都應有同類型態之相關、相應反複，才有成為傑作之可能。以郭熙《早春圖》＜附圖二十＞為例，其整幅畫既以弧線為基調，則從樹型枝幹、石狀皴擦、流泉浮雲到遠近群山之體態，形狀、筆調、筆觸都全統一在這種弧的類似變化中，此即所謂統一中有變化、變化中有統一，亦即造型上的統一、色調上的統一、筆觸技法上的統一等，此種反複為了要避去單調當然不能沒有變化，統一為的僅是表現其統整與和諧之美，但能在繪事施作上做到工整反複

原則，無疑才是構圖功力上的高級深入）。而在書法表現上要呈現此種準確的同型反複，其表達技巧不經不斷地苦練是無法獲至的。因此，每個習書者都須經長時間的自我磨鍊，練習時更要確保所有練習動作都是歸依法帖的正確筆道重複，唯有這種正確的筆道重複養成習慣了，才能在作品的表現中臻致其功；而一旦有成，其穩定而特有的用筆慣性與節奏，也將成為個人作品的風格與特色。

附圖　二十　早春圖

　　綜上點畫筆法、結體、布白、旋律、節奏之述，一件精美書作的要素可謂盡在此中矣，但若欲在書作中分辨這些要素到底何者為重，吾人似可嚐試著從另一角度來思考。首先說布白行氣應最重要，因為所謂宗廟之美、如見阡陌、計白當黑、揖

讓俯仰等，都是針對一件作品
布白、行氣上所作的強調，但
這種論調若以唐僧懷仁之可以
集王字成就美妙的《聖教序》
＜附圖二十一＞與《心經》＜
附圖二十二＞，唐僧大雅可積
王字以成垂世的《興福寺斷
碑》，乃至褚遂良為與傳統向
左行文的《三藏聖教序》搭
配，所作的向右行文的《三藏
聖序記》反向碑文＜附圖二十
五＞、後人將之集為正常文向
之拓帖後＜附圖二十三＞兩帖
卻仍同有可觀的現象來看，
似乎布白對法書的整體美感
之影響，其實不如結體之大
【註[85]】。惟吾人若以為這種結
體才最重要的觀點就是定論，
卻又可在嚐試從任一歷代大書
家傳世之法帖中，抽出其美妙
點畫之一字，以之取代另一法
帖上之同一個字時，發現新帖
已因而字趣頓失，結果又獲得

附圖 二十一 聖教序

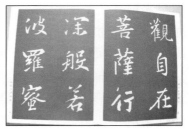

附圖 二十二 心經

附圖 二十三
左向輯帖之褚書三藏聖序記

[85] 包慎伯《藝舟雙楫》則云：褚河南聖教序記其書右行，從左玩到
右，字字相迎，帖輯從右看到左，則筆筆相背，不知此者即不可與
言書（另《集字聖教序》中序記原懷仁集字即是左行，當然無此問
題）。

了字之間架安排、結構取勢上之重要性高於零碎點畫形質之結論，並又因此遽謂點畫較不重要，則古人對我們耳提面命的所謂「一點之失將廢全篇之美」的告誡，又該怎麼說呢？若再參之以筆行上的旋律之用、筆趣上的節奏之施、行氣布白上的韻致之所從出，則其相互間影響因素之複雜，恐將臻於人力無法釐辨之境，可見這種討論完全白費力氣，徒然自亂其心。學書過程中唯有將各種因素皆視為不可廢之一體，予以同樣的重視，去求得彼此間之協調互補，方為恰適。

此外，針對書道成就的品評，古人除了重視上述各項技法因素，更有技巧之外的考量。以趙字傳世的元代藝壇祭酒趙孟頫，就同其他許多歷代大書家一樣，認為書家在技法之外，人品更是書法能否入妙的最重要因素。他指出「右軍人品甚高，故書入神品。蓋其在晉以骨鯁稱，激切愷直，不屑細行，諷勸當道無所畏避，當為晉室第一流人品，奈何其名為書名所掩耶？書，心畫也，百世之下，觀其筆法正鋒，腕力遒勁，即同其人品」；宋代丞相蔡京之書在當時書壇可謂領袖同儕，但因人品不高，使得其原在「蘇黃米蔡」宋四家的地位，被後人以品學兼優的蔡襄取代，可見書家品格是否為世所重，往往影響其作為書家的終極評價，而這正是中國人強調的書道成就必須與其人之文化修養、品格氣節相結合，人書俱老的書家所以在吾人社會能特別為人所重的道理。

第五節　筆法十二意

對書道整個用筆技法有了概略的理解後，習書者再閱讀顏真卿留下探討筆法觀念之筆法十二意千古名篇，感受自會與常人有所不同，體會勢必更深更多。顏魯公在唐楷上的成就前無古人，其書論之精闢足為後世法，特別這篇論述張旭筆意的文

章深入淺出，用心多加體會，一定讓人增加不少點筆法、結體上的必要概念。

　　考書法史上最先提出這十二筆意的是後漢時代的鍾繇。鍾太傅是助曹操成就帝業的重要勳臣之一，是三國演義中後來助篡魏之司馬氏晉朝滅蜀的名將鍾會的父親，不但文武雙全且書技上更是真、草、分書俱佳，當年在書史上排名不下於王羲之，其楷、行書上的成就，連著名的首位皇帝書家梁武帝論書都讚歎不已、為文一再提及鍾繇書法「平、直、均、密、鋒、力、輕、決、補、損、巧、稱」十二意談書論筆之精到舉世第一，成就超越王羲之多多。而右軍本人對鍾繇也是推崇不已，曾在《題衛夫人筆陣圖後》中引述其「夫欲書者先乾研墨，凝神靜思，預想字形，大小偃仰，平直振動，令筋脈相連，意在筆前，然後作字。若平直相似，狀如算子，上下方整，前後齊平，此不是書，但得其點畫爾」的筆意主張，並強調他的前輩鍾繇就是這樣要求他敷衍成性的學生宋翼，而為師所責的宋翼心生慚愧躲了起來經過三年潛心改過的努力，終能作書每一礫畫皆一波三折、每一點畫皆隱鋒而為之、每一橫畫皆如列陣之排雲、每一戈皆如百鈞之弩發、每一點皆如高峰墜石、每一屈折皆強如鋼鉤、每一牽曳（撇畫）皆如萬歲枯藤、每一放縱（豎畫）皆如足行之趨驟，成績甚至超越了師門要求之高標多多。可見在書法實踐上，潛心筆意研究後的收益之大。筆者為此特迻譯詰屈聱牙之顏真卿《述張長史筆法十二意》原文以饗讀者，全文如下：

　　顏真卿離開了醴泉縣尉職位後，特別找個機會到洛陽去拜訪他以前的老師金吾長史張旭，再次討教筆法。張旭說：「筆法極其玄妙，除非講述對象是個有志之士或才情超邁，否則很難說明其妙處。大凡書法想要達到高明的地步就一定要先學好真

書與草書，我今天再好好為你講解一次，務請深思其妙要。」
【註[86]】

　　張旭先問：「書法的平畫就叫做橫，你知道是什麼意思
嗎？」顏想了想回答說：「曾經聽老師說字每作一點畫都要有其
氣象，平畫直畫亦須符其各自縱橫之形象，不能只一味求平求
直，作時意想表達什麼形象就要努力達其可像，使通篇文字都
有躍躍如欲破空而出的活生形象，老師所指的該就是這個意思
吧？」張旭笑著說：「對。」又問：「直畫叫做縱，你知道
吧？」顏回答說：「難到不是指每作一豎都要縱全力而下，如騎
馬勒韁般不可稍有鬆懈而任它彎歪邪曲嗎？」【註[87]】

　　張旭又問：「你可知談筆畫之均勻排列，重點是講間隙的
安排嗎？」顏回答：「老師曾教我點畫之間留空要恰到好處、
間隙安排要精確計算，要做到連一點光線那麼小的多餘空間都
容納不下的意思吧？」又問：「緊密是結構安排的最重要原則
你知道嗎？」顏答：「難道不是指字與字間的排列應以緊密為
要，點畫間也要中宮緊收，重疊交界處皆不得稍有鬆散之意
嗎？」【註[88]】

[86] 予罷秩醴泉，特詣東洛，訪金吾長史張公旭請師筆法。張公曰：
「筆法玄微，難妄傳授，非志士高人，詎可與言要妙也。書之求
能，且攻真草，今以授子，可須思妙。」

[87] 乃曰：「夫平為橫，子知之乎？」僕思以對曰：「嘗聞長史九丈今
每為一畫，皆須縱橫有象，此豈非其謂乎？」長史乃笑曰：
「然。」又曰：「夫直為縱，子知之乎？」曰：「豈不謂直者必縱
之不令邪曲之謂乎？」

[88] 曰：「均為間，子知之乎？」曰：「嘗蒙示以間不容光之謂乎？」
曰：「密為際，子知之乎？」曰：「豈不謂築鋒下筆，皆令宛成，
不令其疏之謂乎？」

　　張旭又問：「筆鋒重點在筆畫末端你知道嗎？」顏回答：「難道不是說筆畫最後的收束最為重要，末端不管是出鋒或迴鋒都要切實做好完收動作，使筆鋒像劍刃一般雄健斬決，才能算筆畫完成嗎？」遂又問：「字的骨體要以力來表現你知道嗎？」顏說：「應是指凡做點畫都要行筆迅疾有力，運筆更要全神貫注，並間以側行或盜行等出其不意而筆力雄強的趨筆，才能在得異趣之餘也撐得起字的筋骨，字體也才會顯得雄強媚健吧！」【註⁸⁹】

　　又問：「字之曲折處用筆要輕你知道嗎？」顏回答：「應是指字畫起收均應鉤筆折疊以藏頭護尾，轉角要頓挫筆鋒再略顧左而右折下行，過程中須輕提筆鋒暗轉以使轉折顯出力道並避免節目孤露吧？」又問：「所有反向引曳的筆畫均要險絕利落你知道嗎？」顏答：「指的應是像撇畫等這類牽曳的筆畫都要反挫筆鋒銳意行之，因為掠筆都要要求斬決峻利、不可有絲毫遲疑怯弱意味，才真能符合決字的真義吧！」【註⁹⁰】

　　又問：「點畫不足的地方就要補筆你知道嗎？」顏回答：「應就是老師曾說過的字點畫意趣有所不足時，就要以別的適當點畫及時從旁予以補救吧？」又問：「必要時要減省部分點畫使字更有意趣你知道嗎？」乃答：「應是有時為了增強字之意

⁸⁹ 曰：「鋒為末，子知之乎？」曰：「豈不謂末以成畫，使其鋒劍健之謂乎？」又曰：「力為骨體，子知之乎？」曰：「豈不謂趨（走歷）筆則點畫皆有筋骨，字體自然雄媚之謂乎？」

⁹⁰ 曰：「　輕為曲折，子知之乎？」曰：「豈不謂鉤筆轉角，折鋒輕過，亦謂轉角為暗過（有作闇闇者）之謂乎？」曰：「決為牽掣，子知之乎？」曰：「豈不謂牽掣為撇，銳意挫鋒，使不怯滯，令險峻而成，以謂之決乎？」

趣，不惜刻意以短捷的筆畫來呈現吧？老師不是曾教導我寫字要多思減損不必要的筆墨以求精鍊（同理，空間亦然，可使中宮更緊收），以適切的品味判斷如何減省字畫外形，使筆畫能在若有未盡的情況下反而增長意趣，更有餘味嗎？」【註91】

又問：「結體首重布置上之巧為安排你知道嗎？」顏答：「豈不就是寫字前先想好如何使字形及其點畫有平穩的布置，或在審其布白確難結體時出以奇變（如蘇為蘓、秋為秌、鵝為鵞至我鳥互換），令能左右、上下相映帶以表現非凡體勢，以見巧意嗎？」又問：「字幅要結構對稱，須注意字字小大相稱你知道嗎？」回答說：「應是老師平日即教導，凡寫一幅字，為行氣之經營與結構之對稱，有時小字須放大、大字須縮小，使全幅做到大小相稱、行間茂密吧？」（米芾卻最反對此論，認為這是張顛教顏之謬論，蓋字自有其大小上之本相，不須展促使其同大小也）張旭對顏真卿的回答都予認可，並鼓勵他說：「你的見解大抵不錯，若能勤加精進，將來應是可以努力把字寫好的。」【註92】

91 曰：「補為不足，子知之乎？」曰：「嘗聞於長史，豈不謂結構點畫或有失趣者，則以別點畫旁救之謂乎？」曰：「損為有餘，子知之乎？」曰：「嘗蒙所授，豈不謂趣長筆短，長使意勢有餘，畫若不足之謂乎？」

92 曰：「巧為布置，子知之乎？」曰：「豈不謂欲書先預想字形布置，令其平穩，或意外生體，令有異勢，是之謂巧乎？」又曰：「稱為大小，子知之乎？」曰：「嘗聞教授，豈不謂大字促之令小，小字展之使大，令兼為茂密，所以為稱乎？」長史曰：「子言頗近之矣。工若精勤，悉自當為妙筆。」

　　顏於是更走近張旭面前請求：「這次有幸聽老師教導用筆之法，想再請教老師要怎麼進一步學習書法，使能達到跟古人一樣的境界呢？」張旭說：「重點第一步要先執筆正確，使行筆時能腕指順暢妥為取勢，使筆鋒沒有半點扞格不順之處（能寫好字的重點是在懂得執筆取勢，因為換鋒是在筆勢不停頓的情況下筆毛依靠本身的彈性自行彈回變換的，其要則在執筆時之能使鋒豎紙上，也就是要使筆鋒尖端正面平貼紙上，如此才能保證筆毛都能全面性地自行彈回，如果不平就會有一面、甚或數面筆鋒不能彈回來，坐著寫字所以要求掌豎、正鋒，即是為要能求得米芾所謂的筆鋒八面俱全）；其次要懂得筆法，凡老師教的自己學的都要牢記實踐，並隨時檢驗筆法正確與否；再其次是字字要結構得宜、全篇要章法緊密，既不疏失有缺、也不過度枝蔓，使能全得合宜之巧意；再其次是寫字前要準備周全，紙精筆佳使人躍然欲書；到了最後階段才可隨情境依己意去變法。惟一任自己心意行筆時，仍應依平日養成之習慣與法度作字，只是不必再有遲疑而已。寫字要確實做到這五個階段，才有希望獲得和古人一樣的成就。」【註[93]】

　　顏乃再問：「既然字要寫好首重執筆行筆，請老師詳述真正高妙的行筆之法好嗎？」張旭說：「我傳授給你的筆法是從我的舅舅陸彥遠那邊得來的。遠公曾告訴我說，他早年學書時，雖然用功很深，但仍都無法達到令人滿意的地步，十分無奈，後

[93]真卿前請曰：「幸蒙長史九丈傳授用筆之法，敢問攻書之妙，何如得齊於古人？」張公曰：「妙在執筆，令其圓暢，勿使拘攣。其次識法，謂口傳手授之訣，勿使無度，所謂筆法在也。其次在於布置，不慢不越，巧使合宜。其次紙筆精佳。其次變法適懷，縱捨掣奪，咸有規矩。五者備矣，然後能齊於古人。」

來聽老輩書家褚遂良告訴他說，寫字用筆得像古人以火漆封印時，力求印出爽利深刻的戳記一樣般，每一個小地方都要用盡全力妥善處理。一開始他也不明白，後來偶然有一天他在江邊沙洲的一個小島上散步，看見滿地平淨白沙一時心生喜悅，不禁產生了想在上面寫字的衝動，剛巧手邊也有一把鋒利的小刀，乃以之在沙上畫字，結果筆筆險勁而有力，筆畫銳利嫵媚。從那時開始他才領悟到用筆要像用刀子在沙上刻字一般，起筆要逆刀藏鋒使刻畫深入，使鋒時更要用上全力、好像要將之穿透紙背一般，作出來的字才可能達到最大的成功。（此處極關重要，這句話正是有唐楷法用筆變化的先聲。蓋初唐諸大家歐、虞、褚、魏徵之外孫薛稷、虞之外甥陸柬之等都還是魏晉筆法的隸味濃厚，惟經褚河南明白指出印印泥的領悟後，再經陸柬之之子陸彥遠悟出藏鋒之說以授其外甥張旭，張又傳授給顏真卿，顏則又在悟出屋漏痕後再傳給了懷素，書道這一系列由印印泥之須予大書深刻、到藏鋒之側重正鋒筆力、再到屋漏痕之崇尚自然生動之凝重，唐楷中鋒用筆的特色，於焉確立。）他一再對我強調不管真書、草書，寫的時候都要像用刀畫沙一樣，使能達點畫媚淨的效果才是書道的最高境界，這樣的作品也才有資格流傳久遠，達到像古人一樣的成就。我現在也這樣告訴你，你要真切地去思考這個道理，獲有心得之後更要謹守，不可再妄意更動，這點千萬切記，最好把它寫在衣帶上隨時看著警惕自己。」【註[94]】

[94] 曰：「敢問神用執筆之理，可得聞乎？」長史曰：「予傳子筆法，得之於老舅彥遠曰『吾昔日學書，雖功深，奈何迹不至殊妙，後聞於褚河南公用筆當須如印印泥，始而不悟，後於江島，見沙地平淨，令人意悅欲書。乃偶以利鋒劃而書之，其險勁之狀，明利媚

　　顏真卿聽完之後感激不已，起身一再向老師道謝才離去。自從得到張旭攻書之術的指導，顏說他又繼續努力了五年，才自信將來在真書、草書上大概可以有成了。【註[95]】以上《述張長史筆法十二意》全文。

　　除了這篇精彩絕倫的張旭十二筆意，宋代書家黃庭堅也曾進一步在心法上強調過用筆之意，他說：「心能轉腕，手能轉筆，書字便如人意。古人書無他，但能用筆耳」，更可見寫字貴用筆、而用筆功夫貴在筆外之心，雖語涉空玄，卻是真理。至於他書外學書之論，所謂「學書要胸中有道義，又廣之以聖哲之學，書乃可貴。若其靈府無程，政使筆墨不減元常、逸少，只是俗人耳，余嘗為少年言，士大夫處世可以百為，唯不可俗，俗便不可醫也」【註[96]】，則已語涉形上，已非一般習書人輕易可達，懸為未來努力目標可也，不必汲汲。

好。自茲乃悟用筆如錐畫沙，使其藏鋒，畫乃沈着。當其用鋒，常欲使其透過紙背，此功成之極矣。」真草用筆，悉如畫沙，點畫媚淨，書道盡矣。如此則其迹可久，自然齊於古人。但思此理以專想功用，故其點畫不得妄動。子其書紳。」

[95] 予遂銘謝，逡巡再拜而退。自此得攻書之術，於茲五年，真草自知可成矣。

[96] 黃庭堅於《山谷題跋》書繪卷後中謂「唯俗不可醫」，其《題王觀復書後》亦云「此書雖未及工，要是無秋毫俗氣，蓋其人胸中塊磊不隨俗低昂，故能若是，今世人字字得古法而俗氣可掬者，又何足貴哉。」

第四章　書道體例芻議

　　中華書道淵遠流長，雖牽涉內容千絲萬縷，但一個多務博涉的精深體系固當示人以隨處可入之高明，惟可以多角切入的主題其學習不見得就可輕易進行；蓋不管想從什麼角度去切入理解，研習者不但其應先具足相關主題的基本知識，作為被理解對象主題本身的體例、定義更應具體而深入，所有學習活動才真能有效進行，此理千古不易。鑑於前人論列書道體例時慣於書論家們迭有出入的論述上陳陳相因，誤人不淺，因而學習或講述書體之前，不能不先廓清前人在書法體例表達上的諸多不一致。針對書道內容之書體，吾人首先要瞭解：歷代各朝書論中談及書體時，說法上古人講的什麼體例當時指的是什麼、今天還是嗎？若真有扞格發生，到底是什麼地方混淆了，所以混淆的癥結又在那裡？真象是什麼？弄清楚之後若能提出如何讓它未來不致繼續混淆的可行建議，整個理解過程才可謂完整，其所進行的知識累積也才有傳承上的意義。而要所有這些進程得以順暢進行的先決要件，就是要先做到基礎定義表達上的一致。在意見溝通上，唯有語義一致才能避免夾雜不清，才能有效進行討論並進而立論，因此先廓清語彙真義並徹底統一體例表達上之用語，才能期望整個書壇溝通順暢，讓書道相關理念與內容之呈現，明白而透徹！

　　近代許多書論家都抱怨，書道各種體例的分類古今各家常相混淆，因糾纏不清導致習書者不少困擾，且這類困擾在漢、唐以後更形加遽，相關可能原因近人書論家郭紹虞曾闡述指出，混淆之始肇因於漢後之以工書為美藝導致的書家輩出

【註⁹⁷】：「自此許多書家獨創性的字體不免與書體相混淆，書論上更有各說各話的糾葛，而歷代積累下來在探溯書體演變上的更多歧說，使得治絲益棼。」他舉例說今天我們大抵知道楷書指的是什麼，但魏晉間卻已有人將楷書解釋為楷模之書，致與當時的真書、正書分不清楚，導致楷書與隸書在後代認知上產生了混淆。雖說隸書也經過從草體轉趨正體的過程，但不同於梁朝庾肩吾、唐代張懷瓘等人稱當年的隸書為真書，南唐徐鍇就曾將隸書稱之為楷書。徐鍇當年固可以自說自話強調這是因為隸書真正妙臻毫顛堪為楷模之故，但後人未明就裡、驟在眾家書論中看到這樣的名稱時，莫名其妙之餘產生混淆定所難免。須知一般所謂的真書或正書，指的是當代的正體字，不論古篆隸章楷，凡能定型為當時正體的書體，就是那時的真書、正書，也許徐鍇當年可以勉強這麼說，卻無法要求後人能跟他一樣地設身處地。就以我們今天的楷書為例，大家都知道這個楷字，並不是說書法家寫出的那一種規整字體堪為楷模，我們就會去稱它為楷書的，它乃是一種書體之名，只因它同時也是我們這個時代的正體字，因此才有一些人今天說楷書也叫真書或正書、而也不致於被指摘，但若不把這些名稱的真相弄清楚，就逕予寫入論書文章中，千百年後的人在書體迭經嬗變後再看這樣的書論，在追溯源流上麻煩就大了。

⁹⁷ 書體由篆而隸而章草，皆因秦獄吏、漢書吏等專業抄寫人員之力求有助於繁多抄寫工作之速效而來。一直要到漢後之魏晉，文人雅士介入書寫，結束了以抄寫專業為主導的漢字發展階段，文字功能才從實用提升到審美，有特質的書寫才開始湧現，富風格個性的書作遂得以發展，工書成為社會重視的才能，名家輩出。而王羲之不但是這個歷史轉換過程中眾多傑出書家的代表，更對當時成型中的草、楷、行三書體之確立扮演了關鍵角色，因而才被尊為書聖。

即以歷來書道上最容易名實混淆的八分書與隸書之辨為例，郭紹虞就指出「從許多古代記載的例子可知古人講八分固然是隸書，但也可以指篆書，甚至有人以之指楷書，其實莫衷一是」。就算先撇開這種混淆不說，即便專就八分與隸書的關係，古人就另有分別以秦隸、古隸、漢隸來講八分的三種不同說法，而宋郭忠恕《佩觿》又說八分之說流俗有二：或曰八分是仍具八分篆法之隸文，或曰皆似八字勢有偃波，這兩種說法其實是秦隸與漢隸之分；又再說秦隸亦稱古隸，指的是無波勢之隸，但再細加區分還可說秦隸不一定有八分篆法，古隸則是帶八分篆法的，而漢隸專指有波勢之隸，是東漢流行的隸體。從這個說法來講，八分與隸的關係本來還算分明，但康有為論書卻又建議以小篆為秦分，以隸為漢分，再立西漢分、東漢分之目，並另稱楷書為今分，說為的是要掃除篆隸偽名。像他這樣專門在名詞上翻新花樣，而他的書論卻又廣為流傳，導致書體、字體產生混淆的影響就更大。書史上立論本已繁複，而像這種書論家亂立名目的，歷代又可謂所在多有，難怪今人溯源會有這麼多困難。

為此，本書特別綜括古今眾說，參以西方通識，把漢字體例之分類歸納為三種不同層次的含義，並將其可參酌之英文譯名檢附其後，希望能藉此拋磚引玉，透過更多的討論讓書壇早得共識而統予載明，俾有遵循；同時呼籲：在未有更好解決方式前，書壇人士即便不認同或不以此為急要，也請今後至少不要再隨興之所至，動輒在各種名詞上翻新花樣標新立異，以免混淆程度的再加劇。

筆者建議的書道體例分類，第一層次分類指的是文字針對辨識功能與書寫便利兩特性之不同所呈現的寫體、其次是指包括古文以六書為造字原則所成字樣（如甲骨文與大、小篆）及

今文以不同文字符號所成字樣（如楷隸草行）等側重文字學角度之漢字演化過程中所有不同型態的書體、第三才是指側重藝術角度的書法家各具代表性之不同風格字體。申言之，即為

一、文字的「寫體（HAND）」：寫體有如英文 longhand、simplified hand 或 shorthand 上之分別，可分為正寫（ formal hand，亦叫正體，是為辨識之便而來，即印刷大行後通常所謂的印刷體 printed type）與草寫（running hand，亦叫草體，是為書寫之便而來，亦含簡體 simplified hand），我們填寫英文表格時常見其上規定說「Print, don't write, your name.」，叫你填名字時用正寫印刷體不要用手寫體以免處理者辨識困難，表達的就是正寫體與草寫體日常使用上的不同。漢字情況與之完全相同，蓋一筆一畫清清楚楚的正寫與牽連省簡的手寫體，其分別，究其源就是文字的不同應用目標。換句話說就是為辨識之便用正寫，為書寫之便用草寫，關切的全是一個時期的文字實用性，講的完全是漢字當時日常生活使用之標準體式，這一層面主要關涉文字表意與交流功能，只要能辨識即使寫得拙劣其文字意義依然無傷，功能上較少及於美藝上的考量，更與書家個個不同的寫法無涉；

二、文字的「書體（TYPE）」：書體在屬性上類同英文的 Form 或 Script Form，可分為楷書（Standard Type）、行書（Popular Type）、草書（Cursive Type）、隸書（Clerical Type）、篆書（Seal Type）五種，是漢字發展過程中各時各具特徵之文字體式與演化關係，較屬文字學與書法史的研究範圍，個中楷、行兩種書體今天還可合稱為真書或正書（Real Type）；

三、文字的「字體（STYLE）」：字體講的是經雅化、美化的漢

152

字被從藝術欣賞角度加以衡量而分類出的不同文字表達形式，是漢字針對歷代不同書體依不同時代風格與書家表達特質所派分出的書寫型式與流派，約可區分為王字（Wang Style 俗亦有習稱為王體者，以下各家亦同，建議不作此稱是因這裡這體字極易與書體、寫體之體字混淆）、顏字（Yan Style）、歐字（Ou Style）、柳字（Liu Style）、趙字（Chao Style）、殷墟文字（Shang-yin Bone Inscription Style）、少溫鐵線篆（Li's Iron-wire Seal Style）、瘦金字（Slender Gold Style）及其他名家、字樣等。

針對文字的寫體、書體與字體，自古以來我國之書法論述其實存在有各種表達上之不同：同樣書體兩個字，有以之表達正寫、草寫之分者，有以之等同字體作為顏字、柳字之分者，不一而足，造成後人學習上諸多混淆與困擾，筆者因此不揣譾陋，建議上述寫體、書體與字體三種不同的性質與層次的表述方式，並參酌外譯安上適切英文翻譯以利對照區分，未來若能透過努力使之約定俗成，則書壇中人一講寫體就知指的是正寫、草寫、簡寫、俗寫等，一講書體就知是指真書、正書、楷書、行書、隸書、草書、篆書等，一講字體就知是指王字、歐字、褚字、顏字、柳字、趙字、瘦金字、金農漆書、板橋六分半書等，書道體例將一清二楚而不復糾纏不清，配以確切英譯更將有助於國際推展。至於此種建議在今日書壇上是否仍扞格難行，筆者雖省獻曝而不退縮，決心不計成果地去努力推動，成效如何只能聽其自然或以俟來者了【註[98]】。茲依個人在書體、

[98] 這三個名詞在字面上固可能仍有可再斟酌之處，但若大家都一同採用這種分法一同使用這種名稱，不僅各種書道辭彙將更清楚，連歷來糾纏不清的正寫與正書也將極易分別，蓋如此區分的話正寫就不是簡寫或俗寫，指的都是寫體；正書就只是指「真書又叫正書」的

寫體、字體分類上之芻議，謹述如下：

第一節 書體與分類

　　漢字在其體例分類上分為書體、寫體與字體三種，這個書體清楚辨明地絕不再與過去一樣有時可和字體相混稱，從此書體專講的就是書之各體。書體乃從文字學角度就文字發展過程不同文字代表符號形成的各種字樣，仍依慣例以真、草、篆、隸四種分類出之，內容大抵是合稱真書（Real Type）的楷書（Standard Type）與行書（Popular Type 行書又可細分為真行書與行草書，又叫行楷書的真行書即是指吾人平常所說的行書，行草書（Popular Cursive Type）則是行書與草書結合而成之另種書體）、草書（Cursive Type）可細分為章草（Chang Cursive Type）、今草（Kuang Cursive Type）與狂草，通常說的草書指的是今草）、隸書（Clerical Type 可細分為又叫古隸的秦隸 Ch'in Li、漢隸 Han Li 與八分 Pa-fen）、篆書（Seal Type 可細分為大篆 Great Chuan 與小篆 Small Chuan or Ch'in Chuan）及古文字（包括象形圖畫文字 Pictograms or Pictographs、商周金文 Bronzeware Inscriptions、甲骨文 Oracle Bone Inscriptions、籀文 Chou Chuan 等），它們共同構成了漢字的書體上之大致內容。

　　我國文字從象形而來，雖說目前依一般通用常用字計算大約三千五百字，但據收錄最全的字典統計，其實已達總共八萬五千多字的規模，它們從遠古到近今，在歷代祖先與現代人們

正書，講的是書體，再也不會與正寫混淆。所以要做這樣的強制區分，目的只是希望能在書壇中未有統一定義的稱呼前暫為標準，以減少習書者的困擾，他日若書壇能做出統一規定、或針對筆者這種區分他人有更足以服眾之名稱出，吾必率先從之，此筆者所以謂「以俟來者」之義。

的生活中，總是盡職地扮演其溝通、記事的角色。從甲骨上貞卜吉凶的符碼，而彩陶上氏族標幟的溯源，而青銅上宗法信息的傳遞，而銅鏡上敬天祈福的默示，而瓦當上垂世殿堂的祈守，而璽印上社會地位的認證，而市招上近悅遠來的邀告，而聯幛上感情洋溢的憂喜，最後更在線條造形的累積上登峰造極，成了標幟東方藝術的代言。古籍記載倉頡造字而「天雨粟、鬼夜哭」，雖說倉頡極可能只是綜括萬世先人歷言傳、結繩、八卦、鍥刻等輔助記憶方式集眾智透過時間積累之衍創努力的一個象徵性代表，其為人類找到開啟自然文明的智慧之鑰、為炎黃子孫啟動記錄宇宙秘聖的驚天動地，今日看來，果然並未故意聳人聽聞。

漢字繁衍與擴大成今天這個漢字規模的過程，其內容依許慎《說文解字序》是：「倉頡之初作書，蓋依類象形，故謂之文，其後形聲相益，則謂之字，文者，物象之本，字者，言孳乳而寖多也。著於竹帛謂之書，書者如也，以迄五帝、三王之世，改易殊體，封於泰山者七十有二代，靡有同焉。周禮云，八歲入小學，保氏教國子，先以六書，一曰指事，指事者，視而可識，察而見義，上下是也；二曰象形，象形者，畫成其物，隨體詰詘，日月是也；三曰形聲，形聲者，以事為名，取譬相成，江河是也；四曰會意，會意者，比類合誼，以見指撝，武信是也；五曰轉注，轉注者，建類一首，同意相受，考老是也；六曰假借，假借者，本無其字，依聲託事，令長是也」。所謂六書，指的是漢字的六種造字原則。依指事、象形兩原則所造成的乃是稱為「文」之獨體字，而依形聲、會意兩原則所造成的則是稱為「字」的合體字。此四者為原始創造文字的基本方法，是文字之體，總稱四體，再以轉注、假借兩造字原則濟前四者之窮，是為文字之用，合起來總稱為文字的「四體兩用」；古人以此六書為根本原則進行造字，隨後依序乃有太

史籀作大篆、李斯作小篆、及隸、草、行、楷之繼起，以迄於今。

而書道藝術的發展，是和文字發展、簡化的過程緊密結合的。從有象形文字開始，由逐水草而居到群聚，逐漸到各部落，以至後來的春秋、戰國時代的各國，一直都存在有類似所謂「六國異文」的同字異形的情況，一直要等到秦始皇一統六國，才命李斯統一天下文字。這時通行全域的小篆，比起其前的大篆，表面上看起來固然更顯得整齊典雅，但事實上是簡化了，因為文字畢竟是實際生活中表達思想的工具，而思慮層出不窮，要有效表達就須執簡馭繁。隨著文化的發展，小篆仍嫌繁瑣，於是在民間寫匠及下層書吏間就出現了一些較荒速簡便的草體字、簡體字，其中一種先只在囚徒皂隸間流傳使用而被叫隸的簡化篆字，剛出現時是很受士大夫輕視的，因為這個隸字，字面本身就帶有不入流身分的輕蔑意味。但後來使用漸廣，又出現了東漢劉德昇的改良整理才正式出現隸書。民間流行的隸草也在日具規模中漸有定則，逐漸往實用的楷、行方向發展。三國時劉德昇的學生鍾繇傳承了師門改良成績並將之依不同用途分門別類而有成，寫正式文告時用隸書，寫日常應用文字時改用行書或楷書，而偏偏受他應用文字影響的人最多，楷行之用流行漸廣；入晉後王羲之受鍾繇啟發更進一步效行，終以實際努力與成就，奠定了楷、行兩種書體的基礎，整個過程清楚印證了整部漢字發展史、其實就是文字為實用方便所作簡化努力的說法。

細究漢字書體嬗遞演變之通則，大抵是：在一種書體成熟之過程中，民間隨時都會有為求方便快速而出現其草寫體之蘊釀與採用，一旦到了該書體被視為當代之正書（正體字），其草寫體也大抵開發就緒。正體字經長期發展被奉為正朔後，其特

徵最明顯的就是詳與靜，書寫速度必然慢，因而會有其草寫體出現，目的就是為了簡速方便，因此其特徵必然是簡與動，書寫必然快捷。而此種快餐型文字一旦廣被接受，在受歡迎一陣子被萬方熟稔之後，時機成熟即取該正體字而代之，演化成另種又獲正名的新書體；而整個過程中最有名的出而整理這些紛紜以助成此書體定於一尊的代表書家，通常就是被後代冠以該書體創造者之名的人。吾人研究文字之演化，腦中須先預存此種草寫體因尚簡而在愛用者日多後取代另為正體的觀念，明瞭草體之起是與正書文字而俱來，什麼時候一種書體出現了，其蔚成正體的過程中早就又有該書體的草體滋生，而且這種沒有名字只頂著主人名義的草體，時間會證明它才是真正能辦事者，而一旦外界因熟習而只與它打交道，它主子的地位即可能不保，隨時可能被取代而被推入書道歷史洪流之中。能如此看待正書與草體間的相互關係，才較可能接近書體衍化事實，而這也正是古人所以會一再強調「隸者篆之捷，楷者隸之草」說法的根源。

須知，任何一個為當時社會使用的活字體，都有人會為日常使用上之方便而予簡化：篆書會演變成隸書是因為篆畫勻圓悠長，書寫不便讓人不耐，因而人們實際書寫時才嘗試把它斷開；隸書出鋒灑逸，但最後為何會變成楷、行、草書的鉤筆回收，其原因也是為求方便快速回筆自然形成。固然書史上有「歐虞時筆始鉤」的說法，但它們不是虞世南、歐陽詢刻意去發明的，真正的答案是當年人們為了方便接寫後筆才形成這習慣的，因為將上揚的波磔改為回收的鉤筆，既省時省力又便於連接下一筆，這才是梁庾肩吾《書品》所指出的「草勢起於漢時解散隸法，用於急就」之真義，絕非歐虞為了藝術理由進行改良創作之所得。同理，吾人用這個原則來檢視中文字，則為

什麼今天漢字以楷書為正，以行書為草，卻能同時相伴發展而同為當前的活文字，道理也就十分明顯了。它們之所以能同時持續存在，正因為它們能同時滿足了人們現實日常生活中有時須正式、有時求方便的互補需求之故；而楷書的正書地位所以能長久不被其寫體行書取代，行書早已自立門戶有自己的名字可能也是一部份原因。至於如何解釋為何今天中華書道的內容，在真書（楷、行）、草書之外，仍還有篆、隸及其他古文字，答案應是：篆、隸等書體雖只是吾國歷史中書體演變過程遺留下來的代表各個不同階段的書體【註[99]】，但因歷代書家對書道傳統內涵之珍視與愛重，這些生活上已不被實際使用的書體，仍在他們不斷摹習、教傳與考古學界持續的研究需求下被保留了下來，因而至今仍能同是中華書道實踐內容的一個重要部分。

　　茲引述古文學者對中國文字發展研究上之論述，俾讀者能稍明吾國文字可能之淵源與流變：《史記》封禪書上曾記載管仲對齊桓公說，古者封泰山、禪梁父者七十二家，他僅能識得其中十二家的名字；《韓詩外傳》則記載到了孔子升泰山觀封禪文時，曾說他能識得其中七十多個名字，但其他不可辨識者還有上萬個。可見上古酋王封禪皆曾署名（當然非指如今天出席開會者般自己簽名），惟洪荒初啟之際的所謂署名之字，大抵不過是任情標號，率意造形，與繪畫無殊。一直要到所謂黃帝史官倉頡依雲象鳥跡造出書契符號後，字形才逐漸約定俗成，而氏族領袖參與莊重祭祀場合的眾多署名，也才能被後世的管仲、孔子認出一小部分來。這種文字演化過程以極其緩慢的步調進

[99] 可以推知當年它們仍各擁有各自的草、行書體，此即衛恒《四體書勢》中所謂的「隸者篆之捷」。

行著，並透過像史籀這類各時代博學有志學者之整理、與皇室公布的諸如上庠石經等的規範，可被共同認知的文字才逐步出現並日益增加。而這些文字出現的過程中，凡是對字體有整理規範作用且結構端正點畫分明的，會被稱為正體書（即是每個時代的真書、正書），而同時伴隨正體字出現的或簡省以趨約易、或隨意轉折以求便利的寫體，就叫草寫字。吾人研究文字衍化，從正寫、草寫兩體文字的本質與流變中，當亦可推知漢字書體演變的一部份真象。上古文字是從文字畫到象形文字，再衍為會意文字、再衍為形聲文字，一直要到秦時一統天下罷諸國文字統以小篆後，漢字才真正可謂字體初定。但統一的小篆因其篆引字畫不利日見繁複的書寫要求，而為要符合六書造字體例，對原來字形的變更又不能太大，可是點畫繁複的字在使用實踐中仍必須生存，妥協之道只有透過不同形態的草寫以求便利一途，因而逐漸產生了草體，被斷開筆畫作為篆書之草的隸書也就逐步出現了。隸初期沒有波磔的秦隸（古隸）成為新體勢，又另有其草寫體隨之出現，這類草寫為求快而筆畫紛飛亂揚，即是後來被規整成的八分隸書之雛形。

　　《說文序》所謂「漢興有草書」，指的應就是上述這些篆書、古隸之草體。這類草體逐步系統化後即成了章草，章草揚棄了篆隸慎謹嚴重的圓逆起筆，改以快捷的側、方起筆，又在一字之內，用筆鉤連、快速處理其橫畫（自然字橫較豎多）之末筆的同時，加強奮筆之勢則成波挑；而衛恆《書勢》中所謂「上谷王次仲始作楷法」，也是鑑於古書方廣少波勢，才中出篆鋒並伸之以波挑的，其牽就已成氣候之草體飛揚點畫、復為字形之美而強調點畫俯仰姿勢的結果，就是所謂漢隸八分的蠶頭雁尾（八分因重橫畫而勢更扁）；更有不加強末筆之奮的演變方向而成簡易行書者，而在朝向規矩簡易可行書體發展的過程中，一股為拉長新隸書過扁字形而開始強調豎筆的風氣開始

159

了，且在日復一日的累積中將豎筆朝懸針、垂露方式的美化方向發展，最終衍成了楷書【註[100]】。而整個書體百變的過程中，快速草率之草體書也同時並行著並未被淘汰，因此可以說篆、隸、草諸體漢初即已共生，且隨著秦隸、八分之定名，相關草寫形式亦逐漸脫去其草體之名而成行書、章草、今草，甚至更有伴隨著縱意深化傾向，逐日邁向一筆書、狂草的。惟這類草書體至此已脫離生活之常，最後終在難以辨識、不再實用的質變之下，被摒於書體衍化的文字自然功能之外，而其原來扮演的實用寫體角色也因而逐漸被同樣可司楷書草體功能之行書體所襲取，最後更全面取而代之並正式獲得「行書」之名，此亦可解釋行書早於楷書存在，正式得名卻遲至漢末才出現的道理【註[101]】。至於八分到底由篆或隸而來或在書體演化中扮演什麼角色、行書到底是在楷之前或楷之後，最完整的說法似可將書體分成前、後期或包括尚未完備前的雛型等更多期來說明，

[100] 吾人從近世出土漢簡已可窺知無波勢之隸草化為章草後，逐步變為分隸與楷兩書體之軌跡 ，蓋最初無波勢之隸改篆之圓筆為方筆，字的結構開始變化為一橫一直的組織關係，其草體強調在橫上則為章草之波磔，強調在直畫上則成懸針垂露之體。木簡中橫畫多磔而直畫多漲墨、變形與大膽縱筆，即是這種關係，類似《石門頌》命、升兩字垂畫之縱亦是這種關係。總之，草書若重橫畫即成波磔之體，若重直畫不需波磔則可全用圓筆、並上下鉤連，就是今草，今草復正其筆畫，就是劉德昇整理出來的行書，行書再進一步正體化，就成了鍾、王的楷書了。

[101] 論者謂行、草都無獨立性質，嚴格講皆不能視為書體演變之一種，它因是當時流行正體字的草體而成書體演變的關鍵，當由正變草時，草體之始變而不甚異於正體者其性質則為行書；由草變正時，草體之較偏於使人易識者亦是行書，古人所謂「行出於草而楷出於行，劉德昇造行，視章草加正焉，鍾繇為楷法，視行書又加正焉」是也。

即：八分書體有由篆變隸的「前期八分」，亦有由隸變楷的「後期八分」；而「前期行書」或甚至更早尚未有真正書名的「雛型行書」在漢字書體紛陳的變化時期分別發揮了起承轉合作用，參與了草、楷、行、章諸書體之定型，「後期行書」則在前期行書和真書、正書行寫化的基礎上衍成一種專門書體，是真正獲有行書之名後更進一步協成行草的行書。筆者認為唯有以這類分期說法來描述書體之衍化，才較易概入書史上原呈紛歧的各種說法，並將整個來龍去脈說明周全，而且依科學實證之觀點，說不定這種迂迴婉轉也才最接近演變過程的真象。蓋事物之變其本質以漸，變化極少是截然斷然的，書體衍化進程想必亦如此。一種書之新體式必然是從其草體逐步轉化為通用流行字體、最終成為新範本取代原來之正體字的，而其甫成正體之同時，為求方便的新草體亦已在醞釀之中，其孳長正兆示著下一輪的取代變化，這種衍化模式，徵之書史中漢字書體之演變過程，可謂歷歷不爽。

惟如果依上述道理，唐代楷書就與今天我們所使用的文字一模一樣了，為何唐代到今天這麼長的一段時間楷書沒又被其草體取代呢？原因之一極可能是中國文字發展至楷書，字的點畫與結體確已足夠便捷週延、成熟有效；其二是唐楷的光輝成就與諸多大家的楷範，更開闊了楷則之傳習，加上前述其草寫行書已自有名字、復能有效與其分工合作又不取代它；其三是宋朝印刷術發明後，印刷文字又均以楷書為標準，透過日漸普及的教育，使用的人大量增多，終使它根深蒂固到不再輕易地可被全盤取代。這些助其定型化的特質，遂也使它得以從依往例只能向草寫體發展再被取代的單向演化趨勢，轉向行書、草書、行草等複合共存的多向變化發展以為肆應，因而終能脫出單純的「存在、被取代而不存在」的初階變化。其情況亦如人類近代社會之政黨衍化本質：稍早被全面操縱於特定階層之手

的獨裁或單一政黨，一旦被推翻取代即遭覆亡；但隨著真正參與者的加多，在政黨基礎擴大後的量質變化中，其命令之行則由如臂使指而意見紛紜、而加多派系、而小黨林立或大政黨並立，表面上看似乎複雜化了，但卻從此不但沒有異質突變的國朝之覆亡，社會反而在同質更迭的發展過程中，內容因累積、民主而更趨豐厚了。

　　針對書體的是否再演化，近人書論家邱振中亦曾就運動理論中我國毛筆筆法運動特徵指出：「書體是否繼續發展，同筆法空間運動形式是否停止發展密切相關。社會一直不斷會有簡化筆法以求進步效率的實用要求，如果我們找到筆法空間運動形式可能繼續發展的條件，就可期待書體還會繼續發展。從運動學理論可知物體在空間的任何運動，都可以分解為前後、左右、上下三個互相垂直方向的運動和繞此三個方向的旋轉運動，亦即任何物體的任意運動，都不可能會超出這六種運動的範圍。我國書史上筆錐運動發展之特性，從篆書之平動，到隸、草的絞轉，再到楷、行的提按，幾乎已概括了所有的運動形式，亦即：平動包括紙平面上兩個互相垂直方向的運動；提按相當於垂直於紙平面方向的運動；絞轉可以看作主要是繞行垂直於紙平面方向的旋轉運動；至於其它兩個方面的旋轉運動，則已包括在絞轉形成以前方筆圓筆等的擺動筆法中、而於絞轉筆法形成後再融合一起的，因此絞轉實際上已包括了三個方向的旋轉運動。既然平動、提按、絞轉已經把筆毫錐體所有可能的運動形式都包括在內了，則今後不管出現任何情況，都不再可能使筆法增添新的空間運動形式。因此，漢字今後不管怎麼發展，都不可能在楷書之後，再出現新的書體。」其說透過科學分析，立論頗能令人信服。

　　但為何不可能再有發生新書體的現象，原因之推測也有不同的說法。中國大陸名書論家祝嘉在其《書法入門指導》一書

中說,「文字到了漢代,篆、隸、楷、草都已具備,以後字體之所以沒再變,鑑於創造文字與改革文字的,既屬廣大人民,則其原因亦當從廣大人民本身求之。封建社會的花樣是一代比一代增加,也就是一代比一代散亂,給予民眾讀書識字的機會也就隨之減少,而當時制度又故意把文字弄得越來越艱深,與語言越離越遠。當時人民幾乎全數變成文盲,所以不能再來改革文字,而文字也就停止於篆、隸、楷、草,不可能再來大大變革了。」這種看法固亦可聊備一說(甚至可被理解為是否是對文革本質之反諷),但一再強調廣大人民的影響因素,似乎並未能完全符合吾國封建社會傳統文化演化之實際,惟邇來中國大陸許多學門成說立論,內容均一再反覆強調人民的影響力,看在外界眼裡,這種現象至少已有意無意地洩露、甚或是忠實記錄了大陸文人在共產黨政治高壓政策統治下(至少是 1949 年中共建政至包括 1978 年鄧小平自華國鋒手上取得政權逐步推動改革開放前後近半個世紀情況是這樣),必須妥協存活的特殊生活經驗,讀之令人鼻酸,因而外界也姑予刻意置評。

　　至於真正是什麼原因,才使得中國文字不再發生變化,或目前的楷書書體未來是否仍有可能依過去衍化模式再生變化,目前看來雖仍在未定之天【註[102]】,鑑於歷來書體之演化,其機

[102]清末民初民間即有提倡漢字簡化的草根呼聲,惟從未有結果。中共政府於 1956 年 1 月 28 日起總共公佈 2236 個簡體漢字並予強制推行,其建政早期亦有甚囂塵上的漢字拼音化運動,均可視為是國家機器推動文字變化的嘗試,惟因都不是真正社會力量累積的自然需求,因而仍未能對中國文字起全面性演化之功,甚至 1986 年還不得不廢止文革甫結束時政府公佈的「二簡方案」;而迄今,不但文教界及民間時起維護古籍准用繁字呼聲,大陸書壇主流也從未真正改寫簡體字。對此,吾人除須體察字體簡化非全等同於書體衍變外,也可由邱振中針對筆法發展理論的研究理解其原因。他強調漢字筆

端在減少辨識困難與增加書寫方便間之矛盾的解決上，而今天電腦時代中文之處理便捷，電腦文書處理上繁、簡體漢字輸入和轉化之方便與普徧，已使得人們平日不再依賴手寫文字，似亦兆示中文不再演進的可能性之加增。惟若今後漢字止於楷書而趨向充實與多樣性方向發展，則伴隨著書道藝術逐漸在國際社會受關注的推助，楷、行之書地位將更加鞏固，不但我國文字的文化內容將更豐富而多向，古文字、大小篆、隸書等這些在通用功能上被淘汰出局了的書體，未來也將在日益廣大的習書風氣下，持續轉化為藝術研習標的而更被重視。這種情況若再加上書體雖可能不再演進、新書風卻持續創新、結合國際藝術觀念的嚐試方興未艾等，兆示著未來書道中各富特色的各種書法風格，將在藝術創造觀念日開、書家字外工夫更精進、書道與其他姊妹藝術更相互影響的推波助瀾下，獲得更大開展之可能，中華書道之榮景於焉可望再創高峰。

　　既然書體可能不再變動，標的固定後論述當可逐日精詳。截至目前為止，漢字各種書體依其出現及成熟之順序，大抵為：最先是由遠古的象形畫發展到商代銅器銘文的圖像符號及初階文字；其後依次是商代後期盤庚遷殷後之鐘鼎上銘識之（吉）金文、甲骨文字與陶文【註[103]】；周代形制更富

錐運動形式已無進一步發展空間，以新筆法蘊釀新書體、或因新書體創造新筆法的實用要求已不存在，漢字書體已無再簡化、變化之可能，因此儘管繼續簡化文字之呼籲不斷，卻絲毫不獲具體反響。

[103]陶文另有指最早出土之六千多年前新石器時代陶器殘片上的劃紋者，認為其已是漢文字初階具文字性質的符號，稍後亦有江西清江縣吳城遺址發現的陶文，是古陶器平面上的七個早於甲骨文形制的刻字，已被公認是目前人們發現最早的比較完整的文字存在形式，這些都與此處指的商代陶工大量草率刻於陶器上的陶文有別。

之金文【註104】；周宣王太史籀在其史篇中使用之籀文及東周後期通行秦與六國的戰國文字等所有統稱古文的大篆；其後為李斯、胡母敬（有誤為胡毋敬者非是，蓋胡母複姓，惟其讀音須破讀為胡無，謬誤可能有人誤以音為字擅予改訂而來）等據秦地之原秦系大篆文字（先秦文字）為主再參酌其他文字所制定的小篆；及約同時由程邈依秦時下層社會徒隸通用手寫之六國文字、簡篆書體整理出來的秦隸（即秦及漢初通行之稍近小篆而仍未有波磔的古隸，當時古隸之出僅是獄中吏卒之間為處理文書之便捷，因此並不重體勢，元人吾衍說秦權漢量上的刻字即屬於這種「不為體勢」的字形，絕不能將之歸類為篆書）。這種初期之隸藉權量形制深入民間日漸普及後，漸建體勢的即發展為漢隸。漢隸字形方廣、幾無波勢，惟這種字體因漢代紙張之出現（前此可能只有竹木簡書與帛書）改變了士人左手執木簡、右手直筆書寫的習慣，在恣筆揮灑成為可能後（從此書寫不受簡牘窄長之限制、左右撇捺得以在紙上自由展開），字的形

104 今有新說謂甲骨文並非金文之祖，反而只是當時社會流行成熟的金文的簡寫體而已，本書採之。前故宮博物院器物處長張光遠據一八九九年發現甲骨文後之其他出土文物研究指出，金文才是當時的正體字，甲骨文只是王室貞人書工刀刻的簡筆貞卜記錄，此說除了他所提的證據說明外，衡之常理亦甚可信。蓋早商即有禮、兵鑄器出土，只是數量不多、字數較少，但分佈地域卻極廣；甲骨卜辭雖多卻只在王庭殷墟出土。鑑於一個朝代內只與統治階層有關的分工群中，不可能同時存在兩批使用不同文字的人，一群叫貞人者會用甲骨文刻很多貞卜文字替王室記載吉凶，卻另一群有高深冶金技術者能在器物上鏤刻雕塑形似甲骨文卻較工整的文字為王室作器，必也當時社會都同樣使用這種文字才會有此情況發生。至於分佈廣乃器為王庭賜與各方酋侯；字數少而工，凸顯的也只是鑄刻工藝繁難、不如刻骨容易，且禮器用字嚴謹整肅、本就不需多字上之意義。

狀演變因而加快，乃結合民間草體逐步發展出了章草。隸、章並行多年後，更有王次仲出而將漸衍漸雜之隸體及時加以整理、結合當時漸失楷則的隸草【註[105]】，成為具有波勢、挑法向背分明之八分書。先期草書出現之雛形，則是秦末漢初民間篆、隸之減筆簡省者，這種書法受已有波勢之章草（傳張芝所創草書即此種章草，是為當時的草聖）及逐漸分途成型之行書、正書的影響，遂在章草被逐步楷則化衍成楷書體的同時，另朝別一方向發展，並在日用簡省、牽連快速的書寫方式下衍成了今草【註[106]】。

書史云晉時王羲之將章草改為收筆不磔、只稍頓挫即順勢而下或出鋒、並與下一筆相呼應之今草【註[107]】，又云其子王獻之復使其上下牽連，創造了所謂「破體書」，甚至出而為一筆書，行草之書因而更成就非凡。而這種體勢再經南北朝、隋唐之筆運漸無拘束及時代風潮發煌之刺激，至張旭、懷素時將之

[105] 草書、行書和楷書在漢代剛出現時皆為隸之草，筆法仍用隸法（章草與漢隸之法），有別於今日之草、行、楷，只是其雛形。

[106] 近人郭紹虞則在其「從書法中窺測字體的演變」一文中指出，《說文序》中所說之漢興有草書，指的僅是無波勢的秦隸之草體，而非我們今天定義的草書，這種隸草正是章草的前身。章草通行後，其正體化發展走向了兩個不同的方向，一個變為有波勢之漢隸八分，另一個方向則變其波磔之體為懸針垂露之體，最後衍為今天的楷、行之書；而未受正體化影響之原章隸草，則持續簡化著，仍向今草方向前進。

[107] 惟根據近日出土之樓蘭故址紙書已有頗為熟練之今草字體看來，晉初今草早已通行，可見王羲之只是將之有效歸納整理，但因其成果能達今草藝術高峰，成為綜結漢魏書法者的代表，而被拿來做為劃時代的代表人物而已。

進一步狂筆縱書，創出狂草（亦稱大草）；而漢末草書漸盛之風同時也激發了書壇另一股對立的節制草莽傾向，在提倡回歸規矩書體的反動下，劉德昇退去隸楷波磔整理出的較規矩的行書（或謂行書之名系得自劉德昇學生之一的三國魏鍾繇著名的行押書【註[108]】），惟行書之出很快在破體草風之下走向行草，而在各種文字體例混同成熟之同時，蘊釀多時的較工整可為字法楷範之楷書，亦告正式登場，當時稱為今隸。

　　吾人今日從出土的筆畫已省改波磔、增加鉤趯、轉折化為頓挫、書體已漸趨方整的漢簡中，可以想見楷書當年之雛形，因此才會有學者說楷書之興是針對逐漸走向放縱之路的草、行字體的一種收斂與端肅，是由漢末隸書之具有楷法者、與為節制草書而寫得較規矩的行書，一起脫去橫畫波磔，代之以提頓筆法之豎畫懸針、垂露之轉變而成。這種書體雖於東漢即已孕育成形【註[109]】，其高峰則以三國魏時鍾繇著名的《宣示表》、《賀捷表》、《薦季直表》三表為極則，因此鍾繇被認為是完成楷書改造的代表書家，而王羲之從鍾繇得法，以其天才進一步確立了楷書法度，因此與鍾繇同被視為楷書之祖。

　　此外值得一提的是，因為衛恒在其《書勢》中曾指出王次仲創作楷法，以致有後人誤以為創八分書的王次仲亦創楷書，

[108] 劉德昇創造行書，書史自來即如此記載，惟他並未留下任何作品以供驗證，反而是王羲之給了行書真正的地位與生命力，又留下最多且成就最高的行書作品，所以後代尊崇王羲之「改革了鍾繇的楷書、豐富了張芝的草書、開創了行書，成就書法史上最偉大的三項偉業」，王遂被奉為書聖。

[109] 有學者說近日出土之紀元前漢簡中，亦有近似於二爨碑之文字，應為今楷之濫觴。

實則此處文中的楷法，指的是當時可為隸書標準之楷範作書法，即八分書之最佳者也，與書體上楷書、真（正）書的楷無關，此亦可由劉熙載《藝概》所言「楷無定名，凡可為楷模者皆可言，不獨正書也」知之。

古謂羲之創草，事實上乃是變章為草，其源來自章。漢朝張芝、衛瓘、索靖、陸機等各家之章草皆其所根據之遺產，王羲之只是整理省去波挑之章草，筆法上復以側筆取妍，為今草定則而已，且其風格亦非獨創，西晉民間早已開之，觀近日出土西陲簡牘中西晉人諸書箋已儼然今草即可明證。只因這些簡牘的書寫人並未留名後世，而王羲之據此民間書風勤苦加工，終成一代典範，開啟其後智永（智永以前草書體並不一致，他寫了八百本真草千字文普施浙東諸寺，深入民間成為天下書家範本，奠定有唐後千餘年來草法統一的基礎，功在文字；特別他又針對當年凝重板扁一路的楷書筆法予以變化，在筆法上化方為圓，改變了北朝碑志與寫經筆姿，可謂上承鍾王、下開唐風，於千古書法藝術之發皇，功不可沒）、賀知章、空海（日遣唐僧）、趙松雪等大書家草書成就之先河，因而後代歸美，始謂羲之創草。準此，吾人更可體會書史上記載何人創何種書體，事實上大抵就是這種情況。

更有學者謂，我國書法史上真草隸篆諸種書體，其實在漢末即已大備【註[110]】，魏晉南北朝三百多年間各種書體交相發展，起的只是予以整理定型的作用而已，此即所謂書體發展的平行現象。因此，若不計較是否已定型，則隸、分、真、草應

[110]另說謂更早於西漢時，諸書體或其草體，民間即已大備，或亦可信。

是長期並行（此由近世出土居延漢代木簡是隸書，但亦多隸草體，間或有草書、楷書字出現之現象可以想見）。魏晉書家一人兼擅諸體者所在多有，書史謂鍾繇兼善銘石之書（即八分）、章程書、傳秘書（有說章、程兩字之切音為正，章程書乃謂正書，即如鍾繇三表之字體，可作為上奏之書，它與傳秘書同為字畫清正之楷書，皆為當年讀書人十五歲入太學前八歲入小學時教學認字用的所謂小學之書）、及行押書（其得名有說從簡牘須畫行簽押而來，又有因行與押切音為狎，而稱其為狎書者，是一種戚友相聞的親狎之書，乃今日行書類尺牘文字之屬），即為明證【註[111]】。其後，隨著文房四寶之發明與逐漸講究流行、各種書論之逐步充實，書法至唐朝終於達到空前之繁榮期，各種書體均告確實定型，不但有歐陽詢、虞世南、褚遂良、顏真卿與柳公權等唐楷大家為楷書奠定了萬世極則，同時代更有諸如李陽冰的小篆，張旭與懷素的狂草之書、李邕的行書及李隆

[111] 據王僧虔說法，銘石之書乃八分；章程與傳秘乃楷書，皆為教小學之書；行押書則是親狎戚友間之相聞書，亦所謂行書。行書之實民間早有之，秦古隸向波挑及草書演變間的懸針垂露化即是其雛形，此乃所謂行出於草而楷出於行也 。有關諸書體起源的時間，另依胡小石《書藝略論》說法，秦隸化八分約在漢武帝時，而同時針對八分波挑也已出現了行筆簡疾之體，即為章草之體，並非至東漢章帝令人草書上奏時才有（其實類章草之體民間早已存在，末筆波磔乃後之化為八分波挑者，故謂八分從章草出），惟章草之名可能此時始之；又八分至新莽及東漢初已漸變為仍帶波挑之真書，且同期間章草省波挑，書寫時上下文漸多連繫，至漢末晉初也已出現了草書體，並非遲至東晉二王時才有今天我們叫真草或今草的傳統草書；最後真書與草書間正草互協關係漸疏，草行取代草書成為寫體，終於魏晉之際被定名為行書；書體稱呼至此始真正能稱完備，漢末僅是粗具其大備而已。

基（唐明皇）、史惟則、韓擇木、蔡有鄰、梁升卿等之隸書共襄盛舉。中華書道至此築下了最堅實之基礎，在其上衍出稍後宋四家之行書【註112】、元代提倡遵古復晉的趙孟頫之行、楷書，明代文徵明、唐寅與祝允明等人之楷、行與小楷等瀟洒之書，對後世及東鄰日本書風影響極大的晚明張瑞圖、黃道周、倪元璐、王鐸等強調個性之草書，再加上清代中葉碑學大盛後，鄧石如、何紹基、伊秉綬、趙之謙及近代吳昌碩等之為篆隸再造高峰，這些歷代名家可謂成績斑斑，都以他們的佳美字體與新穎書風，增富了魏晉以來的中國書道內容，惟早已定型之書體，則仍一如唐前之制。

　　研習書法者在剛一開始，固然只應選擇各種書法體例中之一兩種較近自己習性的書體來攻習，以收在有限時間內可有小成之效，但對所有的書體之樣貌與摹習仍應有概略之認知與理解，方可在寫出不錯的一種字體之同時，不致遺人以徒為書匠之譏。茲彙總歷代書體發展之成果，以當前實用之順序，依楷書、行書、草書、隸書、篆書、古文字等大類，予以次第敘述。至於大家平日習知的石鼓文，在書體屬性上是戰國時秦地通行的籀文大篆；晉朝二王草書大抵為今日行草及今草之類（王獻之行草書上下牽連則為狂草埋下種子）；宋徽宗的瘦金書基本上是由褚字來的楷書，只特別凸顯行筆力勢而已；鄭板橋的六分半書則是以畫蘭竹之筆仿黃山谷之法的隸楷參半體；金農扁平的漆書亦僅是裁去毫端、以楷法所作出的變形隸書；書史上凡此之類的特別書稱，所在多有，惟因其別端在書風與字體上，皆非個別獨立之書體，此處不予贅述。

112 其中蔡襄更工楷書，可參酌《蔡襄書法史料集》等。

第二節 楷 書

楷書古有稱隸或今隸者（與此相對應則稱漢隸或所有的隸為古隸，但吾人今後絕不再以此為稱，所以在此提及只為強調楷與隸間確實存在著的複雜關係），與唐代前被稱正書的八分隸書同由流行於民間的章草寫體演化而來。今天說楷書又稱正書或真書固然不謬，但正書之名在使用上宜辨明古今，否則將增加書體辨識溯源上之混淆。蓋真書、正書，講的是一個時代的通行正體文字【註[113]】，也就是當時的標準書字寫法，不論篆隸分楷，凡是能定型而為其時之正體字的，就是當時的真書、正書。書體自唐不變後迄今，以楷為正範，通行以來輔以行書為其草寫體，長期不變遂成鐵則，所以今人才會習以真書為包括楷書與行書之書體，「真草隸篆」一詞也因而才能在習慣上被用來代表古今所有書體。

其實有類楷體之字形早在漢末三國時期即已被廣泛使用，並盛行於南北朝，於唐代達於高峰。因其書體方正典雅，可為習字之楷模，到隋朝乃得有楷書之名【註[114]】，前此之東漢魏晉南北朝，官方仍以專為節制草風而被強調為「八分楷法」的八

[113] 所謂正體，大抵以其字是否合於功令而言，字屬功令系統者，如漢之以八分為試舉之章程書即是，它是政府試舉、章奏之標準。漢律以六體試學童，隸書與焉，吏民上書，字或不正，輒舉劾，是知一代之書必有章程，規定既明，則但有正體而無俗體。其實漢有正體，不必如秦；秦有正體，不必如周。後世所謂正體，由古人觀之，未必非俗體也，蓋俗而久，遂將為正矣。

[114] 據說子貢在孔子墓上植一楷樹，枝幹挺直而不屈曲，引為書名，乃謂楷本筆畫簡爽，必須如楷樹之枝幹也。《宣和書譜》云「楷法，今之正書也，鍾繇《賀捷表》備盡法度，為正書之祖。」

分隸書為正書，而尚未得楷書正名之楷，在這段期間它一直是以「隸書」之名被視為是八分的流行民間之輔佐書體（此楷書所以又稱今隸及六朝書論許多稱楷為隸混淆之所由也）。

　　楷書形體可概分為發展初期字體較扁、結構緊密但筆勢奔放、形態富變化卻仍稍具隸形的魏碑（即所謂的仍具隸意的楷書，是楷書形成期間受章草影響較大的一支），與成就更趨高峰的方正疏朗、楷法完備受今草影響較大的唐楷（楷書之受章草或受今草影響的結果，其分野正是有清阮元《南北書派論》中分辨北碑、南帖不同特色之所由）。終身留心翰墨的唐太宗曾說，「前人多能正書而後草書，以知學書者必知正、草二體，不當缺一，然所以必先學正書者，以其八法皆備，不相附麗（著）也。」吾人今天所以要先習楷書，學楷書所以要由唐楷入手，原因就在於唐碑楷書法度嚴謹而完備、字形端正而獨立、筆畫分明不相黏著而有規範、書寫速度慢且一絲不苟，最適合初學之進階。追溯今日楷書的源流，可知其於漢末已在民間初具雛形而大行於魏晉之際，但仍未獲楷書之名。書史上第一個楷書大家魏太傅鍾繇，一生以公文用「章程書」、親友相聞「行押書」及銘鑴碑文之「銘石之書」三體俱佳著名，實質即為善楷書、行書與八分隸書。惟鍾繇、王羲之等大書家當時之楷書筆法仍帶隸意【註115】，初唐的歐陽詢、虞世南、褚遂良、薛稷、陸柬之等名家之楷書亦然，也都多多少少帶一點隸意，真正今天的楷書面貌是在張旭、顏真卿等這些被宋代米芾譏為變亂古法之人的手上才完成的，特別是顏魯公在結體與用筆上

所建立的一套被泛稱為楷則的楷法新規範，已全去隸意，可說是楷書史上繼王羲之後的最重要里程碑，無怪被奉為是書史上僅次於王羲之的「亞聖」。

　　所謂楷則，包括了楷書為強調不同於隸之平直而使橫向筆畫左低右高，為強調縱向筆畫因此豎畫比隸書更伸展或帶鉤，每一筆畫都稍有斜度而不以橫平豎直繩之（所以楷書的姿態其實是敧側的【註116】），字構複雜多變而有致，橫勒必收鋒（分書則筆畫大抵不收鋒），有一定的筆順、遇轉須用折及其他特質等。惟雖云轉折為方書、圓書之別，所謂「真多用折，草多用轉。折欲少駐，駐則有力；轉不欲滯，滯則不遒」，但事實上真以轉而後遒，草以折而後勁，其須相互為用，區隔上又似乎不那麼截然分明。筆順更是許多習書者的大問題，惟時至今日，大抵習書者在初受教育學習硬筆書寫階段都已有筆順經驗。所謂筆順，包括其由左而右、由上而下、由外而內，先橫後豎，遇字中寓有對稱部位時先定中心位置（如樂、學等字）等原則，都是前人從書寫經驗中歸納出的讓筆行順手好寫的點畫順序，這些原則教育部固已有所規範，但在書法實踐中如遇紛歧，仍應參酌歷代前輩書家之書作遺產以為依歸才較妥當。總之，楷書的筆順複雜，筆畫形態也比隸書更複雜，據文字學家統計，楷書光各式各樣的筆畫就有三十種之多，要能完全掌握確須一定程度上的工夫。而唐代書法家將楷書的各類筆畫作歸納時，因推崇王羲之在書法上的偉大成就，遂採《蘭亭序》開

116 隸書字形扁平而強調橫畫，講嚴格的橫平豎直；楷書字方甚至稍長，強調字的豎畫，此所以會有「篆引之斷其草體隨之而來，其後風行民間之篆、古隸草體，重橫畫關係者衍為章草、八分；強調其豎畫關係者，因其直畫之懸針、垂露化，衍而為楷」之說。

篇的「永」字作為說明筆畫的範例【註[117]】，來概括楷書的基本
點畫和筆法，成就了後人談書法時隨時掛在嘴邊的「永字八
法」。

　　八法講的固然是筆畫名稱，但也是這種筆畫的寫法，亦即
是所謂的筆法。古人流傳下來或古書中曾有記載的筆法，幾乎
有上百種之多，這些筆法，大部份講的就是楷書筆法，本書前
章講述的筆法，也大部份是楷書的筆法，而其中最重要也是最
根本的，應是筆之起收、提按、轉折、中鋒側鋒、藏鋒露鋒
等。知道起收，就會瞭解每一筆畫基本上不管長短大小，一律
都要有起筆、行筆、收筆三個動作。起收是筆鋒方向變化的關
鍵，而光一個起筆就已包含起筆藏鋒用逆的動作、橫畫直入筆
直畫橫入筆的入筆式、及決定這個筆畫是方是圓、須如何調整
筆鋒位置方向的腕勢考量等；一進入行筆階段，則又要考量如
何提按、如何保持筆行的中鋒、需要停頓轉折時如何調動筆
鋒、如何呈現筆鋒的立體感使能破空而出、筆畫有弧度時兩側
那一側要光整平順那一側須作弧彎、要它狀若千里陣雲或萬歲
枯藤、澀滑程度要如何拿捏、速度要多快才會適合這一筆畫所
要表達的律動感覺等；最後到了收筆，又要考慮要它如一般正
常筆畫先上提再頓再迴、或只須自然平出、或要讓它產生戛然
而止之勢，而它是否要強調與下一筆畫牽連、遊絲要顯要隱，
也必須馬上決定。這些因素固然繁複，在行筆瞬間其考量卻都
不可或缺，因為一個筆畫唯有起收得宜、韻律有致才能叫得
勢，此所以平日必須多練習的原因，否則若筆筆形象固定，每
個筆畫可以互相取代互換，那麼人人拿起筆都可以寫，根本就
不需要關心什麼書道鍛鍊了。

[117] 另說是為了紀念弘演八法，廣施浙東八百寺千字文、一統天下真草
　　筆法的永禪師（智永）才選取永字的。

　　提按是筆畫粗細調整上的關鍵，它利用筆毛藉其彈性可在上提時筆毫收攏、下按時筆毫舖開的特質，不但可以之調整控制讓筆畫隨時保持中鋒，更關係著筆畫大小與神采之有無，其運作則以漸提漸按為通則。轉折是筆畫方向改變的關鍵，關係著字畫的方折與圓轉效果的控制。方筆直來直往注重斬決而利落，轉筆之曲線轉向輒要注意力度與流暢，此時不同書體有不同的要求，例如同樣是要求流暢的一波三折之捺，唐楷之有捺角就不同於行書之無捺角。藏鋒露鋒是筆勢之大要，筆筆藏、筆筆逆則字筋存而有力，所謂藏鋒以包其氣是也，惟露鋒亦時有必要，蓋露鋒可縱其神也。針對有些筆畫必要時之出尖，可見作書時藏露必須有效地相互為用才能收其功，但露鋒時要注意不出虛尖（隨手揚掃，全未控制筆力的薄弱細尾尖畫）。筆筆中鋒是作書無上妙法，雖然實際上不能時時做到，仍要隨時以筆之提按、鋒之轉折及巧腕之使來調整，做到最大程度的筆筆中鋒。惟中鋒雖中正有勁，書作仍須間側，因唯側筆能取妍；作書出側鋒是專為取勢。除篆書行筆外，其他書體點畫行筆時其實也都略帶側勢，故不只是點在八法中叫做側，其他點畫如橫、豎、撇、捺等的藏起、藏收也都要用側法來取勢，以求氣勢之峻拔跌宕，只是要注意勢成馬上轉換為中鋒而已。可見行筆一定要能快捷迅疾才能有效轉側，實踐上更要隨時注意不能因要求快就橫筆側抹，做出偏鋒。

　　楷書是極規矩穩紮之書體，它發展到唐朝，即已是中國文字圓滿極致之定型，故至今漢字楷書仍以唐碑楷書為準則，而其中初唐之歐陽詢、虞世南與褚遂良、中唐之顏魯公、晚唐之柳公權等之各具成就，更被視為楷書萬代楷模，分別代表著楷書嚴謹、溫潤、飄逸、渾厚、勁緊五種書風的楷法極則。

　　習書者欲嚴謹銛銳可特別用心於歐陽詢之《九成宮》。歐陽詢是承續王羲之的初唐最重要楷書大家，被譽為是書道上的空

間結構大師。他的字形縱長，呈上下發展又中間緊縮、內壓的背勢，結構上主賓關係左小右大、橫細直粗、重心偏右。歐字最具唐楷特徵，也是楷書範例中在撇捺關係的處理上最具匠心的，對合體字的撇捺組合、字形的左右對稱、懸針垂露之安頓等結構上之嚴謹，可謂前無古人且迄無來者，其理性與戒律之分明，一如哲學上嚴峻的法家，被認為是規整楷法之極則。

　　同樣上承二王的虞世南雖字的體勢如歐，卻在鋒芒內斂的字形中讓人特別感受其珠圓玉潤，可謂是楷則中溫雅的儒家、文質彬彬的謙謙君子。瘦勁飄逸的褚遂良則先學歐虞復學二王、參以魏碑漢隸之美，字字筆斷意連又飛動有致，游於歐陽詢《九成宮》及王羲之《蘭亭序》嚴謹法度間，卻能悠然自得有如道家般讓人看得心曠神怡。特別是他的字筆畫撇時帶鉤，又鉤豎帶弧，出鋒、藏鋒兼用，漸啟楷字之內點畫間的縈帶關係。其鮮活字趣尤以獨運匠心所特殊處理的爽利提按與彈跳鉤捺最為動人，不但蘊釀出了其後宋徽宗的「瘦金書」【註118】，其書所呈現的飛動意，更是書道學程中，由楷書進入行書的最佳跳板。

　　與以上初唐三家的方筆字相反的顏真卿，則是厚重的向勢筆意楷書的開創者，其圓勁筆道的開闊渾厚，筆筆藏鋒又撇捺粗重，鉤豎帶有內彎弧度的寬厚，加上結體上不讓下、左不讓右不分主賓的特質所造成的壓迫感，凸顯了向勢字體之磅礡大氣，結構自由而開展，特具廟堂氣象，突破了傳統二王及初唐以秀雅為尚的單一書法審美觀，不但一掃二王書風，更堪稱擘

118 宋徽宗趙佶提按分明、行筆爽利的瘦金體書，乃自唐代名臣魏徵外孫薛稷之書變體而來。薛學褚遂良得天獨厚，且以用筆纖瘦、結體疏朗之特點自成一家，成就與褚相去不遠，故當年有「買褚得薛，不失其節」之諺語流傳。

窠大字之極則。顏書傳世最著者為其七十一歲時為其祖所書之成熟作品《顏勤禮碑》，此碑可謂開創了垂範後世的顏字傳統。其後亦以楷書名家，師法歐書又能承繼魯公傳統的柳公權，則輔顏字書法以緊縮的中宮及勁險的結體。兩人相輔相成又各有特點的楷書高妙特質，被後世評書者合頌為「顏筋柳骨」【註[119]】，譽為是有唐楷書之集大成，兩人楷法之習者絡繹於世，影響迄今不絕。惟巔峰之現疲病隨之，柳書以凸顯提按筆法、強調點畫起收垂範後世的同時，也蘊釀出了寫字筆法程式化傾向；而其過份重視兩端雄肆的橫畫，更在後世描摹成習後，衍成今天楷書傳統裡筆畫中截空怯之通病，難怪精於筆法的米芾，在距唐不遠的宋代就忍不住出而大聲疾呼：「柳公權師歐不及遠甚，而為醜怪惡札之祖，自柳世始有俗書！」全盤垢源的批評固然嚴苛了點，確也是楷帖學柳的人應加注意之處。

　　此外，楷書形成過程中發揮極大影響力的北碑，在十八世紀清代書家阮元倡碑學後廣受諸家重視。重碑之風大獲青睞與推廣所形成的碑學潮流，大大增益了中國書道的風貌。書道上廣義的碑派包括了秦碑、漢碑及鐘鼎文等金石文字，但狹義的碑派指的只是金石氣厚重的以魏碑為代表的北碑。碑體字筆畫澀重又富多重層次的節奏感，筆道欲行又止渾厚莊諧，其筆法上全力外推之鉤畫特別凸顯筆鋒的萬毫齊力，橫畫亦不像楷法只作規矩上揚、而是以平、仰、俯三段推進方式形成律動上的顫澀金石氣。清末碑興以來，以趙之謙源於碑體的楷書，在雄強中見渾樸，及張裕釗在險峻中見剛健，成就最大；其中張裕釗最稱碑學高手，落筆必折以成方，轉必提頓外翻而內斂，其

[119] 語首見於范仲淹《誄石曼卿文》之「延年之筆，顏筋柳骨」（宋名臣石延年字曼卿，以氣節詩文豪飲著名）。

楷書冶北碑之渾穆、漢碑之古拙、唐碑之整肅於一爐，字體外方內圓，筆致欲張而斂，被目為集碑學之大成者，且技法東傳（透過其弟子宮島大八），而與攜碑版赴日的楊守敬同樣影響日本書壇至鉅。碑學既獲斐然成績又成眾目之矚，加以結體自由、字形氣象萬千，其自由奔放的特質，儼然中國書道文化成形的體驗過程中，所經歷的最具粗獷意義的一次洗禮，中華書道的文弱體質因此獲得不少改善。【註[120]】

楷書的間架結構，唐朝書家曾總結出了結構「三十六法」，元朝書家再分為「五十四法」，明朝書家又細分為「八十四法」，清朝書家更總結為「九十四法」，但不管指出的楷書間架結構有多少法，總結其重點大抵同為字構要求布列均衡，不可重心不穩、收展不當、虛實失調與平板呆滯。要避免這些毛病，較有效的依循原則可歸納為：

一、橫平豎直：橫平豎直是隸則，但也是楷書方正的基礎，惟楷書的橫畫並非絕對的水平，一般以向右上方傾斜五至十度為宜，實踐時角度固然可依個人平日所習之帖養成之習慣自己調整，然而一個篇章的楷書作品卻須橫畫上偏之角度、方向一致，但一個字所有橫畫之長短不但不能一致，還要強調出一個適當的最長畫來。一字之眾豎畫常稍有弧度，橫向的矮四圍形如田四等字之兩邊短橫宜由上向下內斂（但縱向的四圍形如目字仍宜正），惟字中豎畫最長的一畫卻要求正直，且位在正中央時通常要作懸針。

[120] 惟北碑字體雖筆畫顛澀不平，評價其好壞時清代的何子貞仍以隸則之橫平豎直衡之，他曾在跋《張黑女墓誌》中指出，儘管包世臣對書道之理論口若懸河，但「以橫平豎直四字繩之，知其於北碑未為得髓」；又有謂寫北碑最忌將其刀痕石泐，作方剛險峻解，此語亦可供愛碑者參考。

二、布白均勻：布白固然講的是通篇的章法，其觀念仍可同施於單字。衡量一個字要從它所形成的整個畫面著眼，讓整個字看起來有勻稱之美。考量字的布白是否勻稱時，不但字本身的黑色筆畫的線條要注意，線條之外的空白形成的圖案也都要列入考量。觀察時先以白為底看字的線條是否勻稱，又以黑為底看字畫所格出的空白團塊圖案勻稱否，此即所謂的計白當黑、知白守黑的真義，強調的就是空白處對整個間架所起的作用。

三、穿插得當：一個字筆畫間的穿插形態可分兩種，一種叫實穿插，如「更」、「畢」等字，筆畫彼此真正有接觸有穿越；另一種叫虛穿插，如「林」、「灶」等字，筆畫沒有實際接觸，講的是互相避讓，要彼此顧盼有情使能看起來產生和諧之感。看一個字筆畫穿插是否得宜時，兩種類型的穿插都要針對字型特質予以適切地考量。

四、俯仰向背關係正確：俯仰向背關係著筆勢與字勢，講的是一個字整個筆畫安排所形成畫面的協調，這時不但要注意筆畫所擺的絕對位置是否正確，更要注意與其他筆畫相對間的關係位置也要正確。字的筆畫安排是有原則可循的，如「排疊」法用於筆畫繁複的「畫」，「壽」等字；「覆蓋」法用於「雲」，「奢」之類的字，都是安排楷書結構使字得勢的具體方法。【註[121]】

[121]寫字時如筆畫粗細有問題，應從提按上去尋找問題之所在；但如果是筆畫方圓上出了問題，依古人轉以成圓折以成方原則，就應在轉折上去注意；如果是整個字形態上出了問題，則可能是俯仰向背上的問題，應在筆勢、字勢上去注意，而這時前章所列舉的各名家之結字幾法，都是最好的參考。

　　楷書點畫之行的注意要項是，作橫畫時要注意向右上斜五至十度左右，作豎畫時長豎宜直、短豎則宜稍向下內斂；作點時要注意「側」意，不但要作出腹背，還要注意呼應關係；作比點的出尖更長一點的挑畫時，其基礎點的底部要紮實、出鉤則要峻利有挑意；作鉤時要注意出鉤之方向與力道，鉤的底部要厚重，出鉤也要確實不要出虛尖；作撇畫時起筆勿太沈重，撇底要送到位且勿出虛尖，要注意撇後看得出疾速流暢又圓潤的感覺；作捺畫時先要逆筆做一個捺頭，行筆則先輕提直下，作出細頸後再斜彎，停筆頓後再做出方形捺腳然後出尖；要注意一個字只能正捺一次，其他的捺筆就要做成長點狀的反捺（如黍、食）。

　　楷書結構基本上雖有外拓、內擫之分，但其結體上大抵都要符合上緊下鬆，左緊右鬆，內緊外鬆之通則，點畫之間有形無形中仍都要有連繫。古來最宜做為初學入門的歐顏兩家楷書範本中，習者若能在字形結構上詳加觀察，就可區分出歐字的背勢特徵與顏字的向勢特徵，是使這兩家字的體勢截然不同的原因。點畫結構的向背特徵在一個字分由兩部分組成時最明顯。以「門」字這個由兩部分組成的歐字為例，則其主豎畫大抵不是正直而是上下兩頭呈相背方向稍向外側出，如此就造成了字體向上、下方向伸展的修長字形，字就顯得挺拔而峻利；顏字則剛好相反，兩部分的主豎畫是呈相向方向的兩頭向內彎，造成正方甚或稍短的胖勢，字就顯得穩妥而凝重。此外，一個字由兩部分組成時其安排規則大抵是筆畫少的部首在左邊時，則宜向上提使兩部分上齊（如鳴、峰）；筆畫少的部首在右邊時，反宜下齊（如動、勤）；如屬由長短懸殊的兩個部分組成一字，則偏短的一邊宜配置在偏長一邊的正中部位（如和、馳）。部首搭配適當之後更必須在欹側中求穩重，左右大小的部

位及橫細直粗筆畫的安排雖有通則，仍須求變化、求勻稱，顯
示賓主關係；運筆更要注意其節奏感，其基本律動模式大抵
為：每筆畫起筆因須預想其形、意在筆先固宜緩，行筆要求一
氣呵成故要快，結尾收束整飭又須放慢，一字計入撇捺，左右
皆只能各突出一次【註[122]】。此外，唐楷兩大不同的字形系統各
具特徵：峻利的歐字與勁緊的柳字同屬瘦削系統，因其峻利的
方筆特性要見筆鋒，故用筆上雖仍要求正鋒，下筆時筆鋒則須
稍側以利取妍，並橫畫皆斜向右上，惟主橫畫及最後之一筆橫
畫稍向下壓，以平衡重心，突出其內密外疏之點畫結構；另肥
碩系統的顏字則要筆筆正鋒，其字形肥厚莊重而盈滿畫面，屈
張之結體更是上不讓下、左不讓右，具足黃鐘大呂之廊廟莊重
特點。書史中因厚重的顏字與中宮緊收之瘦峭柳字能彼此互補
輝映，被合稱為顏筋柳骨。

　　楷書不管是那家風格，都要給人中規中矩的感覺，因此單
字之外，全篇作品章法最要注意縱看成行、橫看有列。其行距
稍大字距要小，不同於隸書的行距小字距大；構成一整行時各
個字要注意字守中線，為使看起來能更勻稱；大字宜稍縮、小
字宜稍展，全行要注意行氣貫通。全篇的最後一行不能只剩一
個字，一篇字最好不要寫一半停下來以求通篇之氣能一貫到
底，且筆筆注意到米芾「無垂不縮、有往必收」之守則。作品
完成後題款也要注意長短及字體。楷書作品題款書體以行書為
宜，同用楷書也行。鈐印及最後裝裱，更要注意到整件作品的
完善。

[122]楷自隸來，大抵仍守隸書八分波挑之遺法，即每字左右只能各突出
　　一次。

　　楷書之習依各大書家擁有之特性，欲嚴謹險勁則可擇歐陽
詢之《九成宮醴泉銘》＜附圖二十四＞，欲飄逸飛動則有褚遂
良之《雁塔聖教序》＜附圖二十五＞，欲溫文儒雅則有虞世南
之《孔子廟堂碑》＜附圖二十六＞，欲寬厚磅礡則有顏魯公之
《顏勤禮碑》＜附圖二十七＞，欲骨骾緊束則有柳公權之《玄

附圖　二十四　九成宮

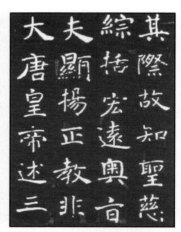

附圖　二十五　雁塔聖教序
(右向序記部份)

附圖　二十六孔子廟堂碑

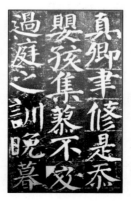

附圖　二十七　顏勤禮碑

秘塔》＜附圖二十八＞。宋末元初的趙孟頫雖以柔媚見長，其
字基本上走的仍是唐楷路子，由於後來學趙的人多了，他的影
響力相對變大，近人講楷書時，已將他附在柳後，以歐、顏、
柳、趙為四大家，因此他傳世的帖子也是學楷的好範本，且因
他有墨跡本傳世，便利觀察用筆之起止，對楷書學習極為有
用，也最符合米芾提倡習字須以仔細觀察墨跡為根本的要求。
楷書除了中規中矩之唐楷，還有代表早期雄強遒麗且面貌眾多
的包括碑碣、摩崖、墓誌等諸多北魏碑刻，其中最著名的是代
表結體舒緩的圓書範本原名《鄭羲下碑》的《鄭文公碑》＜附
圖二十九＞、與代表結構緊密的方書之範《張猛龍碑》＜附圖
三十＞。書壇自古稱此兩碑為北碑之雙璧，學者不管是讀是

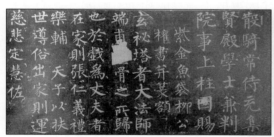

附圖 二十八　玄秘塔

附圖 二十九　鄭文公碑

附圖 三十　張猛龍碑

臨，都宜特別注意其筆法的頓挫特性【註123】，及布白上依石謀篇、筆道上斷而後起等的以奇為正的結體、用筆特性等。昔人有道習書先楷法、作書先大字，習大字階段若能先以顏為法，再習中楷以歐為法，斂為小楷以鍾王為法，楷書可小有成，在這樣的基礎上有了進境之後，再參之以上述佳構，復擇部分其他充富個性的魏碑刻帖，以之鍛鍊造形與筆力，楷書之習將進入另一番新境界。

　　學習時，開始應在專業者指導下依自己性向與興趣擇定範帖，然後從大字入手。古人謂用筆貴用鋒，楷書之點畫所以須以中鋒為極則，是因規矩的楷書點畫唯有中鋒才能表現其體勻墨妙之立體美。此外，寫楷字要儘量保持全以筆尖書寫，非必要時勿輕易將筆鋒按下（因重按筆鋒易成死筆＜附圖五＞）。初學楷書要做到筆筆中鋒固然不容易，但至少要大部份都中鋒用筆；若筆行因轉折而變成非中鋒時，就要隨時以靈巧的手腕操控調整筆鋒，並輔以無時或間的提、按、起、倒等筆法，有效變換鋒勢，儘量且儘快回復到中鋒，而要達到這一點，最重要的是要靠腕靈巧動作的輔助。

　　運腕的關鍵在懸腕，對此康有為曾說「以腕運筆，欲提筆則毫起，欲頓筆則毫鋪，頓挫則生姿」；而名書畫家石濤對良好

123 頓挫是由行筆之急澀、遲速所造成，亦即筆在運行時，以靈動的腕下動作控制急澀與遲速，透過筆鋒的提按定肥瘦、透過行筆的快慢分澀滑、行筆的角度定方向等三種情況來造成每一筆畫的不平直。有書論家特別指出：鄭文公雖系圓筆書，筆法採的卻是外拓型筆法，而張猛龍雖系方筆書，採行的卻是內擫型筆法，讀帖時這些觀點都值得注意。

運腕功能之強調更是詳盡，他說「腕受實則沈著透徹，腕受虛則飛舞悠揚，腕受正則中直藏鋒，腕受仄則欹斜盡致，腕受疾則操縱得勢，腕受遲則拱揖有情，腕受化則渾合自然，腕受變則陸離譎怪，腕受奇則神工鬼斧，腕受神則川岳薦靈」，可見精熟的運腕動作在書道技法中的重要性。腕運若能真正熟練，則發現筆鋒偶偏，腕肘就會本能地稍一提振或往左右輕帶予以矯正，習書尚未熟鍊至能臻本能反應前，若發現筆鋒不對時藉腕肘之輕巧斜推一下、或扭一下、歪一下，都可能使偏鋒回復到中鋒來，即便開始時不太精確，但多練習慢慢即可熟能生巧。運腕變換鋒勢時，最好是能在心態上把自己整個人想像成與筆尖是個合而為一的軸心，而讓腕以此軸心為準軸去進行調整，筆鋒之動作與角度較能精確把握。遇到一時無法靠腕來調整，則可提高筆尖轉正鋒向再按下（如隸法方折肩之用筆）暫作應付。否則，乾脆平常練習時就用較大的筆寫小的字，將筆鋒作用的影響與操作的難度減到最低，初期也可達到這個目的。

　　楷書雖在諸多書體中以筆法最多、結體最複雜著稱，但因體正法全，卻又被視為是初學者最好的起手式，惟因剛起手時的困難度大，習者甫一開始的初學階段除了靠老師，最好也能透過加印九宮格【註124】、米字格、十字格及近人設計的外圓內

124九宮格又分以觀察字中點畫分佈位置為主的小九宮與集九字觀察字與字間位置及行間關係的大九宮，此處所講指的是小九宮，亦即一般單字的九宮格。字有九宮猶如文之有層次，九宮貴勻，第一層不妨稍疏，只以滿格為極限考量，但內層就必須審慎斟酌；蓋字無論大小，凡有疏密斜正，必有精神挽結之處，其處即在最中一格之中宮，而中宮有實畫、有虛白，必審其字精神之所在先安之，然後以其頭目手足分布於旁之八宮內，使長短虛實、上下左右皆能相得；有時即便中宮格中全無點畫，只要其餘位於外八宮的點畫，筆勢有

方格【註125】等之字帖仔細觀察，確切掌握字形筆畫結構與角度
關係位置等。以格紙寫字時，也千萬不要寫滿格，只能寫古人
所謂的八分字（滿格為十分計），即便是顏字最多也只能寫九
分。專習一家有成後，若能再參照更多同類型字的其他名家之
帖，學習效果一定更佳。古人說「楷難寫而易工」，開頭雖難，
但只要努力，並注意自己平日摹字一開始就養成勿過份嚴板、
拘泥的習性，所謂頭過身就過，一旦到達一定水準，再對蘇東
坡所說的「楷書難於飄揚」的習楷罩門用心體會，於注意章法
統一、筆調統一之餘，再注意發掘自己風格並逐日設法加以強
調，就能多有心得。惟此時亦應有能力把注意力也放在楷書發
展到極致所衍生的缺點上：須知唐楷法度發展到尖峰所產生的
整套規範，因過度強調提按和筆畫的端點與折點，不但忽略了
早期書道充滿活力的使轉用筆（孫過庭《書譜序》謂「元常不
草，而使轉縱橫」，可知早期鍾繇之楷充滿使轉用筆、尚未如唐
楷偏重提按），也形成了筆畫過份強調兩端的單調與中怯，而楷
書筆法歷來一向被認為是各種書體筆法的基礎，這些運筆習慣

趨向中宮的動勢，效果也是一樣。俗謂柳字中宮緊收，就是指其結
體內聚，字形向中間斂緊收束之意；而所謂字的中間，若依近人啟
功的研究，這個中間並非剛好是九宮中間格的正中央，而是在中間
格的偏左偏上三分之二處，因惟有如此，字勢才易體現其除了前述
的內緊外鬆之外，其它左緊右鬆、上緊下鬆之普遍特性。

125 大陸學者韓連武研究漢字結構獲得漢字結構外圓內方的新結論，強
調漢字形外廓不是傳統理論的方形，而是趨近圓形的不規則多邊
形，惟因其主要筆畫均有平正穩定特質，構成了內層結構方正的特
點，因此參酌傳統九宮格及米字格練字規範另設計出方圓格，據報
導說試驗已證明其習字效果極佳。

養成後若再用到草、行時，就會產生缺乏活力的毛病，這時反而先習魏碑這種前期楷書型態較少後遺，此亦明清草書家普遍偏愛魏晉楷書的道理，有了這認識不但臨摹較易知所趨避，自運時將更能達到運用自如的境界。

第三節 行 書

行書據書史記載是後漢穎川人劉德昇所造（再傳於胡肥鍾瘦的胡昭與鍾繇，亦有謂王羲之才是真正賦予行書生命者，並以其《蘭亭序》為宗），一開始它是正書之「小譌」【註126】，蓋務從簡易，相間流行，故謂之行書。它與楷書同是受隸書草化後之章草與今草之影響而來，雖時序上稍有先後，但與楷書不但無一般人所理解先有楷再生行的父子關係，依近代廣參出土文物後之研究成果，甚至有進一步結論說行書乃出於由隸而生之草（章草）、而楷書出於由章草而來之行書的，所謂「劉德昇為行書，視章草加正焉，鍾繇為楷法，視行書又加正焉」【註127】是也；行書字體的形態既不像楷書那樣一筆一畫都中規中矩，又不像草書那種將幾筆合併為一筆的簡略，是所謂「起筆如楷，運筆如草，點畫接應，筆斷氣連」的一種折中於楷書、草書之間的書體（因此甚至有認為行書不是書體而僅是楷書之草寫、俗體者）。這種書體再與真書結合則成「行楷書」，或稱「真行書」，一般所謂行書大抵指此，亦即書史記載當年劉

126 譌音訛，古同訛字，在此為變化之意，非為錯誤之意。

127 語見馬敍倫《書體考始》「鍾繇為行書法，非草非真，離方遁圓，入真者謂之真行，帶草者謂之草行，是行書者在草行之間，蓋德昇為行書，視章草加正焉，而繇為楷法，視行書又加正焉。」

德昇的得意門生鍾繇最擅長的「行押書」。行與押可切狎音,行押書亦即所謂狎書,屬戚友間往來書牘之類文字;行書與草書結合,連併的筆畫更多、書寫速度更快更趨近草書,即是「行草書」。

一、行楷書

行楷書就是今天一般人通稱的行書,亦即所謂的真行之書。這種書體發軔於南北朝,是各種書體中最後成熟、但卻甚早流行之書體;其所以較諸體稍後才獲正名,關鍵在於它一向被認為只是取代草書的楷書草寫,本質上等同於一種速寫體、又因與楷書極為近似常被目為民間日常使用的楷書俗寫體,被視為正式書體的過程因而趨緩,在眾書體中正式固定名稱最遲。

楷書雖是正體字,但一筆一畫規矩正經,人們寫文章、寫書信、寫便條,都因便捷之需不知不覺地使用行書,其所以能夠大行其道,恰在於它能兼有楷書、草書的優勢: 既讓人容易辨識,寫起來又方便快速。經典的行書作品,筆勢流利而不潦草,體態自然,是一種人人熟悉、筆筆易寫的常用書體。若正視其為書體,則《金石林緒論》所敘「行楷如二王諸帖之稍真者,十當八九,僧懷仁、大雅等所集聖教序、興福寺,與孔廟碑之類是也」正其定義之典型。而論到古今行書的成就,依中國書壇對歷代行書之評價,王羲之《蘭亭序》被列為是天下第一行書【註128】,顏真卿的《祭姪文稿》第二,名動天下的蘇東

128 此處實應植為《蘭亭序摹本》,因真的《蘭亭序》已陪唐太宗殉葬昭陵,此本公認是唐太宗生前令書臣多人臨摹的最佳本,是馮承素所摹,因上鈐有神龍半印,通稱神龍半印本;傳世另有虞、褚臨本及據歐臨上石所拓定武本。

坡《黃州寒食詩》，則列第三；此外，傳世之王獻之《保母帖》、五代楊凝式《韭花帖》、宋代黃庭堅《松風閣詩卷》、宋代米芾《蜀素帖》與《苕溪詩卷》、明代文徵明《滕王閣序》、明代唐伯虎《落花詩》、明代董其昌《宋詞冊》等亦都列名行書傑作，吾人若能將這些作品的影本羅列眼前，細究其美，相互比較，當可窺行書之精髓於一二。

行書大家在羲獻之後，唐楷諸大家亦大抵皆是此道之精研有成者，至五代則獨有楊凝式能步武二王顏柳，並開啟宋四家蘇黃米蔡行書之高標風潮，此所謂蘇軾得楊之雄健沈著、米芾得其淋漓跌宕、黃庭堅得其清勁高古、蔡襄得其風雅華腴，從而匯成有宋尚意書風書道主流之謂也。到了元趙孟頫行楷流利甜美，歷來書評卻咸以其骨氣未達為病，認為已趨俗媚；到了清代楷隸流美的趙之謙＜附圖三十一＞，以隸篆入楷、以楷筆入隸，所成行楷書風流瀟灑，但失之軟媚評批亦多，認為至少不宜初學。

附圖 三十一　趙撝叔字

對此，今人書家張隆延的評價可能較為公允：「歷來論趙子昂、趙撝叔書者，都見其媚，鄙見未必以為病；惟初學二趙書者，特須引以為戒，否則效顰不成，轉成搔首弄姿習氣，惹之終身不脫，將成禍事！」

欲探行書之法，須先深究古人所謂「行者真之簡，草之詳」之精義。蓋將行書法與楷書比較，其別就在行書將楷書之方化而為圓；行書書寫起來如人行走，故特別要側重其運動

感。書寫的時候要能隨時流動，並注意先要脫去楷則，即：起收筆不停頓，每筆畫大抵均以搭鋒入筆，時時在動、處處有行意，正如明代書論家豐坊所強調的「行書要行筆不停、著紙不刻，輕轉重按，如水流雲行，無少間斷」；其筆畫與筆畫間要隨時注意縈帶（游絲）之妙用，遇有不連處亦要筆斷意連（惟縈帶時要注意不可穿越筆畫之忌，如趣字要與下一字縈帶時，其又的末畫不可疊於跑馬之上再去連下一個字之點畫），字與字間要注意連綿不斷，行與行間則在圓轉地左右揮灑之餘，更要注意到行氣之穿插與互補。

　　所謂寫行書要注意脫掉楷則，這是假定學書者均能先楷後行、循序漸進地遵守前人比喻楷如站立、行如走路、草如跑步【註[129]】之說先學楷書，再學行書、草書的情況下之必要。其實如再深入探討，行書自有技法，未必都須先寫好楷書才能學行書，其道理可由魏晉前尚未有楷書的時代，已有書家以行書名世來證明。換言之，學行書前能有寫楷書的基礎固然最好，但因之它也要時時防範著寫時要脫去楷則、不能以楷書之法一筆一畫地分別行筆、甚至少部分字還有須改變楷書筆順（十七帖王羲之信末簽名的羲之筆順可做為例子）之顧慮，可說是得失參半，因此學書者若一起手即逕學行書，也非不可行。

　　行書行筆的特點是圓轉、出鋒、游絲與省略，首要在圓轉順暢，不但不能效楷書之要有停頓，連方折肩都要使之具有使轉之圓。其筆畫可出鋒、游絲，筆鋒可順可逆，更可在順逆轉變中用絞鋒；而其行筆間中鋒、側鋒之使用，更可視筆行之需

[129]蘇東坡云：「楷如立，行如行，草如走」，古書之走乃今跑之義；筆者認為我們今天可以「篆如臥，隸如坐，楷如立，行如走，草如奔，狂草如飛」來形容書體特性之不同。

靈活交替變化；整個書寫要注意各點畫筆行均能連接，且還可以各種角度搭接；起筆固可如楷書般採用逆鋒，惟這時使用的逆鋒大抵已化為更簡潔的撞鋒，更可不逆而折鋒、而搭鋒，甚至直接露鋒、或倒行逆筆反入鋒。行書筆畫亦較楷書更變化多端，橫畫可露鋒、可藏鋒、可變為點狀或甚至與下面的撇畫連筆；直畫可藏鋒、可折鋒、可變為點、可提鉤；點畫若是上點可變圓、變方或成短橫，是側點可分可聚、可半分半連、只要求不雷同即可，是下點時在兩點的情況下要呼應、四點時則可分可連、更可簡化成一線；撇畫可收、可不收、甚或變形化點；捺畫比起楷書之捺，最大的特點是沒有方形捺腳，可外拓、可反扣、亦可變成點或長點，提處則可藏可露；鉤畫時可趯可頓、可外推可橫提、甚或可變形斜煞出；而牽涉到被視為是區別各書體最明顯不同的所謂「楷用頓、行用停、草用轉」的方折筆時，行書的方折肩變化最複雜，不但可視筆畫銜接情況而產生各種不同變化，甚至可出之以形質皆異的上方折、下方折或側方折。

行書通篇特別要求氣之流暢，在章法上因此要注意全篇布局上是否做到了計白當黑、氣息周流之要旨。針對這個特點，不但個別的字在筆畫上要注意連貫與變化，所有點畫都要在筆畫粗細、長短、方向、藏露鋒、曲折處上表現變化，同形狀的點畫表現更不可雷同。為此，同偏旁字在偏旁的寫法上，至少於位置相接近時不可沒有變化；筆畫圈圍全字時不能全部堵死要留餘地，四面圍堵處至少擇一角留下缺口使內外氣息通暢；行列上只要求通篇縱能成行，各行間則只上端拉齊、末行不孤字即可。而相同的字出現時，為使字間架不雷同，甚至可活用不同書體之結字方式，也正因如此，近代書壇在行書變體上出現了一派用魏碑點畫為根柢而出以稚拙、變形、甚至如西洋立體美術流派唯解體是尚之自由書風，也成就了不少天真浪漫、

令人耳目一新且極富墨趣的作品，筆者認為這是書道窮則變的進化趨勢，值得嘗試與拓展，惟要注意不能逸出書法是文字之線條藝術的最起碼要求。

行書作品之行款仍須以行書行之。鈐印則須注意色澤與大小，印之大小全依簽名式上字之大小而定，與字幅大小無涉，印與印之距離以一個半印長為佳，裱裝則以古雅為尚。

古人認為漢隸與魏碑是行書點畫之祖，故強調學習行書以從漢魏石刻入手為正宗【註130】，這看法書壇至今宗之。若考量初學之宜，則咸認為從《集字聖教序》或《蘭亭序》【註131】著手最適當，因為王羲之的行書結體法度嚴謹、基本技法全面、範字多且容易上手，最具水準。學行書須等王書練習達到一定水平後再參以李邕的《麓山寺碑》、《雲麾將軍李思訓碑》，或米芾、趙孟頫、文徵明、王鐸諸大家之行書帖，最能期於有成。

二、行草書

行草非草非真，是介乎二者之間的一種行書與草書結合而成的書體。《翰林粹言》云「行書非草非真，兼真謂之真行，帶草謂之行草」，換言之，行草就是行書體勢之稍縱者、草書體勢之稍趨規矩者，其範式大抵如《金石林緒論》所云「行草如二王帖中之稍縱體，孫過庭《書譜》之類是也。」

130 真、行書盛行於隋前之魏晉南北朝，所以習時以北魏刻石起手是極佳選擇。

131 馮承素摹本因為是響搨，應為最像原蹟者故佳，其次為褚遂良臨本。傳世蘭亭摹本、臨本字本甚小，因此放大後太顯之游絲或筆畫之無心交叉處，應可不必照原比例仿摹，宜照顧字之形勢與神氣，全面從大處著眼取捨之。

　　行草書的開山祖應是創行創草、或至少是最早將行書與草書推展至歷史高度的王羲之與其子王獻之，尤其是在書法實踐上一向以創新留名書史的「小王」王獻之。張懷瓘《書估》記載「子敬（獻之）十五、六歲時，白逸少（羲之）云：古之章草未能宏逸，頗異諸體，今窮偽略之理，極草縱之至，不若藁行之間，於往法固殊，大人宜改體」，小小年紀即有勸其父改體之識見，除了寫字成就上的自信，還可見其見事之把握與膽識。

　　張懷瓘另在其《書斷》中云「逸少秉真行之要，子敬執行草之權」，並說「子敬才高識遠，行、草之外，便開一門。夫行書非草非真，離方遁圓，在乎季孟之間；兼真者謂之真行，帶草者謂之行草，子敬之法非草非行，流便於行、草，又處其中間，無藉因循，寧拘制則，挺然秀出，務於簡易，情馳神縱，超逸優游，臨事制宜，從意適便，有若風行雨散，潤色開花，筆法體勢之中，最為風流者也」，儼然明指書史上又有大令之稱的王獻之（獻之曾官中書令，與繼其為中書令亦精行書的從弟王珉合稱大小令，珉兄王珣則為故宮所藏最早書蹟三希堂《伯遠帖》之作者），是行草書體的開創者，或至少行草是在他手上開花結果的。

　　行草書傳承至唐代，逐漸明顯分為兩派，一派以虞世南、孫過庭、賀知章、顏真卿等為首，仍忠實繼承二王行草書風，另一派張旭、懷素等則以凌人盛氣參以「一筆書」，以筆走龍蛇的狂草之書側人耳目，藝術成就無可方物；而王派行草系統隨後在五代楊凝式，宋代蔡襄、蘇東坡、米芾，元代趙孟頫，明代文徵明、董其昌等草行大家長期用力之下，傳世作品多而精，蔚為書壇傳統行草、今草之大觀。

　　清代以來直到今天，體勢流利行筆自由之行草書一直廣受

愛書人之重視，並在大力推展下行家輩出。而針對行草之學習，書家咸指出，學習行草之先決條件在於要先懂得草書筆法，除此而外它都可依楷書、行書一般習慣，只要更放開體式、更自由發揮就是了。行草之運以掌握行筆輕重緩急的節奏為首要，此種書體較之以個別字為單位來進行空間布置考量的篆、隸，已不可同日而語，它與草書一樣，已是加入時序因素講求通篇氣韻的書體，顧盼生姿、一氣呵成已是其韻律節奏上之要務，若能益之以墨色上展現變化之對比，行氣上脫出中線拘束而求活潑灑脫、章法上博採眾書體之長再有效綜括，將更臻完善。至於實際操作上速度固可快速迅捷，但並非必要，因其速度感全應在通篇氣勢上，而不以真正操作速度之迅捷為表達。形式上除要求直須成行外，其他都極自由，不但縱行及行距可完全視作者安排上之需要、甚或一時意興之起而定，其表達體式邇來甚且允許嘗試上之無限推陳出新，讓實踐者透過操作自我檢驗一切可能。可以說今天寫行書，最終就只看自己行不行了。

第四節　草　書

　　草書即古之草隸，別稱藁書【註[132]】，有廣狹二義。其廣義無涉時代與書體，只以寫體為辨，凡寫法潦草者都可稱草書，如篆有草篆、隸有草隸，皆為篆隸書體通行當時之便捷寫法，所涉及的完全是寫體（hand）而已；其狹義則專指我國五種書體之一的筆畫連屬、書寫迅捷，具流利奔放書風的草書，其性質已屬書體（type）。

[132]晉前所謂之草書，專指章草，其他草體書或藁書皆為草稿；唐後草才真指今天的草，稿因成別稱。

如上所述，草寫之起，實與古來所有工整之字體並行。清代孫星衍在其《急就章考異》中指出的「草自篆生」，證諸近世陸續出土文物，可謂洞澈之見。蓋對照秦刻石的工整之篆，則秦權量銘之字體即為其草寫體；對照漢初蕭穆之古隸，近代出土漢簡上之潦草隸字即為古隸之草；八分興起時亦有其漸類行、楷之屬的民間寫體為其草體；而楷書盛行迄今，亦有其草寫體隨之，此即文字為日常實用之需而演化的所謂「篆草化的結果產生隸，隸草化的結果產生章草及類似行書之草體，楷書（與章草）草化的結果產生今草」說法之由來。惟我國書體發展到楷書定型之後不再繼續演變，長期以來本質為寫體之草寫體，因專務者多，形制漸富，規模日具，經過一段妾身未明的蘊釀期後逐漸被混視為書體，而於魏、晉之際的不知始於何年，逐漸被正式地與真書（楷與行）、隸書、篆書等並立，成為我國五大書體之一【註[133]】。最早的草書書體，內容包括章草與由楷書或章草草化結果發展而成的所謂「二王今草」【註[134]】。唐代這種又稱破體書或破草的草書，中葉後內容中又加進了張

[133] 這是理論上較嚴謹的論說，實際上早年伴隨其他書體正體字出現的草寫體，當時即被一些人認為是書體上的草書，直到現在也仍有人這樣地認為。書史記載則有張懷瓘在其《書斷》中引五代宋王愔之說謂漢元帝時史游作急就章解散隸體赴俗急就，為草書之祖，並於同書草書序論中明白指出「按草（今）書者後漢徵士張伯英（芝）之所造也」，但今已公認張芝之草實為章草；梁庾肩吾卻在其《書品論》中說草書起於漢，章帝建初年間京兆尹杜操（即杜度、杜伯度）始以善草知名，被認為是今草書之始，各種記載可謂莫衷一是。

[134] 依歐陽詢語則二王前之草書悉為章草；而書論有草與楷之興乃互為因果之說，認為「一些草體的規制化助成了楷，一些楷體的縱化助成了草」，看法依然莫衷一是。

旭、懷素的狂草之書，邇來更概入了民國初年以來于右任倡導的標準草書，成就了這個今天內容涵蓋章草、今草、狂草、標草的豐富書體。

東漢許慎《說文解字敘》中稱「漢興有草書」，認為草書是隸起以後才有的書體，惟考究事實顯示，他所指的其實是當年尚界限模糊的草寫體。蓋每種書體都如上述般地有其各自之草體，隸之興最初乃由篆之草而來，只因漢初通行的草隸（即草率的隸書），後來逐漸發展，脫胎成章草特別引起許慎之重視因而其名早著而已。章草發展至漢末，其中所蘊之隸書波磔筆畫【註[135]】，和其字字不相聯綴的形跡始逐漸脫去，而歷經所謂草藁、稿書（這兩詞若視之為寫體則更易解，皆為相聞書、尺牘等之日常實用體，今在故宮古人真跡中號稱存世最早書蹟的西晉陸績《平復帖》，其字形被視為最是章草向今草過渡的代表）階段後，遂成偏旁相互假借、筆畫連綿便捷的今草。張光賓在其《中華書法史》中指出：草書起於秦末漢初，由隸趨簡急而來，漢時杜度、崔瑗、崔實以之著名，至漢末張芝造其極而有草聖之名，歐陽詢明指一直到東晉前這些都是章草；縱觀書史所載之東漢崔瑗《草書勢》與趙壹《非草書》之述可見當時章草之萬人爭習，此為草書之第一階段；張芝草書經吳皇象、西晉索靖傳至東晉王羲之父子後草法為之一變，而成今草是第二階段；再傳至唐張旭、懷素復一變為狂草是第三階段；筆者今

[135] 凡草書分波磔者名章草，起於漢章帝時杜度善草（應為齊相杜操，三國時為曹操諱改稱杜度，後世不諱之後改回杜操，惟回改未盡故書中往往零亂，甚至在張懷瓘《書斷》中被誤為是兩人），帝貴其書乃詔使草書上事，魏文帝亦曾令劉廣通草書上事，蓋因系章奏，乃稱他們所善的這種猶存波挑之美的草曰章草；非此者，但謂之稿或草。

欲益以民國于右任標準草書為第四階段。觀早年書論爭執焦點全在草書上，可知草書成形之早，惟當時是指寫體之草與章草耳。今天草書書體上之今草形制，是與楷、行之起同步或稍前後之草，這種草一直要到東晉時才在王羲之父子的規整之下臻於完善，達到草書藝術高峰，即所謂二王草書是也【註[136]】。到了唐代中期張旭、懷素【註[137]】更將今草寫得放縱奇詭，字字相連、筆走龍蛇，被稱為「狂草」或「大草」。

　　狂草之書無定相，極富浪漫、抒情性格，最能表現書法的節奏、韻律美和筆墨的千變萬化，其連綿筆勢是否受當時通西域後傳入的阿拉伯文與梵文之字形影響不得而知，但其深富音樂旋律、恣肆字形又像極優美舞姿，卻成了最能體現中國書法線條動態美的藝術，發展到今天已被奉為中國書壇之瑰寶，這

[136] 今草（包括行草書）的確立過程中王羲之是最重要的書家，歐陽詢在其與楊尉附馬書章草千文批後中云「張芝草聖、皇象八絕，並是章草，西晉悉然。迨乎東晉，王逸少與其從弟洽復為今草，韻媚婉轉，大行於世，章草幾將絕矣。」張懷瓘《書斷》中雖指其非實並將今草之創歸於張芝，但歐陽詢是當時最著名的書法大家，不但生在張之前且距王羲之之世僅兩百年，若說他不知草書真實演進情況而其後的張懷瓘反而更清楚明白，無法令人信服；且張文之中引以為例證的今草五帖，後人米芾、黃伯思等已證明不是張芝所書而是張旭之書，是非由此可見（更請注意讀書史時勿將張旭與書《華嶽碑》的張芝之弟張昶混淆）。南朝宋宗炳的《九體書》中稿書與半草書、全草書（半草為章，全草指類今草者）並列，但宋王愔《文字誌》的古書三十六種中只將稿書與草書並列，可知唐以前說草指章草，唐以後說草指今天的草書，也因此，當年張芝云「匆匆不暇草書」，應解釋為：匆忙之中無法作規則嚴整之章草，只好寫草稿之書了。

[137] 懷素間得張旭筆法於顏真卿，是顏之同學鄔兵曹（鄔彤）的學生。

種看法以近代書論家韓玉濤講得最清楚。他指出今天以音樂的旋律觀念來論書，則真篆隸都難逃算子之譏，唯草書參差錯落、夭矯奇突、剽姚飛動的氣勢才真正體現書法旋律之美，是書史上最富變化的巔峰成就，一直要到草書之出，書法藝術才真正從圖畫逼近音樂。張懷瓘曾謂草是無聲之音、無形之相，其實早就道出了這個秘密，而這種看法最早在東漢崔瑗作《草書勢》歌頌草書時，拈出畜怒怫鬱、放逸生奇之語，就已具雛形了。因此，如果我們說草書是線條藝術的極致發揮，則狂草將是其中最具藝術高度、最富突出個性的體現，是中國書道藝術最激情的演出，這也是為何清代的劉熙載會說「書家無篆聖、無隸聖，而有草聖」，及為何杜甫詩中一再有「草聖秘難傳」之歎的道理！

草書作為書體的定名，最初只是基於它潦草的體態，「草」表達的正是非正式的意思。一直要到上述筆者所謂的「魏晉之際的不知始於何年」，草書被正式視為一種書體，列名「真草篆隸」家族之一員後，其筆順和結構乃漸有規範，並隨著鑽研者眾、逐漸形成了一套它自己的書寫規則，就是後世書家所謂的「草法」；這種為書寫之便捷而來的草書運筆的「路線圖」，已全與「六書」造字原理無涉。其特性最在使轉，而其實踐，依古人的經驗，毛筆之選用最好是選擇可含墨較多、有利使轉的長鋒筆；至於筆毛之軟硬，則可完全依各人之好惡作選擇，它並不會對草書的書寫運作有太大的影響。

要真正理解草書必須要先能掌握楷隸，並先瞭解章草。章草之章字，其來源之說包括有肇自漢章帝令臣下以之為章奏、朝廷上使用的奏章（章程書）、漢代史游所作急就章等，惟亦寓有來自其本字的「書寫須有章法不可雜亂無章」的章字之義，吾人由此亦可體會其草法必須嚴格依規則而行的特性。章草脫

胎於草隸，是篆書與早期隸書之便捷寫法，其字形特徵是筆勢方折字形扁方，字內筆畫雖有縈帶卻字字獨立不相連、橫畫仍帶隸書波畫意味、捺腳筆形亦有波畫之上挑，惟較圓暢且外形趨近楷書之捺畫，也出現了真正意義上的點，並開始重視點畫之間的呼應與氣勢上的貫通，可謂納古拙與遒美於一體、置動靜於一身，是書體從古隸變成今隸（楷書）的關鍵；而其字中之縈帶，更為灑脫今草及絞筆旋轉之連綿筆勢奠下基礎，惟最後今草成型時變得字形長方，隸意盡脫，字間縈帶連屬，狂草更一筆直書全行，與章已有天壤之別。

針對草書中今草與章草之不同，近代章草大家沈寐叟（曾植）之弟子王遽常指出，「今喜牽連章貴區別、今喜流暢章貴頓挫、今喜放宕章貴謹飭、今喜風標章貴嚴重、今喜難作章貴易識、今喜天然章貴工夫、今適於大章適於小、今喜奇險章偏俊逸、今欲速而能留章貴緩而不滯、今筆收而就下章筆揚而載上、今如風雲雷雨變化無窮章如江河日月循環一致」。總之，兩者因用意不同故有取勢之異；而針對草書與真書之不同，雖說外形上一流美一整飭，但其縈帶精神則一致，楷書雖筆筆獨立卻仍講究縈帶，只不過筆致內斂外行人看不出而已，而草書所有筆畫都不是獨立的，不但都納入一種關係之中，還特別去強調它們之間縈帶關係的表面化。草書與楷書精神上的不同，則以孫過庭《書譜》指出的「真以點畫為形質而以使轉為情性；草以使轉為形質而以點畫為情性」，最能狀其神髓。孫過庭也說「草乖使轉，不能成字」，指的即是近代書論家所謂草用絞轉之筆法，蓋草書行筆本質上根本有別於楷，楷書一味側重提按，講求起、收筆完整、以留、駐筆意求厚等行筆特點，其實正是草書行筆之大忌，學習過程中習者如能針對此點細加玩味體會，趨避善用，深入體察筆行節奏之韻律，掌握通篇靈動之氣韻，當會對草書造詣之深入有大助益。

　　對已有楷法知識的習書者而言，草書用筆首要注意古人「草多用轉【註138】、變方為圓」之主張。書法用筆有「折以成方、轉以成圓」之說，而草法要的正是化方成圓的絞轉之筆。惟草法作圓特別忌諱做成圓規之圓，其圓必須以筆致、筆力依藝術眼光有效變化形制，否則滿紙圓圈徒令人眼花瞭亂。試以畫柳法喻之。清龔賢畫訣云「柳最不易，畫柳若胸中存一畫柳想，便不成柳矣。蓋一存柳想則幹未上而枝已垂、滿身小枝，病矣！唯胸中先不著畫柳想，畫成老樹，隨意鉤下數筆，便得之矣！」此亦蒙泉外史奚岡論畫柳所云「畫樹唯柳最難，惟荒柳枯柳可畫。予嘗欲畫一大柳，雖飽看前人柳圖卻不知如何下手，抑鬱久之。一日作大樹多，欲改一為古柳，隨意鉤數條直下，蒼老有致，儼然古人，始悟畫柳起先勿作畫柳想，只作畫樹，枝幹已成再隨勾數筆即妙。」學草法亦然，不可未學走就想學跑跳，不可分佈未明即思縱巧、運用未熟便欲標奇，一定要如孫過庭之效晉人草法，胸中勿先預存草法牽絲繚繞之狀，只筆筆實心寫來，逐步練習使能逐漸連綿快速為之，卻又字形、省簡及上下縈帶關係正確才行。

　　此外草法亦忌多眼、忌多交叉，因交叉多則眼多，而一字之中呈現多眼現象、特別這些眼又多以真圓的方式呈現時最是草法之病，必要時須以意到筆不到的虛筆之作避免實交叉、以具變形美的環圍之狀代替圓。其次草書筆畫也忌上下或兩邊筆畫互觸重疊、或平行。草書用筆第三個要注意的是縈帶連屬的輕重得宜，所有牽絲處不宜如字的實筆之粗，最好作飛白渴筆或細如游絲狀。第四要注意的是宋姜夔《續書譜》中指出的草書造形上要注意橫畫不要太長、直畫不要太多。第五要注意能

[138] 草多用轉，然亦要用折才能勁，不但要注意轉折並用，更要注意圓的形狀之須有韻致，不可一味死圓、溜圓。

筆斷意連、一氣呵成，所有的連都要連得自然，筆斷處其行筆之氣不可斷，要做到全字、全行、甚或全章都能令人有跳蕩靈動、又一氣呵成的感覺才好。而要做到這一點，能有效節制通篇繚繞感的節筆、按筆、斷筆等筆法之適時擇用，及精熟的練習必不可缺；要能做到下筆前對字、章法的安排已胸有成竹，才能意在筆前、下筆才不會猶豫。而也只有心有定見在偶遇點畫小缺憾時，能做到忍著不去補筆，真正達到所有點畫的一氣呵成！

　　草書的寫法以簡便為追求目標，故其筆畫、結構皆「刪難省煩，損複為單」，比較其他書體，約略簡省是它最顯著的第一個造形原則。別的書體幾筆才能完成的「人」「亻」、「言」、「耳」等偏旁部件，它都簡化為一筆，「則」字甚至省略成三筆，慶、密、堂、聲等字亦各省偏旁；其次原則是移位，為行筆快捷它可將字各部位的位置調動，如憂、野、詞、助等；再其次是取半原則，如而、雨、高、南等構造對稱的字，書寫時只取其半；最後是已經約定俗成、卻無規律可循的一些特殊草法，如等、幸、相、眾、愛等字的寫法，須靠熟悉記誦去掌握。草書在造型方法上還可輔以連綿草，以通篇筆不離紙的筆致來製造章法結構上的緊張；更可靠著飛白、漲墨等筆墨技巧增進筆觸趣味。尤有進者，學習到了一定程度後，若在不太偏離傳統的程度上參以東洋書道「墨象派」墨趣、字形移位、變形的技巧，以增益草書趣味，鑑於他山之石可以攻錯，也非完全不能接受。

　　寫草書比寫楷書有趣，學習則因其最重氣勢而較為困難，朱履貞《書學捷要》云「初學草書，但置帖於前而畫之，先盡其勢，次求其筆，令心手相應，乃是捷徑，若遽伸紙研墨，對帖描摹，輒至畏難而退」。其次，因為它那些經過歷代書家連、省、變形手法得出的約定俗成符號，習者必須在整個學習過程中一絲不苟地嚴予遵行；特別草書字形已極簡，又經常成篇連

綿，有些近似的字只能在其字畫筆致處細膩區分，稍一失神就會「失之毫厘，繆以千里」【註139】。因此，學習的關鍵也落在如何正確掌握這些基本編旁符號、規則及另些特殊的「草法」規範，並予以嚴格遵行了，否則，不但「草書一出格，神仙認不得」，還可能在方家面前貽笑大方。

　　草書之學習，章草以《急就章》為則，範帖可擇三國吳皇象《急就章》、晉索靖《月儀帖》與《出師頌》等，今草則以《千字文》為範，可擇晉王羲之《十七帖》，或其後再造今草高峰之南北朝陳僧智永《真草千字文》【註140】，或書史上所謂今草第三度高峰之有唐孫過庭《書譜》及賀知章《草書孝經》為準則。今草範本中《真草千字文》真草對照極為方便，且幾乎歷代各大書家均留有或被集有千字文真草本傳世，習者若能廣加比較，定能更有收穫。至於狂草，張旭之《古詩四帖》＜附圖三十二＞、《肚痛帖》

附圖 三十二 古詩四帖

139 習者若能將類似斤字部首的「能新斯獻獸秋斬」、類似車字部首的「斬轉朝乾韓就」及欠、彡、頁部首的「欺歡影頭顧願」的各組內的字詳查草書辭典相互比較，或將草字形體類似的「平樂章牙業集舉參」、「千手年承卒率家我」、「相於村外別利謝榭樹衡」等組內字之草形相互排比，對此處的理解將有大用。

140 智永傳為羲之七世孫，俗家名王極右，居山陰永欣寺學書三十年，謹守家法，以真草書千字文八百本，遍施浙東諸寺，有一齊天下草法之志。

與《千字文斷碑》，懷素之《自敘帖》＜附圖三十三＞、《苦筍帖》與吳鎮狂草《心經》等，都是最佳的學習典範，今人對得米芾書清和之氣的明代董其昌草書、得米書霸氣的清代王鐸草書＜附圖三十四＞、及近人于右任易識之標準草書亦頗多偏好者。習者於上述佳帖勤學之餘，若能輔以明朝韓道亨《草訣百韻歌墨蹟本》【註[141]】及標草部首分類幫助分辨、記憶草法，當可更收學習之效。

附圖 三十三　自敘帖

標草部首分類確為今人習草之福音，蓋草書固因歷千餘年古人努力累積了豐厚財富，卻也因期間輩出之大家常各有各的草法，長年累積下的複雜學習環境，使得有志習草者因無所適從而卻步。所幸前人經歷的這種草書困境，在近代大書法家于右任提倡標準草書的努力下已大獲改善。于右任曾於其《標準草書》序文中指出：「千餘年來草法演進名類眾多，其所成之三系，章草雖字字獨立一字萬

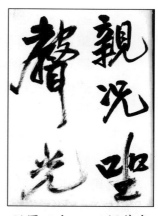

附圖三十四　王鐸草書

[141] 其他傳為王羲之版本之百韻歌則均為後人偽託之作，不可盡信。

同，但全體繁難之字未能完全草書化者仍多；今草重形聯去波磔，使轉之用益敏，但一字草法有至數十式者，雖入美藝而離於實用；狂草固以自由博變為能，然張顛素狂，雖振奇千載卻使觀者瞠然，或謂草法之廢實自此始」。他因此毅然投入標準草書之建構，冀習之者從此能由苦而樂、用之者由分立而統一，廣草書於天下，以利制作而新國運。吾人今天若能透過右老數十年依「易識、易寫、準確、美麗」的原則整理古人草法所選擇出的代表符部首勤加學習，以此去理解草書與精進草書，則較古人入門之難已去其半，再加上現代字帖印刷精麗、複印方便，省去不少古人無法得真蹟以觀其下筆處之憾，有志者欲進入草書殿堂，可謂此正其時矣。

至於草書之欣賞，吾人可循以下八個原則標準依序求之，這些要點亦同時提供了習草者可依循之努力方向：

一、筆法正確不乖使轉；
二、結字章法險夷有度；
三、筆致得體節奏鮮明；
四、體式出俗錯落變化；
五、連綿自然氣貫神暢；
六、風格特出匠心獨運；
七、情舒意永文采煥然；
八、紙墨如意賞心悅目。

馮班《鈍吟書要》有「學草書須逐字寫過，令使轉虛實一一盡理，至興到之時，筆勢自生。大小相參，上下左右，起止映帶，雖狂如旭素，咸臻神妙矣。醉時作狂草，細看仍無一失筆，乃見平日工夫之細也，此是要訣」之語，最足為習草者訓。蓋草書易學而難工，並非可率性胡為，必須日日師法佳帖、時時詳其點畫起止，除將逐字草法熟記於胸並時予思慮

204

外，還須參以他書之法時出新意，多效法吳昌碩以篆隸入行草的所謂「強抱篆隸作狂草」心態，方期可有所得，故平日各種書體的有恆臨池細工皆為緊要。而除了上述臨帖習記之外，草書冀有所成的話，更須側重書外工夫。所謂書外功，講的就是作書者透過撙節哀樂、品格學問、藝術修養、美學理想上的竭盡心力所能甄致的高層次。草書不是只依其規則正確地繞來繞去而已，它修為到了一個水準以後若欲再上層樓，個人的學養與心志才是對其實踐結果最大的影響關鍵，這可由下面一段韓愈文章得到印證。文公在其《送高閑上人序》中以張旭為例指出：欲學成一技必先戒絕外物之誘擾，蓋外憂足以為累，唯有不奪於外，專志於內，始能有成。其文云「往時張旭善草書，不治他伎，喜怒窘窮、憂悲愉佚、怨恨思慕、酣醉無聊不平，有動於心，必於草書焉發之；觀於物，見山水崖谷、鳥獸蟲魚、草木之花實，日月列星、風雨水火、雷霆霹靂、歌舞戰鬥，天地事物之變，可喜可愕，一寓於書。故旭之書，變動猶鬼神，不可端倪，以此終其身，而名後世。今閑之心於草書，有旭之心哉？不得其心，而逐其跡，未見其能旭也。為旭有道，利害必明，無遺錙銖，情炎於中，利欲鬥進，有得有喪，勃然不釋，然後一決於書，而後旭可幾也。」足為有志一窺草書殿堂之美者效之、戒之。

第五節　隸　書

隸書傳為秦時隸人（古時與監獄有關之人，包括罪人或獄中卑微之吏卒皆稱隸人，只獄人才專指囚犯）程邈依秦時下層社會賤吏通用手寫之簡篆書體整理出來的書體，記載稱初時僅為便於官獄佐隸處理文書，始皇見而重之，並以其為徒隸之書而稱隸書。蓋暴秦當年大興勞役營殿築城多發獄人，奏事繁多篆字難成，而始皇專政又大小事務躬身裁決，親幸獄吏並專任

之，為便利隸人佐書乃截斷冗長篆筆，簡化結構而成隸字，發展過程其實未鑿指創造之人。而為何定名隸書，除了上述之外亦另有一解，謂隸字其實應訓本字之義，即用《說文》釋隸為附著、《後漢書》訓隸為屬（現代漢語猶有隸屬一詞）之義，因它是當時基於實用需要以佐助篆書所不逮之書，被認為是小篆的輔助書體，是一種隸屬於小篆的書體，故稱為隸書。但不管隸書之名由何而來，它為求簡便將篆書之匀長筆畫截斷，破圓為方，打破了古來以象形為基礎的造字原則，與篆書可謂已呈現完全不同的本質：篆體在文字發展歷史上仍屬圖形化文字，還是古文字系統，而經歷改以點、橫、豎、撇、捺重新書篆進入所謂打破篆體的隸書【註[142]】後，已是今文字系統之肇始，成了漢字造字上古今文字的分水嶺。惟這種新型文字其實也不是憑空而來，根據近世出土的竹、木漢簡、帛書上的墨跡漢字及印史上著名的江陵「泠賢」雙印＜附圖三十五＞等證據【註[143]】，這種書體春秋、戰國時代其實即已濫觴。

清道人李瑞清號稱篆隸雙絕，他曾自刻一方「求篆於金、求隸於石」的圖章，示人以篆書出於金文、隸書源出秦

附圖 三十五 泠賢雙印

[142] 篆書原本為筆畫綿長圓轉之書，隸法截斷原來之匀長篆畫、變圓轉為方折、化鉤連為分散、把篆書內裏特性解放為隸書之自由外鋪，字形亦由縱長變為扁方。

[143] 1975 年江陵鳳凰山 70 號秦墓出土一銅一玉兩方「泠賢」私印，水字偏旁已有新舊之別，顯示了與籀（大）篆一脈相傳的秦篆自身逐漸隸化之演變痕跡，說明了篆、隸兩書體切實一脈相傳。

篆刻石【註¹⁴⁴】之看法。考漢隸之字形，在構造之初確寓較多的篆書形跡，惟通過秦至漢這個篆書不斷地發展演進終至化成隸型的所謂隸變【註¹⁴⁵】，最後成為一種筆勢、結構與秦篆完全不同的書體。隸書的出現，衝破了六書的傳統造字原則，筆畫組織由篆書紆迴彎曲抱成一團之長畫，斷成了化圓為方、截彎取直後又飾以波磔之短畫，這種變化對當年的文字固然是驚天動地的震撼，卻也豐富了漢字的筆畫種類，使漢字的形體演變徹底告別了象形原則，成為純符號化的方塊文字，除奠定其邁向楷書發展之基礎，也標誌了漢字演進史造字規則上的最大轉折，是書法史上值得大書特書之偉業。

而這種未有波挑的早期隸書（又叫秦隸、漢隸或古隸，其名稱互異的原則為：如將隸書分類為古隸與隸則它叫古隸，西漢分為秦隸與漢隸則叫秦隸【註¹⁴⁶】，東漢分為漢隸與八分則叫漢隸），是當時的正書，但還都帶有篆意；而傳說東漢王次仲「始作八分楷法」所創出的八分書，則是東漢時已甄於成熟的帶有波磔扁平開張的新種隸書。考隸書波磔之由來，若全依書道傳統上傳世的碑帖來判斷，則筆畫出現波尾的秦隸始於新莽

¹⁴⁴惟求隸（分）於石，亦有解為八分之學習，應以漢魏碑刻為對象者。

¹⁴⁵隸書形成過程中以點、橫、豎、撇、捺等短畫轉寫篆字，復透過偏旁分化、混同及形體結構簡化等手段產生了字體之簡化與字數暴增的整個過程與現象，後代文字學者綜稱之為隸變，被認為是中國文字繼小篆統一文字之首度文字簡化後之第二次漢字簡化運動。

¹⁴⁶但叫秦隸又與秦時小篆為正書時民間流行的秦隸名稱重疊，惟後者這種稱法為期不長，大體上還不致造成混淆；今隸則古人亦有用於稱楷書者，惟絕少，只在古人論書時將所有隸書稱古隸時用之。

天鳳二年（西元 15 年），和帝永元年間（西元 89 年至 104 年）
始見橫筆上挑並有左撇右捺開始脫去篆意，而於桓靈之間（西
元 147 年至 188 年）達到成熟之波磔分明；但以近世出土大量漢
簡墨跡來看，其實隸字帶波磔者西漢末期民間已極普遍，出土
的武帝太始三年簡（西元前 94 年）、宣帝元康四年簡（西元前
62 年）及元帝初元五年簡（西元前 44 年）都是明證。惟若以歷
史現象常依是否已達官方政令使用之字形為標準（所謂是否成
為正書大抵依此作為判別），則在古人「八分以伯喈造其極」一
語中被視為最具八分書代表性成就的蔡邕（伯喈），其於靈帝熹
平四年（西元 175 年）為奏定六經文字於太學門外所立的漢石
經當為最具體正書定義之體現，因此說法上的分斷點出現時間
差並不奇怪，書道傳統上說波挑隸書在東漢始達於極盛當無舛
誤。當時人們為了要把這種波磔分明的新隸形，與稱為正書的
隸書（無波挑或波挑尚不明顯之隸）在名稱上有所區隔，才將
之別稱為八分書【註147】，又在隸書的正書之名逐漸被新興楷書
取代的過程中，將八分與當時漸失正書地位的上述沒波挑的隸
形並列，且與其時民間草寫類楷之草隸字體等，混同共稱為
隸。但後來這樣定義下的隸中，無波挑的這部分隸形卻逐漸不

147所以叫八分，八分楷法之作固是一端，（此楷法之楷字是當時人把
　　隸叫楷），但書壇一般同意其真正取的意義是這種字的形狀，與八
　　字外形分兩部向背類似之意，蓋所謂八分指的是其形體上的分背之
　　勢，而非部分古人所謂為辨識之便猶存「八分篆法」，或指採什麼
　　書體的幾分而成；惟近人周汝昌指出，「筆法之八法是由秦隸變為
　　漢隸才發生的，八分之得名，應是由於字的筆畫組織從此由秦篆抱
　　成一團的形狀走向八面分布、衍成八種分散且點畫獨立之八種筆法
　　之說而來」，亦言之成理。

見了，最後書體就只剩八分與當時又稱今隸的楷書【註[148]】了。這個過程歷歷，吾人可由唐初唐太宗御撰《王羲之傳》時，文中仍稱只寫楷行的王羲之「善隸書」得到證明，因這隸書明顯是指叫今隸之楷，而由此，後人亦可想見隸字當年使用定義上之混淆，也因此後代書體研究者在溯源上才會產生這麼多困擾。

　　有鑒於隸這個字在書史上用法之混亂（有謂今天之隸書乃古所謂之八分，今天之正書即古無波挑之所謂隸書，直到唐代始於隸書中別立一部隸名為八分，此《藝舟雙楫》所謂「六朝至唐皆稱真書為隸，自唐人誤以八為數字，及宋遂並混分隸之名」也），今天談書論就有嚴予釐清之必要。須知隸原是對篆而言的一個相對字，古來稱非篆書體的字（包括楷書）都叫隸，但到了宋代因宋人常單用一個隸字去指漢隸，於是八分與隸開始相對稱法不一，漢隸與秦隸也開始混淆，甚至以八分專指秦隸及早期漢隸的書論在書史早期也所在多有了。蓋六朝人（偏安江南之三國東吳及稍後亦都南京之東晉、宋、齊、梁、陳史上合稱六朝）論書慣以隸指真書（即楷書）、後代閱讀書論有人卻誤認為他們和宋人同樣是以隸指漢隸，名稱因而產生混淆，留下了溯源研究上無限的後遺。為今之計，只能在研究書史時

[148] 當時書體分為八分與正書，但正書（無波挑之隸）之名已被逐漸流行的原由草隸而來的今隸（楷書）所取代，其後雖然八分仍叫八分，但隸書之名卻隨著正書被用來專稱楷書而消失了，結果只剩正（楷）書與八分，可見八分兼稱隸書是直到隸書在書壇的舞台地位消亡都如此，但用來兼稱隸書與楷的所謂當時正書，後來卻完全擺脫了隸書，只用來稱呼楷書了，沒有波挑的隸書，遂在整個過程中莫名其妙地消失，成為被時間淘汰的書體。

先預存這種瞭解去真正弄清楚書上的意思，但自己在名稱使用上則絕不再採上述六朝人、唐宋人那種令人混淆之用語，真正體察劉熙載《藝概》所云「漢隸八分也，小篆秦篆也，秦無小篆之名，漢無八分之名，名之者皆後人也，後人以籀篆為大，故小秦篆，以正書為隸，故八分漢隸耳」之精義，堅持今後談及隸字只指隸書，隸僅用其涵概所有隸形總稱之一義。

換句話說，在用法上今後講到隸，做泛稱時指的是漢碑上可為後代極則的八分隸書（亦可稱漢分，但不再叫它漢隸）；而最早期的秦時民間使用之隸則叫秦隸，惟鑒於它是由戰國古文字衍生而來，故亦可稱古隸；入漢以後西漢的正書是漢隸（還少波磔）仍屬古隸範圍；東漢至三國發展至高峰之蠶頭雁尾、波磔分明的隸書叫八分、或稱漢分，已屬今隸範圍，而所謂今隸，講的只是新型今日隸書形態的字面意義，絕不再效古人之有以「今隸」稱楷書者。【註149】

隸書之發展在漢末可謂已臻定型，它是漢朝的正體字，歷來一向也以漢隸（漢初正書無波挑之隸或稱古隸，來龍去脈如上）與八分（漢分）來標幟兩個不同時期、體例與造型上的隸形。近世出土之四川青川戰國木牘、湖北雲夢秦簡、長沙馬王堆帛書及各地墓堆漢簡，除了讓文字研究者確認所謂草篆之早期古隸早在秦之前即已在民間通用外，還讓人見識到碑帖之外

149 如此嚴分為的是決不讓隸與楷有任何混用之機會，但要知當年民間隸之草寫形的所謂隸草，是後來章草、行書、楷書之源流；也要知道衛恆《書勢》云「王次仲作楷法」中的楷法，指的是當年可做為隸書楷模的八分書之法，與今天的楷書毫無關係，更要知道古人書論也有把楷書叫今隸者（作此種稱呼時即視一切隸形皆為古隸）。

真正可窺知漢人書寫筆致的早期手寫隸書，彌補了古來漢碑書跡無由得見之憾，使隸書學習增加了竹木簡牘及帛書內容，對今日隸書學習影響極大。出土帛書上的字形大小不一，波磔上大抵亦只略顯其意，竹簡則較為突出，特別是末筆常結束以奇形的一筆或放縱的誇張筆致（可視為是後來章草之凸顯末畫波磔，及衍為楷書後之誇張捺畫及懸針垂露直畫之先聲），這種寫體可能是當年民間風行類似行草之體以及後來衍化為章草者，其書寫只須分直行不分橫列，應是介乎篆書與隸書之間的西漢初年早期隸字書寫體，屬性上屬於行筆較自由隨意之日常軟筆書法，惟個中字跡波磔常有刻意隨意放縱現象（有謂乃因漢簡書於竹上，作橫畫時行筆常因須奮力破除竹簡垂直纖維自然產生之抗力阻礙而凸顯了誇張用力，豎畫則常為避免纖維的相同勢向會使線條不明顯而刻意寫成彎曲或弧狀），不似八分漢碑之工整。蓋漢碑大抵是當年書道高手與刻工合作而成之書藝精品，且兼具官方立碑以助教化目的，所以在文字與排列上有其規矩上的必要需求，以致有時顯得過度安排與拘束。簡牘帛書因是可以考察筆致的真蹟實品，在文字衍化發展的探究上更具說服力，再加上其用筆大致已具今日隸楷用筆特點，不但對習書之實際幫助上具有極大的實用性，也為楷由隸及章而來的說法提供了實證。因而，這種簡帛文字的學習近年在國際、國內書壇獲得了極大的重視與回響，而學習竹帛之書也確實有助於掌握篆、隸能力之加增。唯簡帛書之學習，因其臨摹對象為書跡而非金石，摹寫時在表現上要特別注意筆跡之自然與行筆注墨之順暢，不能再出以臨摹碑帖時冀求表現金石氣所強調之澀筆。此外，在有必要放大簡帛書字形以方便摹習時，為掌握原字氣勢與精神，放大方法絕不能採重現整個枝節之等比等量放大，而須採比較大而化之的側重整個風貌特質的原則去放大

它，否則可能因而失去全字體勢之掌握，反而失真。

　　八分書體較秦隸稍扁，是由秦隸及早期漢隸透過章草之演化階段、強調橫畫波磔之麗飾而來【註150】。惟因傳世幾乎全是碑刻，拓片上書跡無法表現筆致，只能觀其結體，故學習上較不方便；但八分書卻又因結體特徵明顯，筆法完備，用筆變化上只須單純地注意左撇右捺強調波勢，加上隸變的字體簡化作用又使其字構趨近後世定型的楷書（距生活實用不遠），在其筆畫頭部逆入藏鋒與主橫畫波磔收尾【註151】的所謂「蠶頭雁尾」之美麗裝飾標誌下，真正是納實用與美觀於一體；較可惜的只是它通行期間不長，僅具過渡書體的性質，使它在實用上真正的影響力受到了限制而已，但它對整個書道歷史書風上的影響卻不容小覷。

　　八分在我國書道風格發展上的地位極為特出，而針對後世聚訟紛紜的分隸之辨，胡小石「八分的八，並非指採幾分（即後人祖述蔡邕之隸猶遺八分篆法之說）什麼書體的數量上之多寡，乃是指形態上的向背，古來書家書風之特點大抵決定在其寫字時運用了多少分勢上」的看法大抵最能被人接受。蓋古來書家雖鍾王並稱，其字之體勢其實有別，其異乃在二家書體中所含分勢多寡之不同：鍾書尚翻，真書亦帶分勢，其用筆尚外拓、有飛鳥騫騰之姿，所謂鍾家隼尾波是也；王書出於鍾，而易翻為曲，減去分勢，其用筆尚內撅，不折而用轉，所謂右軍一搨直下之法，其字後來成為南書之祖。而書史上所指稱的南

[150] 齊蕭子良謂「靈帝時王次仲飾隸為八分」，言飾，可見字體未有變動，唯裝飾使其更美觀爾。

[151] 唐太宗筆法訣曰為波必磔，貴三折而遣毫，故又叫波折；明董其昌更指出分書橫畫多不收鋒。

（江左）派之書，乃人人習知的所謂東晉之江左風流，其書疏放妍妙，長於啟牘，其書風幾乎主導了有清以前之歷代；外翻（拓）的鍾書則成為北書之祖，北朝書源於北碑，北朝書家大抵師鍾，故其真書多分勢，即篆書亦以分勢示人。北派書其實就是中原古法，其書拘謹樸拙，長於碑榜；書論謂鍾王而降，歷代代表書家每沿此二派為向背，北鍾張南二王之後，在唐則北褚南虞，在宋則北蘇（東坡）南黃（庭堅），在元則北為外拓之倪瓚宋克、南為分少內擫之趙松雪（詳見註66、註62），八分書影響後代書風之大，由此可見。

　　近代台灣寫八分書最獲突出成就的書家丁念先【註152】＜附圖三十六＞，生前常強調「八分可稱隸書、但不可稱隸書為八分。」他指出：深入探求分隸之源可知，本質上分書出自隸書，所以分隸之稱不可互代。丁念先認為今天許多人辯辨分隸之所以混淆不清，其源皆因唐張懷瓘曾在其《書斷》中明指「八分減小篆（篆意）之半、隸又減八分之半，然可云子似父、不可云父似子，故知隸不能生八分矣。」對這種錯誤說法之誤導，他特別呼籲書壇有志識之士在辨明之後，

附圖三十六 丁念先八分書作

152 丁念先可謂是民國習隸分最有成就者，是台灣早期著名書會「十人書展」的要角，其齋念聖樓亦為島內藏帖最珍貴豐富者之一。他的書壇摯友張隆延曾指出：丁書八分把筆有別於一般，主張四指抓筆之齊指法，即把筆時食、中、名三指齊置筆管之另側。

平日一定要在傳習操作中明白分說，千萬不可再以訛傳訛。
【註[153]】

　　隸書之筆畫形態比篆書豐富，可謂點、橫、豎、撇、捺、挑諸法皆備。亦有書論謂隸書無點，認為理論上它無八法中之點與側鉤兩個基本點畫系統，但實際上隸字並非所有的點都須作短橫狀，仍有狀成長點、短點、三角點者，而三、四點聚合時且還另有排列準則（更有謂所有隸字之點不管在什部位，均須符合以中宮為準作向外幅射方向之點狀者），只是作點時下筆自然直戳，不可太強調用力而已；隸之字形特徵在其波磔，主橫畫須有波挑，即橫畫之在強調位置時一定要作波畫（非主橫畫時比較平直，取峻勢或略帶渾圓，行筆一筆到底，輕按輕提，起筆與收筆不可有明顯頓頭，甚至還可輕至頭尾皆呈柳葉狀），捺畫強調作波時稱磔；隸之豎筆有出鋒與不出鋒之別，出鋒亦直峭如柳葉，亦可其下加鉤斜出；其加鉤固然只是直畫與撇畫之結合，但形狀不一，可輕回鋒稍尖，亦可強調突出回鋒成頓頭（隸之永字八法第三筆方折之豎下無鉤，一般只向左斜曲如撇收筆）；而其撇畫向左鉤收時可迴鋒輕挑，但若處在強調分勢的間架位置時，則常被作成誇張如折刀頭之波挑；總之是筆有提頓、畫有粗細與波挑，不像篆書筆畫只有短線條與長線條之分。蓋隸書之起既是為方便書寫而截斷勻長篆畫，則筆畫

[153] 另有說法則謂八分其實只關字的寫體（Hand），強調它既不是書體也不是一種書體與另種書體間的過渡書體。持此說的姚鼐在其跋夏承碑中即謂「八分在隸內，不容八分別為體」，認為八分之於隸，與西漢民間無波勢之古隸為篆之草體同一性質。這種隸書體當時被稱為八分只與字的寫體之表達有關，無關書體，惟鑒於東漢是這種隸體藝術的鼎盛期，一般人講到「漢隸」當然指的都是這種東漢發展至高峰的八分書，但這種說法雖亦有其道理，最後卻都流為書史上聊備一格之說。

可逐向左、向右、向下、向左下、向右下之諸方向而行也甚明，不比篆書只有縱、橫兩個方向，全靠運筆來轉變行筆方向。但隸書分斷了的筆畫形態，表面上雖好像比篆書複雜，卻因為它一筆只寫一個方向，形成了「筆順」規則之後，反而較篆書便於書寫，且書寫效率大為提高，故而隸書可說是所有書體中最容易學，也是短期用力最容易奏功的書體，值得推薦作為初學者的入門之階。

習隸作書時筆法上要注意的是：一、筆畫逆入平出的原則，就是以藏鋒逆入起筆、中鋒行筆，除主畫外畫尾均平出不收鋒，其筆形特點正是何紹基據以作為評斷隸書好壞的「橫平豎直」原則；二、筆順上也許各家都自有主張，但因楷書已成通行字體，隸書筆順原則上依楷書筆順即可；三、作方折肩時要先提筆於筆鋒似離不離之際再折筆暗中轉向（即所謂的輕過或暗過），或乾脆起筆另下，不可似楷書直接頓筆重按轉向下行；四、起筆藏鋒但開始行筆即要轉成中鋒不可側鋒，主橫畫作波可以適度誇示，撇行可稍側其筆且彎曲度宜較捺畫大，捺筆作波時第三折宜用力後稍停做出捺角後才轉鋒以中鋒平筆提出（但勿效楷之捺筆先側一下再提筆上揚，亦不宜如部分書家主張之稍以指自轉筆管然後提出【註[154]】）；五、筆畫粗細要揣摹原碑書作精神，不可完全照碑拓上風化後之剝落筆致仿描，如為補救碑帖舊拓之無法窺見筆致原味，建議可參考清代書家隸書成績斐然之類似墨跡【註[155]】，藉專家之成就斟酌出適切行筆

[154] 轉指有洩損筆力之說故許多書家不主張轉指，參見二章二節臨池健身文中「執欲其死」之說。

[155] 包括開創隸篆新法的鄧石如、楊沂孫、吳熙載，靈媚秀雅的趙之謙及清代集分書大成之伊秉綬等。

之致，並注意其行筆輕重緩急間之節奏。而前所提清末碑學大盛後針對分書過分飄揚之勢的反挫，如鄧石如所創橫畫逆入平出之法、或伊秉綬平伸無波之法，都是最佳取法對象。蓋前者筆畫到尾不停頓、不收鋒而只上提平出，是以篆入隸之筆法，而且管隨指轉，軟毫硬使，筆畫飽滿。此法作橫時停筆處筆鋒不但不收反而全打開，筆勢自然且筆氣不中斷，點畫既雄強又收米芾刷字之效；後者則以直指隸古本性之法省去一波三折，以平延長伸之橫畫求沈穩安定，頗切近近代西方講求重返基本形質之藝術精神，兩人隸篆皆成就輝煌，後人爭相仿效的結果，影響力一迄於今。【註[156]】

隸書章法，其扁結構上的特點是：一、一字（獨體字）一波磔（雁尾），且只能在每一隸字欲表現之主橫畫或末畫時施之，所謂「蠶不二設、雁不雙飛」，講的就是一字如有兩個以上橫畫，其起筆的所謂蠶頭形狀要避免雷同，除主橫畫具波勢的雁尾外，更不能有第二個波勢；二、字形扁中宜寬，章法上更

[156] 金農由《天發神讖碑》而來之漆字，故意違反隸書豎畫較重之通則冀收奇效，其橫畫刻意放大之結果確也收刷字之效。鄧完白將這種筆法施之於篆書，更開創有清篆書新風，一掃清初以來全以玉筋入篆，導致筆盡鋒收氣即已斷之詬；其隸書波挑則更不再只是單純的向上挑筆，而是一種特具橫挑風味的平出筆法，捺畫全向下出鋒，有筆斷意連之勢，堅挺力足，鋒芒獨到，有一股攝人氣勢，標幟出碑學實踐上一種成熟的新高度，使篆法更趨典雅而有餘味、筆盡而氣不斷，終成新一代宗師，其後有吳熙載繼承光大之；鄧同時亦將此逆入平出法施之於隸，筆桿與行筆方向相反，傾斜運筆使成逆進之勢，又運指絞毫，不但筆畫兩端有力，中截亦照顧圓滿，筆勢氣壯而自然，大行於清末迄今兩百餘年，亦使中國書壇、印壇從此不再筆筆以二王為念，影響深遠。

要突出隸書呈橫勢之行氣，所謂的「隸書行氣看左右」【註[157]】，即縱行之字距要比橫列間之字距大（亦即字之上下距離要比左右距離大）；三、點畫全依橫平豎直精神，不因漢字橫畫較多而導致使力上須橫稍細而豎稍粗，一任其自然，惟四面圍成之口形不可全方，其豎畫宜稍向下內斂，使其方口形狀上寬下稍窄；四、字之間架要內密外疏，左右只能各有一突出之畫（波挑）；五、由兩部分構成之合體字須左小右大以便作波，字形則上齊下不齊，左輕右重；六、注意字的歷史淵源上隸從篆來而楷又從隸來之時序原則，自運時揣摹字形只能以篆入隸，不可擅以今天我們熟習的楷書字構去回溯隸形，否則若為「隸變」所騙，可能寫出錯字貽笑大方【註[158]】；七、隸字雖字形多呈扁方【註[159]】，但因每字平均橫向筆畫多且互靠，疊起後要注意「崇台重宇」之效，撇筆、捺筆之加則宜左右翼然舒展，使富宗廟之美；書時把筆可稍向下以求手穩，只要能使間架確實維持森然規矩，寫字姿勢上可不必過份要求，把筆自然、行筆順手即可。

[157] 行氣之施乃要使欣賞時不受左右或上下行之影響也，譬如這裡說隸書呈橫列之行氣，就是欣賞隸書作品時只會注意到這個字與它左右字所共組成的連成一氣之緊湊氛圍、而不會受到這個字上、下字的影響。

[158] 如花苔為楷字，作隸時宜出之以華或篆形華；又隸變使篆書上蓋頭完全不同的等、簿、符、筆、節皆成草頭，又使字源偏旁不一之秦、泰、奏、奉、春皆同蓋頭，皆是受隸變之影響，自運皆宜注意。

[159] 篆字因玉筋篆每個筆畫必須一般粗細，而漢字橫畫多過豎畫，疊起來當然呈豎長方形；隸字橫畫較豎畫細，故畫多仍可扁方。唯《張遷碑》字較不扁，反而構成隸書學習例外上之困難，在學習順序上可稍後再學。

學習隸書要先從其最光輝成就之漢碑入手，行有餘力再及於新出土的簡帛書跡。東漢時期的碑刻隸書，最具代表性的是端莊嚴謹合稱孔廟三碑的《禮器碑》＜附圖三十七＞、《乙瑛碑》＜附圖三十八＞與《史晨碑》，其次是質樸的《開通褒斜道刻石》、樸拙的《西狹頌》、秀麗的《曹全碑》、飄逸的《孔宙碑》、方厚的《張遷碑》＜附圖三十九＞、蕭散俊逸的《石門頌》＜附圖四十＞等。二十世紀出土的大量漢簡與馬王堆帛書，更讓我們看到漢朝人平日書寫時的用筆爽利（因此學漢簡帛書

附圖 三十七 禮器碑

者須知其筆致與漢分有別，千萬勿以澀筆求分隸之金石氣）、筆畫生動，真正體會其小字隸書之千姿百態、美不勝收。惟喜愛端緊莊嚴隸書之習者起手階段最好先從孔廟三碑著手，喜愛其可人秀氣者則可從《曹全碑》與《孔宙碑》入手；第二階段再學較樸拙的《張遷碑》、《西狹頌》、《石門頌》等，行有餘力第

附圖 三十八 乙瑛碑

附圖 三十九 張遷碑

附圖 四十 石門頌

三階段再習秦隸帛書以進窺大小篆，吸收隸書新造型的特殊美感。至於其他次要漢碑，可多讀多欣賞，惟品之即可，早期臨摹千萬勿貪多。

第六節 篆 書

篆書自古即有廣狹兩義。今日有一派文字學者傾向於將所謂的中國古文字，包括所有的陶文、金文、甲骨文＜附圖十二＞、籀文、及六國古文等古老文字，都歸納為大篆，亦即秦創小篆之前的所有文字都叫大篆，再將這種大篆與小篆合稱篆書。這種廣義的篆書概念認為篆書的各種形式即是中國從龍山文化有類似文字起源的獸骨刻畫以來（年代約當黃帝與夏代初年之間，是中國有文字紀錄之始），至秦統一中國後的小篆時代結束為止，整個時期的文字都屬篆書這個最早漢字形態。狹義的篆書則是按歷代書學界通例將篆書分為大篆、小篆，而以周宣王時太史籀所著《大篆十五篇》為金甲文字演變大篆之始（即只認為籀文、石鼓文及其後到秦推出小篆前的所有的文字是大篆）【註160】。秦地早年僻處西北，襄公護周平王東遷後，秦

160 篆為統名，小篆秦篆也，秦時本無小篆之名，後人以籀篆為大，故小秦篆，所以學古篇才會有「李斯既作小篆，遂以籀文為大篆」的說法。關於被目為大篆代表之籀篆，甲骨文專家羅振玉說籀文其實非書體之名，只是當時有人將古文篆為便於蒙童誦讀的章句之書，遂以之為名而已；王國維進一步指出籀、讀兩字古同音義，所謂籀文的「太史籀書」，其實是周世啟蒙字書之首句成語，一如三字經中「人之初」，而以首句名篇乃古書通例，只是後人將之附會解釋為周代有位名叫籀的太史官創造了籀書而已，實則籀書與石鼓文一樣，同是體勢近於大篆線條字系統的秦系文字，稍異於古文系統的六國文字。

乃掩有宗周故地並承襲了殷周金文、甲骨文等文字，及由此簡
化而來的文字外形取縱勢，結體勻稱，已朝整齊化、規範化線
條文字方向發展的籀文，所用文字皆為大篆，筆形則大抵仍為
初期金甲文字的方筆、兩頭尖筆等，一直要到東周中葉才漸滲
入圓筆。秦統一六國後，令李斯以秦系文字為主，參酌當時各
國文字簡化為小篆，更純採圓筆，並將之作為官方文字推上漢
字舞台。李斯因而被視為是小篆之祖，其後有唐李陽冰繼之，
但一直到清朝中葉王昶、孫星衍等，篆書都不出這種粗細一
致、甚至燒剪筆鋒求規矩終至天趣盡失的圓筆系統。一直要到
清末所謂書道中興，鄧石如（完白）不再採剪穎而以鋒勢重現
篆書血肉，遂成為新一代小篆宗師，復有清道人頓挫書派以澀
筆取代兩頭尖金文書寫傳統，吳昌碩（俊卿、缶翁）更賦石鼓
以新血肉而成新一代大篆宗師。而在當年以冗圓篆筆為主流的
時代，民間也另有不屬這種狹義篆書（秦早年文字及小篆系
統）的文字通行，此即又有「古文」之稱的崤嶇之東的六國文
字（同於後得自魯恭王壞壁之科蚪文字系統者），其字形仍存肥
胖筆畫及塗黑丁點，仍符合六書造字原則【註[161]】，亦在稍後漢
字截斷篆引、協成隸字之衍化過程中，提供了扮演一臂助力的
角色。

[161] 文字簡化的趨勢使殷周古體字簡為先秦籀文，再簡為秦篆，又再簡
為漢隸。漢隸後來分頭衍化，一線簡化為漢草（章草）、再簡為今
草（晉唐之草），另線則變隸為楷、行字體。蓋秦於平王東遷後入
居宗周故地，其文字猶有豐鎬之遺，其籀文較六國文字更近線條形
之甲金文傳統；六國文字則仍是六書原則之象形古文受東土各地
方化影響後之文字，仍保有肥畫、丁點，所以被稱為古文是因它在
秦時被完全禁絕，漢時再復流行遂得復古文字之名（即同於得自魯
恭王壞壁之蝌蚪文系統者），惟對隸言，兩者仍皆屬戰國的古文字
（即先秦文字）。

一、大篆

　　大篆是上述所謂包括金文、籀文等小篆登場前的一切線條字形的中國文字。近代專家們透過對屬於籀文的石鼓文、屬小篆的漢、唐碑額等文字之佈局考證，已獲得它們布白所採原則其實都屬周朝金文章法之結論，指出這種一致的現象，其實就是它們與金文、甲骨文一脈相傳之證據，因而學習大篆，今天一般皆從金甲文字入門。

　　商代及其後的周代，王公貴族偏好青銅器物，並喜在作為樂器的鐘及作為禮器、食器的鼎、與兵器的刀劍等器物上鑄字銘文，這類文字就是所謂的「鐘鼎款識」（其文陰稱款、陽為識）、「鐘鼎文」，又因古人稱銅為吉金，而被稱為「金文」。商周金文構字古奧，屬早期篆書，其形制特點是篇幅短，字形長短不一，結字茂密古樸，字與字之間的距離很近。這些款識體勢雖已稍見嚴整，章法上仍只成行不成列，且線條方厚，字畫描繪的痕跡較重，具濃厚的裝飾色彩。周早期金文的風格承襲殷商，中期的金文形制漸趨整飭，其筆畫與結構上的形象性和隨意性逐漸弱化，字形漸呈狹長且字字端整，字距和行距的排列整齊劃一，猶如「井田」，透露出周人的理性，與當時盛行的宗（禮）法制度相吻合。總之，這段綿亙期長的金文時期書法風格多樣，可謂冶恣肆、質樸、遒麗、圓潤、凝練於一爐。西周晚期出現的部分風格更特殊也為後代書家珍愛的作品，如筆畫組合已具排比裝飾性且風格稍呈美術化的《虢季子白盤》、字勢傾斜結構不勻稱而風格荒率恣肆卻又具自然美的《散氏盤》，及稍晚文字已見人工美、結構更勻稱且在文字發展時序上已被認為是其後石鼓文篆所自來的《毛公鼎》，這些寶器流傳後代，即是書壇傳承上所謂「求篆於金」之金的代表，都成了今日習篆的最佳臨摹對象。

　　被視為近代書壇顯學的甲骨文亦屬金甲文字內容，其出現則可謂是歷史上的一項偶然。十九世紀末（1899 年）河南安陽西北郊小屯村的農民在耕作時發現了帶有刻痕的骨片，將之當作藥材賣到北京，為學者王懿榮所發覺，復經研究者之鑒定、比較，確認了上面的刻畫是殷商時代使用的文字，因為這些字大抵是商王廷貞人刻在龜甲和獸骨上的解兆文句，稱為甲骨文。中央研究院隨後發動有計劃的研究，考古挖掘中於 1928 年又在當地地層挖出了大量的西元前十三世紀的貞卜文字與有關藥方、曆年、記事之類似文字，經研究證明小屯村一帶就是商晚期（西元前十四世紀至西元前十一世紀）的國都，即《史記》上的「殷墟」，因此又稱殷墟甲骨文。甲骨文光已知的單字字數就有幾千，已是一種成熟的文字，但因許多字都有不同的寫法，可見其早期形體結構還不固定，其中「車」、「馬」、「鹿」等都具濃厚的象形意味，這些甲骨文大抵先寫後刻（由甲骨上仍有部份僅書丹未鑴刻文字推知），是以刀為筆在龜甲獸骨上橫來豎去刻畫而成，筆畫直細、結體自由，字之大小與部首位置正反不一，鍥刻技法上有採明快的單刀法沖刻、筆畫瘦硬且富有挺勁力感者；有採雙刀法鑴刻筆畫形態較圓潤、字體也由直勁轉趨圓柔者；更有明顯已屬較成熟的後期者，其字姿態已由方正轉入敧側、風格從渾樸變為娟秀、字形由大變小，排列上也漸趨嚴密整齊。

　　甲骨文字出土後，傳統上一般被視為是金文之母，認為它是金文之前的文字形態（即歸納為甲骨文是商周文字、金文是周文字，金文是由甲骨文演化而來的說法），惟曾任故宮器物處長之文字學者張光遠近年考證指出，根據近世出土之早商已可考證出十一個單字的九件禮器與六件兵器、及可識出四十三個字的同期陶文片，可以證明其實商代早期即已有金文存在，且金文才是當時的正體字，甲骨文只不過是金文的簡寫體。

　　根據這些新證據，雖然金文與甲骨文比較，兩者出土之數量懸殊，但吾人判斷時應先將金文鑄字之高難度列入主要考量；其次鑑於甲骨文是一群服務王廷之專業貞人的群聚之作，因此出土數量多而集中並不代表什麼特別意義，更何況金文之出比晚商之甲骨文早了許多，分佈也更廣。如果說在同一個朝代裡，只與統治階層有關的王室分工群中，同時存在使用不同文字的兩批人，一批貞人用甲骨文替王室記載吉凶，同時卻另有一批具冶金技術者使用較甲骨文更工整的金文為王室作器，並因將之遠賜各方酋侯而呈更廣闊之分佈，寧有是理？因此兩批人所使用的應是寫法有別的同種文字，「金文是商代唯一的正體字，陶文只是當時被陶工草率地刻在陶器上的這類文字【註[162]】，而只在當年殷都所在範圍內出土的甲骨卜文，更只是商王廷太史或刻工為記錄王室卜辭而在甲骨上所刻出的刀筆簡體字記錄而已」【註[163]】，這種說法確實比其他推測更具可信度。

[162] 另說之陶文為最早新石器時代彩陶文化裡出土的陶胚上之紋文，屬六、七千年前之仰韶、龍山文化等，與此處說的殷商民間陶工刻在陶器上的草率陶文不同。

[163] 張光遠比較早商金文與晚商甲骨文均有之天、子諸字指出，天字金文圓形全黑的頭部甲文因刀筆刻畫之限制被以直線方框表示、其下表身之胖豎畫甲文亦只以一般直畫表示，子字之四方形黑頭亦然，這類塗實形狀的筆畫決不是裝飾性，乃為金文製範前在其上反書之筆為毛筆或類似毛筆之軟筆之明證，徵之文字，則從圖畫漸變為線條之演進通則判斷，何種文字在前當不言可喻，其結論為金文是當年通行之正體字，不但陶文為這類字形制較粗糙之民間陶工刻字，甲骨文更只是王室貞人用來專門記錄王室卜文及醫、巫之書的金文簡體字。（參見註 104 金文）

時至今日，許多與中國文字有關的理論，都因新出土文物的證據確鑿而改變：譬如一般說筆是秦將蒙恬所造，但稍早考古界已定義筆至遲春秋時代即已有之，而今日甲骨片上更發現有未刻之毛筆書丹，讓專家不得不將筆之發明年代推早至殷商；紙之發明傳統說法是東漢蔡倫造紙，但 1989 年甘肅天水放馬灘漢墓中發現了早兩百年以上的西漢初期的紙質地圖殘片後，鑑於用於圖畫的紙其品質要求一定會比書寫文字更高，專家已推測古人至遲漢初就已用紙書寫文字了。上述甲骨文是金文鍥刻簡體字的新考證結論，已使古文字上的許多定義今後必須重新調整，未來吾人學習篆書，內容除了金文，勢必也將概入其甲骨文宮庭刀刻簡體及陶文民間寫體，戰國文字和近年出土簡牘帛書上的其他形態的大篆字體，小篆，漢篆（繆篆）及後來各朝代各自發展出的各種不同意趣、造型之篆了。

石鼓文則是唐朝初年在長安附近鳳翔縣發現的十個石鼓上的文字，上面刻的是四言詩，記述西元前 768 年（秦襄公十年）春秋時代襄公助周平王東遷兩年後，與周天子使臣遊獵的盛況【註[164]】，因為是刻在十個鼓形的石雕上，所以稱為石鼓文。石鼓文是中國現存最早的石刻遺物，字形比青銅器銘文、甲骨文、陶文等要大得多，它是我國現存最早的大字書法作

[164] 此處年代是根據近人高鴻縉之新考證。另甲骨學者羅振玉、王國維、馬敘倫、郭沫若、馬衡、唐蘭等亦皆認為石文是先秦石刻，惟時間不一，郭沫若考證為秦襄公始為諸侯之西元前 770 年，時序上最早；羅振玉與馬敘倫則認是在繼襄公而起之秦文公時代（西元前 765 年至 716 年），皆於春秋編年（西元前 722 年至 481 年）之前，馬衡則認為是春秋時代的秦穆公年間（西元前 659 年至 621 年）遺物；惟唐蘭考證為刻於戰國時代（西元前 403 年至 247 年）之秦獻公 11 年（西元前 374 年），為周烈王繼位之次年，時間最晚。

品，也被認為是小篆之祖，其字形結構不同於小篆而近於小篆，是漢字發展史上介乎金文和秦篆間的重要橋樑。石鼓上的篆字書體被認為是當時通行的籀書，用雙刀法鐫刻而成，其圓筆點畫飽滿勻稱，結字方圓適度，嚴整端莊，中如「吾」、「君」、「馬」、「既」、「其」等反復出現的字，幾乎沒有明顯的差異，寫得相當精確，可謂字型固定、書寫技藝已臻嫻熟。石鼓文的字形勻整，其字距、行距亦如同西周青銅器銘文的章法，惟布白較金文之毛公鼎整齊，如見阡陌，書體上因而被視為是已開小篆文字先河。

小篆之前的文字大致以象形字為原則，習時寫法上要特別重視用筆頓挫【註165】所造成的特殊筆畫效果【註166】。以散氏盤的學習為例，其筆畫的不平直特性全是由筆行之急澀、遲速造成，亦即筆在運行時，須透過靈動的腕運控制筆行之提按、急澀與遲速，達到以筆鋒的提按定肥瘦、依行筆的快慢辨澀滑（快時筆畫光滑、慢時筆畫岨澀）、用行筆的角度控制方向變化的效果。而以這三種情況造成每一筆畫的不平直，就是所謂的散氏盤特殊筆法，這種筆法加上其與摩崖布白依石謀篇類似的結體方式，亦即字體不勻稱、行距不整齊、字形依筆畫多寡定大小等的結體特徵，再輔以筆畫逆鋒圓起、回鋒圓收的渾圓（此種圓非的溜的規則之圓，乃筆畫鈍重所呈之拙圓），以及筆道上斷而後起等的以拙為美、以奇為正等，都是構成散盤字特徵的基調。

165 孫過庭《書譜》中所講的頓挫與遲速、黃山谷所講的從舟子盪槳悟得筆中用力、蔡邕《九勢》中所講的澀急，強調的都是頓挫。寫字頓挫時要注意自然的音樂性與旋律性，勿刻意製造，要出於自然，做到所謂「書時當下心願如何便如何」。

166 還包括所謂的肥筆、胖點、塗黑丁點等特殊筆畫效果。

二、小篆

　　小篆是秦始皇為文字之統一而命李斯、趙高、胡母敬等人省改以西土秦國文字籒文（即當年教育蒙童用的所謂宗周書）為主及六國文字為輔的文字而成。在這個首度由統一皇朝發動的漢字定型簡化的運動過程中，他們將篆體圓曲的弧形筆畫平直化，也將字體結構簡化，使字形更加規整、結構更加勻稱，做到了所謂「圓中規、方中矩、直中繩，用筆如綿裡裹鐵，行筆如春蠶吐絲，字形狹長，上緊下舒，畫畫均勻，筆筆如一，離方遁圓，柔中寓剛」，便於識讀和書寫，以展現統一帝國的雄風。這套簡明整肅的書體，是篆書的新體式，已進一步削弱了古篆書的象形性，向著文字符號化的方向前進了一大步，成為秦朝政府頒布天下的標準書體，亦即當時的正體字。我們現在見到的秦朝錢幣上的「半兩」二字及《泰山刻石》上的字等，正是當年這種秦朝小篆的遺跡。流傳至今的一些秦權量器上刻鑿的詔版文字，就是這種小篆當年較草率的日用寫體。

　　一般認為書法內容中最易學習的書體是隸書，最難學的是篆書，因為篆書最深奧，進行學習需要最多的基本功、特別是文字學上的基礎知識。確實，學習篆書首先要能識篆。今天識篆有兩個層次的意義：一為要多研讀篆字的相關字書，如許慎的《說文解字》、容庚的《金文編》、孫海波的《甲骨文編》、羅福頤的《古璽文編》等，其中最值一提的是漢代許慎的《說文解字》一書。秦時小篆之出可謂是中土文字的首度統一，但到了今天當年傳為李斯所寫的泰山、嶧山、瑯琊臺、芝罘、碣石、會稽等著名小篆紀功刻石，幾乎都已亡佚，除泰山刻石還有九個字、瑯琊臺還有數十個字可清楚學習外，其他大抵泐泄漫漶不可辨識，幸虧《說文解字》十四篇之作，小篆基於六書造字原則的基本結體才得以流傳至今，成了文字學研究的寶

藏，不但今世真書得以探溯源流，近世出土秦前古文字亦得以辨識，更成為研究小學之所宗，是治文字學或習書到了一定程度時不可或缺之工具。習書者唯有透過這類相關書籍才能對篆隸特質與寫法多所理解，並減少書寫、甚至自運時可能出現的差錯。例如要知道帆船的帆，寫篆字時應為馬旁加上風的颿；三橫一豎的王字三橫平均擺置時在篆是玉字、上兩橫稍近才是篆書的王字；類似可能犯錯的字很多，原因即是前面隸書一節中所謂的隸變。隸變把在篆書中完全不同的青、責、表、素四字化成上半完全相同之主；秦、泰、奉、奏、春五個字情況也是一樣，其上半部首篆書亦全然有別；因此，除非確知一字之篆形，千萬別以隸書、楷書上的寫法去做想當然爾的替代，否則難免謬誤；識篆的另一層意義為分辨清楚各種篆書類別上的特點，使作品內容中的寫體能統整協調。一張篆書作品一定要以一種篆書寫體從頭寫到尾，否則在秦篆作品中混入了漢繆篆或其他篆法，冶為一爐將招來有識者之譏評。

其次才是學篆，就是針對篆字結體的掌握及對篆法上的重要知識更多涉獵，譬如要分清楚漢字結構上的兩個系統，要能將篆、隸的橫平豎直系統與楷、行、草的橫畫左低右高系統（豎畫大抵是直，惟楷豎仍有敧斜，歐、顏字長豎畫更分外弧、內弧）作截然的劃分；又如漢隸之蠶頭其淵源實為篆字法，惟收筆時有隸書用雁尾法、篆書用迴筆內收的傳統法或提筆平出的新法（清代鄧完白法）之別；對照大篆結體的錯落自由，秦（小）篆結體則規矩嚴謹，而漢（繆）篆卻寬博疏朗；篆體之弧形筆畫或轉彎筆畫交接處最好選在畫之彎曲處使接點自然、不著痕跡。一般而言小篆字體是豎長方形，高寬之比約為三比二，惟學清代名家楊沂孫之篆時卻例外，其篆形趨近正方；而為使篆字符合字形長扁之通則，有些左右結字的偏旁必

要時可易位（如鄰、詞）或字畫適度加增變形（如山字中間一豎可以類似甲骨文寫「文」字之一交叉上加一箭頭之形來取代以增其繁複之美）；篆書筆順原則上固然仍採先上後下、先左後右、先外後內及對稱部位先定中心（如樂、燕）的一般漢字筆順原則，但篆字其實並無固定筆順，書寫時即使不顧上下左右順序、只如繪畫般照著描也不是錯（惟連續彎畫要注意以停頓來凸顯筆力，不可一味滑來滑去，如寫弓部偏旁時就要特別注意）。篆書體則分為較渾厚的玉筋篆與瘦硬的鐵線篆，兩者皆是正法，皆筆筆同寬，都是古篆法，只是也有細分李斯之篆為玉筋、而李陽冰之篆為鐵線者【註[167]】，而這樣的說法也只相對指出鐵線篆較細勁而已，在線條施作上並無絕對的什麼不同原則在。總之，與篆法相關的認識愈加增，就愈易進入最後實際操作的書篆階段，也愈不容易出差錯。

　　寫篆之筆以純羊毫為最合適。有關古代書寫篆書的實際操作，《書史會要》曾引述元代書論家吾（丘）衍之說指出「今之篆書即古人之平常字，古初有筆，不過竹上束毛，便於寫畫，故篆畫肥瘦均一，轉折無稜角也。後人以真草行，或細或肥，以為美茂，謂筆無心，不可成體，今人以此筆作篆，難於古人尤多。若初學者未能用時，（可先將筆毛）略於燈上燒過，庶幾便手」，可知古人寫篆並不困難，不但可以用已燒、剪筆尖的假筆來寫，甚至有人乾脆用絹捲成筆頭來寫，只要能粗細均勻地轉來繞去就可以了。反而是今人寫篆較困難，它難在要以有筆心、副毫之筆寫出無心之均勻線條來，但歷代實踐下來眾多書

[167] 唐舒元輿《玉筋篆志》云「秦丞相斯變倉頡籀文為玉筋篆，體尚太古，如《嶧山碑》，李陽冰初學李斯《嶧山碑》，后見吳季札墓誌，悟得筆法，其篆線條較細勁，有鐵線篆之稱。」

家們還真能順利做到，只是成績並不見得有特別超越古人之處罷了。一直要到清代鄧石如開創以隸入篆的逆入平出新篆法後，才真正可謂生面別開＜附圖四十一＞。鄧完白及其追隨者吳讓之、趙之謙、徐三庚等的逆入平出法，及稍後融貫石鼓、金文的楊沂孫、吳大澂等為唐代以後變得乏善可陳的篆書孕育出了大開大闔的新篆風，而以他們的成就為基礎的近人吳昌碩，更以寫意之筆為篆法別出新意另創高峰，這些新體式操作的成果顯然較古人高妙多多，也更值得效習。因而今人習篆也就擁有了更多的選擇，除可依傳統的藏頭迴鋒法習篆外，更可採鄧、吳新法，在保留藏頭之力的同時，又能運筆轉鋒周全照顧全畫細節，畫末不迴鋒，但持續筆鋒行勢至畫末突然往上提，以瞬間收煞平出不迴鋒之斬然，來凸顯筆力。

　　但談篆書之學習，最好還是先從傳統之規矩嚴謹、字形固定的小篆入手，先學秦代的泰山、繹山兩刻石，等掌握了篆祖李斯小篆筆法規範及二祖唐代李陽冰之其他碑跡後，再習鄧完白（開宗皖派新篆法宗師）、吳熙載（筆勢秀麗印篆雙絕）、楊沂孫（精銳方實厚重耐看）、趙之謙（飄逸圓潤側鋒取媚，其深韻被公認是繼完白後篆隸之又一變格）、吳昌碩（綜結篆法成就高峰之古今一人）等有清名家之後來居上、成

附圖 四十一　鄧石如篆書

就傑出的篆書墨跡，深入觀察其用筆，冀能真得篆書筆墨之深詣。諺云長江後浪推前浪，清人新篆法之賅備完美，正應了今日一些專業上的所謂「後出轉精」，從鄧石如逆入平出之篆法中

興，到吳昌碩從石鼓文脫胎而出之篆書大寫意＜附圖四十二＞，再加上清代篆書家都精通篆刻，印壇小篆系統的皖派及西泠漢印派系統的浙派所臻至之金石（篆刻）中興，有關篆書藝術上的各種分門別類，清人可謂在在成就空前，個中尤以鄧完白逆入平出新篆法及吳缶翁書畫印三絕最為藝壇所津津樂道。

鄧完白開創於前，獨創以隸法作篆書之心源，特選長鋒軟毫擴增行筆提按頓挫變化之強調，豐富了篆書的用筆技法與神彩，突破了玉筋篆筆筆圓轉、處處圓轉的藩籬，其行筆復針對遒勁與靈動的特性凸顯功力，使線條柔中帶剛，為篆書取得了前所未有的沈雄渾厚、意趣天成的藝術效果；吳俊卿則追隨於後，先以前輩楊沂孫的方形篆體為基礎，復在筆力上多所發揮，最後終能自出新意，開創了提高右肩、拉長篆體、結體上下左右參差取勢、變橫為縱又富粗細變化、用大篆筆法寫小篆造型的篆書大寫意法【註[168]】。缶翁所以能贏得藝壇極高的評價，最在他敢面對技法

附圖四十二 吳昌碩石鼓文

[168] 在中國藝術史上，寫意一詞所關至鉅。寫意是中國美學最獨特的一個概念，也是中國藝術史的核心論題。中國人的藝術意識甚至可被簡要歸納為：寫意高於寫實，亦即寫意是寫實的昇華。《戰國策》云：「忠可以寫意、信可以遠期」，意謂寫意乃宣其心意也。此外，寫意也是國畫的一個流派名稱，其用筆求神似不求形似，與工筆相對。

上最困難的挑戰，逕取長鋒羊毫作篆，復以篆筆入畫之法一改文人畫之輕巧使甄金石畫法之厚渾；其大篆上的突出成就，實質衝破了前人以毛筆擬金石的仿古篆手法，改束毫為縱毫，又以行書筆法摻入篆法，把平正緊飭的石鼓文寫得放縱、恣肆又雄強，打破了自古寫篆絕對要使中鋒的教條框架，可謂上追三代大篆古法，恢復了篆書中輟千年的生命力，若計入金石畫法之開創，他不但成了古今藝壇難得一見的書詩畫印四絕，也為後人之篆書學習開闢了另條康莊大道。書壇如今已公認習篆從清人入手並逕學吳法，可能較過去臨摹原石篆跡、按部就班依傳統古法習篆更易有成。清人篆書成就之備受推崇，可見一斑！

　　清人篆法大抵直接取法秦之小篆，因此學習清人小篆有成後，當能具備掌握篆法原則之基礎能力，有助於進一步挑戰形體自由、體式開放的包括金文、甲骨文、石鼓籀文等金石大篆文字。學習大篆首須掌握骨石刀刻文字與金屬鑄造文字之特性，要能認識兩者在字體風格與意態精神上的截然有別，再對甲骨文的瘦硬遒勁與鐘鼎文字的圓厚飽滿特性予以有效掌握，復能窺知更細部的各種大篆碑刻的時期特性，諸如：早期金文的錯落章法、首尾尖銳中間肥厚的特殊筆形，方圓相輔又收筆時帶波磔的渾然筆勢；甲骨文有行無列的天趣、隨意擺置計白當黑的章法與銳利方折的硬瘦筆性；晚期金文的筆畫勻稱卻線條飽滿又結構簡潔，排列漸整；石鼓籀文更整齊的排列結構則已趨方；戰國古文看似荒率，但特具他書所無的雄強頑張地方個性；權量詔板字體草率，卻又自然可人的平民風味；碑碣篆額雖一板一眼，莊重嚴肅的字裡行間卻飽呈金石之氣等。詳加區分、深入體會後，再由散氏盤而毛公鼎，由原拓而清人墨跡地循序學習；摹形之餘更要能揣摹神味，致力表達其刀刻之硬瘦意與鑄造之澀重味，而自運時復能針對各種寫體、各家字體的字形寫法、用筆特性綜攬別裁，期冀能一出手就達到畫面上

統一的筆法詮釋與章法要求，則篆書之成，斯不遠矣。

三、篆刻

　　學篆書的另一可能成效就是有助於篆刻之學，篆刻已屬金石學之範疇，古人所謂「不攻金石不足以言篆刻」是也。蓋金石之學的金，指的是鐘鼎彝器等以銅為主的古金屬器械上的文字，石指的則是以土、石為質的碑碣磚陶上之篆籀文字圖象。形而上的金石之學，固為研究古器物形制、文字之學，但形而下的金石篆刻，金則已是指刻刀、而石指印材矣。一般認為金石學家不必盡能治印，但以治印名家者莫不精研金石，因此篆刻史上著名篆刻家沒有一個不精通金石文字的，而這也將對欲一窺篆刻堂奧者有所啟示：從事篆刻至少一定要稍對金石學有所涉獵，若不先研究一點古文字、不先熟諳篆書，想從事篆刻，或治印想晉入較高水準之境界，等於緣木求魚！

　　印章自戰國出現以來通稱璽（壐）或鉨、鈢（戰國七雄中六國皆稱鉩，字形則有不同，燕系為鉨、晉系為鈢、齊系為鉥、楚系為鉢，要之皆鉩之異形，與秦系後稱印有別），材料為銅、鐵或玉、陶。秦始皇一統天下後規定只有皇帝一人能以玉為璽（其後有武則天因討厭璽、死同音而間稱寶者），其餘臣民一律稱印且不准用玉（其後又有章、記、符、契、信、押【註169】、圖章、戳記、合同、關防諸種名稱與形

169 押又名花押，《東觀餘論》記其起於唐太宗「文皇令群臣上奏任用真草，惟名不得草，以草名為花押」，只許民間用之；又《歸田錄》謂「今俗謂草書名為押字也」；又《癸辛雜識》云「古人押字謂之花押印，是用名字稍花之，如韋陟五朵雲也」，蓋唐韋陟平日使侍妾主書記，裁答受意而已，惟自署名，而所署草書陟字狀若五

制）。秦漢璽印有鑄有鑿，直到隋代公印始以片狀薄銅盤曲成印文再焊於印面，後世因之，有時為填滿印面空白筆畫還多加重疊折繞而成九疊文，惟其用仍只在帝侯將相授信及民間封存寄物【註[170]】之保密上，要到晉、唐之後紙張絹帛取代竹木簡牘，才有墨印或以印泥在紙帛上蓋章【註[171]】之加大印面之朱印出現（惟居喪期另有制，父母之喪百日之內私人用印以墨色代朱砂，明清皇帝死去國喪百日內官印全用藍印）。考印章與書法作品逐步結合是宋元以後的事，其原因除紙張之用斯須至宋才告普偏外，史載元代王冕開始以質地較軟的青田花乳石刻印、開創文人自篆自刻風氣而使大量文人投入篆刻更是關鍵【註[172]】。在此之前，書畫作品畫面中幾乎全看不到印章（若有類似印章

朵雲，時人慕之曰郇公五雲體。又《集古錄》云五代時帝王將相署字皆草書其名，今俗謂之畫押，不知始於何代，有載岳珂得晉永寧元年磚，上有匠者姓名，下有文如押字，則晉已有之，然不可考。

[170]以陰文印蓋紫泥上使泥印呈立體陽文才易辨識，此所以秦漢印皆白文、又其印皆深刻且求勻整之故也。

[171]從此多見陽文印章、間有白文印亦不必講究深刻，只要求蓋出之平面印文效果好即可。

[172]至於王冕是否始以青田軟石治印雖見諸史籍仍無實據，而與王冕同朝稍前的趙子昂書畫上常見後世美稱「元朱文」風範的細筆朱文印，元代吾丘衍亦精通篆刻理論，著有《學古編》例舉篆刻之理論根據，雖有研究指出又叫吾衍的吾丘衍其實只寫印未刻印，但要說這些精通篆書的書畫家從未自己奏刀也無實據，真有根據的是稍後被尊為文人篆刻開山鼻祖的明代印學家文彭和何震，及他們開啟的「石章時代」；惟一般印史分期仍習以王冕所處的元代為分界，其前為繆篆、九疊文主導的古銅印時代，其後為篆隸楷爭奇的文人石章時代，是中國印章由不自覺的實用藝術轉向自覺的篆刻藝術之關鍵期。

之形制也大抵是用畫的），此可由傳世黃公望、倪雲林、王蒙等元代大家作品皆有款無印得到證明，一直要到明末清初，印章才真正與書法作品完全結合，四大名石中浙江青田的封門青、浙江昌化的雞血石、福建壽山的田黃石、內蒙赤峰巴林的福黃凍石（高級葉臘石）等因而成了印材奇珍，鈐印始成為書畫作品內容中不可或缺的重要成分。

書道作品上的用印，一般依其重要順序分為落款印、引首印與押腳（角）印三類，一張作品畫面上鈐印除落款之一對陰文姓名印、陽文字齋號印為絕對必要之外，其餘皆僅視畫面營造之需要而定，其使用的原則大抵是為彌補畫面之不足、平衡畫面之輕重或作品增色上的考量而已，使用上也不超過上述引首、押腳、落款三處，過多則可能被譏為亂而俗。

考印章在宋前係因實用理由而出現，印材亦全以耐用難鑄刻的玉銅牙骨為原則，一直要到元明為書畫藝術或欣賞展玩而發展出石章，又以易受刀的軟石材為印材才漸普及。而印章發展至此，其存在的理由與原作為印章之本質，差別上已不可以道里計。鑑於其在社交書畫應用上的逐步受到重視，書家畫家乃普偏開始著力其上，而由於印文之制式古來即被定位在鳥蟲書、九繆篆之上，甚至其學其技也因而受名為篆刻，因此這種學習除了照摹照描層次的工匠外，自運者自然必須於書法義理及篆隸書技有所涉獵，因而篆書上具有專業修養的書法家自然較佔優勢，而這也正是人們所以會把篆刻叫做鐵筆、以及古來許多書法家所以同時會是篆刻家的道理。尤有進者，兼長篆刻的書畫家許多創作上的用印，還常根據自己作品的內容隨機鐫刻，此種特色加上書寫內容大抵為自撰詩作，常為自己贏來藝壇上最崇高的詩書印三絕或詩書畫印四絕的雅號，傳為千古美談，這也是軟石章自元明發軔以來，迄今還有這麼多藝術家樂此不疲、願意精益求精地鑽研發展的原始動力。而這一派文人

篆刻藝術的源流，上溯可達前述元代王冕、明代文徵明的長子文彭（三橋），及受教於文彭卻與之情兼師友的何震（主臣）身上。

文三橋與何主臣在篆刻藝術上的成就、與受他們影響遵循其技法理論的印人集團所形成的流派，世稱「吳門派」或「文何派」，因此文彭不但是中華文人篆刻藝術的源頭，更是印壇著名的何震「皖派（也稱徽派）」的先驅。何震運刀以猛利潑辣著稱，他們兩人的衝（沖）刀之法不但蘊育出了徽派前期明末蘇宣、朱簡、汪關、梁襄等大家，而何震開闊的藝術胸襟也使他什麼風格都勇於嘗試，開創所及更影響了徽派後期賴以中興之程邃「歙派」，造就了包括程邃、巴慰祖（予籍）、胡唐（長庚）及汪肇瀧等「歙四家」。何震晚年專意秦漢古印，獨自發展出不同於文彭單刀衝法的連衝帶切法，進一步啟發了浙江的西泠（杭州也、西泠橋為西湖名橋，注意其字是泠非冷）印人，個中朱簡之短刀碎切新意啟發了印壇新秀丁敬創出切刀法，更是這些影響能波瀾壯闊的關鍵，此後印壇刀法衝、切並施，加上引書入印的內容嚐試，遂使丁敬「浙派」大興，此即印壇流傳「修能（朱簡）碎刀為鈍丁（敬）濫觴」之說的由來。其結果不但有丁敬、蔣仁、黃易、奚岡（蒙泉外史）等西泠四家被後進齊白石推崇以「印見丁黃始入門」之驚人成就，更有陳鴻壽、陳豫鍾、趙之琛（獻甫）、錢松的西泠後四家繼起，他們不但與鄰近的揚州鄭板橋、金農、羅聘等揚州八怪在篆刻藝道上互有啟發，更間接促進了稍後趙叔孺、王福盦「新浙派」之起。有清印壇得此活躍浙派的刺激，在皖浙兩大主流爭勝互補下，遂得與書畫碑風相映而共榮，打造出篆刻藝術史上的黃金時代。其成就隨後又在鄧石如以逆入平出篆隸新法入印的「鄧派」生力軍加入下，更臻高峰。完白早年印學何震、梁襄，其「印從書出」新理念帶來了對浙派以刀法為主之風氣超越，所

創新的雄強印風不但主宰當代，更鼓勵了吳熙載（讓之）、徐三庚、趙之謙（撝叔）、吳昌碩（俊卿兼習衝切，又在浙派及鄧派基礎上別以鈍刀得澀意集刀法大成，世稱吳派或海派）及稍後受趙影響之黃士陵（字牧甫，稱黟山派，即後之粵派）等繼起之輩的風起雲湧，把篆刻推上了金石書道交相輝映的最高峰，惟可惜後來黟山派因黃早逝加上僻處嶺南，不比吳派位處人文薈萃之上海兼又創立西泠印社影響大張而能主宰民初印壇。總之，在皖浙主流及隨後各印派兼容並蓄、各出新意之互為影響下，清末民初印壇進一步蘊育出了齊白石（刀法採偏鋒，稱齊派）、來楚生、王个簃、陳巨來、趙石（古泥）、鄧散木（趙鄧師徒專以理論為用，增損字畫以諧印面安排，被稱虞山派）、方介堪、沙孟海、韓天衡、熊伯齊及來台的喬大壯、曾紹杰、王壯為等新代濟濟多士，為中華印壇發展傾注了新血，影響深遠廣闊一迄於今。

印章之起源，古以授官為目的，其形式自來即有端莊工整的鑄印及鋒芒自然的鑿印兩種。前者大抵為朝中拜爵封官之用，鑄程可緩；後者則專為突發軍情任命之特需或急為邊疆冊封之肆應，必須速成故又稱急就章。惟兩者製造程序雖有不同，成品卻都是後世軟石章篆刻藝術家學習的範本。而篆刻家為追求傳統古趣，今天往往也依創作心態模擬其意，在邊款鑴以「仿鑄印」或「仿鑿印」字樣，來表明他們的創作的意趣與目標。

論篆刻之學習，其要首在三法之掌握，即章法、篆法與刀法上之實際操作。一個印章唯有能同時呈現它的章法之美、書法之美及刀法之美，才有資格稱作是一方好印。其要件包括如下：

一、章法：章法在篆刻藝術上叫分朱佈白，講的就是一方印章

的構圖，考慮範圍包括章上的字數有多少、要分幾行、要用什麼字體、字形大小要一致還是錯落間雜、要用朱文或白文表達、筆畫要以方筆或圓筆為特性、風格是要細膩工整還是要粗獷奇肆、線條粗細如何變化或是一致不變、留紅空白與印邊處理等。所有須予考量之內容，在在考驗操刀者的文字安排與設計構思能力。要言之，就是其表現金石、書法、美學、藝術理念的綜合實力，是決定一方印章最後成敗的關鍵。章法安排的原則大抵要考量的因素不外：就石材之方圓安排印文或依構想選擇石材的樣式、印面上字畫的疏密與風格的統一、印文巧拙表達特徵上的最適宜取捨、難處理的字到底要增減筆畫或併筆變形的可能安排、字與字間如何穿插呼應、空白處理（白文章叫留紅、朱文章叫留空）上要均勻佈白或須作特別安排與強調、字要界格與否、邊框之有無等，其實際操作則是針對這一方印章的字樣，將上述考量都予檢視後打出樣稿，逐步修整，直到滿意為止。

二、篆法：這個步驟要檢視的是自己在章法層次上所滿意的印面初稿，以自己平日看名家印稿及學篆等書法上的綜合經驗來衡量，這個畫面所展示出的這一小段文字，若純以書法作品的眼光來看是否可以算做結字洽當、佈白適宜、全篇神氣看來令人滿意嗎。如果不然，什麼地方應改進，就開始依著自己書法上的修為與藝術品味上的偏好作出修正，直到滿意定稿為止。篆刻流派因所引書體之不同而各具印文特色，有所謂的皖派（篆書）婀娜、浙派（隸書）強直、黟派（三代吉金）清剛之說；而篆刻所以特重篆書之法，吾人可援引鄧石如早年不取法印壇流派故技，直接從書而出、引篆入印以鑽研篆刻的結果，卻終能開創新印流為啟發，以期能於實踐過程中別出新意；更可效黃牧甫

237

號稱以薄刃沖刀展現秦璽漢鏡的古麗峻峭，又不從俗擊破
印邊以求清爽標榜特色的心態，反複以取法高標準進行更
改與檢視，直到滿意並將印文型式定稿為止，再以背面對
光透視或以小方鏡反影等方法取得其反寫，並以筆直接描
繪印面上，或以水印法【註[173]】翻印上石。

三、刀法：動刀開始雕刻前，先要置好所需工具。首先是刻
刀，大抵準備大、小兩把平口單面刀及一把斜口刀即可
（可在刻刀中段加夾兩片木竹片用稍粗細繩綁緊固定，用
以防滑及較不勒痛指頭）。其次是印床，市售的任何印床，
只要能夾好印石又自己適手即可。熟練之後如左手空執印
材已能固持奏刀，還可省略印床，蓋如此反而方便利落。
再其次是印規，也僅以之能便利定位作考量而已。此外還
要印泥、數張細砂紙、磨刀石等。備好刀具後最重要的是
要熟習刀法，執刀法可依自己最能方便發力使刀的方式，
用刀時也大抵以一固定方向使力施刀，並以石就刀，過程
中亦全以調動印石方向以就刀鋒方向為奏刀原則，求其容
易熟練與穩妥。刀法前人固然講得極為複雜，但其實最重
要的僅是衝刀法、切刀法、兼衝帶切法三種。能此三法即
可初步應付篆刻，其他什麼平刀法、正刀法、遲刀法、復
刀法、埋刀法、留刀法、舞刀法等都可先不必去理會，甚

[173]取一張毛邊紙壓在磨好的印面上壓出一方印面輪廓，在此輪廓內以
濃墨精確描上印稿，然後將印面穩合於毛邊紙墨稿上，用左手押好
四邊不使其移動，再取一枝清潔的筆蘸一點清水微濕墨稿背面，另
用一張摺兩層的毛邊紙覆在微濕墨稿上，也用左手同樣小心地押穩
不使其移動，再以右手大姆指均勻反覆地在紙面上壓磨，直到字跡
反印在印面上，取下三張毛邊紙後如果印字不清晰，可用細筆在其
上依反寫描補，直到清晰可用為止。

至永遠不必去理它。蓋刻印不是表演花拳綉腿，真正緊要的是有效刻出好印來，因此只要把古人說的執刀要穩、眼光要準、使力節制、運刀要狠等原則好好守住即可（為了順手，可將印石斜角對準刻者胸前，並使所有橫畫都變成斜向左上方向進行，最宜奏刀）。

衝刀法要注意的是衝刀時刀刃不得正入，而是要帶一點角度的側入，刀刃與印面大約成二十度角，以下端刀角入石。奏刀時注意用刀之角而非用刀之刃。刀角入石後馬上奮力按線條方向沿筆畫右緣向左上方的衝進（此是雙刀法的第一刀，第二刀即一百八十度掉轉印石方向，仍向上緣衝去完成一畫之雙刀；如採單刀法，則依線條方向沿筆畫正中向左上方衝，若嫌線條太單薄時每一筆可逆向在該筆的刀痕中心順勢複衝一刀，如此不但加重筆道，也可順帶刻去部分單刀造出的鋸齒痕面，避去鋒芒太露之病。刀法雖分單雙，其道理則一，雙刀法其實只是將一刀分兩次單刀法完成而已，只是要多注意將筆道起止處修飾使之自然就是了）。衝刀時用力要均勻，動作要乾脆利落，刀角入石亦不能太深，否則會導致刀角深陷以致阻力太大不能順利施刀，若能隨時以姆指內側及食指的第一關節至指甲間夾住印石，更可幫忙控制力度，並可避免用力過度而一衝不可收拾。單刀衝刻法鐫刻時若將刀刃微側，刀痕就會一邊平齊一邊呈爆裂鋸齒狀，齊白石即以熟煉運用此種偏鋒單刀衝刻法而不加修飾、造成有力又拙稚之筆畫，以自然成趣的筆觸獨步古今的（今之皖派大抵多參酌此法）。

切刀法之起，全基於玉石太硬不易受刀時之考量。它不同於衝刀法之奮力一擊，而是平刀直下，集全身之力於腕指間以暗勁進行碎切，使鋒角在一起一伏的連續動作之下，一個切痕接著一個切痕、自然地連成一個筆畫。切刀法要注意發勁運刀

前切時由淺入深，以如用腳踏鑱入泥挖土般的動作節節向前來連成一個筆畫，其運刀一如書道作畫橫鱗豎勒的運筆意象。此時要注意的是每一個切刀銜接的平順，如果銜接不自然，刻出的線條就會有明顯的鋸齒形狀（浙派大抵多用此法）。

兼衝帶切法即上述兩種刀法的並用，衝中帶切或切中帶衝、邊切邊衝亦邊衝邊切，熟練之後運用之妙存乎一心，刻時若能依線條長短和印章風格之考量再適切加以變化，或效吳昌碩衝切並施重刀淺行、鈍刀取澀欲留還行，各種刀法、章法適度靈活運用，將能製造出更佳的篆刻效果。

實際的奏刀運作則可分白文章與朱文章來說明。陰文印的白文筆畫有細有粗，細的可依上述齊白石的單刀法運作，惟要注意每一筆畫切不可衝過頭，要適切節制力道之用，並寧可稍早煞住，此即篆刻界所謂「寧使刀不足，莫使刀有餘，不足還可補，有餘不可救」的道理。筆畫之頭尾更要注意刻出書法筆畫起筆與收筆之筆意，筆畫也要分出圓筆與方筆之不同特徵，並重視方、圓筆道轉折【註[174]】之順暢。一般而言，方筆起筆意在入筆角度與勁脆力道，圓筆起筆則再稍加修飾其蠶頭。收筆大抵到一筆終止時輕輕旋轉一下刀角效果比較自然，除非想表達隸筆之波意，否則以不多修飾為佳。較粗的白文章筆畫宜採雙刀法，第一步是先將印面上所有的橫筆從右刻到左邊盡頭止，每畫盡處切勿刻過頭，第二步將印石轉動一百八十度，再依序補上每個橫畫的第二刀【註[175]】，完成所有橫畫。其次再旋

[174] 轉折時須以左手轉石的方向來就刀，基本上以保持運刀方向不變為原則。

[175] 每個橫畫之第二刀在集體全面完成第一刀後再進行，此種生產線似的流水作業法可省卻不少重複轉石之力。

轉印石，將所有直畫變為橫畫，再依上述程序刻完所有直畫，然後檢視每一筆畫之轉折、起止處，修飾使之順暢完足即可。朱文章亦然，使用雙刀法，只是觀念上把全章的留空處看成筆道處理就是了，一個方向的上下邊衝完後再轉另一方向依樣畫葫蘆，都完成上下兩刀後再集中鏟去此雙刀中間包圍而成的空間即成。

　　至於刻石過程中所產生的石粉，只能以手指推抹開去，千萬不要用嘴巴去吹它，以免吸入肺中危及身體健康，只要將所有產生的粉末隨生隨抹，用小指或無名指推入刻出的凹槽中即可，如此既衛生又能使刻出的印文因填入白粉更一目了然，方便修飾。

　　全印文字刻完後須反覆全面端詳，削補未足之處並清除石屑，整理完竣再以手指薄沾墨色均勻施於印面清晰印文，以便對照鏡中反照出的正印（或鈐印於較薄的透明紙上從紙背透視印拓之反文），進一步與原稿進行正、反面互相參照的最後修定。此時對照修定最須注意的要項大抵如下：各字間的比例、筆畫粗細與間隙的適當、留白的效果、筆觸的諧和、轉折的順暢與筆畫頭尾的完足、邊框殘破程度的考量及界畫樣式的合宜、全印風格的統整等。一個印章完成後講究一點的還要進行邊款刻製，一般邊款大抵依序記錄刻印者姓名、製作之年月與所在齋館名、製作動機與心情、印文內容相關摘句與闡釋等，次第拈句為誌，多欲有所表達則長，欲簡則短，長者可能文須多面，其次第依序為將印依蓋章時位置正立於胸前桌上，左側為第一面、外側第二面、右側第三面、面對自己的內側是第四面，如還不夠盡納邊款文，朝天的第五面也可續刻。

　　刻邊款之刀法大多單刀簡衝，其刻法如后：點以刀之上鋒在石上一按即成；橫方向與寫字運筆相反地從右向左切去，刀

起頓挫並略見右高左低、右粗左細，切勿兩頭尖細；豎起筆略
加重力一按凸顯豎之起筆，再向下方按切即成，如要加鉤，只
要在豎筆結束時微微收刃再一重按即成；撇以上鋒角下刀後向
左一按即成；捺則刻成長點，運刀方向亦同寫字方向相反，乃
從右下向左上斜按；挑畫用刀之下鋒角從左下向右上按切即
成；斜鉤則將一豎改向兩個方向斜刻，結束時略提刀刃再重按
一下即成一鉤，惟亦可在鉤時以下鋒角從筆畫出鋒處向筆畫起
筆方向補切一刀成一鉤，但要注意筆畫不可分離。

第七節　寫體與實用

　　書法除了包括真草隸篆等不同實質內容的書體，在實際操
作上，若其書寫上注重的僅是方便性與實用性，則涉及的僅是
各種書體正式呈現上的規範與實際日用書寫上的體式，即是所
謂的寫體，其實質大抵與風格無涉；涉及風格及字之樣態造型
特質的，已是下節將討論的字體了（style）。不涉風格的一般實
際書寫之寫體，其出現與定型僅是依寫者自然而然形成的習慣
而來，這種手寫法是社會大眾日常實踐經驗所得之累積，等同
於英文書寫中所謂的 hand，可分別為依規範上印刷方式呈現的
正寫體（printed type）與民眾手寫實際所用之草寫體（cursive
type）兩體，欲求周延甚或可再加上簡寫體與俗寫體。惟今天台
灣海峽兩岸的文字所以有別，在中國大陸是由政令而來的簡體
字，它完全透過政府頒佈強制實施，與此地所講自然形成的簡
寫體無涉，所以兩岸文字之差別其實不在書體，而是在所用的
相同書體文字之是否經過人為簡化。在台灣的中華民國使用的
所謂繁體字，是中華民族書體自然演變中自唐代即已型制化了
的楷書正體字，只在小部份個別字上有自那時以來因使用習慣
衍生的簡體寫法而已；而在大陸的中華人民共和國使用的是透

過政治經人為操作簡化了的簡體字，除了一部份原來體式不繁
的楷字維持原樣外，其他的楷字已都予簡體化。在日常使用上
大陸固然因使用這種簡體字而與台灣有別，但在書道實踐上卻
又不然；中國大陸以毛筆書寫的場合表面上政府及部份書壇人
士似有其堅持，且簡體字亦已有其本身的正寫、草寫之體，但
在實際書道實踐中，彼岸書壇仍同以所謂繁體的正體字為操作
主流，似乎政治上的體制、信仰與隔閡，並未真正對這項傳統
書道藝術產生太大影響，原因可能是大陸書壇人士確實有別於
一般政治狂熱之士，仍皆堅持以符合藝術要素原則、歷史傳統
傳承為其書道追求上之根本考量。惟一切均以政治掛帥高壓統
制為考量著稱之中共，於此似亦有其開明之一面，值得一為揭
示之。

漢字的各種書體在實際書寫時，由於書寫目的與場合的不
同而有差別。公家正式公文書或書家對外應酬、以及思以傳世
的書作文字等，大抵合於正規體式而嚴整，此時不管印出或手
寫，用的大抵是為正寫體【註[176]】；其他較簡便應急、日用休閒
或非正式場合所作的較潦草速捷文字，則稱之為草寫體。草寫
之起向來與所有工整之正體字對照而並行。證諸書史：對照秦
刻石的工整之篆，則秦權量銘上之字即為其草寫體；對照漢初
肅穆渾雄之古隸，近代出土漢簡上之潦草隸字即為古隸之草；

[176] 每個時代的字之正寫體，按道理講，應都有其固定的點畫與一致的
結構，但有時亦會有異形出現，久之遂成並行或一字有多種寫法之
現象，這種情況古時須賴有志者整理與著作，透過公權力頒佈標準
寫體（亦有稱為標準字體者，所指實乃寫體；字體上容或允許各名
家間在同一字上有不同寫法的情況出現，其所涉及的卻已關字體的
風格表現）來匡正，但在今天印刷發達之情況下，大抵全須仰仗政
府教育機構公權力之介入。

八分興起後民間亦有類似後來行、楷前身之寫體為其草體；而楷書盛行迄今，開始時亦自有其草寫體隨之發生，但隨著這類草體步上專業化純草書藝術途徑後，過程中其具易寫易識特質而專被留以填代為楷書寫體的行書雛型（與原草體應無大區別或甚至是同一體，只是理論上被強調了的其不往純草體發展的另一部份），其代理角色在現實環境需求之下，最後終於被固定化，此即筆者分析文字為日常實用之需而演化的所謂「篆草化的結果產生隸書體；隸草化的結果產生章及楷、行兩書之雛型書體；章草化的結果（或章與楷之雛型共變草化的結果）產生今草書體」之述。但書體發展到楷書後，因同時有草有行之雛型體為其寫體，遂定型不再變化而專務充實壯大；而原來本質上僅為寫體之楷書草寫體，積累日多形制漸富並朝藝術專業路子發展後演化為另種書體，即是狹義的草書，這種草書因脫離實用，不再變化遂逐漸脫離楷書寫體角色，行書才乃代之負起楷書寫體的責任，並由雛型充實增富而自成書體。此中值得強調的是：隸書草化乃同時向楷、行、章三個方向發展；行書原自為體式，並非一開始即為配合楷書而生、專為擔任其簡速化寫體而來的。

　　針對這種最後終能獨立化為書體之草書，今天有人為了理論上的配對，甚至漠視書體發展之史序而予重新組合，說草書天生就應是一個大家族，而以章草為其正寫體，今草為其本體，並以大草、一筆草、狂草等為其草寫體，認為如此一來，真書有楷書為正體而以行書為草體，行書以行楷為正體而以行草為草體，大篆以金文為正體而以甲骨文為草體、小篆以秦篆為正體而以草篆為草體，隸書以八分為正體而以秦隸、權量文為草體，則真草篆隸相關各書體不但同時各有各的角色扮演，還都各有其正寫體與草寫體，完全吻合書體演化上的理想之述。筆者認為此種組合建議漠視發生時序當然不切實際，惟若

目之為純理論之推演，似亦可聊備一說，因為它至少有助於人們理解書體衍化過程中有關寫體上正寫與草寫的本質關係，讓人更易體會出書史上各書體實際字形關係上具體的樣式描繪。換句話說，即原為楷書或章草之寫體的草書，一如早年其它正體書的草寫體，開始時也同樣是處在一種可蘊釀協助書體變化的狀況下的，惟它一旦不可逆地躍入今草、狂草之境，卻因難以辨識的特質，逐漸喪失文字發展理論中所謂的辨識功能，遂再也無緣繼續參與文字演化角色之扮演，反而失去其原為草寫體而生時所蘊含的本質意義；而由此，吾人亦較易體會為何古來會有人主張「行、草兩體其實不能稱為獨立書體，它們在本質上都只是一種草寫體而已」的道理。

楷書所以能不再以草書為其寫體，實際上是因已有易寫易辨的行書可取代，而行書最後也名正言順地被固定為楷書之寫體。固然行書時下也被目為是我國五大書體之一，但這並沒影響它扮演楷書寫體的實質。或謂未定型之寫體乃一個書體的演化之機，類此一個書體已有固定化了的寫體之說，施之於篆、隸等活化石書體，也許猶可通融，但施之於楷、行等現行書體上，則似有待進一步商榷，因如此，勢必踭斷這些書體的再演化進程。但吾人認為這樣的疑問，乍聽之下似有道理，實則未審此正所以凸顯吾國書體至楷書階段已不可能再變化之特性（詳參四章一節書體體例分類論述）。

上論寫體講的是其廣義，討論的是其作為社會約定俗成、一般人日常使用的共通寫法，若進一步談寫體，則依我國文字之特質，除了可廣義地按西洋體例分類的精神，依文字辨識與方便書寫兩項功能、就印刷與手寫上的大區分予以討論外，在手寫體上的討論中，部分涉及個人書寫風格與表現特質範圍的

討論勢必無法迴避，絕對無法完全與西洋文字寫體的討論一樣，僅止於書工層次的手寫形式上，只在黑體、斜體、花體等的字形字距變化配合及鏤空、陰影等字體外型上的機械變化上作區分，而這超越的區塊，涉及的正是以軟筆書寫的漢字關涉風格特質之狹義寫體部份。鑑於中華書道論述重點是漢字書寫藝術的處理，寫體之討論一旦落實到個別的藝術表達層面，當然必須依書寫者的學養與藝術品味高下，去涉及其字形的外在造形、筆勢與章法安排等形而下的型式表現分析，以及其相關形而上的旋律、韻味等筆意精神、書道風格上的特質論述，或至少應把這方面概入特定的寫體論述內容之中。惟筆者處理本書體例分類之立論，傾向於儘量嘗試將之與西方論述方式與思考邏輯相結合，因此本節之寫體講論內容中，擬將涉及歷史上各家字體形成之體例分類（即會與字體 style 講論內容產生重疊的部份）暫予割捨，併入下節字體中一併討論，因若堅持在此重複講論只會徒增蕪雜，無助於寫體、字體闡述上之層次分明也。

第八節　字體與風格

漢字體例除了書體 type (Script Form) 及寫體 hand 外，還有一個重要的環節，就是字體 style，漢字字體猶如西洋印刷字體有希臘羅馬字體、阿拉伯字體、俄羅斯字體之不同，亦有其因表現形制上體勢粗細、聚字形態、造形風格不同組合的字體，而其殊異之源更是締造中華書道史上各擅勝場的百家爭鳴之所由。上節所述的各種書體的寫體，其實與透過某些傑出書法家可為後世法的不同風格與特質表現所形成的獨特字體不但互有關連，甚至更可謂兩者其實緊密地相互依存，是提供成千

上萬習書者作為賴以入門的學習憑藉與選擇，也是歷來各大書法家流傳後代成為學習範本之所由來。這種涉及漢字各種書體上各流派各富獨特風格的特殊寫體部份【註[177]】，其實就是本節所強調論說的字體，它雖有一部分可被概入傾向藝術層次上的狹義寫體部分，但即便不將上節末思維列入考量，其重點也仍應歸結於本節的字體分類之上。

我們從漢字書史演變過程記載分析可知，書隨著不同時代之需求演變而有「體」，又隨著各時代不同之時尚而有「風」，其於各人書作操練上之各自不同、各成氣勢而有「格」，更在特殊時空因素結合下某書家因其風格特徵為人所尚、景從仿習的結果就成了「派」。書史上講歷來各大書法家的字體，講的其實就是這種派，指的是等同英文 STYLE 上的派別，其建立乃歷來知名書法家因其各自寫體上的成就具足特徵，透過自家終身不斷的堅持努力，博得當代或後世的認同服膺，有了眾多的效法追隨且人數多至終能集成影響而足為後世法者。書法史上歷代卓然有成的名家輩出，若依邏輯言，其實應是有多少名家就有多少種字體，惟今人講字體，除了概念型態之仿宋字體、魏碑字體、隸形字體、繆篆字體等大分類外，同書體特殊風格之不同字體則簡化為只在各傑出書派、書家上區別，大抵皆就眾多獨具體勢特徵的大成就者中，選出最富該項特徵的諸多優點，或最早出現，或最有成就最具代表性者為代表，以這個人來概括並將之突出作為例舉之稱。譬如我們說唐楷書體的歐字，今

[177] 字體當然涉及寫體，惟已是寫體的狹義解釋（即顏字、柳字或顏體、柳體等），廣義的寫體指的則是社會上約定俗成、大抵一致的通用寫法，是前節所述及之不涉及風格特質的一般寫法（即字的正寫體、草寫體、速寫體、俗寫體等）。

天已不單是指歐陽詢所寫的字，而是指歷代所有具歐字書法美感特徵的這類創作的集合體了。分析歷代不同書體上依不同風格與書家表達之特質等，依上述書風型態與流派而來的歷代字體分類，其犖犖大者大抵可得王字（又分大王字、小王字）、顏字（魯公體）、歐字（率更體）、柳字（誠懸體）、趙字（松雪體）、殷墟文字（若重其在書史上所扮演角色則此甲骨文亦可視為書體）、散盤字、少溫鐵線篆、玉筯篆、繆篆、鳥虫書、瘦金字、漆書、釗體字（南宮體）、六分半書（亂石鋪街體）及其他各式名家、字樣等。

一如前述諸章節所強調的，書道理論上許多爭論往往肇因於寫體、書體與字體定義上的混淆，導致在書法體式的討論中，將寫體與書體在概念與特性上綜括混用，因而糾纏不清。其解乃在今後能讓寫體只關乎一個字在某一時期之一般通用寫法；而書體只關乎各種書寫體式實質衍化之歷史變遷；卻將各書體上能透過個別寫體之斟酌、標新以自成一家體勢者叫字體，蓋這正是書法史上各代書法家所以能有各具風格與特性的法帖垂範後世之來源，也正是眾多習書者未來希望築基個人獨特風格之起點。

而上述的所謂「格」，正是漢代趙壹描述當年一窩蜂習草書者領袖如皂、唇齒常黑、夕惕不息、指爪摧折，一輩子兢兢業業所希冀獲致的所謂書法風格，其技巧磨鍊所臻至、讀書修養能達到什麼境界固然十分重要，但整個書道實踐過程中要在眾多習書者中出人頭地成為獲人讚賞的書法家，其志向與質氣才是最大的關鍵。就如同眾多從政者中只有一些特出者成為政治家一般，習書者本身是否具有那股西人所謂的 charisma（氣質吸引力）、亦即那股作為書法家的自信與魅力，是其習書成就止於何處的最大關鍵。西方哲學原理中有種說法，認為宇宙全由

質能形成，而質與能其實只存在於意識與觀念之中，因此世上沒有真正的什麼事實，一切都只是不變的微粒與原子及它們在空間的運動；這種萬物皆只藉此不斷的空間運動而存在於個人信念之中的看法，不但兩千三百多年前希臘哲學家德謨克里特（Democritus）這樣說，大科學家愛因斯坦（Albert Einstein）更把這種觀念推向極致，強調連空間和時間也只是直覺的兩種形式而已，就跟我們對顏色、形狀、大小形成的概念一樣，同樣是不能離開意識而存在的。換句話說，就是在質與能所形成的宇宙中，人的意念才是事物合成的最重要因素，此亦即近世賽斯信念（Seth Materials）中的所謂「你創造你的實相」── 每樣事物都只是各種樣態性質的總合，而這些性質就存在於你我意念之中，一切不能離開意識而存在。準此，則一個人要成為什麼以及能成為什麼，完全基於你自己的意念，一個人的實相全由他自己意識所創造，政治家如此，浪子乞兒如此，每個藝術家都如此，一個書法家自亦不能例外。這種觀念其實正與我們古聖先賢對我們的耳提面命真是若合符節，綜之即為：「我欲仁，斯仁至矣！」

蘇東坡曾告誡其門人說，識淺、見狹、學不足者，書終不能盡其妙，可見要成就一個書法家（此間講的是真正的書法藝術家），完盡人事、技法上的努力之餘，其關鍵還在識見、更在習書者是否具有成為書家的天分與強烈念力上，亦即其人先天之質氣與其當下之意志上。明董其昌強調「氣韻不可學、全係天授」，所指即是此端。蓋書家須先有天分，其意志才能有所植基，而只有同時具此識見、質氣及意志者，才有可能透過努力成為一個真正書家；不具此數端，則花再多的努力也是罔然，因為它不是完全可由學得來的。惟大家也千萬要注意，這裡所講的僅是指書道境域中最高標準的字體之創或作品足為天下

法、萬人羨的千古書家而言，至於一般書道實踐之利，那絕對是人人可期、個個可臻的；所有腳踏實地努力過的習書者，都將能透過學書習程而同蒙其利，寫起字來會比原先好看多多，當然更不在話下。而這也正是筆者所以會一再強調：「如果相關筆法、書論會讓您看得一頭霧水，就不必太理會它，繼續努力習字可也」的道理，蓋弄不清一些書道理論、少理解一點筆法，對一般第一步只先想把字寫好的人而言，其實還無多大關係。

第五章　書史與碑帖工具

　　中華書道淵遠流長，其相關賞習早已自成一套認知與傳統，因此在基本書技與書理觀念有一定程度掌握之後，在進入更深層研究或開始自運前，還須再對中華書道歷史全貌至少具有概略之理解，方有可能於任何情狀發生時，甫一眼入手接即能使書史發展過程中相關鍵的人物、時序、掌故與作品上的相關資訊，按理依序地與自己腦中形成的認知體系透過對照產生聯繫，成為在書道實踐過程中意識裡的既存概念資產，有助於學習活動之觸類旁通與根柢深植。

　　做為書道符號載體的漢字，其前身之象形符號最早被發現在甘肅秦安出土的西元前 7000 多年的陶片內壁上，被視為漢字最早形態的象形字則在陝西西安半坡、臨潼姜寨出土的西元前 6000 多年新石器時代之彩陶器上出現，亦即是被考古學界稱為陶文的刻畫符號。其時西方世界尚一片混沌，四大古文化中的埃及須待西元前 3000 多年金字塔王朝始有寫在蘆草紙上的象形文字，而此時在中東正值蘇末爾人、亞述人分建城邦之際；古巴比倫亦約同時有象形文字而在西元前 2800 年左右轉為楔形文字；印度則在西元前 2500 多年才有寫在棕葉上的婆羅謎文字；但這些都早在西元前八至六世紀間被淘汰而蕩然無存。而在中國，傳說中的黃帝史官倉頡約在西元前 2700 年開始造字，向被引為說明中國人已開始用銅之首例的禹造九鼎是在西元前 2200 年，約值巴比倫王漢摹拉比統一巴比倫諸王國之際；早商金文及玉石刻字約出現在西元前 1750 年，時值古巴比倫第一王朝，已較西元前 1900 年腓尼基人創造文字稍晚；被視為金文簡體的晚商甲骨文則約是西元前 1250 年殷人所使用的文字，時值希伯

來人征服巴勒斯坦及腓尼基人開始殖民的時代；更成熟熔鑄的金文大約出現在西元前 1100 年左右周公制禮作樂的時代，也是聖經上掃羅建立希伯來王朝及希臘史開始之際，當時亞述帝國正與巴比倫在中東爭勝；石鼓文則是西元前 769 年春秋時代秦襄公與周天子特使游獵盛況的記實，其時以色列國已被滅，南義大利城市開始興盛，雅典人正開始選舉九人執政團；六國古文字約通行於西元前 400 年左右的戰國時代，時值德、法、義各國王朝更興的神聖羅馬帝國時代及大哲人蘇格拉底服毒而死之際；秦一統天下後始皇帝命丞相李斯製小篆、蒙恬造筆都是西元前 246 年秦帝國成立稍後之事，時值前後期羅馬帝國更迭之際及印度阿育王之世。耶穌出世時約當兩漢之際的新莽之立，而東漢和帝時蔡倫造紙時已是百年之後的西元 105 年了，當時中國人還席地而坐，一直要到西元 900 年左右的唐宋之際，中國人才普遍有桌椅坐，當時西方世界正值東羅馬帝國的時代，中國人寫字姿勢與筆法就在這時經歷了最大的變革。

附圖 四十三 嶧山刻石

第一節 漢字書史概述

中國文字自秦代統一後，歷代各朝著名的書家及傳世名書作約略概述如下：秦代小篆有李斯《泰山刻石》、《瑯琊臺刻石》、《嶧山刻石》＜附圖四十三＞

【註[178]】與《倉頡篇》、胡母敬《博學篇》與趙高《爰歷篇》及近世秦墓出土的不少秦簡墨書；漢代各種書體已逐步出現，程邈在秦獄中所造之隸及漢初之隸都還具篆意，武帝時才有章草並開始出現有波磔的漢隸，東漢時八分已成熟，章草則演化出了行書之雛型與今草，隸變使得漢字暴增，亦加速了楷書之萌，而當時還具隸意的楷雛又與草書再共同作用確立了行書。各種書體交相促發的結果，留下了許多碑簡書跡，僅東漢一朝即留下諸多八分漢碑【註[179]】，其中最著名的包括西元 148 年的《石門頌》、153 年的《乙瑛碑》、156 年的《禮器碑》、164 年的《孔宙碑》、165 年的《華山碑》、169 年的《史晨碑》、171 年的《西狹頌》、173 年的《魯峻碑》、185 年的《曹全碑》、186 年的《張遷碑》，及書體大家蔡邕 175 年寫的《熹平石經》（一體石經）等；三國時代則有西元 220 年衛覬寫的《受禪碑》、221 年鍾繇帶隸意的楷書《薦季直表》【註[180]】、張芝的草書《冠軍帖》，及 227 年東吳半隸半楷的《谷朗碑》；時至以「尚韻」書風著名書史的晉代，工書已成美藝，楷書、行書、草書均獲重

[178] 秦相李斯書《嶧山刻石》，原碑唐開元之前已毀，今所傳為宋鄭文寶據其師徐鉉摹自原碑之模本刻石置於長安之長安本，杜甫曾為詩云「嶧山之碑野火焚，棗木傳刻肥失真」，論者謂雖曰稍失李斯雄渾舊貌，但仍存玉節結體，轉折用圓筆，字體呈方形，氣韻綿密，圓潤流利，亦足珍也。

[179] 西漢碑刻稀少，一說是針對暴秦到處立碑紀功之刻意反彈，一說是王莽篡漢前偽勤偽儉，力主薄葬而限制立碑，更積心處慮為篡位而惡稱漢德，因此儘其可能摧毀西漢碑刻，以做到完全湮滅史實。

[180] 此碑不似其後《谷朗碑》仍半分半楷，已是成熟的小楷結體，因此被視為是標榜楷書時代來臨的楷書之祖。三國時期因曹操禁碑，基本上幾未為後世留下較具代表性的書碑，其影響延及西晉，世家及強豪遂以埋入地下之墓誌為之代。

大發展，西晉有索靖的草書《月儀帖》和《七月帖》、陸機的《平復帖》，東晉諸書則有王羲之的行書《蘭亭序》、草書《喪亂帖》、《快雪時晴帖》、小楷《黃庭經》、《樂毅論》和其子王獻之的草書《中秋帖》、《鴨頭丸帖》與小楷《洛神賦》，及王珣《伯遠帖》等【註181】。南北朝復有宋羊欣《筆精帖》、齊王僧虔《御史帖》、梁陶宏景《瘞鶴銘》，梁蕭子雲《顏回問孝》正書、陳僧智永《真草千字文》、北魏龍門諸造像中朱義章《始平公造像記》、北朝書聖鄭道昭《鄭文公下碑》、《白駒谷題刻》及其子鄭述祖《天柱山銘》、王遠《石門銘》＜附圖四十四＞、和墓誌碑刻《張玄墓誌》、《張猛龍碑》、《崔敬邕墓誌》等。隋代祚短，傳世有被譽為開唐碑先河兩碑之《龍藏寺碑》與《董美人墓誌》、丁道護《啟法寺碑》等。唐代取士重書法，名家輩出，傳世有唐太宗李世民《晉祠銘》與《溫泉銘》，武則天《昇仙太子碑》，孫過庭《書譜》及初唐四大家歐陽詢《九成宮醴泉銘》、《化度寺碑》、《虞恭公碑》與《皇甫誕碑》，虞世南《孔子廟堂碑》、《昭仁寺碑》與《汝南公主墓誌》，褚遂良《雁塔聖教序》、《房玄齡碑》與《孟法師碑》，薛稷《信行禪師碑》；盛唐賀知章草書《孝經》，張旭草書《古詩四帖》、《肚痛帖》與楷書《尚書省郎官石柱記》，李邕《李思訓碑》與《麓山寺碑》，唐

附圖四十四 王遠石門銘

181 康熙皇帝晚年建三希堂於養心殿，珍藏的所謂三希即為《快雪時晴帖》、《中秋帖》與《伯遠帖》。

玄宗李隆基《石臺孝經》與《鶺鴒頌》，
歐陽通《道因法師碑》；中唐有顏真卿
《多寶塔碑》、《麻姑仙壇記》、《顏勤禮
碑》與行書《祭姪文稿》，懷素《自敘
帖》、《苦筍帖》與《真草千字文》，李陽
冰（少溫）的篆書《三墳記》與《般若
台題記》，柳公權《玄秘塔碑》、《神策軍
碑》與《金剛經》等，都是書史上赫赫
有名之作，其中做為唐楷極則的歐陽詢
之嚴謹、虞世南之溫潤、褚遂良之飄
逸、顏真卿之渾厚、柳公權之險勁，所
謂楷範之歐字率更體、虞字、褚字及顏
筋柳骨、大草書之癲旭狂素，篆祖之少
溫鐵線篆＜附圖四十五＞等，習者絡繹
迄今，影響後世之大，不愧「尚法」書
風之大唐所創的光輝書學巔峰。

附圖　四十五
李陽冰三墳記

　　書學再經遍歷梁唐晉漢周諸朝而以
楷書《韭花帖》、草書《神仙起居法》開
啟有宋數百年「尚意」書風的楊凝式與
以「金錯刀」顫筆法傳世的南唐李後主
（煜）之五代。宋代建國之初，先有傳
二王法乳影響前宋書風的李建中（西臺）
《土母帖》，其後著名的宋四家有蔡襄
《謝賜御書詩》、《跋顏告身書》與《晝
錦堂記》，蘇東坡《豐樂亭記》＜附圖四

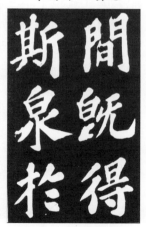

附圖　四十六
蘇軾豐樂亭記

十六＞、《前赤壁賦》與《黃州寒食詩帖》，黃庭堅《伯夷叔齊
碑》、《松風閣詩》與其傳世禪味狂草《李白憶舊游詩》、《廉藺

列傳》、《諸上座》，米芾《研山銘》、《蜀素帖》與《苕溪詩卷》，四家之外又有以「卞勝於京、京勝於襄」聞名的蔡襄兩個堂弟蔡京與蔡卞，及以「瘦金書」名世的宋徽宗趙佶；南宋第一位偏安皇帝高宗趙構亦勤書而精，書有《御書石經》、《佛頂光明塔碑》，另有岳飛《出師表碑》與《弔古戰場文碑》，米友仁《吳郡重修大成殿記》，朱熹《劉公神道碑》，張即之《杜甫詩卷》，文天祥《正氣歌》等，亦皆名作。惟有宋一代雖書風標榜尚意，但曲高難諧，其末流終究助成了楷書之大眾化與流俗化；印刷發達後風行版梓的仿宋字體，即是宋朝俗化了的流行歐顏字體。

到了書道「尚古」的元代，為重振有宋一味尚意帶來的頹風，趙孟頫提倡復古並以精到流美之趙字《膽巴碑》、《三門記》與《真草千字文》等名世，吳鎮更力抗頹軟以畫入書，留傳下著名狂草長卷《心經》；此外，還有鮮于樞《蘇軾海棠詩卷》與《王安石雜詩卷》，鄧文原《清居院記》與《急就章卷》，虞集《垂虹橋記》，張雨《杞菊軒詩》、康里巎巎《達摩大師碑》與《漁父辭》，楊維楨《壺月軒記》與《真鏡庵募緣疏》，柯九思《獨孤僧本蘭亭序跋》等亦皆是傳世之作。

被稱「尚態」書風的明代，代表書家及作品有宋克草書《杜甫壯遊詩卷》與小楷《七姬墓志》，沈度《送李愿歸盤谷序》，吳寬《種竹詩》，李東陽《李白詩卷》，祝允明《出師表》，唐寅《落花詩卷》，文徵明《滕王閣序》，王守仁《矯亭說》，王寵《自書詩冊》，徐渭《青天歌》，董其昌《瀟湘汀圖跋》與《琵琶行》狂草長卷，張瑞圖《感遼事作》草書長卷，黃道周《分得僕家書》、倪元璐《草書七絕詩》，傅山《草書詩卷》，及被譽為「覺斯書後更無書」有明第一的王鐸（覺斯）連

綿草《杜詩卷》與《草書長卷》等。到了以「尚變」書風著稱的清代，前期代表書家包括翁方綱、劉墉、梁同書、王文治、成親王永瑆、鐵保、鄭簠等，成就大抵只承襲前朝館閣之體，其中劉墉有集帖學大成之譽，被認為是傳統書學之綜結者；清代中葉則開始有包括金農、黃慎、鄭板橋等揚州八怪立意求新，書風因此為之一變，阮元又在當時適時提出《南北書派論》，力倡碑學，包世臣、康有為續以類似理論助繼之，乃有鄧石如、吳熙載、楊沂孫、尹秉綬、何紹基、張裕釗、趙之謙、楊守敬、沈增植、徐三庚、吳昌碩、曾熙、李瑞清等各具特色之大書家崛起，其中鄧石如化古出新，開創逆入平出以隸入篆之新法，成為使衰落數百年的篆書再放異彩的一代宗師，世稱其在書壇的地位就像儒家之有孟子，乃集篆書之大成者；而伊秉綬以顏寫隸，不強調蠶頭磔尾，卻方圓凝重，形成所謂「顏底隸面」之古樸風貌，也被譽為是集分書之大成者。兩人並稱清代書道中興的重要人物，一篆一隸各領風騷，影響迄今不絕。

綜上可知，大體而言我國各項書體之創，公認的代表人物依序大約是造字倉頡、大篆史籀、小篆李斯、隸書程邈、八分王次仲、楷書鍾繇與王羲之、行書劉德昇與王羲之、章草張芝、今草王羲之、行草王獻之、狂草張旭等共計十一人。今日書壇亦有在草書的章草、今草、狂草三體分類之後再加上標準草書者，則加計標草于右任，共得十二人。

歷代各種書體最具代表性的書法家中，楷書最著名的有最早的鍾繇字、王羲之與王獻之父子的二王字、歐陽詢的歐字（率更體）、虞世南的虞字（永興體）、褚遂良的褚字、顏真卿的顏字、柳公權的柳字（誠懸體）、宋徽宗（趙佶）的瘦金字、趙孟頫的趙字、米芾的米字、文徵明字、張裕釗的南宮體

【註182】＜附圖四十七＞，以及魏碑體的龍門二十品、陶宏景瘞鶴銘、北聖鄭道昭的雲峰諸山刻石等字體；行書及行草書體中則有二王、李邕、宋四家的蘇東坡、黃庭堅、米芾與蔡襄、趙孟頫、文徵明、董其昌、溥儒、沈尹默等；草書體中之章草則有張芝、皇象，今草有二王、釋智永、孫過庭、米芾、趙孟頫、董其昌、王鐸等，狂草有張旭、釋懷素等，標準草書于右任；隸書有傳世諸八分漢碑刻、唐隸碑刻，韓擇木、梁升卿、蔡有鄰、史惟則、鄭簠、金農、鄧石如、伊秉綬、何紹基、楊峴、趙之謙、趙恆惕、丁念先等；篆書體大篆有金文《散氏盤》、《毛公鼎》、甲骨文

附圖 四十七
張裕釗之釗體字

字、《石鼓文》、董作賓、吳敬恆等，小篆有李斯《泰山刻石》、李陽冰《三墳記》、徐鉉《嶧山刻石》、鄧石如、吳熙載、楊沂孫、趙之謙、徐三庚、吳昌碩等。如以書道盛行的日本對歷來中國書法家的喜愛程度為取捨，則依最近出爐的日本十大中國書家排行榜，各種書體綜論時其排名順序依次為王羲之、鄭道昭、歐陽詢、顏真卿、蘇東坡、米芾、趙佶、趙孟頫、董其昌、于右任。吾人雖不能據此批判各家書藝成就之高下，但由此至少亦可略窺彼邦人士論書之旨趣。

182清代張裕釗字廉卿，其楷書外方內圓，成就獨造獲有「清代集碑學大成者」之譽，在指書上亦同有極高成就，被康有為譽為是繼鄧石如後之書法中興，傳世有《重修南宮縣學碑記》，古樸茂密，被稱為「南宮體」或「釗體」。

　　近世論藝皆貴創新，惟書法風格的建立事涉多端，因此習書之始實不必奢談立什大志或創什字體，蓋這些志向須要天才（即前章論字體時所標之質氣、意志、書家魅力等綜合資質）加上整個生命的投入，所以吾人今日習書只要能以書理漸明、作字時有進境為志即可，秉此具體目標踏實努力做去，最終才有可能希望自己作品能具新意，富有特色，而這已是最大的成就了。析論一項書作的特色之具，其高標除作品本身的美善可觀外，還要其能符合書學古典傳統，能在總結書道傳統的章法之美、筆法之美、墨色之美上別具新意，兼符時代價值美感、又能傳達作者本身獨特的情志特質，做到明項穆《書法雅言》中所謂「書之為言散也，意也，如也，欲書必舒散懷抱，至於如意所願，斯可謂神」之特質，才有可能在千年書史長廊的作品行列中，勉有一隅廁身之地。習書如能先設定這個具體目標，再擇定性之所近的一家狠力去學，最是捷徑，也才能期有所成。《書譜》云：「雖學宗一家，而變成多體，莫不隨其性欲，便以為姿：質直者則勁挺不遒，剛狠者又倔強無潤，矜斂者弊於拘束，脫易者失於規矩，溫柔者傷於軟緩，躁勇者過於剽迫，狐疑者溺於滯澀」，可見即使是同宗一範型，由不同的人操作，也會依其情性之不同而有不同的效果，書法風格分寸上的掌握之難，於此可見；但也因為這種特質，同學一帖才不會有千人一面的結果，書道藝術之深奧難測、多變有趣也在此。

　　吾人若有志廁身書壇，則除了不奢望不可能的虛浮成就，自也不應妄自菲薄，在檢具志氣敢於自勵後，努力之餘也要時懷與人為善之心；而有一天真具成就，有了影響力後更要能多鼓勵人，或至少做到不去挫折他人參與創造之心志，尤其是對今天書壇上所充斥的亟欲創新突圍之士。針對時下一些眼高又一味想透過西方藝術表現手法去改造傳統書道的現代創作派人士，不管他們是否已下足苦功贏得說這話、表這態的權利，吾

人皆不宜一概以拾西方餘唾、欠缺民族自信心而逕予排斥峻拒；固然有習書者一上路尚未付出努力直接就朝這個方向走，浮則浮矣淺則淺矣，但其以求變心態追求藝術的創新心志仍應予規導鼓勵。否則，動輒批判，以口舌地獄挫新人銳氣，甚或妨阻其潛力之開展，未樹其功已先成書壇罪人矣。

以近代篆隸書壇發展為例，邇來書家於篆隸書道之專攻，大抵取法周代金文，皆承清末重碑餘緒希望透過震顫凝力手法之強調，製造嶄新金石效果來超越前代，以期有效重現高古之凝重金石雄風。其中，有自標頓挫派者興起，以金文散氏盤為入門盤馬步工夫，攻習對象由鄭道昭而黃山谷、而何子貞、而清道人，字體結構及布白章法上則兼撫《華山碑》、《衡方碑》、《張遷碑》、《鄭文公碑》、《石門頌》、《石門銘》、《瘞鶴銘》等雄肆頓挫之碑銘。此派最早由清道人李瑞清之玉梅花盦啟其端，復在胡小石【註[183]】及其傳人兩岸書壇的張隆延、曾昭燏、吳白匋、侯鏡昶等人努力下，逐漸蔚出一股強調傳達石刻沈著厚重碑跡之美的書道風氣。惟「頓挫派」書家寫字重凝力頓挫，為凸顯筆力往往筆筆不遺餘力地再三衄顫，冀以傳達類似何子貞傳世的漢碑十種習作中那種毫不掩蓋的糾虬力道＜附圖四十八＞，因而遺人以狗

附圖 四十八 何子貞臨張遷碑

[183] 柳曾符《書學論文集》云清道人任兩江師範監督，兩江弟子後來以書畫聞名的有胡光煒、呂鳳子、姜丹書諸人，光煒號小石，尤有名於世，書走剛勁一路，其書作可參斷而後起圖示。

牙、描補之譏【註[184]】。實則這種實驗手法固然可以批判，但若見輒妄加譏刺，逕予打擊，則大有商榷餘地。蓋用筆自古即有「三過筆」之法，行筆之岨挫只要一筆下來筆鋒未離紙，理論上即無所謂的描字或塗改。自古以來書法作品即以特點為貴，只要不淪入過份無節制的野狐禪，而仍能保有可為部份人所接受之美感，則為營造特殊點畫趣味而採持續或來回逆挫等特殊筆法的種種嚐試，不僅應被允許，甚或應予鼓勵【註[185]】。蓋矯枉雖過，但或許透過矯枉更能看出以正為準之可被容許的範圍界限與可能性，或甚可能因而曲得其正，至少，這類實驗是否真正為害書壇仍在未定之天，而今天漸多人在清道人逝後轉為推崇其狗牙之書，即兆示著這種可能性。因而，在當前這個各種專業領域皆汲汲於試圖超越、挑戰高峰的時代，凡我書壇人士尤應多加體察與人為善之基本做人原則，少批評多鼓勵；蓋自助人助，書道同仁除了自我挑戰的努力，也唯有能曲盡互助提攜之善意，方能真正為現代書道之薪傳與創意，略盡棉薄。

[184] 柳曾符云「瑞清書風既變，刻意求澀，模寫石刻刀痕，論者譏為鋸邊蚯糞，更有甚者造為寓言，說某日正當瑞清作書，忽有客來訪，一畫未完，擲筆晤客，客去復足成半筆，亦不傷其為書云。」

[185] 此處系筆者深知頓挫派專欲強調筆力所偏取的努力之旨、亦為鼓勵書壇容人之襟懷而作此言，其實習書者面對嚴重渤汋的碑帖時，更可列入考量的持平之論是啟功《論書絕句一百首》中所言：「書學別有觀碑法，透過刀鋒看筆鋒」，不但可無視大自然及時間對碑石造成的殘破效果，還可透過其不恰之刀法呈現，去揣摩原書之意，甚至連扭曲筆意、挫斷筆道的拙稚刀法與手法，臨摹時都可自動為之矯正。臨書都可如此了，又何傷於於觀賞呢！

第二節 書體帖範

　　對書史上書體遞嬗、歷來各大書家及其傳世作品有了概略掌握後，當可準備實際習書活動之進行，而所謂工欲善其事必先利其器，欲齊備工具則對所需或可用之相關工具須先預有概念。書法工具不外傳統的文房四寶與字帖，而時至電腦幾乎全部取代了書寫工具的今天，鑑於在電腦上進行毛筆字學習的相關軟體【註[186]】已逐漸受到注目，亦當不予排除。雖說很難想像這種幾近另類的學習方式在書道這項精緻的傳統藝術傳習上行得通，但形勢比人強，對這一代全以電腦處理周邊生活事務的新人類，若完全排斥他們唯一可能接觸的工具，等於杜絕了觸發他們學習動機的所有機會，書道傳統極有可能今代而絕。因此，我們不但不應對之預存排斥態度，還可對這種契機之出現樂觀其成。目前針對這個方向透過電腦畫板概念所作的設計，固然未盡理想，但若暫時純粹將之視為初階介紹、引起動機之嶄新型式動態練習工具，未來配合更進步的軟體設計，還是可以在校園中有計畫地試驗、推廣的，因為展望未來，它至少將是書道推展的輔助工具，而且極有潛力發展成未來國際化推展努力中的一項利器。

[186] 目前開發毛筆相關的電腦學習軟體方面，初步成績較受注目的是國內淡江大學團隊研發的號稱新 STK 檔案技術的電腦習字板、廣達電腦應用於微軟視窗的光學觸控技術、香港寫意軒研發中的國畫軟體等。淡大團隊研發成果目前已透過與一筆通國際公司合作，發行了名為「神來 e 筆」的習字軟體；廣達公司應用光學觸控技術開發的電腦真筆書寫板，可讓習書者無紙直接以真正毛筆在電腦板上進行書寫練習，作品並可存檔列印，產品參見附圖五十四。

　　而傳統習書工具中初習者必備的字帖，乃是作為學習範本的歷代碑拓與帖刻。碑拓泛指自鼎彝、甲骨、碑碣所直接摹搨而來之書跡或這類書跡上木上石刊印輯成卷冊而可為欣賞、習字之用者。帖原義為以帛作書，後漢時方用以稱書家短札尺牘之為世所寶者，至宋代才以之指刊印成集之法書，並有大規模收羅古代書家手跡、傳世法書碑拓等雕版上梓刊行之大部頭作品集的彙帖出現。帖刻分為如鍾繇《宣示表》、大王《喪亂帖》、小王《鴨頭丸帖》等之單刻帖與《淳化閣帖》、《停雲館帖》、《三希堂法帖》等又叫叢帖之彙帖；彙帖因是集各家作品而成，不但卷帙浩繁且常會因絕版再刻或加入新作續刻，以宋太宗出內府秘藏命王著輯成之歷史上首部叢帖《淳化閣帖》為例，今天除原版祖刻外，後代續刻之不同版本已不下數十種。鑑於初學時之難以掌握，碑帖選擇最好是在對自己字體取向及欣賞偏好已有所理解、或在師長協助下才容易適切進行，因為古來相關的北碑南帖或名家書跡，其形質及數量之繁多，可謂浩如淵海，如果選帖不當，誤入歧途，不僅浪費時間又影響學習效果，還可能一受其不良影響而積習終身難改，因此初學者擇帖要特別謹慎。

　　茲將各書體之學習上可為師範之碑帖選擇建議如下：

楷書

大楷：顏真卿之《多寶塔碑》、《顏勤禮碑》與《麻姑仙壇記》；柳公權之《玄秘塔》、《神策軍紀聖德碑》與《集柳碑》等。

中楷：歐陽詢之《九成宮醴泉銘》、《化度寺碑》與《虞恭公碑》；虞世南之《孔子廟堂碑》；褚遂良之《雁塔聖教

序》、《孟法師碑》與《倪寬
贊》；柳公權之《金剛經》、沈
尹默之《朱銘山壽序》等。

小楷：鍾繇之《宣示表》、《賀捷表》
〈附圖四十九〉、《薦季直
表》〈附圖五十〉與《還示
帖》；王羲之之《樂毅論》、
《黃庭經》與《曹娥碑》；王
獻之之《洛神賦》；鍾紹京之
《靈飛經》等。

附圖四十九 鍾繇賀捷表

魏碑（魏晉南北朝期間因北朝未
禁碑故數量多，可分碑刻、摩崖、墓
誌、造像記等，統稱北碑。南朝則因
禁碑遂使民間僅能以墓誌代之，後人在分類上大抵將之賅入北
碑）：

號稱北魏碑志第一的《張玄（黑女）墓誌銘》、《張猛龍

附圖 五十 薦季直表

碑》、《敬使君碑》【註[187]】、《崔敬邕墓誌銘》、《元楨墓誌銘》【註[188]】、鄭道昭之《鄭羲下碑》、王遠之《石門銘》、【註[189]】龍門二十品中之《尉遲為牛橛造像記》與《楊大眼造像記》【註[190]】，及其他造像記如《曹望憙造像記》等。

行書

王羲之之《集字聖教序》、《興福寺斷碑》與《蘭亭序》＜附圖五十一＞；李邕之《李思訓碑》；米芾之《蜀素帖》與《苕溪詩卷》；趙孟頫之《蘭亭十三跋》與《後赤壁賦》等。

附圖 五十一 蘭亭序

[187] 以上北朝碑刻。著名的大爨碑（小爨碑為東晉書碑）、具義淵之《蕭澹碑》是同時南朝碑刻，惟南朝禁碑故特少。

[188] 以上北朝墓誌。北朝墓誌極多，南朝僅見《劉懷民墓誌》。

[189] 以上北朝摩崖。南朝僅見陶宏景之《瘞鶴銘》。

[190] 龍門二十品歷來評價依序大抵為《比丘慧成為始平公造像記》、《尉遲為牛橛造像記》、《楊大眼造像記》與《魏靈藏薛法造像記》，而奚南勳則依錢名山品評謂龍門四大件為《始平公》、《楊大眼》、《魏靈藏》與《孫秋生》。以上北朝造像記。

行草

　　顏真卿之《爭座位帖》與《祭姪文稿》＜附圖五十二＞；蘇軾之《新歲展慶帖》；米芾之《張季明帖》；文徵明之《致友尺牘》；唐寅之《落花詩》；董其昌之《辛未雜詩》；王鐸之《擬山園帖》等。

附圖 五十二　祭姪文稿

草書

章草：張芝之《秋涼平善帖》；索靖之《月儀帖》；皇象之《急就章》等。

今草：王羲之之《十七帖》；智永之《真草千字文》；孫過庭之《書譜》；賀知章之《草書孝經》；懷素之《千字文》等。

狂草：張旭之《古詩四帖》與《肚痛帖》；顏真卿《贈裴將軍》；懷素之《自敘帖》與《聖母帖》；黃庭堅《諸上座》；吳鎮《心經》；王鐸《杜詩卷》等。

隸書

古隸：《萊子侯刻石》與《祀三公山碑》等。

八分：孔廟三碑《乙瑛碑》、《禮器碑》與《史晨碑》【註[191]】、《曹全碑》、《張遷碑》、《衡方碑》、《華山碑》、《夏承碑》、《三體石經》＜附圖五十三＞、《石門頌》、韓擇木之《葉慧明碑》與《薦福寺臨壇大戒德律師碑》；梁升卿之《御史台精舍碑》；蔡有鄰之《尉遲回廟碑》；史惟則之《大智禪師碑》；李隆基（唐玄宗）之《石臺孝經》；徐浩之《張廷珪墓誌》；鄧石如之《黃鶴樓詩卷》；伊秉綬之《山濤傳》；何紹基之《臨漢碑十種》、丁念先之《書畫遺墨》等。

附圖 五十三 三體石經

篆書

大篆：《散氏盤》、《毛公鼎》、吳昌碩之《石鼓文》等。

小篆：李斯之《泰山刻石》與《瑯琊臺刻石》；李陽冰之《三墳記》、《般若臺記》與《城隍廟記》；徐鉉之《摹嶧山刻石》；鄧石如之《白氏草堂記》與《黃帝見廣成子贊》；吳熙載之《宋武帝與臧勒》；楊沂孫之《陶淵明詩》與

191 一般評價孔廟三碑向以《禮器碑》為第一，惟三碑各有特色，依年序言之則《乙瑛碑》雄古、《禮器碑》變化、《史晨碑》嚴謹（王澍、翁方綱語）；惟對日本書道發展影響極深的楊守敬則指出：《乙瑛碑》波磔已開唐人庸俗一路。

《張橫渠先生東銘》；趙之謙之《潛夫論》；徐三庚之《臨天發神讖碑》；吳昌碩之《臨石鼓文》等。

字帖的選擇對古往今來的習書者一直都是個問題，因為初學者如果選了一本不適合的字帖來臨摹，或臨摹不得其法，不但進步慢，甚至可能挫傷學習的信心與積極性。初習者選帖固然極為重要，選好一帖開始展開學習後能固守一帖，由臨而背、由粗而精，終至完全融入後，再習他帖，更是成功的關鍵，千萬不要一遇困難就想逃避，或貪多喜新，隨便換帖。不同的書體固然可以同時學習，但最好選筆勢相近的，如學楷書學歐陽通《道因法師碑》者可以同時學行書《喪亂帖》或隸書《張遷碑》；一種書體則只准用一家帖，即楷書寫歐字就不可再寫顏字，只可學同字體其他帖的字，要直到數年後已有根基甚或一種字體有成了，再博涉顏、柳等其他字體。

書壇自來即有人謹守一帖而終成家者，如吳昌碩之專學《石鼓文》、梁啟超之專學《馬鳴寺根法師碑》、胡漢民之專學《曹全碑》都能終底有成。其中吳昌碩雖說是千古難得一見的奇才，常人難與之比擬，但畢竟也是固守一帖、持之以恆成最大功的好例子。除了不能見異思遷，選帖也要有行家諮詢指導，不應自己一看好就輕率決定，否則亦極可能一著錯、滿盤輸。清末科考未廢時有一陣子興起了廣習有清狀元黃自元館閣楷書帖之風，即誤盡不少初學者。蓋這個帖子的字雖然工整漂亮，惟初學者一沾其館閣體習氣，其俗可能終身難除【註[192]】，

[192] 據柳曾符《書學論文集》云「當晚清末季，讀書人沈溺科舉，專寫館閣體，迷信一本黃自元的字帖，李瑞清出而革新，提倡書法，以為作書當求藝術美，不可但趨利祿之途，才漸開習書坦途，不拘成法。」

由此可見慎重選帖的重要性。一般初學者選帖除了不能錯選壞帖，對於一千好帖，選擇時還應考慮自己的性向與興趣、字帖的水準與是否實用、是否適合初學程度等。

　　擇定字帖之後，唯一剩下的就是下功夫多練習了。古人云「字非一日功」，自是鼓勵習書者每日均須勻出時間持之以恆練習之意，惟練習亦要注意花工夫所做的都確實是正確筆道的重複，否則不但白下工夫，所留下的積習還可能終身難返，因此要詳細觀察字帖才下筆，一有不似馬上再看帖，多斟酌多比較，務必弄到清楚為止，否則寧可少動筆而多讀帖，俟有機會問師得到正確資訊後再加強練習不遲。

第三節　文房四寶

　　選好帖之後接著必須討論的就是書法工具。寫字工具最重要的主角是筆、墨、紙、硯等文房四寶【註[193]】，其次才包括可有可無的如紙鎮、裁紙刀、筆架、筆山、筆筒、筆洗、水盂、小水杓、長界尺、鋪紙毛氈墊等物品，若能齊備當然最好，但一開始似也不必太講究，總以先能開始動筆立即用功為要。

　　毛筆得名於戰國七雄之秦。春秋戰國時各國對筆的稱呼不一，楚稱聿、吳稱不律、燕稱弗、秦稱筆，秦始皇一統天下遂定今稱。歷代文人對筆的雅號極多，包括毛穎、毛錐子、管城子、管城侯、中書君、墨曹都統、黑水郡

[193] 今已為寫字工具的通稱，古時則專指宣紙、湖筆、徽墨、端硯，有關這個名詞最早的記載是「南唐時推李廷珪墨、澄心堂紙、諸葛氏筆、龍尾歙硯為文房四寶。」

王、亳州刺史等【註194】。考毛筆之源，專家從仰韶文化彩陶片上圖畫線條之流暢與提按頓挫痕迹判斷，至少距今已有六、七千年的歷史，但至今發現最早的筆是在蒙古出土的漢朝「居延筆」，其實物是將木桿一端劈成六瓣，用獸毛製成的筆頭夾於其中，外加細線綑紮而成；其次為長沙楚墓中出土的戰國楚筆，其以兔毛做成的筆頭不是裝在筆桿，而是圍在筆桿之一端，然後以線縛住，再塗漆加固；再其次才是體式如今、將筆頭裝在竹桿裡的湖北雲夢睡虎地秦墓出土的秦筆。

今天的毛筆因其筆心使用獸毛材料的不同，分為硬筆的狼毫筆、紫毫筆（兔、鼠之毛），軟筆的羊毫筆，及兩種以上獸毛混合以硬毫為心軟毫為被的兼毫筆。古人寫字因為沒有桌椅、加以科考重小字的關係，毛筆需要一定的硬度，因此漢晉毛筆大抵都有較硬的筆心，但宋朝以後桌椅開始普及，遂有無心長鋒的散卓筆【註195】出現，這種類似今天長鋒羊毫的散卓筆，史載於宋神宗熙寧年間即已相當流行，不但使當年書壇風氣為之一變，由於軟毫可寫的字形較大，明代中葉乃開始有書寫大字之習，發展至今終成書道史上所謂的大字時代。今天我們使用的毛筆，習以筆頭獸毛（甚至毛在獸身部位）的不同來作區

194 毛穎得自唐大文豪韓愈為筆所作「毛穎傳」；毛錐子得自《五代史》史宏肇傳「安朝廷、定禍亂，直須長槍大劍，若毛錐子安足用哉」；管城與中書得自秦始皇封造筆之蒙恬於管城，並累拜中書；又唐著名書家薛稷嘗為文將筆封為墨曹都統、黑水郡王兼亳州刺史。

195 散卓筆一改晉筆以鹿兔毫為心柱、羊毫為副的舊制，長鋒圓健而無明顯筆心部分，含墨遠較漢晉棗心筆為多，行筆流暢自如，極適草、行書及大字之書寫，惟操作難度較高。

別，一般是以羊毫之白色毛筆為軟筆（有長、短鋒之別），以狼、鼠、兔毫之棕、紫色筆為硬筆，而介乎其間相互參雜不同獸毛以求不同軟硬特色的稱為兼毫筆，包括軟硬稍趨中和的狼毫加鹿毫的鹿狼毫筆、狼毫中加入豹毛的豹狼毫筆，以硬的兔鼠毫為中心柱外被以軟羊毫的七紫三羊筆、五紫五羊筆、九紫一羊筆等都是【註196】。除了這些正規筆式，史載還有鼠鬚筆、雞毫筆、山馬筆、豬鬃筆、茅龍筆、竹鬚筆等，不一而足；筆桿材料則有竹有木有玉，甚至到了明清還用金、銀、象牙、瓷與琺瑯。

　　毛筆選購要注意的原則是所謂毛筆四德的尖、齊、圓、健，依次就是筆端要能聚攏成一個飽滿的漂亮圓尖；筆毛洗開壓平則毛尖排列整齊無長短參差；整個筆頭要呈筆腹稍凸的適度圓錐狀，且筆毛排列勻稱使往各方向皆能均衡出力；筆毛富有彈性不易死彎，又沾水畫圈皆能不開叉。新筆要「開筆」開始使用前，一定要用涼水把全部筆毛泡到全散開，直到其上用來固定毛形所用的膠完全去淨為止。每一次寫字時先打溼筆頭，使冷水先在毛上產生一層保護膜再接觸墨汁。首次沾墨汁時最好要把全部筆鋒浸泡在墨汁中，等整個筆鋒吸飽了墨汁，再勻去多餘的墨汁使筆尖適形足墨才開始書寫。繼續行筆則每到墨汁用盡時，只筆尖再舔墨汁即可，直至終篇。寫完後一定要洗淨筆上餘墨，洗時仍用涼水，且將筆毛順著水龍頭水流方向輕輕擠撫直至黑墨淨盡，絕不能仰著筆頭對著龍頭沖，順好

[196]這些幾紫幾羊筆都是以有色硬兔毫做心柱，四周被以較短的白羊毛做副毫，所以外表看起來只筆頭前端是黑色，中後都是白色。這種筆主要用於小楷，用時只能浸到外露的硬毫部分泡發為止，如果像其他的筆一樣完全浸開，可能不堪使用。

乾淨的筆尖後掛起晾乾。惟若稍後或當天還可能再寫，可以暫不洗筆只勻好筆尖用密合的筆套蓋住保持濕度，若無筆套且稍後即要再用，則可直接在墨汁中繼續浸漬直到再用（這種方式最好僅於經常間著就須再用筆的場合）。若能每次寫完就洗好、順好，晾之待乾是最好的用筆習慣，因筆既嬌又貴，筆尖極易損傷，如此才能久用。

硯古代叫作研，最早是史前人類以一塊下凹的石頭配以另塊較小石頭研磨泥漿備畫陶之用的，要到殷商初期筆硯才漸具雛形，但也要遲至秦漢之際才以墨製錠直接研磨，並稱為硯臺。硯由製作程序可分為雕刻硯、燒製硯及自然物硯三大類。雕刻硯的材質為石或玉，最有名的是以廣東肇慶（古為端州）爛柯山臨近端溪的老坑石雕製的端硯，及安徽歙縣龍尾山玉石雕製的歙硯（龍尾硯）。燒製硯是以黏土泥、瓷土、陶土或銅、鐵等製胚燒製而成的澄泥硯（採黃河泥經濾細、製胚、燒製、雕刻、打磨、塗蠟等工序製成，附圖為筆者所藏澄泥硯「空蟬」＜附圖五十四＞）、瓷硯、陶硯、鐵硯等，自然物硯則以自然平板玉石或磚瓦為磨具，如漢磚瓦當硯等。中國最好的硯是唐代即開始採石打磨迄今的端、歙、洮（甘肅臨洮綠石硯）三硯系，其精妙依《端石考》記載，要能「體重而輕，質鋼而柔，磨之寂寂無響，按之如小兒肌膚溫軟，嫩而不滑，秀而多姿，握之稍久，

附圖 五十四 澄泥硯「空蟬」

掌中水滋，蓋《筆陣圖》所謂浮津耀墨，無價之奇者也」。這三
硯系的硯加上山西汾河泥所製的澄泥硯【註[197]】，合稱端歙洮
澄中國四大名硯。要之，好硯除了歷史價值（曾經名人使用
過）及石奇雕精外，其品質要求則千硯一律，要石質細密、膩
而不滑、澀而不粗、潤澤不易乾、堅不滲水，甚至呵氣即溼；
此外還要發墨快而不壞筆、磨之無聲，磨液要細緻。

　　硯的保存最重清潔，最要勤洗。好硯最懼摔碰及壞墨之積
（更忌磨後墨條仍置其上，以防死結其上後扳起傷硯），平日還
得儲清水保潤，即俗稱之養硯。古人說筆與硯兩者皆好潔，每
須於用後洗淨，方能顯光彩。硯用後不洗，則硯中墨膠沈浮凝
固不去，未洗再用必然使得再磨之墨黯無光彩。又米芾談硯曾
云，硯台為墨所磨極易疲滑，久便不發墨了，這時疲滑之硯的
磨處必然可見一層賊光，以手指按之可覺其滑，這樣的硯石磨
了半天，還是一灘淡水少有墨色。端石最易遇此病，可用一小
撮頭髮揉成一團加清水以指按而磨之，漸漸磨出一些渾而白的
汁來，再以清水滌之，必可賊光盡去，下墨暢適。

　　紙據說是東漢蔡倫所發明，是中國人貢獻世界文明的四大
發明之一，在此之前人們只以天然材料記事。史載西漢時人已
知以絲棉捶打成紙或以麻料纖維做薄縑帛用以寫字，如西安出

[197] 澄泥硯製作起源於唐代，盛於宋代，迄今已有一千多年的歷史。其
質地堅硬、細膩光澤，兼以耐磨，易發墨，不損毫、不耗墨，歷來
文人使用堪與石硯媲美。其製作程序是置絹袋於汾水，迎浪張開袋
口，過濾水中泥沙，經年河泥滿袋後再取出風乾，製成硯坯，再燒
製成質地似陶的硯臺，最後經過雕刻、打磨等整治程序而成，色澤
以鱔角黃色為上乘，唐時虢州是澄泥硯的最著名產地，今山東的魯
硯亦屬之。

土的西漢灞橋紙、居延出土的西漢麻紙等，但一直到東漢宦官蔡倫加以改進並於西元 105 年貢獻朝廷一批真正的書寫用紙，才開啟了製紙技藝，而紙中之宣紙則是蔡倫在涇縣的弟子孔丹發現溪邊枯死的檀樹，倒入溪中日子久了樹皮經溪水泡浸腐爛發白成片，遂起用以造紙之思，經多年試驗改進終於造出了的上好白紙。因安徽涇縣古屬宣州，因得宣紙之名；同代還有東萊人左伯亦以工蔡倫法製紙留名後世，此人即三國時善治墨的韋誕向皇帝啟奏「蔡邕自矜能書，兼明（李）斯（曹）喜之法，非得執素，不妄下筆，用張芝（所愛用之）筆、左伯（所造之）紙及臣（所造之）墨」中所提及的左伯。五代南唐後主李煜極愛宣紙，在宮內自己監製，造了一大批並建澄心堂貯之，乃是有名的澄心堂紙。明宣德年間亦有質量極佳之紙留傳，稱宣德紙。清高宗弘曆寫得一手好字，他在乾隆年間令匠人製出大批極精之仿古宣，即是到今天還被視為藝林瑰寶的乾隆紙。

製紙過程繁複，以檀樹皮加稻草加工後長期浸泡，一張紙經灰醃、蒸煮、漂洗、打漿、撈紙、烘壓過程約需一年才能造成。紙依所用綿料、皮料多寡亦有宣紙、綿紙、皮紙之分。用竹製成者有連史紙、毛邊紙等。依加工程度有生宣（滲水性強）、熟宣及半熟宣（經煮錘、碼光不再有明顯的滲化現象）、礬宣（刷以礬水使全不滲墨）之分。依厚薄分單宣、夾宣、三層夾。此外宣紙還有再經上色印花貼金塗蠟等特殊處理所成的金箋（滿紙貼金叫泥金，散灑其上叫灑金，金點大的稱冰雪，金點小的叫冷金）、蠟箋、仿古箋、灰色的藏經箋、黃色的虎皮箋、紅色的桃花箋，以及因名人之製用得名的如唐名妓薛濤的薛濤箋等。書家用紙可依紙性各擇所偏好：單宣結構鬆薄吸墨稍快宜於小字，夾宣結構密厚滲墨較慢宜大字；生宣性澀易溼

宜草宜寫意，礬宣不滲宜工細書畫；熟宣紙性中和篆隸楷諸體
均宜；舊紙因火氣漸褪柔韌溫和則更好用；毛邊紙、連史紙價
格便宜最適初學練習。惟因寫字耗紙自古即是書人之困，須大
量使用於練習時，若為經濟便宜也可勉強使用舊報紙或工商吸
油、裝墊用的稍細質土紙。

　　墨在中國的歷史很長，上古彩陶繪上、未刻的殷人甲骨文
中，早已出現墨跡，惟早期用的大抵是天然礦物、石墨之類，
直到西周才有煙墨出現；證之《莊子》中「舐筆和墨」之記
載，及古人紋身、古刑黥面，用的原料也都是從墨丸磨出的墨
色，墨可謂是一直伴隨著中華文化發展走過來的。今天我們使
用的墨分松煙墨、油煙墨、漆煙墨、精墨及彩色墨等。一般書
畫常用的油煙墨與松煙墨製法過程自古迄今都差不多，惟原料
不同而已。油煙墨以桐油、麻油等植物油為大宗，間亦有使用
豬牛油者，在特殊設計無風的集煙室內點燃油燈，經上罩之磁
碗收集；松煙墨則燒富脂之松枝集煙。油煙採集後和以牛豬皮
膠拌成墨胚，再於胚中加香料藥材等放在木檯上用錘雙人對敲
錘打，邊錘邊揉，錘打次數愈多墨胚就愈黏潤，質地也愈細密
【註[198]】，然後將胚置入模具中壓出所要的墨條形狀，經半年以
上陰乾後挫型、描金即成。精墨大抵是以工業碳為主要原料做
成的普通墨，彩色墨有紅藍黃白綠諸色，其高級者以天然礦物
質為原料，一般則是以工業原料製造。古人選墨以煙細、膠
輕、色黑、聲清為尚。蓋用膠少則摶聚勢必增加許多錘搗工
夫，否則就須久放使部分自然脫膠，而這也是行家所以會認為
舊墨好用的道理。聲清是敲墨條時聲音清脆、磨時所發的聲音
也清脆，因為這些都只有質地精良的墨才能做到。古人用墨，

[198]此乃許多墨條上標有十萬杵、百萬杵等名稱之由來。

公認明代董其昌最是行家，清代大畫家王原祁云「董思翁之筆猶人所能，其用墨之鮮彩，一片清光，奕然動人，仙矣！豈人力所得而辦」，而董其昌確也曾在其草書手卷中則自己表示「人但知畫有墨氣，不知字亦有墨氣可見！」

書法用墨極關緊要，磨墨要以清水穩穩地重按輕磨，所成墨汁之濃淡以適用為尚。惟因近世瓶裝墨汁的製造技術一日千里，今天我們可用的墨汁，品質甚至比許多自己磨的墨還佳，更不說其使用上與貯藏上的便利了，因此一般人寫字已都不自磨墨，只要購買品質好的墨汁，備一個方便沾筆及刮墨的有蓋玻璃器皿即可，寫字時拿掉蓋子倒入墨汁（墨汁用前若先調以百分之一酒精使有助於酸鹼中和，將更不傷筆毛）即可使用，大筆書字時若放在桌上伸手舐墨費力費時，還可一手持筆一手拿著這個墨皿，方便而盡興，寫完蓋子一蓋，則剩下的墨汁下次還可再用。珍貴的古硯今天因而只成古董珍品供人賞玩了。其他傳統硯具除了墨海還可實際用來貯墨汁（如不用玻璃容器的話）外，也幾乎都可省去。當然，寫字的人若能擁有一方好硯，既可使書室增輝，且雖不用來磨墨卻還可濡鋒，舐鋒濡墨就不必全就容器之口沿，不但方便而且寫字的品質更佳。惟如自己磨墨，其濃度應以濃不滯筆，淡不傷神，做到濃淡適中最好，其原則大抵是寫在滲透力強的紙或使用較硬的筆毫時墨宜較濃，反之可稍淡（使用墨汁則以筆鋒沾水在皿中、硯上調其濃淡）。

若能筆硯紙墨既備又精，則其他小道具也可稍加講究。書法用的鋪紙毛氈應選購質料緊密細緻的，最好是未脫脂的純羊毛製品，且要夠大，若能使紙面全鋪其上，則必須在桌面上移動紙時只須移動毛氈即可，書寫時就可絲毫不必有墨液可能沾拖的顧慮，乾淨而俐落。陶甆罐碟稍加準備則貯水備筆均可增加不少方便，有些陶甆碟子若在使用之前先以米泔水（洗米水

也）溫溫煮之，再以生薑汁或醬汁塗底、入火煨燉，可永保不裂。

此外，書室也要準備些書法上必要的參考書籍。初習書者一部好字典及一些好字帖當然不可或缺，能有書法字典或四體書字典供看帖臨書時查對，初時一定方便不少。到了一定時日後真正進入情況了，則字書如《說文解字》、《古文字類編》、《金文編》、《甲骨文編》、《六書通》等，書法理論的書如《歷代書法論文選》、《現代書法論文選》、《中國書法史》等，還有自己喜歡的名家書法作品集子，都應視需要的實際情況逐步添置，以備有問題時查考、有閒暇時翻閱，充實書法學門上的相關知識，讓整個技法學習的書道實踐過程中，同時也增長自家的學問、見識。

以上這些相關的參考書籍與書作資料，未來在電腦習字機制更為成熟後，若能全部與電腦科技之軟體結合、甚或在未來真正設計得好的真筆無墨、不紙可寫且不紙可印（此僅是筆者理想中的練習條件，但練習之所得可能無法完全移植至真紙創作上是其缺點，至於真正作書，則那怕電腦設計再好也從不認為真可取代或應予取代）的電腦練字板上，以毛筆直接進行練習（台灣廣達電腦目前已開發出利用光學觸控技術，在微軟公司不用滑鼠的最新一代 Windows 7 作業系統上，直接以毛筆在電腦面板上書寫毛筆字的技術，其字體筆畫粗細效果已接近實際之書法操作＜附圖五十五＞，未來以之進行無紙張練習既能

附圖 五十五　廣達公司電腦真筆書寫板

節省費用，又方便存檔、列印），或查用諸如目前已由台北一筆通公司開發成功的便利筆順教學的動態字帖等之類似軟體，平日練習將更形方便。而針對這種展望，吾人當可預見未來隨著電腦科技的進步，新一代的書道學習輔助工具定會有更出人意料之外的實用性與邊際效益，讓平日練習從古人最簡便之咄咄書空、滿地畫字、以指書腹、臥被畫穿、蕉葉練書、歐母畫荻，到今天台灣在隨寫隨乾的「水寫紙」上、中國大陸有些地方民眾以筆沾水在石板地上練字之後，更發展到電腦無紙真筆書寫板的普遍應用，助使書道學習蔚為一項科技時代真正節紙省錢、存查方便的全民文化活動。試想，若能於書字案前之牆面上樹一大電腦螢幕，古帖今範全在電腦軟體中，手指一點任何帖頁即出現眼前螢幕上，任你反覆研究觀賞，臨摹所成還可重疊於其上任意，加上字形點畫儘可任易放大，視覺效果隨時可調，音響又配有專家耳提面命之說明，屆時，書道實踐不用等到通會有成堪足自慰，光學習過程就已是無盡享受了。

第六章 臨帖與自運

習書一般都建議從楷書入門，理由是其他四種書體中篆、隸年代久遠、字體改變較大，初學者辨識困難，而草、行的學習又大抵須要先有楷書的基礎，所以由楷書開始最為適宜。對這個道理，蘇東坡有一個比喻說得極為透澈，他說「真生行，行生草。真如立，行如行（即今之走），草如走（走古義乃今之跑也），未有未能立而能行，未能行而能走者也。」也就是說只有在楷書學習的基礎上有了成績，未來其他書體的學習植基於這個穩固的基礎上，才會真正有更大發展的可能。而可作為基礎的楷書學習，則宜從嚴謹整飭的楷字優先著手，嚴整的字有了一定的基礎以後再追求意態姿采上富變化的字，方能駕輕就熟，這就是王僧虔《筆意贊》中所謂的「先臨告誓，次寫黃庭」循序而進的道理，因為王羲之《告誓文》一帖筆勢嚴謹適於入門，而《黃庭經》雖同是楷，其字已富變化、曠逸筆致，應稍後再學比較合適。

學習的內容包括碑、帖與墨跡；古人真跡在唐前者幾已不可得，故足為習書者取法的範本大抵為傳世碑帖。碑源自紀功或獻祖，是依古人作品上石的產物，除非一拓再拓或遭破壞，否則大抵皆較自然而不失真。碑學則是伴隨金石學而生的一項學問，最早的金石之學始於宋代的歐陽修，碑學則盛於清代乾嘉年間，論者謂習書益以碑學研究，可使書法審美指向遠古風韻的金石氣，而近代書道上專臨碑刻之書派稱「碑學派」，亦稱「北派」，盛行於鄧石如之後。帖則是為書法學習之目標而擇優良作品雕板印成。帖義古時只指織物之

標籤，自宋代《淳化帖》【註[199]】之出始有今意。最早形態的帖是前漢書中記載的陳遵尺牘，所謂的帖學則始於宋代，是研究帖的刊刻源流、考訂拓本先後真偽、評論古今法書優劣之綜合學問，其興使人們擁有進一步溯認書法本源之道，而其研究上之審美品味，較之碑學之厚重金石氣，則被公認為是較帶有書卷氣的文人指向。書派崇尚法帖者被稱為「帖學派」，亦稱「南派」，有清一代嘉慶、道光以前悉是（此處之南北派與註 66 之自古字分南北派若類而有別），而被公認為清代集帖學大成的劉墉（石庵），與集碑學大成的張裕釗（廉卿），他們的書作特性的確也都符此意涵，其分別展露的金石氣與書卷氣，淵雅冠絕當代，儼然傳統書道實踐之高標。

第一節　臨　帖

　　浩如淵海的楷書碑帖中，堪稱嚴謹而最適初學者的莫如唐碑，而唐代楷書大家中又以學習顏真卿的字體最易得力。顏字筆勢圓轉開張，結構方正，基本點畫明白易學，加以字徑大，取勢明確，學之最易獲得筆力上的鍛練，而前章所述顏的三個碑都是大楷入門最好的選擇。其次是險峻嚴整的歐陽詢，因歐字和王羲之行草路子極為類似，對未來進一步學王也會構成很大的方便。學歐字，《九成宮》與《虞恭公碑》字方筆圓，都是很好的選擇。惟真要以歐字為終身目標，則更適合的應是先從

[199]宋太宗淳化三年選三館書及漢張芝、崔瑗、魏鍾繇、晉王羲之、王獻之、庾亮、蕭子雲、唐太宗、玄宗、歐陽詢、顏真卿、柳公權、懷素、懷仁等墨跡藏淳化閣，並詔王著編選摹雕木刻，拓以澄心堂紙、李延珪墨，一時廣為流傳，後仁宗又詔僧希白翻刻於石，遂失真面目。記載中最早的刻帖為五代南唐先主李昇所刻《昇元帖》。

其子歐陽通的《道因法師碑》入手，因小歐力學其父最得真傳，其字下筆之處轉折清晰，鋒芒毫釐畢露，可扮演歐字示意圖之角色，習之最易體會歐字之神髓。至於中宮緊縮結體凝鍊的柳公權，其帖固然也都是極佳選擇，惟因柳字結體勁緊，恐初學者一上來就學這種字，養成習慣以後再學別的字體，筆勢可能較不容易放開（另柳字筆畫過分重視起收，習時若掌握稍失過分，養成習慣即呈橫畫中怯之通病），故要學也只建議先選他較寬鬆的《神策軍碑》，而且此帖筆勢接近顏真卿，還可收習一得二之效，此亦即馮班《鈍吟書要》所云「雖顏書勝柳書，柳書法卻甚備，便初學」之意。褚遂良字開顏字先河，轉折又如歐字雋潔，其《雁塔聖教序》、《孟法師碑》與《倪寬贊》都值得推薦。初唐四大家之一虞世南的《孔子廟堂碑》固然亦佳，但初學者學習時一不小心，有可能會把他的儒雅蘊藉之氣寫成氣勢上的軟弱，這是選擇這個碑時要特別注意的地方。

學楷書在唐碑有了基礎後續學北（魏）碑最易奏功，惟亦可直接從魏碑入門，雖不及唐碑平正，卻多采多姿又富變化。如逕從北碑入手，則字體較平正的鄭道昭《鄭文公碑》、造像記中的《曹望喜造像記》等都是最佳入門選擇。其次才輪到坐北碑第一把交椅的《張猛龍碑》。張碑筆致方中帶圓，結體奇正相生，若習者不怕它泐文漏字太多，能只選字口較完好的部份來學，它確也是非常好的範本。再其次為《張黑女墓誌》，字體娟秀卻不失北碑雄強筆意，也是難得的好範本。其他如《敬使君碑》、造像記龍門二十品中的《牛橛造像記》、《楊大眼造像記》等，也都極為合適。

學書除了碑刻拓本，其實最好的範本應是可以觀察筆鋒出入之跡的古人真本墨跡，可惜由於紙本保存困難的關係，唐代以前的墨跡能保存下來的實在太少。書聖王羲之的字全已散失

殘破，今天保存在故宮的王字全是唐人以雙鉤填墨的響拓法保留下來的，即便是日本天皇所擁有的大王《喪亂帖》，也已證明是雙鉤填墨本。今天真正保留下來的墨本真蹟，目前可以選擇來做為學習範本以觀看點畫出入之跡的，稍早的大概只剩下釋智永的《真草千字文》＜附圖五十六＞，其次就

附圖 五十六 真草千字文

是元、明時代趙孟頫的《仇諤碑銘稿》、《玄妙觀重修三門記稿》與《膽巴碑稿》，文徵明的《金剛經卷》，董其昌的《周子通書墨跡》等了，而這些本子也確實都可用於入門。特別值得注意的是，自古以來凡想要傳世的書家，莫不留有《千字文》或後人特為集字之千文作品（茲附元趙孟頫＜附圖五十七＞、清趙之謙＜附圖五十八＞、今人沈尹默＜附圖五十九＞此類作

附圖 五十七
趙孟頫千字文

附圖 五十八
趙之謙千字文

附圖 五十九
沈尹默千字文

品為例），吾人由眾家千文當可一較歷來諸大家法書特質，把這些作品匯集起來觀賞比較，實等同於今天所謂的時光機器中之書法大賽，而其中最應受重視的應是智永的《真草千字文》【註200】。馮班《鈍吟書要》指出：「凡學書，永師千字文少不得，此是右軍舊法，得此便有根本。如二王法帖，只是影子【註201】，惟架子尚在可觀耳。書有二要，一曰用筆，非真跡不可；二曰結字，只消看碑。要知結字之妙，明朝人書一字看不得，看了誤人事。行書法從二王起，便是頭路；真行用羲之法，以小王發其筆性；草書全用小王，大草書用羲之法；狂草學旭不如學素，作楷最宜柳法」，其說最適合初學之參考。

實際作書時筆執之高低、用筆之深淺亦極重要。所謂筆執，指的是執筆時姆指、食指的把筆處，其位置大約是在筆桿全長的三分之一至三分之二間移動；寫大字或草書執筆須高，最高可能執在從筆毛算起的三分之二處；寫小字執筆低，最低可能執在筆毛算起的三分之一處。針對執筆上一般所謂的幾寸筆，《書法約言》云「真書握法距筆頭一寸，行書寬縱，執宜稍遠，可離二寸，草書疏逸，執宜更遠，可離三寸。」關於用筆之深淺，則是指寫時筆毛使用的程度，亦即是關係著用筆輕重與點畫粗細的所謂幾分筆。古人言「古今用筆，率不過腰，過則毫全展而鋒不能收。用一分筆者，其書纖勁，曰蹲鋒，如《齊侯敦》、《禮器碑》、《張猛龍碑》、褚遂良、宋徽宗、何子貞

200 此跡蘇東坡推崇曰「永禪師書，骨氣深穩，體兼眾妙，精能之至，返造疏淡。其欲存王氏典則，以為百家法祖，故舉用舊法，非不能出新意求變態也，然其意已逸於繩墨之外矣！」

201 蓋原本即已是廓填（雙鉤填墨），又經多次刻損，已去真蹟甚遠。

等；用二分筆者其書豐腴，如《毛公鼎》、《張遷碑》、《石門頌》、《石門銘》、蘇東坡、米元章、王覺斯、趙撝叔、吳俊卿等；用三分筆者，其書沈著，如《散氏盤》、《衡方碑》、顏魯公、鄧完白、包慎伯等；後兩者皆可曰鋪毫。然而唐宋以降，書家善使毫，又皆變易不居，如黃山谷小行書一分筆、大正書行草皆二分筆；米元章行草或提筆行空，著紙如絲，只用一分筆；伊墨卿行楷皆一分筆、漢隸皆二分筆；劉石庵（墉）用三分筆，惟晚年精妙行草只用一分筆」。算法是以筆毛真正用以實際寫字的下半部來計算的，即是將整個從筆尖到筆頭的全毛長分為六份，真正沾墨書寫的尖端三份是其幾分筆的計算處，用一分筆寫字者只用到筆尖的前六分之一，用二分筆寫字者用到前六分之二，筆畫寫到最粗的三分筆大概用到筆毛的一半，也就是前六分之三。如果用三分筆寫字，字還不夠大或筆畫還不夠粗，就該換用更大一號的筆了，因為自古即傳有「用大筆寫小字，可讓筆鋒容易控制」的理論，若用小筆勉強寫大字定會使字侷促，字再好也會缺乏雍容之態，絕不可取。

　　有關磨墨，王羲之曾指出「欲書者，要先乾研墨，凝神靜思，預想字形大小、偃平、平直、振動，令筋脈相連，意在筆前，然後作字」。大王所強調的乾磨墨，古人在解釋乾字時，常有諸多牽強附會，其實它全如乾著急之乾，乃「只是」之口語而已，意即要意無所為地只為磨墨而磨墨，光只是手在磨墨，心思卻完全放在預想馬上就要寫的字形上。這種乾磨墨怎麼磨呢？根據清朱履貞《書學要訣》「磨墨之法要重按輕推，遠行近折」的說法，就是手持墨條用力按下，使能多發墨，卻直線來回地輕推出、重拉回，推要儘量推遠，拉回來又儘量拉到最靠近自己才又再折回向外推，完全任手自己下意識地前後來回就

行，用的並不是我們今天習慣被教導的繞圓圈磨法【註[202]】，其用意是怕繞圈子不小心打滑可能濺出墨汁，而一旦起了這種防心，手臂肌肉就會緊繃，導致無法放鬆肌肉，更不能毫不分心地專心預想字形了，因此只採最簡單來回推拉的機械動作。惟古人亦有強調「凡書不得自磨墨」者，認為下筆前自己磨墨的話，「令手顫，筋骨大強，是大忌也」。吾人今日寫字，因為墨汁製造專業上的進步，已幾乎都使用好品質的墨汁了，即便是在必須磨墨的情況，也因生活條件上的時空殊異，不再可能有書僮代為磨墨，這時自磨墨固然動作上採直線推拉或繞圈子悉聽尊便，但至少要記得古人「執筆如壯士，磨墨如病夫」之訓，耐著性子慢慢地磨，即使不能完全做到邊磨邊看帖、預想字形為有效書寫暖身，也要邊磨邊調息靜心，訓練耐性、培養情緒，並儘量不使開始提筆寫字時，因磨墨時已用力過多而導致手顫之影響。

再者，初習書時，可能因用筆習慣上的照顧不周全，有時會導致渴墨的現象。造成此種在紙上類似飛白的墨水間斷，若非下筆力道太輕或速度太快，就是運筆時不會正確轉筆所致。蓋書寫時雖只用筆鋒之一邊觸紙，若速度不太快，另邊之墨水是可以濡通到此邊的；但若速度快，墨水來不及跑過來，就會造成類似飛白形狀的渴墨。這種情況若是書寫技巧上的刻意為

[202] 今日打圈圈磨墨純為效果著想，欲以最短時間磨出最多墨來，而來回推墨的古法，根據薛慧山跋「溥心畬畫百松圖長卷」文說法，自宋代傳到日本後今天日本人仍保留這種磨法。溥儒自稱他遊日曾遇藝妓以此法磨墨，乍看她們以推拉方式磨墨還曾訕笑過，惟日後自己多年寫字生涯得來的體會，並查察古籍，才警覺果然古法如此，因大歎禮失而求諸野。

之，固然另當別論，但若不是刻意安排而是自然發生的，也不算是什大病，欲避免時可以掉轉筆鋒方向的方式來補救，亦即寫完一畫時若發現筆鋒已快缺墨、甚或已歪側一邊時，逆個方向倒鋒入紙即可矯之。這裡所講墨渴造成的飛白，與筆法裡講的飛白完全不同；蓋筆法中有飛，其後之白處雖說沒有一定之具象，但其意仍連綿之，故筆法所謂的飛是一種勢，跟分書講發波是同一道理，講的不是形，只是作波勢【註203】與作飛勢而已，飛白筆法與渴墨而產生的飛白，因兩者性質上完全不同，習書過程中須細加分辨。

　　書法的實踐最重筆法，筆法除了講求如何有效作出要所要的點畫，更貴在能有效操控工具的本身，也就是有效控制執筆的筆鋒。點畫之作行筆貴在效率，原則是要以最少的高超技巧動作去完成想要獲得的效果；如果僅達到同樣的目標卻花了更多動作、或採取了更複雜的手法，其意義就等同於描頭畫腳，不但不經濟，還可能弄壞一個點畫或毀去其神韻。其次要有駕馭筆鋒的能力，也就是能在完成點畫的動作中設法使筆尖不亂。所謂有效完成一個行筆動作的定義，應是完成所要的點畫後又能馬上使筆鋒回復原狀，準備著可以隨時再開始起筆進行下一點畫的狀態，如此方能宣稱具有充分馭筆的能力；惟偶而在勢盡使然的驅迫下、無法有效回復原筆型之瞬間，轉個可行方向續以現成已歪之鋒來應急，或以巧腕去行使歪鋒進行下一點畫，並藉這一短短歪鋒之使的行筆過程，將筆鋒調回來，也

203 波在筆法中講的是分隸主橫畫末端之昂揚波勢，八法中稱作磔的捺畫，其起筆較輕但亦作波畫之形；惟波在講波挑、發波或作波勢時，這個波專指分書向左與向右如八字形向外分的開張筆勢，故既指主橫畫，亦可指向兩邊伸出的捺畫與撇畫。

算是好的筆鋒駕馭；蓋一個動作回復不成就巧用兩個動作，務必設法儘快回復原來筆形，只是後一種行歪筆寫正畫的工夫，亟需經驗與練習來熟能生巧，不是那麼簡單就是了。

有了這些心理準備，實際展開練習前，還請先參考大書家米南宮的擇帖實驗。他說：「余初學顏，七、八歲時見柳公權而慕緊結，乃學柳《金剛經》，久之知出于歐，乃學歐。又慕褚，而學最久。又因段季展轉折肥美、八面皆全，乃學段。久之覺段全繹展蘭亭，遂並看法帖，入晉魏平淡，棄鍾王而師師宜官《劉寬碑》。」其敘述清楚地呈現了他書道學習上幾個重要的觀念與進程上的原則，也讓我們明白應該警惕之處。蓋習書擇帖首先要對擇定的那家字完全信任，不能見異思遷，須周而復始地通過讀帖、臨帖、背帖、核帖等階段，老老實實、規規矩矩地做到能完全掌握這一家字的筆法、點畫、結體、章法上的規則與精神，也就是所謂的做足入帖工夫。古人曾說過「字一半是看會的」，點出了平常讀帖的重要。讀帖是對法帖用筆、結體、章法等進行思考上的分析與認識，為實際的臨摹工作做好準備。其次臨帖時要先置帖於側預思預觀，再根據讀帖的認識依樣畫葫蘆把它搬過來，愈像愈好，直到熟習得可以一筆而成，還要能儘可能地把筆勢寫出來。惟臨帖雖欲其似，但完全相似是不可能的，因為「苟臨之得以真似，法律必不以簽押為依據矣」，則現今社會信任的簽名早就應廢棄了。因此是以儘量做到神似，也就是能得其韻味為尚。吾人試看唐太宗令諸能字之大臣摹王羲之《蘭亭序》，結果雖然各人臨摹的成果都不一樣，但大抵都能得其神韻，可知摹書能得其神，才是最高的境界。

再其次談背臨。背臨就是像背書一樣不能看帖，只通過記憶嘗試把法帖背著寫出來，這樣地背臨寫到一定程度時亦要詳

細進行比對，察核其不同處，找出差距，分析原因，以便再臨、再背時改正過來，如此周而復始直到完全掌握該帖為止。整個過程的精神把握，則可以宋曹《書法約言》中所云：「初學字不必多費楮墨，取古拓善本細玩而熟觀之，既復，背帖而索之，學而思，思而學，心中若有成局，然後舉筆而追之，似乎了了於心，不能了了於手，再學再思，再思再校，始得其二三，既得其四五，自此縱書以擴其量」，做為參考。

　　總之，摹書就是要在最後階段做到所臨摹的字與帖子形神俱似。摹一家之書，除了要掌握其用筆、結構、布白等三個要項外，更重要的就是要再深入去探求這個帖子的精神，對帖子的特性有了一定程度的理解並能加以有效掌握之後，再參考董其昌精闢的「臨帖如驟遇異人，不必相其耳目、手足、頭面，當觀其舉止、笑語、真精神流露處」臨帖經驗，以此精神去掌握、下筆，才能真叫神似。摹一家帖能做到神似，才有再進一步以自己的理會與才力去用這個筆法進行創作的資格。蓋想要臨古人帖能做到名家的地步，就不光是只停留在「似」的層次可以對付的，而是要做到形神俱是之「是」，就是不只但求神似了，還要真能掌握其筆勢、精神才行。

　　踏實地實踐上述神似、形神俱是的入帖工夫後，書道努力能否有成就要看是否能做到「出帖」的工夫了。這時就要不再迷信名家，而是以自己臨摹過程中獲得的能力與經驗，透過自家學養與平日讀帖之所得，苦心探索以進行自運。所謂自運，就是把自己想要表達的一段文字或心得敘述、甚或一種文字化了的情懷，依著心目中想要的型式與精神，具象化地以點畫線條把它實際呈現在紙上，並於其中充分體現自己獨具的特質與趣味。這個階段固也是亟需鍛鍊的過程，但已非摹仿，所進行的已是創作，所需要的全是創意。這個階段的自運者，最好時

思有唐名家李邕所說的一句千古名言：「學我者死、似我者俗」，並將我字改為「人」來做警惕。

　　吾人今日學習書法，在初學階段，前述米芾例子所提供的廣泛擇習經驗，並不是最好的示範。米芾習書四十歲以前見好即趨，但雖廣涉諸家卻以不敢越雷池一步著名，因此才有人譏稱其字為「集古字」；他這種不計一切、見美就學的學書心態，可謂雖有天才卻無定力恆心，完全不適合一般學習者取法。吾人今日最實用且能奏功的習書方式，應是擇定一帖而專攻之。開始之前最好先由指導者針對所選的帖子概略講解，然後專心進行上述入帖的摹書工夫。摹書之道古人在初階上有仿影、描紅、雙鉤等照樣仿描的初步方法，相關摹書語詞還有古人複製法書之所謂響拓（在暗室中置法書與紙於窗洞玻璃上，書跡藉背光透影清晰可見，乃以硬筆鉤描其邊緣，此種以雙鉤填墨法製成絕似原跡之複本，即響拓本，傳世王羲之書大抵由此而來）與硬黃之法（以黃蠟塗紙再熨斗燙平使勻，蠟融紙上使紙變硬而透明，便於矇於法書上描摹跡，即是古人缺透明物時用以描摹的硬黃法），所以提及這兩法，只是要習者理解古人摹書法要上的名詞而已，因為這些的方法以玻璃或透明膠板來做已極容易，更何況我們今天還有更方便的複印放大，我們今天欠缺的只是他們那種克服一切困難下死功夫學習的精神而已。而所謂摹書得筆畫，有了心得以後才能再進入下一步的臨書階段。臨書是看著照寫，要先讀後臨，臨之又讀，通過選（字）臨、節（段）臨、通（篇）臨等，冀能有效習得其書之點畫、篇章結構要義，然後對臨全帖（帖置眼前）、背臨全帖（不看帖），再間以對臨、背臨後之相互比對檢驗，找出與帖子上的一切差距加以改正並有效記意，直到能完全掌握該帖，做到針對全帖之形神俱是為止。精臨一家後，可再針對筆路相近之帖範，進行第二家、第三家之擴大，並依相同的程序進行廣臨，

直至對心目中所想要達到的相關各家皆有所得，對這個書體平日心中所欽羨、想學的書家帖範都已了然於胸了，才是昂首進入創作的時機。此時《翰林粹言》所云「臨書最有功，以其可得精神也，字形在紙，筆法在手，筆意在心，筆筆生意，分間佈白，小心佈置，大膽落筆」；或趙松雪跋蘭亭序所云「學書在玩味古人法帖，悉知其用筆之意，乃為有益」；或王羲之《筆勢論》所述「作字若平直相似，狀如算子，上下方整，前後齊平，此不是書，但得其點畫耳」等語，都成了檢驗自己最好的參考、亦都是鼓勵、警惕！

古人因科考上的考量大抵只寫小楷，最多也只及於中楷，吾人今天則應從大楷著手，蓋字形上「小能掩醜」，故不可先學小字【註[204]】。書體的學習順序則可參考徐渭《筆道通會》中引述明代豐道生之習書法要「學書須先楷法，作字必先大字，大字以顏為法，中楷以歐為法，中楷既熟，然後斂為小楷，以鍾王為法。楷書既成，乃縱為行書，行書既成，乃縱為草書，學草者先習章草，知偏旁來歷，然後變化。凡行書必先小而後大，欲其專法二王，不可遽放也。學篆者亦必先由楷書，蓋正鋒既熟，則易為力。學隸者必先學篆，篆既熟，方學隸，八分乃有古意。」其法循序漸進，楷行有別，頗切合學習程序上之實際。

第二節 自運管見

臨書工夫的最高境界是入帖，臨摹真能掌握入帖精神時，字帖就像音樂演奏上演奏者的樂譜，帖上的字形乃是作曲家樂

[204] 惟亦有理論說以大筆寫小字，可減少筆鋒上產生之問題，似可參酌並嘗試實驗其實際到底是如何；如此作法除了驗證，更大的收穫將是透過實驗而來的自我心中筆墨經驗之累積。

章上已規定了的音符，絕不可隨意更動，只能照譜演奏，即便技巧已達一定水準確具自行詮釋能力，也只能以更高明的技法巧加詮釋而已，蓋臨書者一定要依字帖按圖索驥，至多只能在筆力上用心，一切仍以神似為尚，須等到有自運能力了才能談出帖。所謂出帖，就是要從前人帖子的藩籬中跳出來，更在這基礎上有所創新。這時就一如演奏家已具有自己作曲之能力，可演奏自己作品、可用自家技法自彈自唱了。包世臣在其《藝舟雙楫》中示劉熙載以自運之道云：「能自運者如學拳已成，真氣養足、筋骨可轉又可力出意間，如對強敵，可以一指取之於分寸之間，故其用筆雖直來直去，惟已備過折收縮之用，可落筆如飛而不復察筆之先後，而書時亦不自覺，要之皆於摹書臨帖階段支積節累，可自出杼機矣。」習書上入帖僅是手段，出帖後之自運才是目的，這時學習上已臻有成階段，其自運上進行創作之精神，擬之已可說是提升到自己與自己的對話，與臨摹上之全聽古人訓話、或欣賞上之純與古人對話，精神與原則上皆已不可同日而語，已達古人書贈弟子之所謂「送行者及厓而返，君自此遠矣」之境，意思就是從此你作書可以自作主張，不必再根據別人之指揮、命令行動了，這時最可貴的就是創新的精神。

　　王國維《人間詞話》云：「文體通行既久，染指遂多，自成習套，豪傑之士亦難於其中自出新意，故遁而作他體，以自解脫」，說得好聽是文人自出機杼，其實經常是有心之士在努力之後，基於心智成長情勢上之不得不然，書道之實踐亦同此理。一個字體在社會上流行久了，或一個人一個帖習練久了，膩而生煩之下渴求變化，因而會自然而然產生自運、甚至追求不同表現型態之需求，並非全因功利上之急於創求或喧騰什麼；而這種情勢下之自運，創新在其實踐本質上已屬自然而然、不假他求了。

　　書道上談創新，似乎很難不讓人先與予人眩目繽紛外表印象的日本書道作聯想。今天，日本書道正朝著更少具象漢字（甚至棄絕漢字）的純抽象藝術方向發展。做為日本書壇中堅以「少字書」、甚至以「局部點畫」為表現之前衛派，及幾已全脫出具體文字形象的墨象派雖確有成就，但在吾人看來已不屬於書道之正統發展方向，它與目前國內少數人於高唱書畫同源下狂熱推展類似畫面設計之書法畫嘗試，固然都是創意十足，但依發皇傳統書道之觀點與立場而言，似皆不足為訓。

　　因此，吾人今天談書道創新，下述三原則不可不先著於心：一是要能透過古典洗禮真正掌握固有傳統精神，堅持所有創製皆植基於這個根柢之上；二是要能充分掌握美學原則，使創作訴求符和真正審美要求；三是要能凸顯自我風格，追求更高境界；三原則一皆以植基傳統精神為本，蓋所有創新實驗上的嚐試，一旦逸出了這個範疇，疑議自生！

　　真正書道創新的原則，就是其所有嘗試的結果，不能背離傳統上書道之所以為書道的根本，至少不能與這個根柢毫無瓜葛，更不能須臾或離中華書道是線條藝術、其表現素材必須是漢字符號的這個金科玉律。以吾國抽象符號化了的漢字言，固然今天在比例上只剩下一小部分字未脫原形，還能讓人從中發現漢字造字六書原則的端倪，其他絕大部分的字，只有研究文字學的專家才能知其來龍去脈了，但我們創作書法作品的態度，卻不能因這個理由就認為可以跟著盡脫漢字本質，遽然進入純線條藝術、造型藝術甚至抽象藝術空間中；若一味效法日本前衛墨象派的方式去創新，作品只剩下墨跡與空間之局部，雖說中國書法傳統在布白上有「計白當黑」的理論，但如果這創新之舉連這個傳統上最起碼的文字及線條要求都不能照顧到，而完全脫離了漢字意味，只剩條塊暈染與黑白相間，也許

可以說它是用筆、墨創作的印象派作品或達達主義作品，但已沒有人會承認它是中國書道作品。這種看法，徵之吳冠中對書法藝術所進行的剖析：「書法的架構、韻律、性情之透露，都體現了現代藝術所追求的歸納與昇華，無可爭辯，書法與與藝術抽象結緣已久遠，但她不能下嫁給抽象藝術，成為抽象藝術之家的兒媳，因為她永遠離不開生養她的家門：實用性與可讀性」，道理清楚可見。

須知，中國書道除了形式上的傳統，還有其建立在儒、道傳統上的哲學基礎：它一方面通過創作者的中介強調客觀外在事務對它產生的影響，同時也透過表達出的形象強調作者精神上的主觀作用。因此，全然揚棄傳統的再創造也許美則美矣、新則新矣，但既然已脫出「傳統藝術的創新必須透過對其傳統的復歸來實踐」的真理，其作品就不再屬於這項藝術，這可由歷代書法大家在各個時代的創新，無一不符合這個原則得到證明：王羲之的創新是在盡學衛夫人後北遊名山大澤、廣參名碑而悟出的新體；米芾的創新是透過三十多年慘蒙「集古字」之譏的努力、半生遍臨法帖名碑後的成果；何紹基的創新是臨老猶日書萬字、遍臨漢唐名碑之結晶；此外，吳昌碩窮其一生專攻《石鼓文》而成金石書與金石畫；于右任集歷代草法傳統在北碑基礎上產出了金戈大戟的標準草書；這些例子告訴我們創新絕不是傳統的揚棄，而是淬取傳統後的再生，是所謂的汲古出新。

中華書道是一項歷史悠久的傳統藝術，後繼者須依循其特有的書理、書技來表現其特質、光大其傳統。這個傳統是歷代無數大書家不斷為我們反覆實踐、去蕪存菁所確定下來的，他們所留下的碑帖，就是他們對這個傳統消化、反芻的示範。因此，我們學習過程中，臨古變成了最重要、最有效的一項必要工夫，而自運當然也不該須臾或離此原則。蓋既稱為傳統藝

術，自有其傳之久遠不可變的核心規矩與精神在，再發展也要萬變不離其宗，其核心規矩絕對是一個不容商量的領域，因為一旦改變了，傳統就會變質而失其原味、失其所以為這項獨特傳統之藝術魅力，這時產出的新東西再好也是別的東西而非原來的東西了。必須要有這個認識，習書者才有資格在臨古有成後談自運。若有自詡聰明的習書者，藉創新為幌子，想以似是而非的機製速成蛋糕，替代老店數百年烘焙經驗心得打出名號之產品，但忘了這個名餅之所以吸引人，是它千百年來以引以為傲的烘焙傳統，人們吃的時候，要享受的就是它那份精緻與感覺！因此，若全以功利心態從事，其在收穫上的期望勢必落空，蓋一項不能凸顯技藝難度的作品勢必無法耐看，遑論期望它在藝術上重要或偉大，更何況漢字書道之博大精深，即便捨棄它代代相傳的心法，光是純技藝養成的部份，就非十數年不為功！

其次要瞭解，所有上乘的書道作品，都必須通過筆墨技巧去創作其形勢美與風格美。要做到這一點，固然布白上要「密中求疏、疏中求密」、筆法上首先要注意到風格的統一，但最重要的是書貴自然的原則，要從自然中去求作品之天成。因此，不管是運筆、結字、布局都要注意通篇之中正平和，不能有任何地方特別故意造作，此書道前輩們所謂之「有一著意處，即是一僵死處」是也。再其次是要注意講求字之骨法，避免筆畫流於纖細薄弱；在用墨上要注意乾濕互用、以求光字去而毛字來；在技巧上要能熟中求生、工極返拙、絕不能犯甜與滑的毛病；在風格上更要求氣韻獨具高致、有嚴重之概而無荒疏之病，使具深厚之氣以耐人尋味。總之，就是無一筆近於矯揉造作，亦無一筆諧俗，這樣的作品才能行條理於亂頭粗服之中，符合古人繩墨卻仍有自在優游之致，這其實也正是今天所有藝術工作者的終極信條：只能以藝術為念，不但要脫俗，更不汲

汲於售名與求利。習書必須但求努力、純以天行，這樣的實踐
態度看似極拙，卻是捨此一途，就萬萬不能達於雅人深致之高
境的。

　　要在書理上要求完全的道理通徹有其難度，較不困難的反
而是自運的實踐。筆者一向認為：對一個臨摹已臻達自運水平
的習書者來說，準備工作週全之後就應自運，而真正去做其實
並不困難，茲舉例以為實證：

　　以自運筆者提早退休前，一番心理掙扎中自拈之一首句云
「調格難諧不與群，書生端合老山林，讀聖賢書學何事，正要
今日不動心」的抒懷自寬詩為例，自運時如欲用隸、篆字體而
出之以條幅，只要熟習了條幅的書寫格式，其實不難。進行時
可先針對詩中諸字，於書法字典中查出其隸形、篆形，若有需
要還可以鉛筆先謄錄於稿紙上，決定了是採直幅或橫幅形式及
紙張大小之後，於稿紙上先嚐試作出適當組合的草稿形式，有
覺得不妥處可一再更動編排，直到滿意之後，再依稿紙之形制
先以指代筆詳熟於心，到了胸有成竹且蘊足書思，有勃然欲發
之慨勢時，舖紙濡毫，一揮而就。

　　古人布白有一字可帶動全局之妙之說，因此若能在不突兀
的情況下，精心處理文中一、兩個關鍵字，將有意想不到的效
果。如你要得到較大的字幅，所寫的字就要極大，就得效法明
人陶宗儀《書史會要》上教我們的「人要側立案左」。此外，書
寫的時候除要小心注意不可使墨水玷污作品紙外，旁邊最好隨
時備好一些細軟乾淨紙及吹風機，一遇有暈染過度之點畫，馬
上以紙吸去部份墨汁或以吹風機助其速乾。寫完後再仔細檢視
所有的廿八個字，只要其中有一字不滿意，即舖新紙再揮，直
到滿意為止。此時須記得寫字本就費紙，不必珍惜紙張，否則
將常自止於次級成品之前，因惜紙而無法達到個人表現能力之
極致。

其次，再考慮題款。鑑於任何書體之款識用行書絕對沒錯，決定以拙老形態之行書體出之後，若非文章功力夠深且極自信，仍以先在胸中盤定後以草稿先書寫一次為妥。一個條幅之成敗，內文固然最重要，但依一般作品內文常以名言古詩文為題材之習慣，就只剩下題款內容能自由發揮了，因此款識才是展示書寫者文采的機會，一定要慎重把握。這時若能語出驚人、或其喟歎之發感人至深當然最好，但至少也要在標出書寫年月、地點或齋號後，平實簡述書寫緣由，然後鈐印。

鈐印在書畫中亦是一門學問。印章在名下應鈐成對之陰文姓名章與陽文字號或齋名章，如有閒章鈐於引首更佳。而考慮整體畫面時，若右下角確實顯得虛輕，亦可再鈐一閒章（此章大小不拘，必要時可極大）。須切記一件作品除非有特殊考量，鈐印一定不要超過這三個地方，惟所用的這三個印章或四個印章之形制大小與方圓陰陽，能不重複當然最好。

若依筆者日常作書習性，鑑於作品內文是為述懷抒憤，將會選擇以容易表達特殊情緒的草書出之＜附圖六十＞。這時就須再檢視字典，記下相關文字尚未熟諳的草法、比對已熟習的

附圖 六十　筆者自運圖例

各字之字形是否正確，全盤掌握後，仍須先在草稿紙上設法熟習內文草法之連綴及布局之安排，然後正式濡墨書之。整個過程中亦是一字不妥，即重檢重寫，直到全篇滿意為止。

書後俟墨乾，可將寫好的字張貼於牆上檢視。書法作品吊掛起來再察看是最好的檢視方法，因為我們將紙攤在桌子上寫時看字的視角，不同於吊掛起來以後看字的視角，因此以不同角度檢視寫出的字更易看出字的毛病，而且一張作品最後供人欣賞時也是要吊掛起來的，所以一定要經過這道手續，以免裝裱回來一掛才發現毛病，悔之晚矣。古諺云「美人怕笑字怕吊」，一個看似漂亮的美女常常一笑才露出毛病，書法作品亦然，常常是一吊掛起來許多原來看不到的毛病都跑出來了。張貼於牆檢視後，發現有毛病就要重寫。重寫過程中不但要注意改進自己找出的所有毛病，原來寫得不錯的地方仍要維持，不能顧此失彼，要一直寫到滿意為止。

自運時若碰到未曾在字帖上練習過的字、或連四體字典都找不到的字時，要依平日練習所獲得的印象及歸納的心得去創造該書體的那個字，做出來後要檢驗看起來是否和四周的字相和諧，又符合造字規則、字源與歷史順序。自撰字體時特別要留心本書隸書篇中所指出的隸變，特別注意書體演變史上隸由篆來、楷由隸來的原則，揣摹字形時只能以篆入隸，絕不可倒過來去以隸形想像篆書、或以楷字形想像篆書與隸書【註[205]】。

[205] 例如在字源上花字是楷書，其隸與篆的字形皆為華字；隸變也使春、秦、奏、奉、泰等原在篆字中各種形狀不同的蓋頭字符，在隸書中變得完全相同，又使符、簿、等、筆、節等字在隸書中盡成草頭字等，這些都是教我們如何去注意的好例子，也教訓我們自運須自撰字體時，每一個字都要小心謹慎，否則極可能貽笑大方。

　　正文寫好後就要進行題款。題款的字要小於正文，至於小到什麼程度，可視全幅紙留下多大空白及想題的款識字數多少而定。款識上使用的書體，要注意不可使用早於作品正文的書體，即篆書作品可用隸、楷、行，隸書作品可用楷、行；楷書作品用行；草書作品可用草、行。換句話說，用行書題款是最安全而沒有爭議的，這也是為什麼款識又叫行款的道理。

　　進行款識書寫時，如果這幅作品正文你自己覺得相當滿意，再寫恐怕已不能如此精彩，則題款時就要特別注意絕對錯不得。此時，最保險的方法就是依可題的空間裁一張同樣大小的紙，真正地先在這上面題款、鈐印，完成後先俟乾（時間急可以吹風機吹乾，為的是避免不小心時小紙上未乾的墨跡、印泥玷污了作品紙），再將之實際置於作品上觀察大小、字形、體勢合宜否，認可之後再將之墊在作品下，於其上之真正作品紙上依樣畫葫蘆，比較不會出錯。

　　寫好的作品在送裱褙前須先裁去不要的紙張部份，千萬不要認為裱褙店是行家，一定會幫你適當地裁去多餘的部份以裱出最適當的形制，蓋裱褙者沒有義務、也沒有資格主動作這些事，除非你事先仔細吩咐，對方答應了而你也確實信任他們有能力做好，否則一定要自己裁定。

第七章　作品裱褙與整理

在宣紙上完成一張作品後，作為書法家的作者已算是完成了他分內的工作，但這幅書法作品仍未完成，因為它還有待裝裱。一般而言，裝裱並非書作者之事，它是專業裱褙師的工作。但今天這樣的分工似已不合時宜，原因是現下裱褙者已非如昔日之被視為是下書畫家一等的職工，這份專業已被納入裝置藝術門牆。

現代人面對藝術作品已有與過去不同之概念，許多人已把裝裱概念納入書畫作品的整體呈現中，認為作品內容與呈現形制已是不可分的一個整體，希望藉新穎的流行工藝之助，配合自己想像與要求來呈現自己的作品。書法作品不待展覽就先須裝裱則已成一個新創作趨勢，因此作者得學會自己動手進行裱褙，親自操控作品最後出現在觀賞者面前的形式，而這在大小展示發表場合已成常態的今天，即便不談送裱的超高花費，光是包裝作品上的方便及創作效果的操控，就已值回票價。

書畫作品裱褙在中國起源甚早。佛教之盛行使皇家或民間流行收藏佛像畫，經過特別處理與裝潢，易於保存收藏的掛軸、手卷等遂在民間逐漸加增，並形成風氣，需求相繼出現後，遂使這項技術在公元五世紀左右的南北朝民間具足了工藝形態，至七世紀初唐後更形成專業，出現了專業的裱褙工人（paperer，日本自唐朝學得這項技術後大力發展，今日不但是精緻專業且形制上已自成一格，即所謂的和裱）。唐初張彥遠《歷代名畫記》曾有「晉代以前裝背不佳，宋時(五代)范曄始能裝背」之記載，可見裱褙之術在唐前已發展成中國特有的傳統技藝。

裱褙本身今日已是一項藝術，被視為是書畫作品的最後修

飾與完成。甫寫好的一張作品，它的宣紙可能是縐的、邊可能不整齊、上面可能還留有作者的汗跡，但它一經這種實用性的再創作程序，作品的墨色、氣勢、韻味都會立即顯現出來，同時也達到便於收藏、保護、懸掛、欣賞的目的，因此有人說，一件中國書畫作品若未經適當的裱褙，就還不能算是已完成的藝術品。

第一節　裱褙準備

裱褙種類依質材可分為紙裱、絹裱、綾裱、緞(錦)裱與框裱等，依品制規格又可分為中堂（鏡片）、條幅（掛軸）、對聯、橫披、手卷、扇面、冊頁、屏幅、通景屏(海幔)等，品相繁多，因此一應工具材料不少。　進行裱褙工作所需設置至少包括一張大案子(這張裱桌上最好加厚軟塑膠板以便清潔與紙張之裁切)、裱板（又叫掙子）、毛刷（十號刷）、棕刷、裁刀（美工刀或鋼鋸磨成的刀片）、裁板（膠墊板、合板）、裁尺、量尺、針錐、竹刀、起子、噴壺、水油紙（隔糊紙）、漿糊盒、篩網、錘鉗釘具、砑石等；耗材則大抵包括漿糊、樹脂、托底用的棉紙、宣紙（薄棉宣、厚棉宣）、距條、絹布、綾錦、腊塊、天桿、地桿、軸頭、蓮花釘、絲帶、框架、膠膜（或壓克力）、小邊膠帶等。　只有這些東西準備齊全，才能順利展開工作。

裱褙工作程序進行之前，首先是要進行下列之準備工作，並隨時在心裡提醒自己下列注意事項：

1‧調漿糊水：先把購置之一般漿糊用水調開，約以 1：3（如掛軸或須更精裱時漿糊水稍稀更好，須知漿糊愈多其裱愈粗糙，但用糊愈稀愈要注意刷平及細心刷勻，否則容易脫落）調勻後，倒進漿糊盆盒備用（調一次最多使用三天，且第二次使用前就要先視糊水變化情況倒掉部份上層浮水後攪勻以確保稠點度，或逕於刷後再加刷一層薄糊，防其黏性漸失，

如採用自製漿糊則調成糊水後最好再用篩網過濾）。

2・刷子之用法：毛刷分乾刷（大托調整、刷皺之用）和漿刷（托紙、鑲嵌、覆背等上漿之用）二種，千萬不可混著使用且要隨時保持乾淨。持刷時要四指在外，姆指在內，刷柄卡在虎口中心部位，將刷子立在紙上，用力平均來回以向外撇之八字法或人字法行刷，並注意手勢之暢順。棕刷力足而用廣，最宜慎選，且要注意新購後一定先浸水十數天去其尖刺火性再用，每次使用前皆須先浸水使軟再擦乾，隨時保持乾淨可用。

3・整個工作場所及裱褙工作進行各環節中，一定要保持乾淨，養成整潔並注意小細節的習慣，牢記裱褙過程中每一步驟，幾乎都是漿糊一乾就不可再改正或回復的，所有細節都要一次照顧周全，絕不可有只是一點小雜物等一下再挑掉即可的念頭，否則裱褙工夫再好也會償事，裱成作品也無法確保精潔。

第二節 小 托

裱褙工作的第一道程序是托畫心。托畫心在裱褙師的行話中叫小托，是一張字畫裱褙是否能成功最重要關鍵。小托前要先裁出一張比畫心各邊寬出 4 公分的托心紙（機製薄棉紙）備用，托畫心時首先要注意作品是否使用重彩、牡丹洋紅或宿墨，以便決定是否需要先加墊紙。正常的書作不需要墊紙時，通常作法是將畫心畫面向下置於桌上，再以噴霧器均勻將少許水噴在畫心背面，稍濕溼後用棕刷（乾毛刷亦可）將之刷平後置桌角備用。另開始在旁置的備用托心紙上以漿毛刷均勻刷上稀漿糊（乾勻較好切勿太濕），全紙刷調平整並挑掉沾附異物後，以竹木片（較重之大張作品要用較能受力之塑膠筒捲起，

惟最好全捲後再放回一半以確保漿糊之均勻）挑起，在棕刷護持下覆上已先平置案上的畫心；與畫心結合時，要肉眼觀察確保托心紙和畫心橫豎都成平行且各邊都留出4公分（以備粘板之用）才輕輕放下，此時左手一面輕放托心紙，右手用棕刷大力以外八字刷勢（切記須刷刷皆超出畫心外且不可只平直刷以防擠紙）依序刷平作品，並於檢查（若出現問題須進行補救時要注意沈穩鎮定）確實黏合平整後才可上板。上板前先注意清掉板子上殘留以前未去掉的舊紙頭，並注意裱件太長身子不夠高的話先於板前置好踏腳凳，上板時左手先將作品一角挑起，右手以棕刷扶起另一角，雙手齊力小心將作品輕輕揭起（注意紙勢），畫面向內平貼板上（行話稱為上掙子），固定後仍以棕刷輕輕刷平，然後在托紙餘邊揭開一小縫吹氣，使其與木板之間充滿一層薄薄的空氣（避免畫心黏在板上及傷害畫心且下板時無法剝下），封上後再四邊檢查封實。全部完成後記著要用清水抹布清洗案子並抹乾，以備再使用時有乾淨的桌面可用。

　　若作品使用宿墨，或是畫作使用了重彩、牡丹洋紅等可能暈染脫色的顏料（書作僅須考慮有印泥處），不但最好要選在好天氣小托，以防在板上乾得太慢會繼續造成暈染，小托時還要先在畫心下另墊一至二張托心紙（以穩住重彩、洋紅或宿墨），再噴水刷平。上漿糊後之托紙亦可先另置於一張托紙上以吸去部份水分（若以特具鬆軟性質的色宣托底，除非濕裱否則就一定要先吸水）。揭捲上了漿的托紙去覆畫心時動作亦要特別小心，因為去濕後的托紙較易爛碎。上板前也要先將托好的裱件翻過來去掉護色墊紙再上板。畫心護色墊紙亦可先不去掉以便在板上再整理，但這時就要另在托紙後緣抹漿並換用正面上板方式上板（畫面向外），再於黏上板後小心除去墊紙。

　　小托的方法主要分乾托和濕托二種，目前一般都用上述之乾托法，此間仍聊備一格介紹傳統濕托法如下，以備托紙較薄易爛或畫心太大不易處理時之用：在畫面朝下的畫心下墊上一至二張相同大小的托紙，置於乾淨案上刷平後再刷上漿糊水，全張刷完後將備著捲好的另張各邊大出 4 公分的托紙，換用棕刷用力刷覆在畫心背面上，全部處理平整後在托紙之餘邊用漿刷刷上漿糊（不可觸及畫心範圍），然後雙手各拎一角以畫面向外方式正面上板，趁墊著的托紙還在時整理平順（輕刷切記不可傷及畫心），再取下墊紙並吹氣封上。用這種濕托法托紙固然較不易弄破但動作宜快，愈快掉色愈少。若為確實護色（如有金箔或大紅色料時），真有必要時須前一天調好固色劑先噴上一層待乾後再托（殘破畫面重整時，首次整好後只能放檯面上，上板的話則只能貼一邊以防乾時撐破，待乾後第二次上板再四邊刷糊上板繃平。畫太大時則可以膠帶密接數板上之，實在無法上板則置於另張大桌上待乾，惟仍須粘邊及吹氣。）

　　更有一種在較小空間使用的日式托法，這種小托法日人俗稱為「加拖命紙法」，工具只須增設數張不同大小的海膠布（一般塑料布如厚度適當亦可勉強代用）與小插紙即行。作法是先擦淨桌板後反面置上畫心，噴水刷平，覆上四方大出約 4 公分之機器紙，以細潔面向畫，調理平整後右半面覆上海膠布（注意分半的接面最好挑在沒字畫處），拉過左面機器紙平整覆於海膠布上，勻稱上糊後以竹片挑起海膠布，輕手慢放隨手以乾刷密合刷上；隨後拿起海膠布以反面仍覆在左半邊上（上糊面使可稍重覆以便接面能更自然密合），擦乾海膠布上水份後重覆前面動作，然後拿掉海膠布再將已上糊之全張刷平，待全部檢查無皺摺、雜粘物後四面上糊並放上小插紙，以右手持乾刷將畫正面上板（裱件過大或過長時可使人幫忙拉另邊協助上板），上面固定後（小插紙亦可於此時置於右邊，它的作用是將來下板

時可由此處插入竹刀以便下紙），四面紮平即可（乾刷勿觸及畫心並不必如傳統裱法之吹氣入於紙下之過程），也是待兩三天後下板大托。

要特別注意的是，若較大張裱件或是屬色宣作品，怕上板時不小心可能撐破（色宣紙質特別脆弱），可先剪一長條玻璃紙平置桌板上，使畫心邊緣置於其上作業，完成後以此部份拿起更安全上板後再拿掉（所有怕破之新裱或舊揭皆可利用這種玻璃紙作墊底來作業）；怕掉色或暈染之新畫或字印下，也須先墊紙，待上板後再拿掉。自製漿糊於調製時要用去（無）筋麵粉以減少撐力，若一時手邊恰無這種粉可用，則可在一般麵粉裡加水，調勻後倒掉其上之浮油再調水，數次後粉即已溫和無筋。

第三節　大　托

小托在板上兩三天全乾後可下板（下掙子），再進行下一道鑲料剪裁與黏貼之嵌鑲程序（若趕時間時則可勉強用電扇直吹使快乾不必等兩三天才下板）。作法是用竹刀將作品取下（小托下板時機與大托禁忌類似，均應儘量勿挑選陰雨或午間太熱時機，最好傍晚下板且即鑲嵌趕上稍晚繼續進行大托），在桌上先取長邊用針錐取二點用裁尺裁齊，然後將短邊對摺以長尺順好壓住，用針錐在兩邊緣端各扎一孔取二點，用裁尺對準此二點將短邊亦平行裁齊，完成後再檢查是否方正【註[206]】。畫心裁正

[206] 畫面之大小、留白多少，最好由書畫家自行決定，請他們於送來裱褙前自行裁好，要讓他們知道裱褙者一定只會照他們送來的尺寸裱，不會自作主張看留白多少較適當而主動幫他們剪裁，所以裱好後空白多了不能怪裱褙者，因此不要的空白紙書畫者送裱前要先自行裁去。

後準備裁剪鑲料（緞較綾容易裱）。首先要確定作品的品式，選擇鑲料的質料與配色。若擇定要做較為周全複雜的掛軸＜附圖六十一＞，其各部件之名稱依附圖說明如下：1．為懸吊整個掛軸的繩帶，2．為固定繩帶的繩箍，3．為將繩箍固定於天桿上的銅環，4．為叫天桿的附著於綾紙上之兩頭包以緞布之實心細木桿，5．為軸身的第一截鑲料叫天頭，6．為天頭上繫於天桿上兩條錦帶叫驚燕，過去古法是讓它可飄拂用以驅蠅，現制已固定附著於天頭上僅作裝飾並將天頭縱分為三等份，7．為

1.繩帶 2.繩箍 3.銅環 4.天桿
5.天頭 6.驚燕 7.上副隔水 8.
上隔水 9.畫心（上下可加錦
眉）10.邊 11.局條 12.下隔水
13.下副隔水 14.地頭 15.地桿
16.軸頭 -- 地桿包於地頭之中

倪瓚　紫芝山房圖

附圖　六十一　掛軸部件說明

（上）副隔水又稱副隔書，只有較繁複裱件才在隔水之上又區分出這部分，8・為上隔水又叫上隔書，9・為書畫的本體稱做畫心，較講究的裱件於其上下還分別再附著 2.5 公分寬的深色錦條叫錦眉，10・為畫心兩邊接於隔水上的同色鑲料叫邊，11・畫心與隔水及邊相鑲接處以叫局條的異色細綾絹作出區隔細線，12・為對應上隔水的下隔水又叫下隔書，13・為對應（上）副隔水的（下）副隔水，14・為對應天頭的綾布叫地頭，天頭與地頭兩者寬度之比約為天 3 地 2，15・為地桿，16・地桿所包之圓木桿（現以硬紙板圓筒代用）露出部分須另裝美觀木軸頭（高級用玉質），裝好後整個桿仍叫地桿，以與上面較細之天桿相對應。

掛軸的具體作法是先計算邊 6 公分、天 15 公分地 10 公分、隔水等長寬，再裁出天地（可稍寬待粘上後再裁去）、隔水、上下夾口紙（天桿折於綾底 4.5 公分處並於其上刷 0.3 公分漿糊，再貼上 5 公分長薄棉紙；地桿折於 5 公分處並刷上 0.3 公分漿糊，再貼上 7.5 公分長薄棉紙）及襯於其下擺使更堅耐之搭桿等，貼上（若作品要轉邊時須先捲好邊再貼上下夾口紙，有錦眉、驚燕時，須天地頭及距條壓錦眉、天頭均裁成三截壓接驚燕，太長之畫心須續接時則要注意同一方向疊接）。裁正的方法同上，普通所用的鑲料規格大致是左右邊約各 5 公分至 7.5 公分，天地比為 3：2，隔水與兩邊同色，局條兩邊全粘於下只露出作區隔用之細線，顏色之選擇則全依以要突出或協調畫面為考量，（若要加搭桿則除其寬頭部份外大部份應粘於地頭之外加夾口紙上）。如做成橫幅叫橫披或手卷，則要有另置引首、拖尾等之考量，惟鑲接之法大同小異。

鑲嵌時，所用的漿糊可加少許樹脂，使稍快乾。其方法分為一般的正常鑲法與挖鑲（嵌）。鑲接的方式則分為正鑲與反

鑲：正鑲是在畫心正面邊緣抹漿，再把鑲料貼在正面上；反鑲則是在畫心背面邊緣抹漿，把鑲料貼在背面（要貼局條時大抵都用反鑲，因為正鑲有時會蓋到在邊緣的印章、簽名等）。挖鑲方式較費材料，惟於圓形畫面、扇面為必需。在局條上貼黏鑲料時，大抵先貼長邊，先貼左右，再貼天地。鑲嵌程序完成後就可以進行覆背的程序了（若講究要用包首時，要準備一張兩側上糊捲邊後與裱件同寬的 8 吋長包首綾緞，以便覆背時以 0.5 公分重疊寬度附粘於亦切短 20 公分的托紙上方。掛軸如還要簽條，則亦翻過來在包首綾背面右上角貼上簽條，以介紹作品的內容與作者）。

　　覆背的行話叫大托，就是把鑲嵌好的裱件再托上一層機製厚棉紙（手卷則仍用小托之薄棉紙，以利完成後作品柔順好捲）後上板待乾（切記鑲嵌好的裱件最好在十分鐘至兩小時內於無空調環境內覆背以防縮皺難托，因此若時程無法順暢，寧可暫延鑲嵌），作業過程同托畫心，但在板上的時間最好多幾天，趕時間時亦可如小托勉強用電扇直吹。

　　進行大托時先將鑲好之裱件面朝下疊於裁好之托紙上，用噴壺霧潤濕背面（切記不可太濕，並仍稍留意色暈問題），以手稍將整個裱件撫平即從遠端拉來翻出半面用塑膠筒以畫面向內方式捲平置旁待用。再將其下之托紙整張刷上漿糊水，然後將捲筒捲好的裱件以乾毛刷持穩一角對準上糊的托紙（留出 4 公分餘地用來粘板）徐徐慢放，前段放平後再整筒平滾過去，並以毛刷及掌壓等方式輕輕整平（除注意勿使刷子觸及漿糊部份外還須隨時保持手的乾淨）。所有皺摺應細心處理並在過程中儘量勿觸及正面畫心，整好後右手換用棕刷挾起一角，以左手持另一角，小心上板貼妥，再以外八字刷勢大力壓刷並注意使所有鑲接處緊密粘貼，確實整平毫無間隙並剔出沾附異物後即揭

縫吹氣再封上。如處理的是比較講究的鏡片也可以再多托一層，以另張托紙再刷糊揭起於板上進行另一次覆背。惟此時宜注意兩覆背紙之正反面相調和以抵消拉力，如只托一次的一般大托則須儘可能注意使大、小托之托紙上漿面一正一反以相調和。而如是掛軸、橫披或手卷（用薄棉紙以求柔順），還須注意籤條之粘貼。

第四節　砑裝與修復

如果作品不為展覽或馬上要賣出手，只為裱張以利儲存，則可簡單以無酸卡紙或夾板護褙。如怕日久吸色變黃則間可以板架之簡易裱褙方式（畫展上亦可用）用框架隔之，作法同裱板，惟夾板上下四邊加用框架木條，畫邊亦可將畫心包邊或如捲軸、裝框完成後一般，以有局條效果之簡易褐色紙膠帶圍之。

最後一道完成細節的程序要注意天氣。要切記艷陽天午間太熱，或是陰雨天濕氣太高時切勿下板。竹刀取下托件後應儘可能隨即一口氣完成包括砑光、剔邊、裝桿、封箍、上軸頭等所有細節，否則托件可能太乾或受潮扭曲不平，增加作業上的難度。完成砑光的畫幅如只要做鏡片，可在鏡框的底板四周邊緣上樹脂後，貼平裁去餘邊，再包膠膜（裁壓克力）及裝框即可。如要做掛軸，手續稍繁，要打臘砑光、粘旗桿邊、上天地桿、結絲帶。兩邊切齊後再依裱件的寬度鋸天地桿。天桿鋸好后，兩頭先用同樣的鑲料或緞布沾樹脂後包起封箍，以增加美觀。而地桿（稍短使接頭隱於裱件內）要加裝軸頭並上釘（對聯可以不要軸頭，海幔中間的數軸則不可要軸頭），取天地桿置於夾口紙與鑲料接處，兩邊宜與裱件對齊，適度於綾底端上粘膠再疊沾夾紙（上前先注意把兩桿弄平直）把夾口紙密實貼

上，再反向貼牢鑲料（粘好未乾前之放置皆須設棉紙隔之使不互沾濕），然後上釘、穿繩、結帶完成。作品裝裱完成後要記得至少須等待一小時，等所有黏貼的地方全乾了才可以拿開隔紙或捲起，收藏、懸掛。

　　學習書畫作品裝裱者不能只會裝新作，還要會修復、重裱破舊作品，或至少對重裱作品有概念。在揭托修補時首先要注意一定要有把握才動手。先以兩張機器棉紙將畫小心上下包起，捲好在水中浸上三四天，直到可以順利揭下舊托紙為止。至於舊作若只是紙張泛黃、發黴，是否重整尤宜謹慎。一般來說，泛黃是纖維老化的自然現象，可以用一定的方法清洗和使之潔白，發黴也是一樣，因此是否真有必要處理要考慮清楚。因為以化學品來洗不是恢復紙張的潔白，它只能漂白，洗過的紙張壽命可能只剩下不到三分之一。如果像很多裱褙店使用「又快又白」的洗劑，又使用強酸性的工業漿糊，其中再加上大量的防腐劑，將會使紙張纖維快速硬化、脆化，不利長期保存，不可不慎。

第八章　鑑識與欣賞

　　中國文化歷史悠久，光輝燦爛。我們祖先在文學、藝術、音樂、美術、宮室建築、工藝雕塑、政治哲學各方面，都為後代子孫留下了可觀的傳統與財富，其中，透過漢字藝術化而成之特具民族審美特色的書道，不但理論精妙，作品更是汗牛充棟，美不勝收，構成了世界藝術寶庫中的奇葩，最是炎黃子孫的驕傲。但由於年代久遠，這批名貴碑帖書作經過長期流傳、買賣，數千年下來歷經戰火摧殘與贗偽之興，龍蛇混雜、良莠不齊遂乃無可避免，鑑偽存真因而成了歷來作品交易與書藝講求上必要的一門學問。

　　對書道作品價值之實質而言，透過對作品之深入理解真正做到登堂入室的欣賞，其實比鑑偽更具真實意義，而經歷千年之累積，書藝作品之鑑賞已自成一門學問，絕非一般泛泛所謂之僅寓形於目，或表面觀察可以了事的。藝術鑑賞之道，藝界一向懸有「欣賞的極致等同於創作」之高標，其說擬之於書道作品的欣賞，更是貼切；蓋只有欣賞者受過有效回溯作者創作過程之訓練，切實擁有了還原作者創作情志之學養與修為，做到所謂「得創作者之心意，並與之神會靈通」地與作者在精神上的有一定程度的契合，欣賞才具意義。而鑑於國際藝壇早揭橥有「中華書道已被認為是東方藝術中最具哲學氣息的藝術」之的評，其賞鑑，相信也唯有透過這種慎重深入的態度才能真正體會；而一旦書道欣賞真能達到與作者創作情志完全契合，欣賞者與作品之間的距離，已可以創作者與作品間的距離來相比擬，則此時賞鑑之能已可與創作之功相揖，此鍾期善聆、良樂善相之所以為天下美談也。

　　至於不識漢字的外國人能不能欣賞書道藝術，吾人由一般外行人看溜冰比賽或表演時，只看溜得好不好看、技巧漂不漂亮，雖不曉得它的十個裁判評判內容之標準，也能看得興會淋漓、拍手叫好，可以推知外國人也是能欣賞書道作品的。以花式溜冰來說，其實每個裁判都要打兩個分數，第一個分數評判的是溜冰者的基本功（required elements），看他們跳起來空中旋幾轉、下來是否仍能順暢滑走、快速滑走後的立定旋轉能否戛然而止且優美定位等，這個層次的分數有其客觀標準，屬於分析看法上的層次；另一個分數評判的是他們臨場的整體表現（presentation），是裁判綜合評斷串連每一個姿勢的美妙程度、整個表演過程給予人的整體印象及一個溜冰者當下表現是否具有臻至優勝的神采，其分數則全屬主觀層次上的綜合。書法作品的欣賞也有兩個類似的層次，一是視覺上藝術美感應之分析，一是文字意義、歷史文化與作品表達聯想（這方面如果作品內容是難以辨識的草或篆，則懂篆識草者的觀賞過程又會多出一項猜著看懂的樂趣）上的綜合形象。有書道造詣的內行人看一件作品會從筆法、墨法去看它點畫的提頓轉折、入筆出鋒，從字的間架與俯仰避讓、布白的聯絡平衡、全篇的章法氣勢等去判斷作品是否合格或高明，看到好作品時更會有出自內心對作者創作力及作品神采之擊節讚歎，不像一般人只看看作品內容的字識得否、猜猜這字學那一家且學得像不像、或朗誦其上文字聯想李杜的詩情與顏柳的公忠等，只從藝術邊緣位置去獲其綜合印象，而無法上溯書法造型藝術本身的內容重點與整體韻味上的情致。其比擬如依古人的論點，分野可能類似欣賞上

重神彩或情性、重內質或外形之別【註207】，外國人一般所能欣賞的就僅止視覺藝術外表神彩，在情性及內質之綜合上，他們是較無法一下子攀入較高層次去進行賞析的。

而即便是對書道真有研究的本國人、書壇中人，甚或作者本身，他們對書道作品的評價，也可能各有所見、言人人殊。以明代董其昌卓然有成的行、草成就為例，雖歷代書論皆予推許，但至多亦僅以其成就直追主宰元代書風之趙孟頫為評價，可是董其昌卻自認為比趙孟頫高明多多。他曾在其《容臺集》中自詡「余書與趙文敏比較，各有短長。行間茂密，千字一同，吾不如趙；若臨仿歷代，趙得其十一，吾得其十七。又趙書因熟而俗態，吾書因生得秀氣。吾書往往率意，當吾作意，趙書亦輸一籌，第作意者少耳。」 向以在藝事上眼光精到聞名書史的董香光，當年以書壇大行家之身分夫子自道，當有懼遭後人譏評不敢作語過當之考量，自評上應會有一定之自持，但兩人同樣是少時專攻鍾繇而獲大名的書家，在董自覺他品評前賢說法應已極盡客氣能事之同時，不但起趙於地下一定不會服氣，世人也大抵不作此想。梁巘《積聞錄》中就明白指出：「學董不如學趙，蓋趙謹於結構，而董多率意也。趙字實，董字虛」；康有為更對董字持否定態度，認為他的字神氣寒儉，無丈夫氣，遠遜趙字多多；惟針對佳評如潮之趙字，則亦有包世臣在《藝舟雙楫》中的相反評價：「吳興書筆專用平順，一點一畫、一字一行，排次頂接

207 東漢蔡邕云「書肇自然，自然既立，陰陽生焉；陰陽既生，形勢出焉」；五代王僧虔則云「書之妙道，神彩為上，形質次之」；唐書論家張懷瓘指書至妙時「但見神彩，不見字形」；孫過庭詳述「真以點畫為形質、以使轉為情性，草以使轉為形質、以點畫為情性。」

而成，如市人入隘巷，魚貫徐行。」凡此之例，牽涉的諸人皆是大行家，而且人人言之成理，結論卻南轅北轍，可見欣賞能力要達一定層次固然困難，但即便已達一定層次，也沒個準！

欣賞之高標確非一蹴可幾，必須經過長期之親炙與熟諳，除了隨時諮詢專家及深有經驗者，在獨自摸索期間還要能廣涉理論並多看作品，因這類經驗之累積，在在關係著前述所謂欣賞上之還原訓練，目的就是要能把眼中所看到的還原為書家作書時心中創想、模擬之意象。而在這種經驗積累的努力過程中，觸目摩娑者最好皆為佳作，最忌接觸贗品。蓋經摹仿贗偽之書道作品，其對鑑賞眼力培養上的不良影響，正所謂浸潤之漸，看多了似是而非之作，其為害之大難於想像。因此，即便拋開交易上買賣價值之市場估算，藝術作品真假鑑定的本身在一般社會生活上也自有其重要性，因它關係了書作欣賞、書藝學習、書道實踐等活動上的努力，最終是否真能對人類藝文經驗構成意義、文化資產構成累積之關鍵。

第一節 藝品鑑識

書道作品鑑識的範疇包括古今碑拓、帖本與書作等，其鑑識技巧牽涉碑帖年代的認識、版本的鑑定、及書法作品本身及其上品題鑑章之真偽等，凡具歷史性與珍貴性的作品，特別是碑帖珍本與古代書家的代表性作品的保存與流傳，以及涉及買賣亟需相關市場資訊配合諮詢時，其精確上之重要性自不待言，一點差錯都不能容許。惟在藝品市場即便是鑑識專業中的「掌眼」老手，亦時有失手打眼（看走眼）之可能，因此鑑識作業之操作者無不隨時兢兢業業，自警自惕。

　　碑帖與書作的鑑識首重真偽，其次品質。歷來由於諸多歷史上及特殊市場環境因素，不但中國古書畫複製及作坊書畫商贋偽之風極盛，其手法更是隨著科技的進步而日益精細，惟有透過有效鑑識證明品質，一般欣賞、研究、交易、個人收藏或博物館整理典藏等工作才能順利進行，並透過所有過程秩序的品質控制反向影響市場交易，進一步提供交流典藏的有利發展條件。這項任務在市場較封閉的時代，藏家只要經驗豐富尚可對一般偽跡作出判斷，但隨著時代的進步與市場利潤的誘惑，書作碑帖之精工描摹自成行業，贋品愈來愈多且愈來愈精，辨偽難度自然隨之增大。

　　當前藝品複製方便，贋偽技術進步，且即便是出自同代的作品都已難辨，更別提作者久遠及摹創罕見、比對無由之作品。尤有進者，我國特殊的文化、社會環境，使得歷來法書收藏者不是達官顯貴就是騷人墨客，這些人當然最有資格從事鑑識工作，惟基於社會地位的考量與官府民間的疏離，及藏家間的不肯輕易示人、行家間的競逐保密等，在著錄缺乏的社會環境下，雖然我國書畫作品極早就有買賣紀錄，但大抵只能根據作品年代與作者聲名來評定價格，一切均無定制。加上東方特殊之人文、藝術背景中，文人雅士在藝術傳習摹臨過程中，競以造假亂真為能，賞鑑者卻因社會階層特殊或困於人情，鑑識上常為惜名畏議將錯就錯，遂使正常的鑑識機制與原屬商貿範疇的鑑定運作，歷來陷於幾至停滯之境，導致習於健全鑑偽機制的西方人視中國藝品市場為畏途，國內本土業界鑑識因經驗無從累積，困境日甚一日。

　　其實，碑帖真偽的鑑識還較單純，因只涉及古籍收藏記載與版本、鑑章等，但書法作品的鑑識就複雜多了。構成困難最主要的關鍵是時代風格和個人風格的差異：時代風格關

係到各個時代不同生活環境條件對書作的影響，如唐宋以前作書大抵是席地把紙與其後憑桌坐椅筆勢有別，因而筆法與書作形式會有不同；而作者高居廟堂或悠然在野之別，其在為文情性上也會產生差等，加上時代風氣與文字習尚對作品內文遣詞用句上之影響【註208】等，複雜性更見加增。此外，時代不同所帶來形制上的特徵，固可幫忙提供鑑定上之端倪，但遇具此高級技智之贋偽，辨偽難度亦將等比增加。即以書字是否畫出界格的所謂「烏絲欄」為例，唐、宋人對這種界格在形制上就大有區別。據唐李肇《國史補》記載，宋、亳之間織有界道的烏絲欄，所界畫之黑線條是為書寫整齊分行之用，其制唐宋有別，唐界色黑而細，宋人墨淡而理粗。一般習見的宋米芾傳世的《蜀素帖》，就是寫在這種烏絲欄絹本上的傑作，因此若出現待鑑作品上界畫之直線欄寬於《蜀素帖》的唐人書，固然即可據此預存此書可能是假的警惕，但符合形制之偽作卻可因而得理不讓，反而更難辨別。有關烏絲欄，黃庭堅曾有一首稱美五代大書家楊凝式的詩流傳，其詩曰「世人盡學蘭亭面，欲換凡骨無金丹；誰知洛陽楊風子，下筆便到烏絲欄。」相傳王羲之《蘭亭序》就是以鼠鬚筆寫在烏絲欄蠶紙上，因此黃詩持以比擬楊書之盡得書聖風采，後人遂以「烏絲欄」作為稱人善書之代語，其林林總總卻也提供贋偽者以諸多端倪。凡此固屬另話，亦可見出書作鑑識雖說社會條件和藝品形制代代有異，權貴好惡與皇室避諱朝朝不同，倘若鑑識者在類似這些方面未具足夠的學

208 如武則天新創的字不可能在南北朝作品中出現；又如清人書畫題款上喜用某某仁兄雅屬，明人即不然，往往使用今人視為忌諱的某某仁兄千古，蓋千古是明代對生人致敬之語，而非今日所謂的對死者的悼語。

養、缺少豐富的藝品經驗與熟習鑑識行業後由之而生的對藝品形制與行市宏觀的足夠認識與靈敏警覺，無法培養出足夠的這種所謂鑑賞力或鑑賞眼光，則眼前鑑定品線索上即使漏洞百出也可能視而不見；但徒法不足以自行，反而帶來「有知」的固執，為周更甚無知。其實，一個學養經驗俱足的鑑書者，應該閉上眼請腦中即出現什麼書作應呈何種「朝代氣象」，眼光一掃鑑品本身品相，所有特異咸同應馬上了然於心，什麼筆法與素材不應出現在什麼書家或什麼年代作品上的種種時代因素自應一清二楚，若再加上自身又是書道實踐者，隨著寫字功力日進，眼力隨之增高，什麼人的作品應具何種水準自有定見，鑑識當更不難得心應手。

鑑於書家之個人風格所涉多方，若依作品大致上的品相仍無法定案、須涉及作品技法與風格上之考量時，鑑定難度隨之倍增，因這已牽涉到作書者本身的技法、寫作習性與審美觀等，可變因素自然更形複雜。面對一件必須進一步分析的特殊作品，舉凡書家執筆方式、運筆遲速、楷墨偏愛【註209】、力度大小、品味學力、美學修養與特殊社交、藝術習性等，都必須列入檢驗，這時鑑識者定得對該書家之特性有深入研究，其作品也須見識得多，才有勝任之可能。所幸古來著名書家各有特點，作品絕不會千人一面；而即便再高明的慣竊，犯案時也定會留下蛛絲馬跡，只要學驗俱足，大抵應能找到著力點並據以突破；如若高明到能斂盡一切偽跡，則已神仙難辨，更何況是人，這也是鑑識者在面對高度壓力之同時，心理上差可自慰之處。

[209] 如宋蘇東坡與清劉墉愛濃墨而清八大山人與清王文治愛淡墨，明徐渭更是習慣於墨中加膠水；又如蘇東坡單鉤執筆，故字人說其字左枯右秀；又如宋米芾寫字較快而宋黃庭堅字速則偏慢等。

　　惟所謂學養亦有其限度，即便宋代被公認為當時鑑識行業中佼佼者的大書畫家米芾，其書畫學養古今難有人可望其項背，但他所揭示的鑑定原則，也仍時呈誤以結論為方法的原則之誤，顯見其當年鑑識上的資望，一部分只是承受盛名而來。據載，有次他受邀為人鑑定一幅作品時，二話不說，即逕以該作者傳世作品多見偽作而判定其不可能是真跡，而當年大家竟然也都能予信服。固然米芾的書畫經驗使他當年足以「目鑑」服人，但今日觀之，畢竟已不夠專業，而這還僅是涉及鑑識原則中所謂的「異中之同」（鑑別的是出自不同人的有意仿似作品，只要找出其不真似的毛病即可）而已；若再碰上更微妙難辨的「同中之異」案情，要甄別的是真正出自同一人的異時、不同形貌之作品時，則其可能出錯將不知伊於胡底矣。《故宮法書》趙孟頫集中曾述及一則極資鑑識者警惕之例：趙松雪早年書亟效鍾繇，所書字字皆如，三十多歲曾在其跋《書姜白石蘭亭考》中云「予自少小，愛作小字，爾來宦游，無復有意茲事。」二十年後再見該卷，復應邀再跋其上，跋中道出「宣城張巨川自野翁處得此卷，攜以見過，恍然如夢。余往時作小楷，規模鍾元常、蕭子雲；爾來自覺稍進，故見者悉以為偽，殊不知年有不同，又乖合異也。」斯卷若非松雪自道原委，外人永不可知，則再高明的鑑識專家也恐怕只能永以偽作視之。這種情況就是同中之異的鑑例，明白示人以同一作者之書，在前後期特質均已相異時，要進行有效的甄別是多麼困難！

　　所幸鑑識這個行業，發展到今天，雖然大抵仍未脫目鑑比較的大原則，但在實踐效度上已遠非當年可比。今天目鑑所根據的具體條件與微觀分析法，已因與時推移而更嚴謹周詳，其藉電腦分析比對所得的資料提供，不但充分，其及

時、迅速之提供更是過去所無；加上國際間藝術學術機構、展藏交易機構間資訊交流機制之逐步建立，情況已遠非當年「一人單憑作品氣韻一眼即敢斷定真偽」可比。

今天在藝術品鑒定上，鑒識者除了主觀上的的學養、經驗與眼光，還須平日藉客觀資訊、微觀分析多作研究與熟習，更要能於不疑處有疑。有了俱足的訓練與經驗，若進行鑑識作業時又能根據下開相關鑑定、辨偽項目，逐條謹慎地過濾分析比對，提出令人信服的具體證據，鑑識任務當能更周延達成：

一、書法作品格式、組織上的時代差異。

二、作者技法上、墨色上、章法上、工具習慣上的特徵。

三、作品內容文字與技法之詳為考訂，找出依據或推敲詳實。

四、題跋與他人品評上所透露的一切消息。

五、作者印章與其上品跋鑑印之確認，相關印鑑除注意是否偽刻外，還要考量遺屬後蓋真印之可能。

六、品相與紙絹、裝裱物上的關鍵與時尚之辨識，重要古物復可利用自然存在的碳十四之同位素放射性測定來斷其年代，惟這類判定要特別注意斷前不斷後原則【註210】與古紙新用之可能。

[210] 依紙絹判斷一幅作品的時代早晚，因後人可能以前代留存的紙絹作偽，只有在作書者時代比紙絹之出更前者才能確認偽作，如用以判斷與紙絹同時代作家的作品真偽，則有其局限性。

七、所有與之相關的藝術資訊與市場紀錄之充分蒐集、消化；並要考量其權威性，注意其可信度。

第二節 書作欣賞

談書道作品之欣賞，首先須瞭解書法藝術形式的獨立性。書法作品固然有其傳統上的形式，但這形式不能是虛有其表的空殼子，必須是蘊涵了充分美學特徵的一種形式，如果它只是一種徒具其表的外在形式，一點不稍符藝術之所以能稱為藝術的基本原則的話，是不值行家一哂的。換句話說，一件書法作品是否具足價值與魅力，首先要檢視的是它具不具備充份形式上的美學特徵，其次再檢驗其內容所顯示或蘊涵的美，及透過這種美所直接鉤引起的、或讓欣賞者得到的象徵意蘊及事後品味其餘味時所餘漾的美之波漣等，意即作品是否具足藝術性。所謂藝術性至少須具備下列五項之一端：一、能以高超的筆墨技法凸顯書作的高格調；二、作品深具時代特色與原創性，非徒古人筆道之重複，還須具有汲古出新意味；三、傳達強烈的生機與活力，具鮮明的個性風格與統一的形式感；四、整體透露出作者全面的書畫格調與人文修養；五、作品耐看又有深厚價值感。

書道作品全靠我們開宗明義時講到的用筆、間架、章法、墨韻等要素來表現，因此書法作品的欣賞與審美，也須從這些書道基本要素的層次去落實，因此包括點畫的表現能力、構字的技巧和謀篇布局的胸次、韻味等，都在欣賞上扮演重要的角色。以欣賞二王法書為例，大家都說王羲之的字是中國書法成就的極致，但要如何去賞析呢？我們也許可由明代大書法家董其昌的話來入手。董其昌在其《畫禪室隨筆》中指出，「余學書三十年，悟得書法，而不能實證者，在

自起自倒、自收自束耳，過此關，即右軍父子亦無奈何也。轉左側右，乃右軍字勢，所謂跡似敧而反正者，世人不能解也」，認為王羲之在《蘭亭序》中所展現的「似敧敧正、欲斷還連」，是書道的最高神理。而所謂似敧反正，其精義若由印刷仿宋體字及被認代表結體呆滯館閣體之有清狀元黃自元字、和唐楷五大家歐陽詢、虞世南、褚遂良、顏真卿、柳公權等的字構來作比較，透過科學分析將更容易理解：若以數學圖表的 X 軸代表橫畫的右行系統、以 Y 軸代表豎畫下行系統，則在 XY 軸圖表上【註[211]】，黃自元的字與仿宋體字追求的是縱軸線幾乎上下垂直對正、橫軸線左右水平亦幾乎對齊的結體形態，因此字呈不帶感情的刻板方正，在漢字結構特徵上由左向右、從上向下的結體動向原則上，未具明顯的特徵顯現；而有唐五大家的字則全不然。幾乎所有他們由上下兩部構成的合體字上，縱軸線皆上左下右而呈中心移動的現象；而由左右兩部構成的字在橫軸線上則大抵亦呈左高右低重心移動現象，兩者在運動力學上都暗合物體由「上左向下右、左高向右低」的動勢現象。漢字就是藉這種敧側的字勢結構造就出字勢「合力走向」【註[212]】上似敧反正、欲靜還動

[211] 參見李郁周《書寫與書法論集》第 85 頁書法結體合力動勢章。

[212] 合力是二個或二個以上之力同時作用於物體所生的結果，若諸力互相抵消而完全平衡，則物體不動；若未互抵或抵消後未完全平衡，則物體往合力的方向移動。漢字依其筆行結構特徵，大抵筆行之結束都在代表橫畫右行的 X 軸及代表豎畫下行的 Y 軸所夾出的右下方第四象限內，一個漢字其由起手第一筆之端點（大抵在 X 軸和 Y 軸所夾的左上方第二象限內）到其位於第四象限內之末筆結束之終點，用直線所聯出的那條直線，就是該字的合力走向；用合力線在 XY 軸圖上檢驗字構，可獲得字之合力走向線愈趨近 X 軸或 Y 軸者愈單調，反之則愈呈飛動勢之結論。

的奇妙效果的；這種合力使得一個字在起點上就已具動勢，其動力上的不平衡使得物體敧側欲動；而到了合力的終點，這種蠢蠢欲動卻能透過整個巧妙的點畫安排，使其燥鬱動力得到渲洩或抵消，物體遂因動力之平衡而靜止，字勢復歸於正。

　　若要理論研究不淪為紙上談兵，則應如何從古人類似書論中獲得欣賞入門之端倪呢？且讓我們用較實際的點畫形態來說明：首先，董其昌所謂右軍轉左側右的字勢，指的是其筆勢左行者大抵畫末轉筆上翻、右行者大抵側筆輕頓，體現的是米芾強調「晉人格」筆法皆帶隸意的所謂「側鋒取妍乃二王不傳之秘」。仔細分析王字，即可以深切體會董評的所謂轉左側右之妙。蓋一般分析輾轉反側、左右來去時所談的「轉左側右」一詞，取的是其作為聯綿詞用法諸如註 77 與註 231 所強調的共同特性上之語意，並非逢左一定轉、逢右一定側；而且轉也非一定就是用轉筆，側也非一定就必須是側筆，這是研讀古人論與筆法說明時先要預存的概念。

　　仔細分析王字，即便它是由左右或上下兩部分結合而成的，各部分單獨看的話，其縱、橫軸線或重心，都不是上左傾就是下右斜、不是左偏上就是右偏下，極少筆直一致地站立著的，大抵都在字的所謂合力走向線的形態上並不安穩，其行氣、布白上字與字間、行列與行列間的關係，局部觀察時也都具此特徵；然而一旦就其全字，或計入行氣、章法的全篇安排作整體觀察，其字構、行氣卻都能顯得穩妥恰當而高妙，這就是間架上的跡似敧而反正，以行話出之就是：已能有效打破分間部位上的平衡，求得全字間架上的平衡；打破局部的對稱，取得通篇章法上的對稱。

　　進一步體察古人所說王羲之書作之飛動意，更可明顯看

出其作字筆勢，大抵是依順時鐘方向以畫圓方式行進的所謂內擫筆勢；所謂轉左，乃其向左下行筆道（即撇）之盡處，大部分依著順時鐘方向的圓弧轉勢上揚：側右即其字右下行之筆（捺）大抵改依相同方向筆勢，並為因應這種轉勢出之以側筆短畫，使得原本最具外拓特徵的右行捺畫，王字也取下勾之意在其長尾戛然而止而絕少上揚，並將長捺次數減至極少，幾乎全都化成了長點狀的反捺【註[213]】。這種筆勢方向均一，符合前述優美旋律反複出現模式所作的工整點畫之反複，造成了自然而不屈虯的結字效果；而本來因雷同的銜接角度、轉折方向可能帶來的單調感，王字在巧妙地濟之以左右轉側靈動之筆致、結體、章法安排後，反而在全面姿媚曲側的動勢中，呈現出了一片意態上的端純誠正。若以圖形比喻來分析，則王羲之的每個字都可想像為一連串巧妙弧畫之重疊，筆勢串連亦可大抵歸入轉圈圈的左行筆道中，雖形象繽紛卻方向單純，而以這種形如氣旋的筆勢一味左行，本應會導致偏右傾斜，但透過其敧側逸蕩的點畫安排，卻予人以穩妥安定的整體感覺，筆妙如神，真不愧千古書聖！

　　特有一事是分析王羲之書法作品的先天缺憾，就是至今根本沒有人看過王書真蹟，書道理論上諸多有關王字的討論，其樣本都只是從後人的集字、刻帖或響拓摹本而來，因此講了半天，仍不免有霧裡看花之感。針對這一點，胡小石

[213] 這一方面可能是王字傳世大抵行書居多的原故，依楷書規矩一字大抵正捺一次，其餘捺筆宜以側鋒反捺之長點出之，但王書即便是楷書，真正的捺畫亦難得一見，大抵在快速筆行間以一重按筆代之，吾人由此固然一方面可窺其筆行之速，一方面亦可歸納出王羲之認為右行筆宜以側鋒為之的側右結字原則，而他作方折肩時，橫畫後側右一挫即下行，正所謂一揭直下之法也。

之渡台傳人張隆延曾以其師特重南北朝碑刻中之兩蕭碑為例，勉強做出了無解之解。十之先生指出：「王羲之為南書之祖，然王書今只傳帖，帖形經傳摹自較碑形為不真，但王書之南書碑根本不得而見，勉強來說，當年由南朝入北周，影響北朝書風最大的梁朝王褒（疑與武則天朝王方慶獻其十一代王氏先祖書跡輯成《萬歲通天帖》中記載的曾祖父王褒為同人，若然，則王褒當為比智永大一輩之王羲之六世族孫矣），他的字一定可以作當年流行的南書體式的代表。王褒書固亦不得而見，但與王褒同時期亦同享大名的貝義淵，其字的體式應亦與當年流行書風有相通、類似之處，蓋在藝術性質上一個時代有一個時代的共通時尚款式，此即所謂『書貴當時』之時代氣象是也。貝義淵今天仍有《蕭憺碑》及《蕭秀碑陰》＜附圖六十二＞兩個拓本流傳下來，吾人從其碑拓上的字體，當可勉強想見當年流行南朝二王書的所謂『烏衣子弟風度』。雖說已是轉了個彎再轉彎，　然亦堪稱是不幸中之大幸，否則，吾人今天恐怕連想像都無由想像矣！」

冀望能在書道欣賞上有基本理解，前述一件小事就已牽涉了這許多轉折，更何況作品的形式與真蹟神韻，還可能透露出更多的訊息呢！書法字形之美簡析之可有兩層意義，一是以字形結構為美的所謂橫平豎直、分間布白上

附圖六十二 蕭憺碑（左）及蕭秀碑陰

的形式之美，另一是不拘形體只重其神趣意韻，完全以其內容呈現上是否神和氣暢讓人觸生感動為美，而若能在這兩層意義上相輔相成當然最是美的上乘。一件書法作品在形制章法之美上是否深具神韻【註²¹⁴】，其讓人觸生的感受，能否緊扣在其已表達的形制上，或至少鉤連到某項藝術品味氛圍之產生，是欣賞上判別其美之所在的重點。而這裡所謂的藝術品味，其衡量應透過中國的歷史、藝術史、及其傳統所蘊涵的意識與思維刻度進行，大方向固然可能不會背離西方藝術原則太遠，但形制與意趣卻可能截然不同：渭南荒野一個寒儒的苦吟形象，其所表達之美固然不等同於奧林匹亞山中化為水仙美少年之攬鏡自笑於水湄，惟其對人類美感神經之觸動，作用毋寧是一致的，甚至屬於東方的可能因淒苦而更顯深沈。這裡這種所謂的更顯深沈，也許正是東方書道實踐中亟求而難工的神態韻致；因為東方美學上講究的美，以西方的標準來衡量，是明顯具有感性的酒神美高於理性的日神美之傾向的【註²¹⁵】。

²¹⁴曾國藩日記云古之書家字裡行間別有一種意態，這種意態有如美人可畫的眉目之外的那種不可畫的精神意態，即為神韻，此種意態超人者，即古人所謂的韻勝。

²¹⁵西洋藝術理論中分析美學，有所謂的日神美與酒神美，其別以兩個秉性極端的希臘神祇太陽神阿波羅 Apollo 和酒神與豐收之神戴奧尼索斯 Dionysus 為代表。日神美的精神指的是阿波羅所代表的美的客觀與各種外在形態，是藝術中的形式美、節制、對稱、智慧、光明、分析、分辨等，其精神在於客觀理性的昇華，極似東方之儒家；酒神精神指的是戴奧尼索斯所代表的浪漫主義的音樂、表演藝術等，指的是享樂、野性、慾望的放縱、打破禁忌、解除束縛，其精神乃是主觀感性的陶醉與宣洩，極似東方的道家，惟道家的放縱

　　認為書法作品的形制表達跟它的內容刻畫一樣重要（對不懂中文的人來說可能還更重要），正是藝術國際村化運動努力中，推展書法藝術之所亟須闡明的更具意義之深一層理解。歌德說的「題材人人看得見，內容意義若肯孤心孤詣也一定能把握，唯獨表達的形式不然，它對大多數人而言永遠是一個秘密」；同樣地，也有人說「一部文學史其實就是是一部文學的風格演變史」。蓋風格之於藝術，正如當前西方當紅的「新批評」觀念所謂的「小說的精華全在其文字風格和結構上，其他什麼偉大的思想都是空洞的廢話」，適切形式風格的探索是藝術上一個永遠的秘密，所能提供給藝術造賞雙方的，正也是因之而衍生的無窮可能，這項觀點，可謂也興會淋漓地道盡了書法藝術的特性，同時點出了它未來努力上應強調的方向。書家要如何找到有效抒發胸中增一分則太多、減一分則太少的有關美構因素掌握的嚴苛刻度，又在能表達以合於當下最適切情調形式之同時，展露自己苦心孤詣的獨特風格、使自己一剎那間獨特的情意感受成為藝術上的永恆，是書法創造的精髓。相對地，談欣賞就須懂得如何去還原這些作品的藝術表達。欣賞上還原之道的培養，建議最好從最基礎的書理部份開始，先分析這個作品為何要採這種點畫形態、這種結體取勢、這種章法布局去呈現，然後再檢視這三者相輔相成所營造出的趣味上，作者是否別出心裁，作者的獨特表達形制與實踐這形制的書技，你如何看待並評價它們，它們的整體對你有否構成感動或震撼，震撼可有持續

只求物我兩忘之回歸自然，並無西方酒神精神之狂肆與頹廢面。如以喻東方、西方藝術之特質，則東方之重感性與寫意，偏向的是酒神精神；西方之健朗直接與理性科學，較傾向日神精神。但兩者之別，只於倚重倚輕，各有偏廢，而非判然對立。

引起你的共鳴，有共鳴的話它又能在你美感心智中滋生多少波瀾與回饋，其層次高下若何等等。明代青藤道人徐渭書作形質縱亂，一般人大抵未解為何他能於書史上享有大名，其理路大抵在於此中。吾人若能透過這種一步一趨的檢驗，而得到的也是一步一腳印的具體感受，將是多美的欣賞經驗與收穫呀！

　　準此，透過適切的書道推廣與欣賞訓練，中國書道有朝一日在國際藝壇將如同西方線條藝術一樣的被廣為接納，甚或更受重視，筆者相信是毫無疑議的。而屆時它對整個世界線條藝術的增富，極大一部份可能來自東方強調以中和為其藝術美標幟的審美特質；而這種審美情趣的發皇，將與時下西方採對立去凸顯其藝術美、偏向以具象生動形制表達之審美特質，在人類感觀訓練的深化上互益互補。所謂東方中和審美藝術特質，舉例言之，即是包括它在音樂上的「此時無聲勝有聲」、在文人畫上藉「留白」捕捉空靈的氣韻、在平劇中以簡單舞台設計貫串時空的象徵表演、在書道上「計白當黑」地以通篇布局為觀念及以黑白相映的靜止形象表達精神氣格和豐富內在世界之追求。鑑於書道是東方藝術中最具哲學氣息的藝術，而其演出的思想基礎，即此凡事避免過與不及的執中心態；蓋藝術表現若在形式上過份耽溺於表達，欣賞上的感官麻痺勢將無可避免而使得餘味盡失，此即老子「五色令人盲、五音令人聾」，或陶淵明「但識琴中趣、何勞指上音」等的真義，其所傳達的藝術家應如何掌握表達程度的警惕與省思【註216】，不但將對西方偏重傳達物質形式、色彩、臨場感的藝術原則帶來審美觀上的相輔相成，也將於未

216 參見蔣勳《美的沈思：中國藝術思想雛論》

來東西融合後以此新觀念的再強調回饋東方，再次提醒書道創作者在氣韻特質實踐上，一定要把握住筆勢筆力的不可使盡、點畫字形須蘊有餘味的最高守則。

此外，書法藝術所採用的軟鋒毛筆、具暈染特性的墨及滲透性強的紙等特殊東方工具材質，亦將有助於西方剛性、直接藝術欣賞特質之拓展，於其中植入東方性靈氣韻的軟性欣賞品味與觀念；而在這點上，更多對書道理論上「殺紙」與「破空」觀念的理解，更將助使彼邦人士在書道欣賞品味上多所提升，甚而進窺堂奧而與吾人共臻書道藝術欣賞上的世界大同之境。

書道上所謂的殺紙，就是在字一筆一筆寫下來的過程中，軟筆鋒好像刀一般殺進紙中把紙的組織破壞了，筆力於是透進紙裡去了，筆墨也好像深深嵌入紙張的肌理中了，而這種東方具火候書家起碼的筆力要求，卻也是藝品材質、藝術理念與東方迥異的西方人士有待開發的另一層次欣賞理念。其次是書法上破空的觀念。如以紙張比喻天幕，以筆畫比喻樹枝，則具有藝術深度的東方書道作品，筆畫要能像浮雕般從紙上凸出，佔有自己的空間（此即書道所謂的凡佳書應具足三度空間感），好比樹枝不是貼在天幕上，而是在空中呈現清楚的立體感覺。這種理念固然是在西方人士欣賞理解範圍之內，但因操作上是以軟鋒毛筆在其嚴訂不得修改、重複特性的筆道實踐上，一次作出具足的呈現，觀念上也堪稱獨特。

殺紙與破空兩詞對所有書家而言，是構成佳書的筆力追求上兩道極重要的關卡。寫字能筆鋒殺紙始能筆力入紙，能破空才能做到精神出紙，因此在書法家筆下此兩者經常是相輔相成的。能如此，則吾人檢驗其成果時，遠看將可發現它

輕易就能顯出其出紙的特性，近玩也容易看出其入紙；作品在強光下個個字好像都已出紙；而在暗影下又都個個入紙；特別是當欣賞者的心思意念專注於點畫之立體呈現上時，每個字好像應邀出紙；專心於其力透紙背時，每個字又像心電感應般退後入列去了。這也正是藝術品在感應之特性上，不管多精妙的複製品都不能取代真蹟的道理，特別是書道作品的複製品，因它們再精準也不能做到真蹟的出紙、入紙。

當前中國書壇的努力方向，除了書理、書技上百尺竿頭更進一步的講求，若能從另一角度以國際觀藝術思維重新檢視我們這項傳統藝術，在不違背書道傳統的基礎上去豐富、更新其定義，找出它更能溶入國際環境的有效表達形制，補強書法藝術欣賞上諸如殺紙、透空等理論上的西方缺隙，相信定能使書道圈外的濟濟多士，因更深入的理解而更珍愛這項藝術，一起共同再造書道之春。

欲進一步深入探討書法線條美更適切的表達形式，則梁武帝蕭衍在《答陶隱居論書》中針對書道中和美特性之強調，當可有所助益。他說：「點掣短則法臃腫，點掣遠則法離漸，書促則勢橫，書疏則字形慢；拘則乏勢，放則少則，純骨無媚，純肉無力，少墨浮滯，多墨笨鈍」，意即書法用筆在線條表現上如何在兩個極端間諧調、統整，使做到美的恰當，以合美的量度，最是書法作品成功的要件。結體要在巧拙、正斜、鬆緊、平險、避就、疏密間考量；章法要在虛實、黑白、正偏、主次間衡度；墨色要在乾溼、濃淡、漲縮、枯潤間斟酌；一定要做到所謂可拙不可呆、可潤不可溼、可乾不可燥、可豪放不可粗野、可秀麗不可俗媚、寧醜毋美等特質，不使在這審美的兩極對立間稍有失衡。我們今天重讀這些描述，對吾人書道中和之美的體察與追求，應會

有所啟示，而這種中和之美，也正是中華書道能貢獻給地球村藝術最好的禮物。

　　當代美學家蔣勳透過其美學分析指出：世界各大古文明均透過其漫長的時空人文經驗，凝聚出表達其共同心理的感情記憶，並經由生活智慧歸併出簡約巧妙的記憶形式，亦即能以其所謂的「文化符號」，來增益全人類。亙古堅實聳立的金字塔，是埃及透過這個三角形象文化符號，表達其族群在與大自然抗爭過程中，抵抗時間所代表的永恆災害之努力所得；印度則以其豐肥又極盡扭曲誇張姿態的女神雕像，表達其處於熱帶炎溼空氣中所以能如植物在繁枝密葉中營求多采多姿生活的慵懶和嫵媚；希臘人更從地中海的微風與波浪幌漾中，解除了前朝紀律與肌肉的緊張，　一改埃及雕像之垂直沈穩坐立而出以自然休閒的站立之姿，來回應依世界現實開展出的審美新境域，並嘗試以巴特農神殿列柱的均衡來取代金字塔的三角形沈重；而淵遠流長的中國文明，以蜿蜒綿長、一段一段地緊貼大地的萬里長城為代表，作為中國人抵禦外敵、纏住時間巨獸以求天長地久的祈願符號；而這種在廣漠大地上不斷迤邐延伸的線條觀念，與淵源琮珪、漢鏡藝術的天圓地方意識，後來更進一步體現在漢唐文化高峰的宮殿建築與隸楷書法中，成就了當年展現藻井、飛檐、點畫、波磔的建築與書道藝術之原型。因而，吾人今天可作這樣的體會：中華書道確已蘊涵了漢文化意識中藝術美總相之統整，其書中有畫、畫中有詩的文學之美，中正和諧、韻律繚繞的音樂之美，檐角翼然、如翬斯飛的建築之美，展帶飛天、拈花散朵的舞蹈之美，正是歷代炎黃子孫透過深入體察傳習之諸般還原整體文化總相藝術美努力的全盤成果，也正是夏漢民族對人類社會文化符號的增益，而整個努力過程中，書道傳習扮演的正是最重要的綜合概括角色。

　　用以賞鑑書道精髓之還原訓練，不但是一般人欣賞書作的入門之階，其逐步深入更是書道美評鑑專家之所需。真正具有書道欣賞訓練與涵養者首先要理解，書法作品的欣賞，所以與其他不同形態藝術之欣賞大有區別，其最大不同在於書道欣賞上與學養成正比的雙向與互動：一件深寓稚拙之美的上乘書法作品，在外行人眼中可能顯得粗陋可笑，但在對書道下過功夫或深具學養、特賦書法鑒賞眼力者的心目中，它可能是件劇力萬鈞之作，甚或是登門入室的書道高手才有可能達到的返璞歸真神品，此即專業上所謂的「高者見高，低者見低」，其差別之大，正如前述徐文長的字給人的印象一般，確實是差之毫厘、謬以千里！

　　可見，要全面瞭解書法之美，單靠一般學養或經驗法則仍然不夠，還須有進一步對書道上層理論結構、書法史與技法相關知識的深入理解。此外，若再能多瞭解中國書法歷朝社會藝文導向與各家書風之特點，明瞭為何書道上會有晉人尚韻（理）、唐人尚法、宋人尚意、元人尚古、明人尚態、清人尚變（樸）之說，及其他相關掌故，諸如蘭亭禊帖為什麼還有叫落水蘭亭的，為什麼初唐歐虞的楷書會偏瘦及中唐顏魯公的字要稍肥，北碑南帖是否全導因於魏、晉禁止立碑的影響【註217】，字之楷範風標上為何有尊魏卑唐之說，古人習書用功甚至睡覺時都在被中以指畫肚的只有虞世南嗎【註218】，宋代四家蘇、黃、米、蔡的蔡，到底是蔡京還是蔡

217 曹操為一新劉漢碑刻氾濫之風禁止立碑，晉朝隨之。

218 鍾繇學書亦有「十六年未嘗窺戶，臥則畫被穿過表裡，如廁忘返，拊膺盡青，每見萬類，則而象之」之記載。

襄，如是蔡襄又為什麼是襄非京，米南宮為何作品簽名有時是米黻、有時是米芾等等，才能在書法欣賞上真有資格談登堂入室。

即以最後一個米芾作品簽名為例，則雖是一個小小的問題，其答案卻不僅牽涉了書學，更必須活用常識才可有得。書史上一向只記載「米芾：原名黻，后改作芾，字元章，號襄陽漫士、海嶽外史、鹿門居士，世稱米南宮。吳人，書學羲之、篆宗史籀、隸法師師宜官，妙於翰墨，沈著飛翥，得王獻之筆意，早年遍臨諸家，有集古字之譏，晚年出入規矩，自謂善書者只有一筆，渠獨得四面。家藏古帖甚富，名其所藏為寶晉齋。」關於書畫簽名上的記載，能查到的大概也僅止於「作品元祐六年四十一歲前均署黻，四十一歲以後署芾。」，即使有更進一步詳述，亦只可見「作品四十一歲前皆作黻，得一例外為元豐五年元章三十二歲時，曾在其《從天竺歸隱溪之南岡》書幅中署芾」的記載，且還有人懷疑其是否為真跡；至於為什麼改署，則雖人人皆疑亟欲知，記載卻從未給予答案。筆者遍索手頭書帖所得不多，相關亦僅「米元章學書，四十以前自己不作一筆，時人謂之集古書；四十以後，放而為之，方自有一段光景，細細按之，鍾張二王、歐虞褚薛，無一不備於筆端」之類記載，無補於這問題之解答。乃自忖既然連腹笥富、識見廣之專家都無法從歷代作品及古籍記載上得到答案，關鍵可能只有另闢蹊徑了，遂以常識推索之：古人書牘後簽名之頓首、再拜等，因日日書之，都被簡省到不能再省的地步，甚至每信必寫的「頓首」都省成了一筆書，「再拜」也省成兩、三筆，而以米元章用功之勤、作品之多、及與友朋通音問之勤繁，每日簽名恐當不下數十次，重複生厭之餘，終使他把腦筋動到從名字根本上去簡化節勞，其情不難理解。觀其將「黻」省作「芾」的簽

331

名形狀，雖然字形大致樣子未變（見＜附圖六十三＞字例，淺灰色筆為被省略掉的部分），但在牽連繚繞下原來十七筆的筆畫已減去九筆。而原簽名式轍字前八筆之筆順及所形成之字形，亦與芾字完全一致，再加上芾字古用作「通於轍」時，其音義與轍字完全相同，可以想見他日常習作簡略簽名時，這種以芾字草簽之情

附圖 六十三　簽名參照

況應早有所見，只是後來在宋代書壇漸享盛名的米元章，中年以後簽名之需愈來愈多，加上四十一歲以後對自己書名之終將傳世已具信心，才幡然做出這種不致令人感覺突兀的大改變，從此不署轍字（所以能自認不致突兀是因轍、芾義通，根本不會有招致大丈夫改名姓之譏的疑慮），以便節勞省力之餘又使自己未來在書史上的名號定於一。他這種決心與舉動，揆諸一般人心路歷程，亦屬可容從權之常情，而且也唯有這些事實上極其合理的原因（他早年日常作品應已見這種簽名式，惟四十歲以前的米芾書法還是人們心目中一板一眼的集古書，大名未享故外流的作品做這樣省略簽名者才會不多，況未享盛名前其簽名式可能也較不被注意），這個連有一天拜個石頭都被視為癲行而被傳聞成「米癲」的書畫名家，其作出簽名改變的理由，才可能在書史或當年文人雜記上完全找不到痕跡。惟話雖如此，筆者仍期望他日能有更令人信服之證據出現。

　　習書難，賞書更難。一個習書者若未能在書法理論與實踐上下過功夫，也缺乏書法史方面必要的基本常識，要說他

真能賞鑑書法這種深致繁複的藝術可能大有疑問。固然今天已有人將書法與西方的線條抽象藝術等列，認為中國書道已不是文字的附庸，書道欣賞已是純審美而非識字，因此欣賞東方書法毋需以懂得東方語言、文字為必要條件，而吾人雖亦認可這種觀念可能是當前藝術世界村概念上之必然，卻也確信這畢竟不是深入欣賞中華書道之正道與常理。蓋中國的書道藝術是攸關傳統的藝術，是在舊有形態基礎上一路傳承轉化而發展出來的藝術，中國人更不像西方藝術家那樣，擁有藝術理念上的一旦有所認知或覺醒就可把過去理論全盤顛覆、把前輩成就一筆勾消甚至視如寇讎的決絕藝術心態，因此未能認識作品書寫內涵，即無法真正深入書道實踐與賞鑒的堂奧，其理也甚明。

　　固然，欣賞書法之美，內容也涵蓋了義理之美，但最重要的仍在其筆法之美、墨色之美、章法之美、款識之美、裝裱之美、趣韻之美上。惟欣賞者除了應對這些積極面的優點有所認知，對傳統中基本判定字之點畫原則上的負面訊息，即所謂的字病，也應具有一定的理解才更周全。字之病有出於點畫結構的錯誤觀念者，有出於筆尖禿叉行筆荒率者。後者常見的禿筆賊毫，不是形成畫端開叉就是畫緣亂尖裂刺，參差不整，大抵是使用舊禿筆或行筆斫筆突按之劣鋒所致；前者則是習書者對點畫結構認識不清而來。而對此，古人綜合書家易患的毛病列出了「寫字八病」，內容依次為：一、牛頭：起筆凹凸不平；二、鼠尾：懸針瘦弱不直或頭大尾細；三、蜂腰：橫畫或豎畫中間過細；四、鶴膝：轉彎曲折處忽呈粗肥；五、竹節：起收呆板，兩端過大；六、稜角：起筆收筆均有過於凸顯的鋒芒；七、折木：筆畫兩端像折斷的木棍般刺糙不齊；八、柴擔：橫畫兩頭向下彎等。鑑於這些毛病是衡量一件書法作品能否勉強過關的最基本條件，操觚行筆不可不知！

此外，書道藝術的表現除技藝本身的筆墨功力、氣勢韻致之外，也講究時代意識與一時社會人文風氣之影響，有時更以援引歷史重要關鍵人物與書藝關係之攀扯為美談，而書史中存在的這種特質，亦可說明為何在書作評價上權威人士常被過分揄揚、未出頭潛力人士則易遭貶抑的普世現象。重要歷史人物極可能因能書而得到書史記載的特別垂青與加持，唐太宗、武則天、岳飛、孔明、文天祥、王陽明、戚繼光、林則徐（圖為筆者所藏林則徐聯＜附圖六十四＞）、國父孫中山等，都是明顯可舉的例子。

附圖六十四 林則徐對聯

而鑑於古人又有所謂「筆墨隨當代」之說，書風受一個時代社會、藝文風氣的影響之大，亦可想見。因而在書法作品鑑賞上，如果這方面的知識未達一定程度，則以醜為美的界線應劃在何處？點劃線條上的幼稚與樸拙之分野又在那裡？字的風格中是否透出寫作者特出的人格學養又應如何查察？書家能在字中傳達輕車緩帶的煦煦儒雅氣度應如何去體會等，在在都將成為問題，由此亦可見賞書上學養、經驗所扮演角色之重要。一個人書道知識與學養的高低，確實成了判斷他是否是一個合格書家與鑑賞家、是否入門甚或已登堂奧的最重要關鍵。

因此，談書道欣賞時絕不能天馬行空，因關係的因素太多了，只能先回歸到書法本質的基本認知。這些基本認知包括用筆上如何協調輕重、緩急、方圓；筆法上如何做到統一

而不單調；結體上如何安排拙巧、正斜、疏密、鬆緊、平險、向背、避就；用墨上如何適度調整濃淡、乾溼、漲縮、枯潤、沈浮；及行氣、章法上如何協調主次、虛實、連斷、疏密、黑白、縱橫、正偏等。此外還要進一步瞭解統整調和這一切對立因素的原則：如何才能以有效的藝術胸次加以中和，使能顯示其多層次、多角度的統整之美，而又不超越美的法度，個中當然會涉及書道中約定俗成的許多規範，這些規範包括了用筆可率不可草、可留不可滯；用墨可潤不可溼、可乾不可燥；結體可滿不可漲、可拙不可呆；章法可實不可悶、可連不可黏；韻味可豪放不可粗野、可秀麗不可甜媚、可稚拙不可呆板等，其所涉及的固然仍不離書道的基本原則，惟其意味上差別微妙，如何精確掌握才是構成其高難度之關鍵所在。掌握之後還要顧慮能否在統一中還展現變化，在變化中又調諧統一，想有效掌握其實踐，若不是有基本的法度在，有確切的操作原則可資遵守，想入門者可能連一步都踏出不得，因為光看這些誨昧的字面即已令人迷惑，遑論要不差毫釐地去履踐！

　　惟完全不計較這些法度卻仍可能成功之例外，也是存在的。前人即曾有寫字不必管什法度，只要多練習即可的說法。清代極博學的書家潘存（孺初）就曾說：「字只要儘量寫去就是，把壞字寫完了，好字就來了」。蘇東坡也說「書初無意於佳乃佳」，講的就是要書家聽任自然、自抒天機之意。東坡先生評價自己的書法也說「吾書雖不甚佳，然自出新意，不踐古人，是一快也」，於自信中充滿瀟灑，令人羨煞！而針對書法審美還有鼓勵寧拙毋巧的，黃庭堅就曾以此看法強調順其自然的可貴：「凡書要拙多於巧，近世少年作字，如新婦子妝梳，百種點綴，終無烈婦態也。」可見字最重天然風

韻,巧作裝扮、捨本逐末,即墮魔道!

　　如此看來,書道之實踐固須努力,唯努力之外一切得任其自然,蓋一涉天機是做作不得的。一切理論亦只是以助人把字寫好為目的,因此所有的規定、原則,都如劉熙載所指出的「只是暗中機括,著相便非」。清人符鑄也強調「缶廬以石鼓得名,其結體以左右上下參差取勢,可謂自出新意,前無古人。要其過人處,如用筆遒勁,氣息深厚,然效之輒病,亦如學清道人,彼徒見其手顫,此則見其肩聳耳。」可見學書固當窺其淵源,悟其筆法,得其學養,惟一切都應從平正入手,循序漸進,否則,不解筆墨之事本忌拘攣,徒一味摹其外形,顫筆描繪,寫出東施效顰之扭捏字體,徒將貽人笑柄。

　　針對這點,學習石刻體的人,在自運時當於此有所體悟並多加取法。習石刻本就病在無法體察其行筆來去之跡,面對帖字只能靠著想像與領悟,認真追究原書者用筆的本來態勢,一旦只會效法部份書家故意顫抖,不但永遠得不到金石氣,恐怕最終還將失掉毛筆書法的意蘊,落得像一些專以出奇標新來譁眾取寵的新派書家一樣,連作品是不是還屬書法都讓人懷疑。須知書貴自然,用筆全要一筆定江山,否則將失於描摹。加上筆貴中庸,不能怙於強亦不能怯於弱,只有刻意體察其實,用心追摹,始能冀得其萬一。

　　習得其形後,更要注意用筆之澀快輕重,不可偏倚,因為一旦特別偏重某一特徵,其不協調處就會成病,米芾所謂的「沈遼排字、蔡襄勒字、蘇軾畫字、黃庭堅描字、臣刷字」就是最好的教訓。當然古來許多書論家都從好的一面解釋這話,認為元章此言其實是針對各人筆法之特徵而言,沒

有必要一定解釋為是對各家短處之評語。但書道氣象首重中和，既有所偏總難謂盡善盡美。惟亦有論者從更正面的角度出發，強調米芾此語之發，不僅不是評論各家短處，反而是誇示他對各家用筆特性之深入理解，且言下其實也對自己之筆振迅捷、成字猛厲奇偉，頗有自得之意的。米芾一向主張寫字須側重結體勻整，當年特以書道最需平和氣象作為他向皇帝報告品評結論的基調，說這些人的字好是好，但即使像沈遼這樣的大書家，一旦變化稍少，即可被說成只是在做字的排列；用筆若像蔡襄專務遲澀，導致筆行稍鈍，也可能被評為是在刻字；東坡先生筆筆重按著寫，看起來固然神完氣足，但滿紙斑爛的畫面，也可能被批評是畫字；而山谷書法一味求「韻勝」，但為求其韻而輕提筆鋒巧作經營的樣子，已露閨閣繡描字花之態；元章更知道自家用筆迅速、痛快淋漓之特點，乃自謙其奮筆只如巧匠之運刷，其辭若憾焉，實則衷心喜之；所作發言其實是為他自己和這些書道同僚寫字之各有特性感到欣慰，這點言外之意，不可不察。

由上述亦可窺知書道操作上差毫釐即失千里之幽晦難明、牽一髮而動全身之超高難度。因此每一道筆畫之行，即便是有經驗的專家，也都必須在綜攬筆法後適切地予以選擇、配置才行，蓋一有所偏即可能成為毛病。針對太偏之為病，古人亦有「學聖教成院體、學歐成屏障體、學褚成佻、學旭素成怪、學米成野、學趙成俗、學董成油」之說。《論書帖》更批之曰「學歐病顏肥、學顏病歐瘦、學米病趙俗、學董病米縱、學歐顏諸家病董弱」，雖說言詞空泛語涉玄虛，但要人注意中和難臻之苦心卻也不難理解，並值得讓習書者引以為戒。固然針對米芾「臣刷字」之語，後代有明朝的李日華強為之尋根並作解說曰：「勒字顏法也，描字虞世南法也，

畫字徐浩法也，刷字出於飛白運掃之義，信肘而不信腕，信指而不信筆，揮霍迅速且中含枯潤，有天成之妙，乃右軍法也」，但筆者反而認為，古人根本不需要後人挖空心思為其設想種種說辭，他們對自己的作品如何評價自己清楚得很，大書法家之所以為大書法家，就全仗這等自知自信。深入地看，則所謂各大書家各有一偏，正是他們敢於突破古人所規範的筆筆中鋒、意執中庸、筆端蘊藉之藩籬，仗著對自己日運所得之信心，執著於自我之心得，以突出自己用筆特點之成果，向世人宣告他們的與眾不同，而最終也證明了他們果然終能形成自己的風格，受到肯定而卓然成家，印證了元代大書家鮮于樞教人在書道進程中遇瓶頸時，要敢於突破現狀所作的呼籲：習書到了一定程度若還想百尺竿頭再進一步，端賴「膽！膽！膽！」，習書者絕不可自我範限在古人的窠臼之中！

　　除了自信，書道更有所謂的美學上美醜如何界定的問題。書學理論上有所謂的以醜為美，這不但牽涉到美學定義，也關係了東方與西方在這方面認知上之差異。美與醜的論述，其實不屬藝術家的研究範疇，反而應該是哲學家的工作；而遠在老子時代的古老中國，其《道德經》中針對美醜就已指出：「天下皆知美之為美，斯惡已」，意即美醜只是相對的觀念，天下的人都知道美之為美時，相對地醜的意識也就產生了，而避醜趨美的意識，也就會開始在人心中引出無限紛擾。中國人既認定美醜只是一種相對的觀念，又認定它早已存在自然之中，因而能以較客觀態度面對醜。不但歷史上包括韓愈、徐渭、傅山、石濤等大家紛紛提倡以醜為美的觀念，藝術上也有不少不懼醜的實行家，專門拿這個醜做為藝術實踐的手段與目標，而他們在這方面為書畫藝術所作的努力，也終於為藝壇審美標準另立出了以醜為美、寧拙毋巧

的新標竿【註[219]】。

　　以醜為美信念源頭之探討，可能涉及中國書法與繪畫在線條實踐上，與西方油畫藝術完全相異的不能修改、不能重覆的特質。有論者謂，就是這種操作上的風險，加上中國審美範疇中早就具有重視樸、拙、古、怪等觀念的積極價值取向，才使中國藝術家在進行複雜困難的線條操作時，本能地將表現主義的實用發揮到極致，走到了與線條軌跡暢行無止特性相反的極點上，既預為綢繆地避去靈巧線條的實踐難度，同時藉藝術之名倡言醜拙自然，希望這種穩健保守的態度，能保證他們有「免於恐懼」（針對的是用軟筆以水性墨在易暈染物上要不藉工具又不能重覆改動地操作出絕美暢行線條技法上的高難度之可能失敗所產生的恐懼）的操作空間，只是他們這種或植基好逸惡勞天性或為避免出醜才別出心裁設想下的醜，因基本上仍未逸出書法、繪畫的範則【註[220]】，

[219] 在中國，醜的藝術不是去再現物像的醜態，而是以拙稚的線條去忠實傳達物像精神上的醜；西方則不然，他們為反抗專意表達美的藝術傳統高壓、為逃脫傳統油畫的美技與俗套，採取激烈地與傳統斷裂的決絕，直接納入醜的物像本身作為藝術表現標的，論者所謂「將藝術上的醜直接讓位給藝術品之醜」，即是不經消化直接展示醜相，馬桶也成展品之儔是也。

[220] 幾乎所有想構思和表現醜、怪的中國藝術家，在當時社會中常被定性為狂，但不是說他們真的瘋狂，而是他們選擇了毫無拘束的生活與言行方式，惟他們這種行徑通常不但不像西方藝術家會為這種表現備受責難，有時反而更受注意與重視。考其所以這麼受縱容的原因，可能中國人相信藝術家重視忘我，信奉藝術創作中只有忘我才能找到宇宙中生生不息的活力，而狂、怪與縱酒，正是藝術家們破除自我感覺、容易進入與天地交流境界的途徑，非徒表面上之專為標榜狂怪；惟不管可不可信，總有書家樂得以此藉口自慰，稍免技法荒疏、作品出格時之自責。

甚至他們反對直爽柔美線條之主張還暗合自然物難有絕對直之科學觀點哩，所以不但被認為可被接受，最終還蘊育出了美的另類規範標準，亦即東方水墨書畫上所謂「畫（書）無一寸直」的用筆原則。對此，清代劉熙載（此書論家一再出現，慎勿與其同朝代篆書大家吳熙載相混淆）不但肯定醜的價值，甚至還藉口更深入的觀察與操作經驗作出更具邏輯辨證式的結論，強調只要把醜置於極點，它也就自動趨向美的延伸，就也會變得美起來；他舉的例子就是說：「繪畫者只要在一堆怪石中，刻意加進一點醜的因素，它就會自動變得悅目」，信不信由你！

西方在文藝復興後除了棄絕為美而美，追求與傳統徹底撕裂的新美學觀主流，當然仍有類似東方循舊基礎追求自然真實的美之為美、平實之為美與信仰醜可為美的傳統美學觀在持續發展著，其所揭櫫的醜之美學具象，則可以一五〇六年羅馬出土的拉奧孔雕像為代表，這個連當年大雕刻家米開蘭基羅一見都大呼不可思議的完美作品，表達的是特洛伊祭師 Laocoon 因警告不可讓敵軍木馬入城，得罪志在毀滅該城的眾神，而為雅典娜召來海中巨蟒纏死時之嘶吼掙扎形象。西方藝術界鑑於其有別於傳統雕刻莊嚴肅穆典雅美所展現的充滿狂醜力度的掙扎呼號形象，而將之目為以醜為美之典型。這種被視為是毫無造作永恆之美的醜，因而等同於另種放諸四海而皆準的美之極致，惟其先決條件必須是自然的樸拙信仰，也必須是筋力之美的確切強調，絕非徒為避重就輕之詭譎。

一部中國書道史，早在書法達到唐代之美之極則後，歷代書法家為追求超越的同時，誠摯追求類似於這種回歸自然、醜美並列傾向的呼籲雖即無時無之，但受制於儒學之桎

楷與傳統之限制，雖有為文怪奇之天下文宗韓愈敢針對儒統之美強攖其鋒，其以醜為美之探討與呼籲卻仍波瀾未起，無法蔚成風氣。但從韓愈留下的詩文，例如《石鼓歌》中之「羲之俗書逞姿媚」，直指自古被視為書道褒詞羲之書法的靈動媚姿為俗書，敢針對自己的皇帝（唐太宗）奉為書道最高成就的逸少閑適淡雅書風發難，可見他對於「美的範疇不應排斥醜、或至少應納入怪奇」的信仰之誠。

要一直到宋代以蘇東坡為首之文人，為學為書均高舉尚意，對此呼籲才算真有感應。蘇軾曾說「我書意造本無法」、「書初無意於佳乃佳耳」，他的意造，強調的是對前朝尚法書風之挑戰，希望的是作書為文均能減少束縛，隨心所欲地創新，恣意追求藝術上之誇張與變形；但他也說「詩不求工，字不求奇，天真浪漫是吾師」，這種高度自由的創作心態，追求的卻又是平淡自然與神妙天成；對友人亦曾有「筆勢崢嶸，文采絢爛，漸老漸熟，乃造平淡，實非平淡，絢爛之極」之自剖，可謂已將其內心不同凡俗的審美情致表露無遺。然既追求恣意誇張，又要求平淡自然，其所以能不矛盾抵觸，要之無非就是他真正的要求是隨時隨地順意順興而為；東坡先生這種崇尚意態順其自然的尚意書風，終其身對藝術追求自由信念的拳拳服膺，對當代與後世最大的影響，則是書法文人化傾向之形成。尚意書風在美學上產生的最大影響，就在於它取消了美與醜的對立，而以個性表現來代替美的標準。這種「短長肥瘦各有態，燕瘦環肥誰敢憎」的觀念，發展到明清兩代，終於在藝壇的一角，為自然不拘的亂頭粗服，植基了落腳點，最終助成了對美學中醜怪元素毫不避諱地探求。當時從醜怪中找尋靈感的藝術家不少，但要直到董其昌、徐渭、八大山人、鄭板橋、石濤這些不避醜怪的

諸家之起，才真正為中國現代的這種藝術上的另類表現找到突破口。大陸書家吳白匋在跋《胡小石書法選集》中，曾錄其師胡小石的書論云「就獨創性言，董其昌實為明書第一，以其楷書能以醜為美，行草能以虛神代替實筆，在書法史中為初見也。」董其昌之後，同倡類似「去飾就醜」書論的代有人出，其中明末遺民書家傅山最被視為代表。傅青主趁時局之蕩亂拈出書道美上「寧拙勿巧、寧醜勿媚、寧支離勿輕滑、寧直率勿安排」的四寧四勿主張，融合民族士夫氣節於藝術追求，針對當時御用藝術的甜俗之風提出有力挑戰，獲得許多回響，晚明變形書風中徐渭等人的一派狂勃怒張即其一端；清代劉熙載繼之大膽提出了「醜到極處便是美到極處」的藝術主張，更為近代藝術揭櫫了以醜為美之新標竿。吾師十之先生刻有一方「哀駘它」閒章，嘗語余醜之為用難矣哉，過猶不及，卻不可不胸存其意，云：「此《莊子》中一干醜人之設可喻，從哀駘它、兀者王駘、闉跂支離無脤等可知以醜為美自古有之，亦可知吾國傳統思想中早寓有醜中美質為可貴之思矣。」而一路走來，隨著國際化風潮的擴大接觸，近年華人書壇上有別於傳統古典主義的綜揉醜美元素之所謂新表現主義呼聲，日漸抬頭。

台灣書壇向以傳統為主流，惟上述這股不甘於完全在古人腳下盤泥的不忌醜怪之創新努力，透過與國際化美學形制與理論的交流，其中一部分追求者因還能回過頭來與傳統精神有所維繫、只在形制與風格上展現有別於古典的所謂前衛導向現代派作品，目前已漸受肯定，且透過與當前書壇碑勝帖、形制趨於拙樸變形、意趣上偏向挑戰舊法的所謂流行書風結合，逐日受到矚目，相信假以時日其成效當有可以期待者。惟伴隨出現的另股刻意衝撞傳統的激進震盪，在刻意凸

顯醜拙形式的同時，空有盛氣卻未能真正掌握美學上醜之所以能為美的精神內涵，其所導衍出來一股不重傳統訓練卻充斥假拙習性之風，未來若不能以前賢「無意於佳乃佳」的創作之誠為訓，則其刻意醜拙的結果可能過猶不及，其難於形成主流固可預見，對書道真正藝術效果的追求所帶來的斲傷，影響卻也不容小覷。

第三節　書道與水墨畫

　　書畫相通，這句書畫界耳熟能詳的話，不用詳細闡述，因為只要是瞭解漢字造字原理的人，光從這兩個字的字形就可以看得出來：畫字抽去一直劃、一橫劃就成了書，書字加上一直一橫就成畫，古人造字果然奇妙，書畫本為一體由此亦可想見。

　　書畫同源之說由來久矣。漢字造源於象形，如日月山川、水火魚鳥，其字之源始無不是由狀其形象而來，既是字又是畫，只是後來造字原理迭經演變，繪畫亦自衍生多門，兩者才分道揚鑣、自此遠矣而已，此可由韓拙《山水純全集》之述窺知：「畫者肇自伏羲八卦，以通天地之德，以類萬物之情，黃帝時史皇【註221】蒼頡生焉，史皇狀魚龍龜鳥之跡，蒼頡因而為字，相繼更始，而圖畫典籍明矣。書本畫也，畫先而書次之，傳曰書者成造化、助人倫、窮鬼神，變測幽微，與六合同功、與四時並運，得於天然，非由述作。

221 據說中國繪畫的始祖，是黃帝的大臣史皇，他創造出中國最原始的繪畫，應用於黃帝時代的衣冠制度上，如天子的皇冠之冠冕及天子的龍袍之袞衣上，先由倉頡用文字畫成各種圖形，再由史皇於衣冠上點綴彩色花紋，成就所謂五采之繪，被認為是中國最早的繪畫。

其書畫同體而未分，故知文能序其書，不能載其狀；徒書無以見其形，徒畫不能見其言，存形莫善於畫，載言莫善於書，故知書畫異名，其揆一也」。古人以畫為寫，必以書入畫始佳。《臨池管見》云「字畫本自同工，字貴寫，畫亦貴寫。以書法透於畫而畫無不妙，以畫法入於書而書無不神，故曰善書者必善畫，善畫者亦必善書，自來書畫兼善者，有若米襄陽、倪雲林（瓚）、吳仲圭（鎮）、趙松雪、沈石田、文衡山、董思白，其書其畫，類能運用一心，貫通道理，書中有畫，畫中有書，非若後人之拘形跡以求書，守格轍以求畫也。」

揚雄《法言》中所云之「書為心畫」【註222】，向被視為表述吾國視書與畫為一體兩面之濫觴。唐代書論家張彥遠「書畫同源」之說更謂書與畫同以水墨為工具，同以狀物之「如」為目的【註223】，其實同源，是為一體之兩面。當代書法家張隆延也指出：「夏商銅器純象形文絡，具形見義，目可識而口不可讀，文字之初胎與圖畫素描無別，惟至殷契文字則已去象形期久矣，自指事、會意、形聲文字出，兩者相去愈遠，今之謂書畫同源，在其用筆！施點作畫以實體形質見理想者，斯為圖畫；以抽象形質見理想者，是為法書。同源異流，而畫之六法，徵之書道【註224】，亦可見可數。」

222 此處之書原義顯指書籍之書，惟歷千年來以訛傳訛之引喻，已解成今之書道為表心意之圖畫了，而嚴格表達此義的話，歷來說得最深刻的應是金農的「書法以心為師」之說。

223 許慎《說文解字》敘目曰「書者如也」，段懋堂注敘曰：此如者乃如其事物之狀也，因有書與畫皆同欲象物之形的說法。

224 張隆延云：將謝赫《畫品》所敘畫之六法準用於書道，亦皆中節：傳移模寫，書人之臨碑摹帖響拓雙鉤也；骨法用筆，書人之鉤折勻

　　今人書論家熊秉明藉分析中西藝術主客觀傾向之不同，來檢視中國繪畫與書道同源的深入觀察，更是深得我心：「西方自埃及希臘開始，繪畫即不斷受雕刻的影響。西方藝術學生以畫希臘石膏像作基礎工夫便是一例。中國傳統畫家在未學畫之前，則先要學寫字。西方繪畫一個主要企圖是追求形體之渾圓，也即立體感、雕刻感，但中國繪畫則深受書法的影響。中國畫家的一個主要企圖是突出骨法用筆，要的就是筆觸感、書法感；它另有追求純繪畫性的畫固然也講究色彩效果，但卻已是沒骨的；而即便是沒骨系統裡的繪畫，和西方繪畫比較，也仍更具明顯的線條和筆觸。從哲學的角度看，西方所重的雕刻感著眼於客觀的實在，畫家的意圖似在證明客體的空間存在性；書法感則著眼於主觀的表現，畫家雖然也描繪外物，但主要意圖在於留下主體活動的跡象。」

　　張彥遠更指出：「書畫用筆同法。陸探微精利潤媚，新奇絕妙，名高宋代，時無等倫；張僧繇點曳斫拂，依衛夫人筆陣圖一點一畫，別是一巧，鉤戟利劍森森然，知書畫用筆同矣。國朝吳道玄古今獨步，前不見顧陸【註[225]】，後無來者，能授筆法於張旭，此又知書畫用筆同矣。夫物象必在於形似，形似須全其骨氣，骨氣形似皆本於立意，而歸乎用筆，故工畫者多善書！」又引古人云「畫無筆跡，正如善書者藏筆鋒，如錐畫沙、印印泥耳，書之藏鋒在乎執筆沈着痛快，人能知善書執筆之法，則能知名畫無筆跡之說。故古人如王

　　轉也；經營位置，書人之結體布白也；應物象形，永字八法之別詣也；隨類傳彩，墨分五彩、黑白不分而為六（所謂計白當黑）之墨法也；氣韻生動，書人擒縱疾澀、殺紙破空也，信哉。

[225] 東晉顧愷之、南朝宋之陸探微，兩人皆為當時大畫家。

大令，今人如米元章，善書必能善畫，善畫必能善書，實一事耳！」元代書畫家趙孟頫自題畫記云「石如飛白木如籀，寫竹還於八法通，若也有人能會此，方知書畫本來同」；王紱【註[226]】亦云「畫竹之法：幹如篆，枝如草，葉如真，節如隸，所謂書畫一法，信乎」；又說郭熙之樹、文與可之竹、溫日觀之葡萄，皆書法中得來，而吳仲圭草書《心經》，筆法便是畫竹之風枝雨葉！

清代笪重光的《論畫與書》也因而強調中國書畫上，兩者筆法、墨法之彼此相通：「筆中用墨者巧，墨中用筆者能。墨以筆為筋骨，筆以墨為精英，人知搶筆之鬆，不知鬆而非懈，人知破墨之澀，不知澀而非枯。墨之頻潑，勢等崩雲，墨之沈凝，色同碎錦。筆有中鋒、側鋒之異用，有着意、無意之相成。轉折流行，鱗游波駛，點次錯落，隼擊花飛。拂為斜衂之分形，礫作偃波之折筆，啄毫能令影疏，策穎每教勢動，石圓似弩之內擫，沙直似勒之平施，點畫清真，畫法原通於書法」，類似說法古人畫論、雜記中亦所在多有，書畫相通，可見一斑！惟這些僅是它們在同為空間藝術特性上的相似，書法因其呈現內容是具有特別意義的文字，因而在理解與欣賞上有其一定的次序限制。固然這種限制讓書道在操作與欣賞上比繪畫減少了切入角度上的寬廣，但其不可逆性卻也顯示了書作作為藝術的特質，已非僅是空間因素可以完全涵蓋，其實踐上必要的時序考量已使它具有更多的節奏、韻律特性，因而比繪畫更貼近音樂。

英文有個意為塗鴉的字叫 Graffiti，是由義大利文而來，但

[226]明人，字孟端，號九龍山人、竹君石丈，善畫竹、山水，官中書舍人，著有王舍人詩集。

其語源卻是希臘文的「書寫」，這個字每每讓人由紐約地下鐵車皮或車站牆壁上的振筆急刷，想起中國毛筆字的筆道。談到中國書道藝術上書畫相通的中西關連時，書論家陳振濂曾指出，二十世紀初西方繪畫界曾有一陣子突然把視線轉向中國書法，並藉著日本書道作中轉，一部分西方繪畫作品逐漸走向中國書法，而為此現象在法國還因而產生了「書法畫」一詞哩！英國美術史權威赫伯特里德（Sir Herbert Read 1893-1968）也曾於上個世紀五〇年代特別宣稱「一個新的繪畫運動已經崛起，這個運動至少部分地受到中國書法的啟示」，並在其《現代繪畫簡史》中針對西方當年如火如塗的抽象表現畫派運動指出，「抽象表現主義作為一個藝術運動，不過是中國書法這種表現主義的擴展與苦心經營而已，它與東方藝術有著密切的關係！」若想具象化這種說法，有一個清代書家的作品確實值得提出來作一番檢視，就是清朝在隸書中興上與鄧石如成就相拧的伊秉綬。伊秉綬（1754-1815）在隸書上所作之創新＜附圖六十五＞，其理想中的隸字造形架構，與百多年後西方新造型主義之創造者蒙德里安（Mondrian 1872-1944）所主張的造型藝術原則，可謂

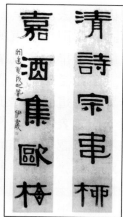

附圖 六十五 伊秉綬隸字

如出一轍。蒙德里安主張抽象藝術原則應藉由最基本的造形元素，如水平線、垂直的直線等，配合三原色與白、灰、黑等之樸素色基，透過理性思考形構幾何圖形＜附圖六十六＞予以呈現，其作品色彩柔和，充滿輕快和諧的節奏感，但若瞇起眼睛並純由畫面效果衡之，卻儼然百多年前東方伊秉綬隸書作品之再生。

其實藝之為道，本就東西相通，只是西方藝術在形式的掌握上獲有較大成績，特別是藝術形式的探索與實驗的成就上。但談到西學中用，如要以其專擅來表現東方的文化內容，就要特別注意形式與內容上不可分割的有機統一問題。

附圖 六十六 蒙德里安幾何圖

東方淵深的儒學傳統與文化藝術長期作用的結果，常會使人認為內容才有真正的意義，藝作之內容才是其最具深度的表達目標，因此常為達到內容意義表達上的目標，在藝術形制上依內容去決定其表達的形式，卻忽略藝術上採行內容決定形式的原則可能束縛藝術創作本身的問題。因為所謂內容，一般只是指故事或情節等可用語言說明的物件或事件，以之為主題的話，則人們所要求於形式的，可能就只落在它可以作為圖解這一重點上，作品本身的藝術內容反而因此遭到漠視；作者表現在其作品形式上的感覺、手法、情操等，因而總不被承認也是作品內容的一個重要部分，惟真正涉及藝術之定義時，實情應非如此。須知，藝術表現的最大關鍵其實是形式。一切思想、感情的表達，在藝術上只能靠形式來體現，形式上採取什麼創作方法，才是藝術成敗或價值大小的主宰，非關情節。文學家夏濟安就曾表達過文學作品的價值

完全由作家表現手法來決定、而非由它的主題來決定的看法，這種論點長久已來被認為亦可適用在所有藝術上：小說中千篇一律以愛情故事情節為主題，其優劣高下之別完全在於作者呈現這些情節的形式風格與表達手法，這由法國大文豪斯湯達爾 1830 年的曠世傑作《紅與黑》全據 1828 年 2 月 29 日巴黎「法院新聞（Gazette des Tribunaux）」一則敘述其同鄉 Antoine Berthet 的死刑案由而來可得證明；畫家畫模特兒時，透過什麼樣的形式去呈現這女體，亦關鍵著這幅畫會是煽情黃色或純正藝術；我們常說的「畫虎不成反類犬」，強調的也正是：形式是藝術作品成敗的決定因素。

欲更淺顯地說明形式與內容的關係，西方歌劇或東方平劇都是例子。在歌劇或平劇的唱腔中，聲波音浪才是其藝術表達的本身，歌詞雖具意義，但被織入音樂後就不同於平常的語言了，它的唱腔已是變形了的語言，但人們聽音樂會或看平劇，並不一定要求要在唱詞中聽到逼真的語言（有時甚至連唱詞的內容意思都不理解也可欣賞），可見形式才是藝術的本身。因而，如果我們受內容決定形式的觀念束縛，形式的美就得不到自由與獨立發展的機會，而這也許就是今天西方藝術風潮所以仍領世界風騷的原因之一。

形式美有其獨立的科學規律，造形美的法則即在於如何去發現形式的抽象性、並有效地將這些抽象因素提煉出來，如此就能知其然更知其所以然地控制形式的規律。能夠真正有效掌握形式美的因素，則無論採用寫實或抽象手法，作品都能同樣予人以美感，何紹基的字、齊白石的蝦，都可以如此去理解。而這些被開發出來的規則，既是人為也是自然，雖在研究中一直不斷在變化演進，但它總是穩定、獨立的存在著的。客觀物象一旦被織入藝術形式，往往會起變形的效果，而控制並決定要什麼效果的是操作其形式的藝術家。這

種形式操作的原則書畫皆然，雖說是能者見能，其真正高明則仍有待更能者的繼續不斷開發，且其上限幾近全無止境。惟雖說無止境其實任何形式功能都有其極限，超越了這個極限，就意味著似乎已超出這門藝術表達能力之所及，碰到這種情形在未有更高明的解決情況出現前，就必須藉助於與其它藝術結合來竟其功了。這種特質在今天這個後現代主義時代，在這個文學、繪畫、戲劇、舞蹈、音樂、雕塑、建築、電影八大藝門已打破其原先固體狀態的界限、正逐漸相互融解的所謂藝術美學液態化熱潮的浸潤下，情況似乎漸趨明顯，跨領域的藝術展演風貌，也因此正方興未艾。在這種情況下，書道實踐上凡遇到其形式與技巧已負擔不了的表達內容時，就只能交付給其他諸如繪畫、文學、音樂、舞蹈去表達，或者逕予狠心割捨，絕不能因不知止於何處，勉強以書作充任其他藝術形式目標之達成，最終反而傷害了書道藝術效果堂堂之煌熠。

　　惟雖說藝門融解、書畫相通、書源於畫，但書道相對於其他藝術、特別是繪畫，卻仍有其優越性，而這正是書道所以被認為是中國至高無上之藝術的原因【註[227]】。中國書法的優越性蘊藏於其漢字語義中，它的意涵不但使它因次序上之不可逆而與音樂節奏有美感上的牽扯，更賦予它可讓欣賞者不須透過或求助其他形式，就能直接進入一個非語義真實層面之特性。蓋漢字一經書寫，每一個字的本身就是符號，對

[227] 民初書畫家吳大羽指出，書法在藝術上的追求甚為隱晦，它處理的主題無關眼前物象，而其寄生於符記上的勢象美，雖比水性還難捕捉，卻常迫使追隨其身後的具形造象藝術疲奔命而不可得，因此毫無疑問地，它的確是人類發揮形象美的基地，是屬於更精鍊的高級藝術。

習用者就可霎時幻化為腦中意象、甚或已等同於真實。這些符號使「通靈」的書寫者直接和宇宙語言交流，不再需要透過其他媒介；而欣賞者亦藉由這種符號的傳義特質，睹字見真。以名家寫的一個佛字書作為例，寫得好時，一個佛字可以比一場宣揚佛道的戲劇、一張佛像畫、甚至一具真實的佛像雕刻更能體現佛的精神，更令人感動。蓋欣賞者一睹其字，其他有關佛的一切認知、經驗與相關資訊勢必同時湧現腦海，豈非比見物更真！但這長處卻也正是它的短處，不認識漢字的人因此在書道欣賞上所遭遇到的美學感受上的不平等，同時卻也構成了書道藝術國際化努力上的障礙。所謂福禍相倚，利之所在害亦隨之，古人實不我欺，只有努力面對設法解決！

固然吾人可以歸納說，藝術到了較高的境界，不管是同源的書畫，甚或是詩歌、文學、音樂、舞蹈、雕刻、戲劇與電影等，分析到極致，其藝術美之原則大概只剩下極少的幾個要素，即：對比、統一、均衡、虛實、變化與神韻【註228】，但藝術欣賞在很大部份情況下，內容能被充分理解的部分總是更容易

228 惟藝術發展到今天的上天入地，幾臻無可超越時，其反挫亦成了另類追求標的，亦即藝術也可走向這些元素的反面，因此似乎反對比、反統一、反均衡、反虛實、反變化、反神韻等形式之追求與表達，今天也可成為藝術表現之標的了。廿世紀一些後現代主義者的藝術行徑，諸如舞蹈家康寧漢 Merce Cunningham 創作的新舞蹈，竟可只剩單純舞者爬上爬下類似癲癇患者之發作；作曲家約翰凱基 John Cage 在其「四分又卅三秒」的作品中，整個音樂會從頭到尾沒有動靜，讓滿頭霧水的聽眾全程體驗一無音聲的靜默；畫家杜象 Marcel Duchamp 則把一只男廁中的尿缸上下顛倒，當作造形作品展出，都是以顛覆舊的藝術規律為美的所謂新「反藝術」實例。

被感受，漢字音義掌握之高難度在其推廣普及上所衍生的負面影響，相信正是今天許多新書道創作為要走向國際，採用更多線條形式變化、墨趣暈染、畫面設計的實驗方向，卻刻意不凸顯漢字內文的理由。其用心可以理解，惟書道藝術又不能無視於其漢字載體之傳統本質，如何適當去調合這兩難，確是當前拓展中華書道亟待努力克服的課題。

幸好，我們還可稍自寬慰：空山鳥語令人愉悅，但我們可能永遠不知道林中那些黃鶯到底在唱些什麼！所以，也不用有太多顧慮，有關書道之實踐與創新，只要能不全忘卻其傳統的本根，就可儘量去做，畢竟最後能否真唱得像黃鶯那麼好聽，才最重要！

第九章　結論話書譜

　　中華書道藝術既是書藝又講書論，但自古以來能在創作與理論上都取得巨大成就的，大概以唐代孫過庭最為重要代表，因此本書擬以淺談其炳古耀今之巨作為結。孫過庭作於大唐垂拱三年（西元 687 年）又稱《書譜序》的《書譜》＜附圖六十七＞，既是自古以來最擲地有聲的一篇書論名作，又是千古難得一見的草書示範珍品，書風更是最典型傳統的王（羲之）草體系。整件真蹟作品精彩絕倫，被指為是專為糾正漢唐以來筆法書論之「多涉浮華，莫不外狀其形，內迷其理」之弊而作，因此在唐宋年間又有《運筆論》之稱。

　　孫過庭字虔禮，蘇州吳郡人，生於太宗貞觀末年，卒於武后年間，博辭翰而工書，其草書深得二王神髓又自出新意，被

附圖六十七　孫過庭書譜

後人視為今草經典。所著《書譜》更以自家妙筆範抒自家理論，不但草書之美堪為後世典範，其書論更開中國書法批評史之先河，著東方美學論述之先鞭。尤其他對書法之道提出了平正與險絕的辯證觀點，對書道學習者臻至人書俱老書學高標前的「初學分佈，但求平正，既知平正，務追險絕，既能險絕，復歸平正；初謂未及，中則過之，後乃通會」學習三階段論，為建立學習標的所揭櫫的「情動形言，取會風騷之意；陽舒陰慘，本乎天地之心」書道本質、以「學宗一家，變成多體，莫不隨其性欲，更以為姿：質直者則徑侹不遒，剛狠者又倔強無潤，矜斂者弊於拘束，脫易者失於規矩，溫柔者傷於軟緩，躁勇者過於剽迫，狐疑者溺於滯澀，遲重者終於蹇鈍，輕瑣者染於俗吏」為闡述的書法心理學，可謂鞭辟入裡，通篇無處不立論精當又議論充分，無怪乎今人書論家韓玉濤在其《中國書學》一書中譽之為中國美學史上最偉大的辯證法家，認為不管從哲學觀點、美學觀點或書道觀點去衡量，《書譜》都是書學史上的巔峰之作，所示範草筆墨跡（孫過庭傳世尚有長卷《景福殿賦》、《千字文》兩本真跡）之妙絕古人，尚其餘事。

　　至於自古引起爭論的到底傳世《書譜》之篇是全文或只是一篇序文，至今仍可謂見仁見智，莫衷一是，極似西洋音樂史上舒伯特《未完成交響曲》之究竟已完還是未完爭論不休的另宗公案。近代註《書譜》的，包括朱建新、啟功、馬國權、王仁鈞、馬永強等之著作，被認為是這兩種不同立場論述中較突出的代表。

　　持古來傳統看法者說《書譜》只是一篇序文，他們強調這篇文章因在千年傳頌中眾人一直未見正文，才會被稱為是《書譜》正文，但只要看它原文篇末「今撰為六篇，分成兩卷」，並

詳述其將依執、使、轉、用之由分篇立說以袪未悟之寫作計劃，復徵之其生前好友陳子昂在他死後所為作的《孫君墓誌銘》中說：孫過庭本期「老而有述，死且不朽，志竟不遂，遇暴疾，卒於洛陽植業里之客舍」，即知孫原本另有撰寫《書譜》的計劃，只因突然死去才志業未竟，加上後來宋徽宗趙佶還用他傳世的瘦金字，在這墨跡本之前端寫下「唐孫過庭書譜序」的題籤，更可見這確實只是一篇序文，還不是原來計畫中的正文【註[229]】。

另派朱建新等人則認為《書譜》本來就是正文，不但篇首孫過庭自冠「書譜卷上」字樣，其內容亦可分為六段，並將每段視作一篇，篇末剩餘的百字則剛好是全部正文的跋語。他們強調，這篇文章「觀其文字溯源流，辨書體，評名跡，述筆法，誠學者，傷知音，至矣盡矣，豈可復增」，認為其若僅為論書之前言，安得有此三千七百餘言之長序？而若言此文最多也只是上卷，至少亡其下卷，則卷末不當跋有垂拱三年寫記。他們並說，《宣和書譜》上所稱序分上下之說，乃以其卷過長，才截而為二，非謂文有上下也。若云序有上下，則今世傳本，序亦只其半耳，豈通論哉！然則宣和何以稱序，蓋當時即已誤認非全文也。此外，朱建新也推論：若此文只是一序，另有如清代包世臣所謂的亡於南宋的《書譜》六篇正文，則即便當時未竟全篇，相關書論至少也應稍有流傳，然則為何歷朝論書者那麼多，但他們所引孫氏論書之語，竟無一字超出於今傳本之

[229] 而據王仁鈞《書譜導讀》中李郁周序云：「後人之所以將墨跡長卷全文視為序，是宋徽宗題籤孫過庭書譜序時妄加序字，孫氏原跡並無序字」，則趙佶之題籤，反是後代致混之由矣。

外，可見這就是孫過庭《書譜》全文了。【註[230]】

　　不管事實真相如何，真理總能愈辯愈明，但願今後能有更多足以徵信之觀點出現。目前我們且暫將爭論拋開一邊，先歸納孫氏論書成就上之要點如下：

一、為中國書道理論立極，以言簡意賅之「情動形言取會風騷之意、陽舒陰慘本乎天地之心」，有效概括中國書道之內容與中國書法之形式，始躋中國書道於具足哲學、美學藝術高度之境，最早標出其為東方一門寫意之哲學藝術的書道本質。

二、明示書道之學習理論，提出隱含哲學上辯證統一論點的「從平正到險絕又回歸平正」的學習三階段論。

[230] 傳世墨本《書譜》墨跡，本文首行即書「書譜卷上吳郡孫過庭撰」，或謂以三千多言為全文豈不太短，朱建新解曰：「過庭真跡書於絹素，其字大者徑寸，意不僅在教人以法，尤欲示人以範，故與尋常著述不同。至於《宣和書譜》所稱上、下二卷，余謂係卷軸過長原分為兩軸之故，非文分上下；今傳墨跡，中間缺一百六十餘字，度其字數，適當上軸之末或下軸之首，其故乃後人以殘缺之兩軸裝成一卷所致也。」至於文分二卷六篇，他 1957 年即在箋證中即作如下分篇：上卷第一篇從夫自古之善書者至無或疑焉 258 字、第二篇余志學之年至覩跡明心者焉 991 字、第三篇代有筆陣圖七行至宜從棄擇 395 字、下卷第四篇夫心之所達至安有體哉 414 字、第五篇夫運用之方至偏翫所乖 683 字、第六篇易曰觀乎天文至執冰而咎夏蟲哉 561 字、第七篇跋自漢魏以來至三年寫記 101 字。另王仁鈞《書譜道讀》亦作類似分段，唯第六篇採日本學者西川寧 1960 年所作分篇方式，從稍後之聞夫家有南威開始，並將六篇依序冠以開宗、體識、敘例、啟悟、勸學、自得之篇名，更見細密。

三、提出書法美學理論「古不乖時，今不同弊」之說，通篇思想合乎科學體系，內容是實踐後深入探索所得的合抒情、哲理與嚴格的藝術語言之所成，全篇可謂皆為規則相統一的書法美學論，為後代書道美學理論奠下堅實基礎。

四、內容概括了書技基本技法總結、不同書體的功用和特點說明、書法藝術發展理論上各書體有關人、技之綜括，與書法藝術風格及批評理論等，全篇充滿精闢的論述與警句，其中諸如「帶燥方潤、將濃遂枯」等陰陽迭濟的語法，更處處閃耀著哲學辨證思維的光芒。

五、闡述「真以點畫為形質、以使轉為情性，草以點畫為情性、以使轉為形質」的真草關係本質，認為運筆的使轉技巧 才是構成草書形質的基礎，而點畫的輕重緩急更是作者感情之所寄，兩者都具「草不兼真，殆於專謹；真不通草，殊非翰札」的依存關係，立論通徹而周延。

六、界定書體間相輔相成的學習內容，認為學習草書首要旁通二篆、俯貫八分、包括篇章、涵泳飛白，必須博涉兼善，才能融會貫通。

七、提出古今論、妍質論與字形肥瘦上的關連，認為古有樸實（質）之美感、今有嫵媚（妍）之氣質，但若光以古質今妍去衡量字之高下，是乖時之舉，因兩者均涉肥瘦，這才是時尚追求的關鍵。但肥瘦的定義，亦只是相對而非絕對。譬如從古鍾張到今二王，劉德升的兩學生，胡昭承師之肥，而鍾繇趨時以瘦，其世時髦趨瘦，鍾乃勝出。但到小王出來之後，因當時的梁武帝愛肥字，反推舉元常為古肥而暗詆子敬之今瘦（而當年蕭子良答王僧虔書亦俯符時風，也說杜度殺字甚安、惟字微瘦可惜了），同一個人的字

357

瘦的也可以說成肥的，可見並無定準。一直要到唐代杜甫才明指「書貴瘦硬始通神」，標出書道發展之時代大方向上，儼然蘊之的終究還是求瘦的傾向。

而針對這篇書跡之高妙，清孫承澤《庚子消夏錄》說「唐初諸人無一不摹右軍，然皆有蹊徑可尋，獨孫虔禮天真瀟灑，掉臂獨行，無意求全而無不宛合，此有唐第一妙腕」。論者亦謂，古人首推孫虔禮能將書法藝術與寫字分開來，除論述書法的傳承與創新的問題，還將書法定位為發抒性情的藝術，主張書乃個性的揄揚、風格亦須多樣化等，更針對此義親筆法書，著意垂範後世。而其書跡之美，包世臣在其《跋草書問答》中曾詳為品評曰：「篇端七八百言，遵規矩而弊於拘束，凋疏為甚；而東晉士人以下千餘言，漸會佳境；然消息多方以下七八百言，乃有思逸神飛之樂，至為合作；聞乎家有南威以至篇末，則窮變態，合情調，心手雙暢。然手敏有餘，心閑不足，賞會既極，略近瀾漫」，雖只是一家看法，然僅其評論之規模，即可窺知千古以來藝林注目之重。孫過庭這篇傳世之作，對中國書道之理論與實踐，影響之大，古今第一！

鑑於《書譜》內文常為對仗而詰屈聱牙，兼以處處涉理玄奧，特將原文與筆者分段翻譯之釋文檢附對照如下，以利閱讀：

夫自古之善書者，漢魏有鍾、張之絕，晉末稱二王之妙。王羲之云：「頃尋諸名書，鍾張信為絕倫，其餘不足觀。」可謂鍾、張云沒，而羲、獻繼之。又云：「吾書比之鍾張，鍾當抗行，或謂過之。張草猶當雁行。然張精熟，池水盡墨，假令寡人耽之若此，未必謝之。」此乃推張邁鍾之意也。考其專擅，雖未果於前規；摭以兼通，故無慚於即事。評者云：「彼之四賢，古今特絕；而今不逮古，古質而今研。」

　　細數古來專擅書法之士，漢魏時鍾繇、張芝可稱千古絕藝，晉末則二王並稱精妙。而對此，王羲之即曾強調指出：「我近來研究各名家書跡後，只有鍾繇、張芝確實超絕群倫，其餘都不值得一評。」可見自鍾、張死後，只有王氏父子才能真正繼承他們。王羲之又說：「我的書法與鍾繇、張芝比較，鍾繇跟我差不多，也有人說他勝過我。張芝的草書則和我不相上下，但他太過精熟，臨池學書可以搞到池水盡墨，假如我也用功到這個地步，未必不如他。」他這些話確實是對鍾繇和張芝最大的推崇【註[231]】。以王氏父子來說，他們的專擅雖未能超越前人所有的成就，但從兼善博能這一點來看，確能真正無愧於他們所專業的書法。但卻有評論者指出：「這四位大書法家，可謂都獨步古今，但今天的二王顯然還是不及稍早的鍾、張，今人固然會因二王之入時而愛其妍美，但古人的質樸還是比較高明。」

　　夫質以代興，妍因俗易。雖書契之作，適以記言；而淳醨一遷，質文三變，馳騖沿革，物理常然。貴能古不乖時，今不同弊，所謂「文質彬彬。然後君子。」何必易雕宮於穴處，反玉輅於椎輪者乎！又云：「子敬之不及逸少，猶逸少之不及鍾張。」意者以為評得其綱紀，而未詳其始卒也。且元常專工于隸書，伯

[231] 推鍾邁張之推與邁，應視之為同義的合義複詞解，蓋這裡這個「推邁」，就像崩殂、輾轉等合義複詞一樣，解釋時應取其兩字合用而在字義上毫無差等之真義，類如本書註 77 所強調的作為聯綿詞的波磔一詞，應都是不能拆開單獨逐字解釋的。因此推張邁鍾就不能再如過去一般地認為推字是一個意思、邁字又另一個意思，而仍將之解為「推崇張芝自認略遜一疇但卻凌駕鍾繇」了。筆者認為唯有如此解釋，才能符合王羲之在其著作中自論其書時，自己所一再強調的「去此二賢，僕書次之」之說法。

英尤精於草體，彼之二美，而逸少兼之。擬草則餘真，比真則長草，雖專工小劣，而博涉多優。總其終始，匪無乖互。

其實，所謂質樸固然也會因時代而有不同標準，但妍美卻真能時時追隨著流行變化。縱然古初書契之作，只是為了記錄語言，但時代風尚有變，書風馬上跟著改變，卻是事物發展之常理。其中最可貴的，端在能保留過去傳統而不違背現在潮流，真正具有時代感而無流俗之弊，做到所謂外表的文采和內在的樸實相互調合，符合真正讀書人風度的標準。而若能做到像這樣的名實相符，就沒有必要為了避嫌，非得捨棄精美的宮室而效古人穴居野處，硬是不坐現代華貴的車而去搭乘原始的柴車！評論者說的「王獻之不及王羲之，就好像王羲之不及鍾繇、張芝一樣。」這種批評，表面上看來好像抓到重點，其實並沒有掌握到問題的核心。蓋鍾繇固然專長于楷書，張芝尤精於草體，看起來他們在各自的專長方面好像都勝過王羲之，但這兩樣長處王羲之卻兼而有之，不但比張芝多一項真書的成就，也比鍾繇多一項草書的擅長。雖然從專精這一點上說，王羲之是差了點，但他涉獵多方兼而善之，從整體總的來看，說他不如他們，就不盡正確了。

謝安素善尺牘，而輕子敬之書。子敬嘗作佳書與之，謂必存錄，安輒題後答之，甚以為恨。安嘗問敬：「卿書何如右軍？」答云：「故當勝。」安云：「物論殊不爾。」子敬又答：「時人那得知！」敬雖權以此辭折安所鑒，自稱勝父，不亦過乎！且立身揚名，事資尊顯，勝母之里，曾參不入。以子敬之豪翰，紹右軍之筆札，雖復粗傳楷則，實恐未克箕裘。況乃假託神仙，恥崇家範，以斯成學，孰愈面牆！後羲之往都，臨行題壁。子敬密拭除之，輒書易其處，私為不惡。羲之還見，乃歎曰：「吾去時真大醉也！」敬乃內慚。是知逸少之比鍾張，則專博斯別；子敬之不

及逸少，無或疑焉。

　　當年謝安擅長「尺牘書」，素來瞧不起王獻之的書法。獻之曾精心寫過一幅書信給他，以為一定會得到他的賞識而被收藏，不料謝安卻直接在信末批覆就送還給他，對此獻之深以為恨。謝安曾經問過王獻之：「你的書法跟你的父親比較起來怎樣？」答道：「當然比他好！」謝安說：「可是大家的說法卻不是這樣啊！」獻之又回答說：「一般人哪裡懂得呢！」獻之雖然勉強這樣回答來反駁謝安的看法，然而自稱勝過父親，未免過分！一個人要有所成就本是為了榮耀父母，當年曾參經過「勝母里」時，就因憎惡這個名稱，所以不肯進去，何況獻之的筆法還是傳承自其父親呢！雖說獻之應已大略學到了筆法，其實離盡得衣鉢恐怕還遠得很哩！更何況他竟然還假託自己秘技是來自神仙傳授，而恥于推崇家學；用這種態度學習，跟從未向學，有什麼差別呢？傳說有一次王羲之要到京城去，臨行時在壁上題字。獻之偷偷把它擦掉改寫，自以為寫得很不錯。羲之回來看著壁上的字感歎著說：「我走的時候大概醉得太厲害了！」獻之聽了，這才內心感到慚愧。由此可知，王羲之與鍾繇、張芝相比，還只是專精與兼善上有差別；而獻之比不上羲之，則無庸置疑。

　　余志學之年，留心翰墨，味鍾張之餘烈，挹羲獻之前規，極慮專精，時逾二紀。有乖入木之術，無間臨池之志。觀夫懸針垂露之異，奔雷墜石之奇，鴻飛獸駭之資，鸞舞蛇驚之態，絕岸頹峰之勢，臨危據槁之形；或重若崩雲，或輕如蟬翼；導之則泉注，頓之則山安；纖纖乎似初月之出天涯，落落乎猶眾星之列河漢；同自然之妙有，非力運之能成；信可謂智巧兼優，心手雙暢，翰不虛動，下必有由。一畫之間，變起伏於峰杪；一點之內，殊衄挫於毫芒。況云積其點畫，乃成其字；曾不傍窺尺牘，

俯習寸陰；引班超以為辭，援項籍而自滿；任筆為體，聚墨成形；心昏擬效之方，手迷揮運之理，求其妍妙，不亦謬哉！

我十五六歲時便開始注意學習書法，用心體會鍾繇、張芝、羲之、獻之的書跡，深入思考，專心探究，如此過了二十多年，雖然功力還是不夠精深，卻仍然努力不懈。看他們書法的線條、造形變化：有的像懸針、有的像垂露；有的如奔雷、有的如墜石。像鴻飛、又像獸走，如舞鸞、更如驚蛇，其字勢之峻峭有如面斷崖、背頹峰，其字形之險絕有如踏危地、攀枯木；有的黑壓壓重如層雲，有的輕飄飄淡如蟬翼；縈帶之筆連綿不絕，讓人覺得順暢如湧泉流注；而戛然頓停時，卻又穩如泰山；纖細處，像新月出現天際；疏落處，宛如群星分佈天河；意象之豐富，有如自然天生一般奇妙，絕不像是光靠人力就可達到的，真可謂是智慧技巧兼備，心手搭配無間。須知，字的任何一個點畫本就不可亂來，每一下筆都要有它的道理。小到一條線、一個點，筆鋒都要微細變化，毫尖都得逆挫分明，更何況一筆一畫、一點一滴累積而成的一整個字呢。若不肯放下身段努力鑽研名跡，把握時間有效學習，只像一些志大才疏的人一樣，不努力卻光拿班超不用提筆也能成大功來作藉口，引項羽不學書也能造霸業以自滿；即便學了也是信筆塗鴉，既不明白運筆道理，又不肯學習臨摹方法，這樣子想寫出美妙的字，可就太荒謬可笑了。

然君子立身，務修其本。揚雄謂：詩賦小道，壯夫不為。況復溺思毫釐，淪精翰墨者也！夫潛神對弈，猶標坐隱之名；樂志垂綸，尚體行藏之趣。詎若功宣禮樂，妙擬神仙，猶埏埴之罔窮，與工爐而並運。好異尚奇之士，翫體勢之多方；窮微測妙之夫，得推移之奧賾。著述者假其糟粕，藻鑒者挹其菁華，固義理之會歸，信賢達之兼善者矣。存精寓賞，豈徒然與？

大丈夫立身處世，最要做好根本修養以備大用，若持著揚雄所說「詩賦小道而已、大丈夫根本不應該去做」的態度，那就連詩文都不必學了，更何況鑽研如何用筆，把精神埋沒在書法裏邊呢！一般人知道集中精神下棋可以贏得沈潛修養的美名；醉心於釣魚，也還可標榜是隱身以待時機，但他們那裡能體會書道的功能遠大於此：文字藝術既能宣揚禮樂，妙如神仙，又像陶匠運鈞般可製出無窮器皿，像鐵匠當爐般能錘鑄各種器物！一個喜新奇、好深究的人，若肯全心玩味書法，學會操控其字形的種種變化，探索出其底蘊的精深奧義，則想有所著述時，光靠文字之形體就可著書立說；想深入鑒賞文字美的蘊味時，更有諸多精華可供吸取！如此這般義理會歸的高級藝術，真可謂是賢明通達之士最值得兼擅的一門修養呀，花費精力去體會書法中所蘊含的要義，去欣賞其藝術之美，怎能說是毫無意義呢！

而東晉士人，互相陶淬。至於王謝之族，郗庾之倫，縱不盡其神奇，咸亦挹其風味。去之滋永，斯道愈微。方復聞疑稱疑，得末行末，古今阻絕，無所質問；設有所會，緘秘已深；遂令學者茫然，莫知領要，徒見成功之美，不悟所致之由。或乃就分布于累年，向規矩而猶遠，圖真不悟，習草將迷。假令薄解草書，粗傳隸法，則好溺偏固，自閡通規。詎知心手會歸，若同源而異派；轉用之術，猶共樹而分條者乎？加以趨吏適時，行書為要；題勒方畐，真乃居先。草不兼真，殆於專謹；真不通草，殊非翰札。真以點畫為形質，使轉為情性；草以點畫為情性，使轉為形質。草乖使轉，不能成字；真虧點畫，猶可記文。回互雖殊，大體相涉。故亦傍通二篆，俯貫八分，包括篇章，涵泳飛白。若毫釐不察，則胡越殊風者焉。

東晉的士大夫一向就有彼此互相切磋薰陶的傳統，像王

氏、謝氏、郗氏、庾氏諸大家族，縱使不是每個子弟都能極盡
書法之神妙，至少都能掌握時代風氣而稍具書法水準，其後距
離他們的時日愈遠，書道就愈加衰微了。今天人們對自己聽來
的理論，有的半信半疑諱莫如深，有的卻馬上當作不得了的理
論向人轉述。他們有些僅懂一點皮毛就行之不疑，自以為已得
其根本，而古今隔絕又讓他們無從詢問；有些即便偶有體會，
卻深藏自守不肯告訴他人；這一切都使得習書者茫然不得要
領，只見他人字寫得好，卻不瞭解他們是怎麼做到的。更有人
雖然花了好幾年時間學習字的點畫結構，但距離真正的作書規
則還是很遙遠，想研究楷書又不得要領，想學草書也不知如何
下手。設若有時真能約略瞭解一點草則和楷法，便又開始偏執
自己的看法，平白阻斷了邁向成功之路的可能。他們那裏知
道：作書之道其實不難，只要能心手交融，就可如水雖異流卻
同源般一理百通；行筆轉折的方法，也像樹幹枝條般異枝而同
根，一體通用。再以書體言，行書之體雖說較適於官場和日常
實用，題榜刻石卻仍須以方正楷書為尚。寫草書若不能兼具楷
法，難免單調拘謹；作楷書若未能參入草意，則不免失去尺牘
之親切風味。楷書的形體雖由點畫構成，神采卻須透過草法的
使轉方能表達；草書剛好相反，它的形體雖全靠轉折來表現，
但神采主要仍寄託在點畫分明之中。惟供人欣賞的草書使轉表
現不好，就不能叫草書；但實用的楷書，點畫功夫即使稍有欠
缺，卻還能勉強記錄事情；筆法與字形上雖然彼此差異甚大，
但大致上仍都互有關聯。所以習草攻楷之道，除要傍通大篆、
小篆，更要融會隸書、參酌章草、浸淫飛白書體。如若不能體
察這些精微之處，想談書法，就像北胡之於南越，距離遙遠永
不相及。

　　至如鍾繇隸奇，張芝草聖，此乃專精一體，以致絕倫。伯

英不真，而點畫狼籍；元常不草，而使轉縱橫。自茲已降，不能兼善者，有所不逮，非專精也。雖篆隸草章，工用多變，濟成厥美，各有攸宜。篆尚婉而通，隸欲精而密，草貴流而暢，章務檢而便。然後凜之以風神，溫之以妍潤，鼓之以枯勁，和之以閑雅。故可達其情性，形其哀樂。驗燥濕之殊節，千古依然；體老壯之異時，百齡俄頃。嗟呼！不入其門，詎窺其奧者也。

至於說鍾繇楷書奇絕，張芝草書稱聖，這都因為他們能專精一體，所以才有超人的成就。然張芝雖不以楷書見長，但他的草書點畫卻仍可見楷法之起伏頓挫；鍾繇雖不擅草書，而他的楷書也仍見草法之使轉靈活，可惜自他們之後就少有兼善之人了。不會其他書體的人，其實就是本事不足，根本沒資格再以什麼專不專精於一體做理由辯解。雖然篆書、隸書、今草、章草等的工巧應用因變化很多而各有各的要件，但這些書體要寫得好，卻須互通其美。固然，篆書重婉轉而圓通，隸書要精勁而茂密，草書要奔放而流暢，章草更求謹斂而簡捷，但最後仍都要以嚴肅的風神來使字看起來有威儀，以妍美的姿致使它更溫潤，以瘦硬老到之筆使它更矯健，以安閑雅致之態使它更婉轉，唯有如此才能夠把各體寫好，真正表露作者的性情，體現作者的哀樂。書道本有其常、有其變，恰如四季雖溼燥有別，但天候千古不變；亦如人短暫的百年雖身形隨時在變，青壯老弱之序卻永無不同一樣。可見啊，除非有志者深入用功詳加體察，否則那有可能進入書法天地，真正窺知其奧妙呢！

又一時而書，有乖有合，合則流媚，乖則彫疏，略言其由，各有其五：神怡務閑，一合也；感惠徇知，二合也；時和氣潤，三合也；紙墨相發，四合也；偶然欲書，五合也。心遽體留，一乖也；意違勢屈，二乖也；風燥日炎，三乖也；紙墨不稱，四乖

也；情怠手闌，五乖也。乖合之際，優劣互差。得時不如得器，得器不如得志，若五乖同萃，思遏手蒙；五合交臻，神融筆暢。暢無不適，蒙無所從。當仁者得意忘言，罕陳其要；企學者希風敘妙，雖述猶疏。徒立其工，未敷厥旨。不揆庸昧，輒效所明；庶欲弘既往之風規，導將來之器識，除繁去濫，睹跡明心者焉。

此外，書寫在其時機上，也有合宜與不合宜之別：合宜時寫出的字流利秀媚；不合宜就凋萎荒疏。其是否合宜，大抵可歸因為五點：精神愉悅、閒適無擾時寫字是一合宜；為感人恩惠、酬答知已而寫字是二合宜；季節調暢適、氣候溫和時才寫字是三合宜；佳紙良墨、工具稱手時才寫字是四合宜；偶然興來、欲有表達時才寫字是五合宜。反之，心神不寧、事務纏身時寫字是一不宜；違反己意、迫於情勢是二不宜；氣候悶熱、烈日當空是三不宜；劣紙惡墨、兩不稱手是四不宜；精神倦怠、手慵腕疲是五不宜。可見心情之舒不舒泰或情況之合不合宜，在在都影響到書作的優劣。而其影響程度之比較則是：天氣好不如工具好，工具好不如心情好。如果五個不宜的情況都聚在一起，便會神思閉塞，行筆遲滯；若五個合宜的情況交集而來，便會心情愉快，行筆流暢。流暢之時寫來無所不適；拘滯的時候卻茫無所從。惟書道高手在領會了這些奧妙後，往往能自適無間，從此就可隨意落筆，不再費心去思索這些道理了；而還只處在探求階段者，若仍心神不定徒然捕風捉影，儘管說個不卻不得要領，工夫花是花了，卻沒有達到效果。因此，我個人才不揣謭陋愚昧，想把自己所懂得的都貢獻出來，希望能夠傳揚前人的風儀與規範，導引後人的智慧與器識；也儘量在闡述上設法去蕪存菁，希望看到我的文章和墨跡的人，都能夠心領神會，有所裨益。

代有《筆陣圖》七行，中畫執筆三手，圖貌乖舛，點畫湮
訛。頃見南北流傳，疑是右軍所製。雖則未詳真偽，尚可發啟童
蒙。既常俗所存，不藉編錄。至於諸家勢評，多涉浮華，莫不外
狀其形，內迷其理，今之所撰，亦無取焉。若乃師宜官之高名，
徒彰史牒；邯鄲淳之令範，空著縑緗。暨乎崔、杜以來，蕭、羊
已往，代祀綿遠，名氏滋繁。或藉甚不渝，人亡業顯；或憑附增
價，身謝道衰。加以糜蠹不傳，搜秘將盡，偶逢緘賞，時亦罕
窺，優劣紛紜，殆難觀縷。其有顯聞當代，遺跡見存，無俟抑
揚，自標先後。

世傳有「筆陣圖」七行，中間畫著三幅執筆的手勢圖，不
但圖形錯誤百出，點畫也漬跡模糊，最近卻不但在南北各地廣
為流傳，還有人推測它是王羲之的作品。雖說不能確知它是真
是假，但至少還能在啟發初學孩童上稍具意義，惟因一般人大
抵都已知道，我就不予重複敘述。鑑於筆陣圖上各家的評論，
多數流於虛詞文飾，只徒然從外表上描述形狀，卻對其內蘊之
真諦指述模糊，因此我這篇撰述就不採這種方式。蓋古人難
追，未得其真髓則徒言無益。即便像師宜官享有那麼好的書
名，今天都只能在史冊上讀讀他的名字；邯鄲淳固一代楷模，
也不過徒在畫卷上留字數行。細數上自漢朝崔瑗、杜度開始，
下到南北朝的蕭子雲、羊欣為止，可謂歲月悠長名家輩出，但
有的盛名長存，人已死書跡仍備受推崇繼續流傳；有的卻只是
藉當時名流吹捧提高身價而已，人一死其書作就再也沒有人談
及；再加上許多好的書法作品，不是蠹蝕糜爛而不傳，就是被
有力者搜刮迨盡，偶而遺留還可被鑑賞的，有用的卻又不多，
像這樣好壞混雜，根本讓人弄不清楚，再去評論其實意義不
大。而那些真正遠近馳名且今天還有墨蹟留存者，即便光靠他
們作品本身，就足以自辨優劣，根本也無須他人貶抑或揄揚。

　　且六文之作，肇自軒轅；八體之興，始於嬴政。其來尚矣，
厥用斯弘。但今古不同，妍質懸隔，既非所習，又亦略諸。復有
龍蛇雲露之流，龜鶴花英之類，乍圖真於率爾，或寫瑞于當年，
巧涉丹青，工虧翰墨，異夫楷式，非所詳焉。代傳羲之與子敬筆
勢論十章，文鄙理疏，意乖言拙，詳其旨趣，殊非右軍。且右軍
位重才高，調清詞雅，聲塵未泯，翰牘仍存。觀夫致一書，陳一
事，造次之際，稽古斯在；豈有貽謀令嗣，道叶義方，章則頓
虧，一至於此！又云與張伯英同學，斯乃更彰虛誕。若指漢末伯
英，時代全不相接；必有晉人同號，史傳何其寂寥！非訓非經，
宜從棄擇。

　　追溯六書造字法之肇創，最早應可追溯到黃帝時代；八體
的興起則自秦始皇開始。這些固然都源流悠久而意義深廣，但
因古今時代不同，妍麗和樸質又有區別，現今已不常用的，這
裏就略而不談。還有一些叫龍書、蛇書、雲書、垂露篆書、龜
書、鶴頭書、花書、芝英書之類的，大抵只是些摹擬物象，或
當年圖寫祥瑞吉兆的，技巧上也比較貼近繪畫，與書法藝術既
無多大關係，規制也不盡相同，顯非吾人所能置喙，這裡也不
打算述及。即以世傳所謂王羲之《與子敬筆勢論》十章而言，
其文句鄙俗，理論粗疏，意義乖張，言詞拙劣，仔細考究文理
旨趣，當知其非王羲之作品。蓋王羲之地位高，天份又好，格
調清新，言辭爾雅，聲譽和手跡也都還在，其書翰皆可資對
照。我們看他每寫一封信，每談一件事，即便倉卒之際，也都
還講究古典，以這種人來針對自己的後嗣傳授書法，那裡會在
該合乎義理的地方，依違背晦到這種地步呢！文中又說他跟張
伯英是同學，則更顯無稽。若指的是漢代的張伯英，時代完全
不接近；如果晉代有同名的，為什麼史傳寂寥無聞！這種書既
不能垂教後人，又不合規範典則，還不如把它丟掉算了。

夫心之所達，不易盡于名言；言之所通，尚難形於紙墨。粗可髣髴其狀，綱紀其辭。冀酌希夷，取會佳境。闕而末逮，請俟將來。今撰執使轉用之由，以祛未悟。執謂深淺長短之類是也；使謂縱橫牽掣之類是也；轉謂鉤鐶盤紆之類是也；用謂點畫向背之類是也。方復會其數法，歸於一途；編列眾工，錯綜群妙，舉前賢之未及，啟後學於成規，窮其根源，析其枝派。貴使文約理贍，跡顯心通；披卷可明，下筆無滯。詭辭異說，非所詳焉。

其實，要求書論高明確實難期。我們連平日心裏頭所理解的，都不容易完全用語言表達出來呢；能夠用語言表達的，文字也未必說得清楚，因此一般也只能夠用文字大致形容它的狀態，儘量讓人明白就是了，若期望要能表達出其精微，真能讓人體會其奧妙，恐怕永難如願，或至少要等將來有更高明的人來做了。因此，我現在只能把執、使、轉、用的道理寫下來，希望能讓不瞭解的人，稍有領悟而已：執，講的就是執筆上淺深長短之分；使，就是運筆有上下左右之行；轉，即行筆的轉折呼應；用，即結構的揖讓向背。分別述明後再把這幾種方法，融會在一起，把各家的巧妙之處加以列舉，並進一步綜合他們的精妙；前代高明之士所沒能說到的，我都願意儘量把它標指出來，以啟後學，讓大家能一起探究其根源、詳明其支派；寫的時候並儘量注意做到文字精簡、理論豐富，分析明確、易了於心。為能使之流暢讓大家一看就能明瞭，不但非我所詳知的不寫，其他古怪理論與奇情異說，也都不去涉及。

然今之所陳，務裨學者。但右軍之書，代多稱習，良可據為宗匠，取立指歸。豈唯會古通今，亦乃情深調合。致使摹搨日廣，研習歲滋，先後著名，多從散落；歷代孤紹，非其效歟？試言其由，略陳數意：止如《樂毅論》《黃庭經》《東方朔畫讚》《太師箴》《蘭亭集序》《告誓文》，斯並代俗所傳，真行絕致者

也。寫《樂毅》則情多怫鬱；書《畫讚》則意涉瓌奇；《黃庭經》則怡懌虛無；《太師箴》又縱橫爭折；暨乎《蘭亭》興集，思逸神超；私門誡誓，情拘志慘。所謂涉樂方笑，言哀已歎。豈惟駐想流波，將貽嘽暖之奏；馳神睢渙，方思藻繪之文。雖其目擊道存，尚或心迷議舛。莫不強名為體，共習分區。豈知情動形言，取會風騷之意；陽舒陰慘，本乎天地之心。既失其情，理乖其實，原夫所致，安有體哉！

　　現在我所要談的，都力求其有益於習書者。鑑於王羲之的書法，各時代的人都在稱讚、學習，是大家宗仰的大師，的確值得拿來做確立自己目標的準繩。他的書法不僅會通古今，同時還做到感情深切，筆意調合。因而能書跡愈傳愈廣，學他的人也愈來愈多。之所以王羲之以前和以後的名家書跡飄零散落，唯獨繼承羲之書派者卻世代不絕，這難道不是很明顯的驗證嗎？現在我就針對這些，略述幾點心得：傳世諸如《樂毅論》、《黃庭經》、《東方朔畫讚》、《太師箴》、《蘭亭集序》、《告誓文》等王作，都是世代相傳而來，是王羲之楷書和行書中最好的作品。王羲之寫《樂毅論》，應是抱著抑鬱心情的；寫《東方朔畫讚》時，多半心涉離奇想象；寫《黃庭經》，應是在充分感受虛無境界的怡悅之後；寫《太師箴》，則已歷盡世情的曲折縱橫之爭；援筆《蘭亭集序》，更是當逢興會淋漓，神思飄逸之際；迨至《告誓文》之作，則已是面對祖墳心意沉重的情志凄切了。他寫作時的這些景況，都有如人們感到快樂時笑聲隨作、語及悲哀則慨歎隨之一樣，一皆出於自然感受，那裡須要像伯牙與曹丕般，非得費心設思高山流水，才能鼓出和樂琴音；或非得要想到睢河渙水波瀾漪漪，才能吟出「睢水之上多文章」的美麗辭藻呢？蓋體式之出，完全要本於真誠，就像有時眼睛一看即可悟知道理之所在，有人卻能因心志之迷反將之

370

發為乖戾言辭一樣。由此可見，若先預設什麼景況需以什麼體
式出之，即有可能墮此縠中，因此實無必要強對書寫體裁事先
預加區分，然後要求大家效習共摹。須知，書道的本質即在古
人《詩經》、《離騷》之可以興可以怨的傳統上，君子筆歌墨
舞，只有情動於中方形於言，方能取合其高標（亦即書論家韓
玉濤所謂：針對聖賢有發憤，知識份子固應效而習之，但亟為
生民表情舒怨、為大時代環境作註寫記時，仍須以真誠心態，
客觀出之）；而藝術植基於自然，君子描繪其境時，縱然不能完
全刻畫天地循環之實象，也應效古聖先賢巧制八卦之理，擷其
陽表舒、陰象慘之理以抽象寫意手法來有效反映現實（亦韓註
所謂：中國藝術理論與實踐上，寫意其實高於寫實的東方美學
主張）。書家如忽略了情意感受上的真實，即是乖違作書之理，
就會寫什麼都不對，因此從書道的本質與原則上說，寫作前不
但毋須預先設定應採前人的什麼體式，還要發於其所當發，止
於其所當止！

　　夫運用之方，雖由己出，規模所設，信屬目前，差之一豪，
失之千里，苟知其術，適可兼通。心不厭精，手不忘熟。若運用
盡於精熟，規矩闇于胸襟，自然容與徘徊，意先筆後，瀟灑流
落，翰逸神飛，亦猶弘羊之心，預乎無際；庖丁之目，不見全
牛。嘗有好事，就吾求習，吾乃粗舉綱要，隨而授之，無不心悟
手從，言忘意得，縱未窮於眾術，斷可極於所詣矣。

　　雖然書作運用之法，必須獨出心裁，但通用規則與體式的
建立，卻必須依靠客觀的觀察。蓋落筆之際相差雖只不過一絲
一毫，其藝術效果卻可能相去千里。惟有真能掌握其中的奧
妙，才能眾術兼通而左右逢源。用心不厭其精，揮運不嫌其
熟。一旦運用極其熟練，規矩了然于胸，自然能夠從容不迫，
意在筆先，瀟灑俐落，翰飛筆動。要如桑弘羊理財般能策劃周

密，才可全盤用心而不被局限在某一方面；又如庖丁宰牛之刀刀能循骨隙而進般精確，才用不著眼睛去察看整隻牛體一樣。曾經有愛好書法的人向我請教，我雖只概略地向他們說明，但大概因能提綱契領又符合他們需要，講授後沒有一個不心手相應，滿意得什麼似的。縱然一時可能還未能盡窺各家的奧妙，但當下都已能全盡他們之所能了。

　　若思通楷則，少不如老；學成規矩，老不如少。思則老而愈妙，學乃少而可勉。勉之不已，抑有三時；時然一變，極其分矣。至如初學分布，但求平正；既知平正，務追險絕，既能險絕，復歸平正。初謂未及，中則過之，後乃通會，通會之際，人書俱老。仲尼云：五十知命也，七十從心。故以達夷險之情，體權變之道，亦猶謀而後動，動不失宜；時然後言，言必中理矣。

　　至於說到深入思考法則達其精要，年輕人可能比不上老年人；但要學好全套規矩，則老年人又不如年輕人。運用思考，年紀越老越見精妙；但從事學習，則越是年輕越能刻苦努力。而這種不斷進行努力的過程，其實還可以劃分為三個階段；每一階段都有每一階段的變化與特質，都得通過各方面的有效掌握，最後才可達功行圓滿之境。第一階段是要先學字之分行布白，這時僅求其平正即可；達到了平正的境界後，就要追求險絕；險絕也能做到了，就又要再回復到平正上來。開始時工夫好像怎麼也達不到標準，到了中段過程，可能又做得太過分，須到最後才能領會到把平正和險絕融會貫通，到了融會貫通又能變化自如的時候，人雖老了可書技也成熟了。孔子說：他到五十歲已懂得天命，但要到七十歲才能從心所欲。書法學習的過程也是，要真正理解平正險絕的情態，才能體會變化的道理。這就像思慮成熟才採取行動，行動就不至失當一樣，惟有時機合適的時候才發言，說的話才能中肯合理。

是以右軍之書，末年多妙，當緣思慮通審，志氣平，不激不厲，而風規自遠。子敬已下，莫不鼓努為力，標置成體，豈獨工用不侔，亦乃神情懸隔者也。或有鄙其所作，或乃矜其所運。自矜者將窮性域，絕於誘進之途；自鄙者尚屈情涯，必有可通之理。嗟乎，蓋有學而不能，未有不學而能者也。考之即事，斷可明焉。

所以王羲之的書法，晚年的作品特別精彩，這是因為思慮通達精審，志氣沖淡平和，人已不偏激、不凌厲，書風自然高遠。從獻之以後的書家，則大抵力本未及，卻強勢為逞，結體勉強，但蓄意擺佈的結果，不僅工夫比不上前人，韻味神采也天差地遠。在書道學習上，有些人是過分缺乏對自己作品的肯定，而有些人卻又太高估自己的成就。兩者雖都未足，但實質卻有分野：喜歡自誇的人，將因缺乏針對學書須先求古今意指的精神層面之探究，而自己阻絕了繼續發展進取之路；但認為自己不行的人，卻只是尚未突破自限之心理障礙而已，只要努力還是有可能達到成功機會的。確實是這樣啊，只有學而不能成功的，哪有不學就能成功的呢！這是只要肯虛心觀察週遭事實的人，都能明白的道理。

然消息多方，性情不一，乍剛柔以合體，忽勞逸而分驅。或恬澹雍容，內涵筋骨；或折挫槎枿，外曜峰芒。察之者尚精，擬之者貴似。況擬不能似，察不能精，分佈猶疏，形骸未檢；躍泉之態，未靚其妍；窺井之談，已聞其醜。縱欲唐突羲獻，誣罔鍾張，安能掩當年之目，杜將來之口！慕習之輩，尤宜慎諸。至有未悟淹留，偏追勁疾；不能迅速，翻效遲重。夫勁速者，超逸之機；遲留者，賞會之致。將反其速，行臻會美之方；專溺于遲，終爽絕倫之妙。能速不速，所謂淹留；因遲就遲，詎名賞會！非其心閑手敏，難以兼通者焉。

　　然而，雖說影響變化的客觀因素很多，每個人性格取向也不相一致，但若純醉為變化而變化，驟然把剛勁與柔和揉為一體，則可能因緩疾性質之不相容，不但效果不能相輔相成反而背道而馳，因為有時表面上看起來只展現恬淡之雍容的，內裡卻能蘊涵筋骨；有時表面上雜亂地曲折交錯，實質上卻真能鋒芒畢露。因此觀察時務求精細，摹擬時更貴求相似。若摹擬不能相似，觀察不能精細，分佈仍然鬆散，間架也還難合規範，卻誇口自己已能表現魚躍淵泉的飄逸風姿，反而讓人一眼看穿其坐井觀天之鄙陋。這時縱然辯稱自己的字全是摹前人之帖而來，用盡冒瀆羲之、獻之、鍾繇、張芝語言之能事，也不能遮盡當世人們的眼睛，堵住後學者的口舌，這是愛好書法的人，尤應引以為戒的。有些人還不懂得行筆的淹留，便片面追求勁疾；或揮運還不能迅速，就故意去效法遲重，著實顯得可笑。要知道，勁速的筆勢，是表現從容飄逸的關鍵；遲留的筆勢，反而具有令人賞心的情致。能速而遲，才可達到薈萃眾美的境界；專溺於留，終會失去線條流暢之妙。蓋只有能速不速，才能稱作淹留，若行筆本已遲鈍又再一味追求緩慢，豈能令人賞心悅目呢！如果行筆不能心境安閒兼手法嫻熟，是絕對難以將遲速拿捏得恰到好處的。

　　假令眾妙攸歸，務存骨氣；骨既存矣，而遒潤加之。亦猶枝幹扶疏，凌霜雪而彌勁；花葉鮮茂，與雲日而相暉。如其骨力偏多，遒麗蓋少，則若枯槎架險，巨石當路，雖妍媚云闕，而體質存焉。若遒麗居優，骨氣將劣，譬夫芳林落蕊，空照灼而無依；蘭沼漂萍，徒青翠而奚託。是知偏工易就，盡善難求。雖學宗一家，而變成多體，莫不隨其性欲，便以為姿：質直者則俓侹不遒；剛很者又掘強無潤；矜斂者弊於拘束；脫易者失於規矩；溫柔者傷於軟緩，躁勇者過於剽迫；狐疑者溺於滯澀；遲重者終於

蹇鈍；輕瑣者淬於俗吏。斯皆獨行之士，偏翫所乖。

假若已具備歸納眾家妙筆的能力，就一定要再致力於骨氣的追求，骨氣已能樹立了，就還須融合遒勁圓潤的素質。這就好比枝幹繁衍的樹木，經過霜雪侵凌就會顯得愈加堅挺；鮮豔芳茂的花葉，間與白雪紅日相映，自然更加嬌艷一樣。如果字的骨力偏多，遒麗氣質極少，雖像枯本架設在險要處、巨石橫擋在道路中般缺乏妍媚，但至少還有實際的體質存在。可是，如果一味偏於婉轉俗麗，骨氣就會相對薄弱，等同於百花叢中折落的花蕊，空顯芳美卻毫無所依，亦像湛藍池塘飄蕩的浮萍，徒擁可人之青翠卻無根基可寄。由此可知，偏於一工較易做到，而完美盡善較難求得。雖是同宗一師同學一家書法，結果沒有不隨著各人個性與偏好而演變出多種體貌、而展現其各自不同的風格的：性情耿直的人，書勢勁挺平直而缺遒麗；性格剛強的人，筆鋒倔強峻拔而乏圓潤；矜持自斂的人，用筆過於拘束；浮滑放蕩的人，常常背離規矩；個性溫柔的人，毛病在於綿軟；脾氣急躁的人，則下筆粗率急迫；生性多疑的人，常沉湎於凝滯生澀；遲緩拙重的人，終將困於遲鈍；輕煩瑣碎的人，多受俗累。這些都是獨沽一味之士偏執狹隘的結果， 都是固求一端導致背離規範的弊端。

《易》曰：「觀乎天文，以察時變；觀乎人文，以化成天下。」況書之為妙，近取諸身。假令運用未周，尚虧工于秘奧；而波瀾之際，已濬發於靈臺。必能傍通點畫之情，博究始終之理，鎔鑄蟲篆，陶均草隸。體五材之並用，儀形不極；象八音之迭起，感會無方。至若數畫並施，其形各異；眾點齊列，為體互乖。一點成一字之規，一字乃終篇之准。違而不犯，和而不同；留不常遲，遣不恒疾；帶燥方潤，將濃遂枯；泯規矩於方圓，遁鉤繩之曲直；乍顯乍晦，若行若藏；窮變態於豪端，合情調於紙

上；無間心手，忘懷楷則；自可背羲獻而無失，違鍾張而尚工。譬夫絳樹青琴，殊姿共豔；隨珠和璧，異質同妍。何必刻鶴圖龍，竟慚真體；得魚獲兔，猶恪筌蹄。

　　《周易》上說：「觀察天文，可以覺知自然時序的變化；瞭解了人類社會的文化現象，就可以用來教化治理天下。」何況書道之妙，其實就近在我們身邊。即便我們對筆法運用還未學得周全，個中奧秘也尚未透過練習而予完全掌握，但只要能全心委身於整個洪流之中，隨便一個波瀾的邊邊都隨時可以觸動我們，每一個觸動多多少少都會激撼我們，啟動心靈中相關的意念與經驗，無形中協助我們旁通點畫之識，下意識裡加深我們對字構之理的理解，若能不斷累積，終究有一天我們會對詰曲的蟲篆豁然貫通，對草、隸韻致的陶冶有更深的體會。若真能體會到用的材料愈多器物的產出形制愈無限，用的音符愈多作出的曲調變化更無窮，懂得去把數種筆道、點畫擺融消化，體驗其形狀、體例的不同變化。屆時，當知起首的第一筆就要全神貫注，因為這一起點已可範例全字，一字亦可準則全篇。筆畫各有伸展又不相互侵犯，結體彼此和諧又不完全一致；留筆不感到遲緩，迅筆不流於速滑；筆道燥中有潤，墨色濃中帶枯；不依尺規已甄方圓適度，棄用準繩已能曲直合宜；筆鋒忽露而忽藏，運毫若行又若止，極盡字體形態之變化于筆端，融合作者感受之情調于紙上；心手相應，楷則無拘。到此地步自然可以背離羲之、獻之的法則而不失，違反鍾繇、張芝的規範仍無誤。就像絳樹和青琴這兩位女子，容貌儘管不同，卻一樣嬌艷；又如隨侯之珠與和氏之璧，兩件寶貝質地雖異，卻同樣美麗的道理一般。這時，刻意描龍畫鶴已屬徒勞，還不如保留真如本色；蓋既已撈到了魚又獵得了兔，那還在乎捕具，還癡守著捕魚之筌與捉兔之蹄做什麼呢！

　　聞夫家有南威之容，乃可論於淑媛；有龍泉之利，然後議於斷割。語過其分，實累樞機。吾嘗盡思作書，謂為甚合，時稱識者，輒以引示：其中巧麗，曾不留目；或有誤失，翻被嗟賞。既昧所見，尤喻所聞；或以年職自高，輕致凌誚。余乃假之以湘縹，題之以古目：則賢者改觀，愚夫繼聲，競賞豪末之奇，罕議峰端之失；猶惠侯之好偽，似葉公之懼真。是知伯子之息流波，蓋有由矣。夫蔡邕不謬賞，孫陽不妄顧者，以其玄鑒精通，故不滯於耳目也。向使奇音在爨，庸聽驚其妙響；逸足伏櫪，凡識知其絕群，則伯喈不足稱，良樂未可尚也。

　　曾聽得人說：「要家中有像南威一樣美貌的女子，才有資格議論女人姿色；要見識過龍泉寶劍，才能夠評論劍的鋒利。」一個人對是非好壞的評斷如果太過份，不但可能自暴其短，還將損及自己內在思想與心靈。我曾非常用心地寫了一幅字，自以為寫得很不錯。遇到當時號稱行家的，就拿出來向他們請教。可是他們對我寫得好的地方，似乎不怎麼留意；反而我覺得寫得比較差的地方，卻獲得讚賞。可見他們對所面對的作品並不是真能分辨優劣，僅是聽憑傳聞裝出一副識貨的樣子，或自以為年齡大地位高，即可隨便評論而已。於是我就故意再做假，把作品用綾絹裝裱好，再題上古人名號，結果那些號稱有見識者，一見馬上改變看法，那些不懂的人也隨聲附和，競相讚賞其筆鋒之奇，卻甚少談及寫法是否失誤。簡直就是惠侯喜好偽品、葉公懼怕真龍的翻版。由此可知，伯牙所以斷絃不再彈琴，是有其道理的。蔡邕不胡亂誇獎琴材，伯樂不隨便品評馬兒，原因就在於他們具有真知灼見，不受一般人見解的影響。假如好的琴材在焚燒時，平庸的人也能因其發出之美妙聲音而驚歎；千里馬還伏臥廄中時，無見識者已能看出它與眾馬不同，那麼善琴的蔡邕就不值得稱讚，識馬的王良和伯樂也毋

須給予推崇了。

　　至若老姥遇題扇，初怨而後請；門生獲書机，父削而子懊；知與不知也。夫士屈于不知己，而申于知己；彼不知也，曷足怪乎！故莊子曰：「朝菌不知晦朔，蟪蛄不知春秋。」老子云：「下士聞道，大哭之；不哭之，則不足以為道也。」豈可執冰而咎夏蟲哉！

　　至於王羲之為賣扇老婦題字的故事，老婦起初的埋怨與後來的再求；一個門生獲得王羲之在他新床几上題字，送走王羲之回來卻發現字已被其父親刮掉的懊惱，在在說明書法的懂與不懂，是大不一樣的啊！再如一個知識份子，之所以會在不知己的人那裏感受到委屈，又會在瞭解自己的人那裏得到寬慰；也是因為有的人根本不懂得他而已，這些都是正常現象，不用責怪！莊子說：「清晨出生而見日即死的菌類，不會知道一天有多長；夏生秋死的蟪蛄，也不會知道一年有四季。」老子也說：「無知識的人聽到真理，便會失聲大笑，倘若他不笑，也就不足以稱是真理了。」怎麼可以拿著冬天的冰雪，去問夏季的蟲子，然後指責說牠們不知道什麼叫寒冷呢！牠們本來就不知道啊！

　　自漢魏已來，論書者多矣，妍蚩雜糅，條目糾紛：或重述舊章，了不殊於既往；或苟興新說，竟無益於將來；徒使繁者彌繁，闕者仍闕。今撰為六篇，分成兩卷，第其工用，名曰書譜，庶使一家後進，奉以規模；四海知音，或存觀省；緘秘之旨，余無取焉。垂拱三年寫記。

　　自漢、魏以來，論述書法的人很多，其中高下混雜，條目紛亂。有的重複前人的觀點，毫無新意；有的輕率另創異說，卻對書道未來也無裨益；徒使繁瑣的更加繁瑣，缺漏的依然缺

漏。因此我才撰寫這六篇，分作兩卷，依次列舉書法之何以甄工又如何為用，取名《書譜》，用以提供一般後學，作為學習書法的規範；更希望四海知音，聊加參閱而亦有所省思，至於那種將自己體驗之心得隱藏著不說的作法，我是不會贊同的。垂拱三年（西元 687 年）寫記。

參考書目

華正書局《歷代書法文選》

華正書局《現代書法論文選》

古今圖書集成《字學典》

黃庭堅《山谷題跋》

段玉裁《說文解字註》

王澍蔣衡《分部配合法》

伏見冲敬《書之歷史》

伏見冲敬《中國歷代書法》

藤原鶴來《和漢書道史》

邱振中《書法的形態與闡釋》

邱振中《從書法史到書法研究方法論》

邱振中《書法藝術與鑑賞》

孫曉雲《書法有法》

陳振濂《書法美學教程》

陳振濂《線條的世界：中國書法文化史》

馮　武《書法正傳》

平　衡《書法大成》

于右任《標準草書》

張光賓《中華書法史》

張隆延《書法論文集》

臺靜農《論文集》

韓玉濤《中國書學》

朱劍心《金石學》

熊秉明《中國書法理論體系》

臺靜農《臺靜農論文集》

傅　申《書史與書蹟》

沈尹默《談中國書法》

沈尹默《書法藝術欣賞》

馬敘倫《書體考始》

呂思勉《文字學四種》

康　殷《文字源流淺說》

何書置《何紹基書論選註》

水賚佑《蔡襄書法史料集》

朱建新《孫過庭書譜箋註》

馬國權《書譜譯註》

王仁鈞《書譜導讀》

朱廷獻《中國書學概要》

王豐毅《書學闡微》

蔣　勳《美的沈思》

阮　璞《畫學叢證》

崔　陟《書法》

李郁周《書寫與書法論集》

高尚仁《書法心理學》

吳白匋《胡小石書法選集》

許氏道藝室《丁念先書畫遺墨》

朱仁夫《中國古代書法史》

祝　嘉《書學簡史》

祝　嘉《書學新論》

祝　嘉《書法入門指導》

祝　嘉《藝舟雙楫疏證》

祝　嘉《廣藝舟雙楫疏證》

柳曾符《書學論文集》

趙英山《書學新義》

張范九倪文東《書法投資與鑑賞》

余紹宋《書畫書錄解題》

潘國煌《王羲之筆勢論點畫表達方法系統》

陳　康《書學概論》

張以國《書法心靈的藝術》

巴　東《江兆申書法術研究》

楊仁愷《中國書畫鑑定學稿》

白宗華《美學與意境》

鄧散木《篆刻學》

朱鴻祥《篆刻技術入門》

鄭　為《中國書畫家印鑑款式》

周汝昌《書法藝術問答》

李宗瑋《悟對書藝》

李天民《書法知識與欣賞》

杜忠誥《書道技法一二三》

楊家駱《藝術叢編》

黃賓虹《美術叢書》

吳冠中《畫裡陰晴》

陳根遠《中國古代印璽篆刻漫談》

尚秉和《歷代社會風俗事物考》

耿　昌《隸書篆書習字解析》

傅抱石《中國繪畫理論》

張潛超《中國書法論著辭典》

巴湼特《相對論入門》（Lincoln Barnett 著，仲子譯）

Leon Chang《4000 Years of Chinese Calligraphy》

Qu Lei-lei《Chinese Calligraphy》

Jean Long《Art of Chinese Calligraphy》

國家圖書館出版品預行編目資料

書道會通 / 黃瑞南著, -- 初版, -- 臺北市：
蕙風堂, 2009.10
　　面；　　公分
　　參考書目：面
　　ISBN 978-986-7678-95-9（平裝）

　　1. 書法　　2. 書體

942.1　　　　　　　　　　　　　　98018834

書道會通

著　作　者：黃瑞南
　　　　　地址：花蓮市建安街 67 巷 5 號
　　　　　電話：(03)8563970

發　行　人：洪能仕
發　行　所：蕙風堂筆墨有限公司出版部
　　　　　地址：台北市和平東路一段 77 之 1 號
　　　　　電話：(02)23511853・23977098
　　　　　傳真：(02)23214255
　　　　　郵撥帳戶：05455661 蕙風堂筆墨有限公司
　　　　　批發部：台北縣中和市建康路 130 號 4 樓之 4
　　　　　電話：(02)82214694～6
　　　　　傳真：(02)82214697
　　　　　郵撥帳戶：05455661 蕙風堂筆墨有限公司
　　　　　板橋店：蕙風堂畫廊
　　　　　地址：板橋市文化路一段 127 號
　　　　　電話：(02)29651358～9
　　　　　傳真：(02)29651335
　　　　　郵撥帳戶：13401669 蕙風堂畫廊

美術編輯：黃文芳
印　　刷：上恩印刷有限公司
　　　　　地址：台北市民生東路四段 75 巷 2-1 號
　　　　　電話：(02)27135197

定　　價：新台幣 350 元
2009 年 10 月初版　著作權所有　請勿翻印
法律顧問：張秋卿律師・邱晃泉律師
行政院新聞局出版事業登記證局版臺業字第 4092 號

孝武時有張騫廣通

風俗開空竇南前

八燮西羈六戎北震

及狄東勤九夷荒遠

既殯各貢所有張恩

輔世載其彼炎既且

佾君蓋其繼繼續戎

鴻緒牧守相陳

孝武時有張騫廣通

風俗開空樂寫南首

八震西羅六戎九震

及狄東勤九夷荒遠

既殯各貢所有張恩

輔世載其德炎既且

惟君蓋其纏繼續戎

鴻緒牧守相係